戲劇導演別論

李建平／著

目次

前言

本書要闡述戲劇導演藝術創作中的一些基本問題。既是「別論」，那就說明不願拾人牙慧，希望能從另一個不同的角度來討論導演藝術。

這裏的基本問題，可以理解為創作中天天可以遇見，甚至可以熟視無睹的一些問題。之所以要在這裏闡述，那就意味著這些問題顯然不能熟視無睹，需要認真對待，或者重新審視。本書的讀者，更多的是從事戲劇導演工作的專業人士或者戲劇院校對導演專業感興趣的師生。

在中國，對於舞臺上演出的劇目，不論是出自本土且種類多樣的戲曲地方戲，還是源自域外的歌劇、話劇、舞劇、音樂劇等，人們都已習慣將其歸為戲劇一大類。出於專業的角度，本書所要說的戲劇，則是特指在二十世紀初由西方舶來的一個劇種——話劇（Drama）。在此作一說明，相信需要也必要。

一九〇六年冬，一個旨在研究文藝的留日學生團體「春柳社」在東京宣告成立。翌年春，該社即在東京演出了法國著名劇作家小仲馬的名劇《茶花女》的第三幕。這一幕的演

出，全部是採用按臺詞對話的形式表演的，當時就獲得了中外人士的交口稱譽；而這種形式的表演，就是我們現在所熟知的話劇。他們根據美國作家比徹‧斯托夫人的小說《湯姆叔叔的小屋》改編而成的話劇《黑奴籲天錄》，已被公認為是中國話劇演出的開山之作，也是中國話劇歷史的可溯源頭。所以，從那時起，話劇在中國已有了百年的歷程；可在這百年歷程中，中國話劇的發展卻是命運多舛，雲波詭譎，充滿了苦痛與艱辛。粗線條地勾勒一下：它在二十世紀初葉的草創階段，就以舶來品的身份接受過習慣於傳統戲劇國人的拷問；及至三四十年代，它因有偷生「孤島」和「陪都」的際遇，便才有過苟且一時的興盛；而四九年後，由於眾所周知的原因，它在近三十年中竟是步履蹣跚；直至八〇年代，因緣改革開放的大環境，得以不倦地試驗、探索和多元化表現，使劇壇呈現出一片空前的繁榮；可畢竟元氣不足，後續乏力，於是在九〇年代後期就有了一度的迷茫和蕭條。現在，歷史已邁入了新的世紀，人們對新世紀的話劇也充滿著希望，尤其希望通過對戲劇本質的探尋，能使中國話劇生機勃勃地走向未來。

中國的話劇，雖僅過百年，且坎坷不平，起伏曲折，但它留下的遺產，卻十分豐厚，也十分珍貴。因此，做系統地整理，做專題的研究，如戲劇史的、劇本創作與批評的、導演的、表演的、舞臺美術及至化妝、服裝、燈光、道具等等，對促進中國話劇的發展極有意義；而事實上，這種凝聚了幾代戲劇人心血的工作，已以其成批的著述方式取得了豐富的階段性成果，並為中國話劇在新世紀獲得長足進步奠定了堅實的基礎。這樣的基礎來之不易，而站在前人的肩上，我們還有許多工作要做。反思起來，當越來越多的研究越來越細、越來越精的時候，也就有了面上的越來越難，這實際上正是因為螺旋般上升地到了一個對本質問題的探討──戲劇究竟是什麼？什麼是戲劇的

美？因此，一切過往的、平面的、具體針對性的，亦即一切就事論事的問題研討與理論框架，就顯得偏狹單薄，難能挺進。令人欣慰的是，現在探討戲劇問題的著述，不斷推出，且成果斐然。可是，相比其他專業而言，在導演學領域將導演藝術賦予美的觀念意識，並從導演美學的角度去認識戲劇，我們在方面的工作卻還做得遠遠不夠。尤其是，這裏所說的導演美學，不只是要用美的觀念來對待並處理導演工作中的一些技巧性或技術性問題，而是更多地強調導演應對戲劇的本質要有所認識，從而可在此基礎上再確立用怎樣的美學觀念來指導我們的導演藝術創作，直至用怎樣的美學觀念來激發觀眾的戲劇審美情趣。可是，相比藝術創作而言，理論總是滯後的，灰色的。尤其顯得悖論的是，理論當它孕育成型，就又反過來成了藝術創作的桎梏。

在這本書裏，我們將要探討一些戲劇導演的若干理論和實踐問題，既然要談到一些理論

問題，就怕詰詘聱牙，枯燥無趣，但我盡力寫得有趣、通俗易懂些，只希望對大家有些裨益。

由於現今戲劇導演實際上是橫跨話劇和戲曲兩個領地，本書也不可避免的涉及到一些戲曲導演的創作問題，這也是導演創作的實際情況。

第一章 老生常談的一些問題

一、導演的基本概念

導演，這該怎麼理解？

經驗告訴我們，在劇院尤其是排練場裏，經常會被演員和場記、副導演等人所簇擁，且時而沉默不語，時而激情萬分，時而神情沮喪，時而神采飛揚的那一位，估計就是導演。同樣，知識告訴我們，就像一個樂隊的指揮，導演也是一種職業，而且還是一個可被具體落實到人的職務。所以，在我們說起「導演」一

詞時，這當然是可以就人而言，也可以就一種職業、職務而言。不過，兩相比較起來，就算是指人而言，可那種職業、職務的職能還是會被強調出來。這也就是說，在導演的含義中，其業務職能的一面才是首要的，而正因為如此，在我們的戲劇創作活動中，我們常常將導演這一職業的功能無限放大，他寫作或者改編劇本，他遴選演員，他指導舞臺美術的創造，他組織排練場的排練，他協調各部門的工作，他負責整個創作集體的考勤，他對整個演出的結果負全責……總之他似乎大包大攬，他

似乎無所不能。

但導演的能量是有限的，他的工作範圍也應該是有一定限度的。那麼，導演該如何被定義呢？

一說：導演是劇本的排演者、組織者。

這種說法並沒有錯，但只是在一般意義上解釋導演的作用。戲劇的排演無疑是導演最重要的工作，但它把戲劇的組織工作也不恰當地放在了導演的身上。在現今中國的戲劇活動中，人們似乎更重視導演在一部戲劇中的組織作用，而這樣的組織工作原本應該由專門的人員來擔任，好在情況現在已有改善。

二說：導演是舞臺各演出部門的中心。

這是對導演工作的定位，是確定導演在創作集體中的位置，用以明確所有的創作部門都要圍繞導演的工作進行。這在表面上是對的，但它並沒有揭示出導演工作的實質。

三說：導演是演員表演的指導者，是演員的鏡子。

此說法非常強調導演在演員表演中的重要地位，它試圖說明導演在引導演員接近角色過程中有著不可替代的作用。過去，導演多是從演員而來，所謂「演而優則導」，他們具備了相當成熟的表演經驗，可以對演員的表演進行細緻具體的指導，比如俄國的斯坦尼斯拉夫斯基和梅耶荷德。但後來情況有了很大的改變，導演逐漸成為專門的職業，他可以不是一個好演員，甚至可以從未上過舞臺，但這些並不妨礙他成為一個合格的導演。北京人民藝術劇院的著名導演焦菊隱並未專門學過戲劇導演和表演，德國的戲劇大師布萊希特也不是演員出身。所以，這種說法容易將導演的工作局限在演員表演上，從而忽視了導演工作的實質。

四說：導演是劇本的解釋者。

這是將導演的創作歸為對劇本的文學闡發。劇本是需要導演進行解釋的，並且這種「解釋」是引導創作集體進行目標一致的創作所不可缺少的環節；導演對劇本的「解釋」，最終應該用生動的舞臺形象來體現。

五說：導演是劇場裏不露面的魔法師兼思想家。

這是俄國導演波波夫在他的《論演出藝術的完整性》一書中對導演這一職業的解釋。他將導演藝術描繪成一種迷人而神秘的職業，雖然令人感到有些玄妙，但他沒有忘記導演一個重要的特點——思想家。

導演應該將劇作思想的揭示和舞臺藝術的創造統一在一起，形成相互有機聯繫的整體。綜合起來，比較準確的定義應該可以這樣表述：

導演是劇作思想的揭示者和舞臺演出藝術的創造者。

二、為何要有導演

導演的產生，有一個逐步發展的歷史過程。

世界各民族的表演藝術大都是由古代的巫術、祭祀儀式發展而來的，因此，許多民族的表演藝術在相當長的時期內都以一種載歌載舞的形式表現出來，很難從中分出以語言和動作為主要表演手段的演出形式——戲劇。

「人類文明史證明，當社會發展到一定階段，物質生產就不再成為人們主要的工作。在貿易和手工業得到發展，社會變得更加成熟、城市化程度更高時，區別於宗教儀式的藝術形式——戲劇便應運而生了。更確切地說，在語言取代舞蹈而成為社會更易於表達自我的媒介時，戲劇就產生了，儘管其表現的主題本身或許沒有什麼變化。」①

最早的戲劇活動起源於西元前六世紀的古

希臘。古希臘的戲劇除了為我們留下了埃斯庫羅斯、索福克勒斯、歐里庇得斯和阿里斯托芬的劇作外，更奠定了今後兩千多年的戲劇發展。以我們現今的標準去衡量，古希臘戲劇中沒有什麼導演可言，那時只有一個「合唱教師」，他的任務是在固定的劇場裏排戲，和合唱隊一起練習朗誦和唱歌跳舞。他一個人同時擔任舞臺裝置、合唱指揮、舞蹈指揮三種職務。用我們今天的話來說，他是融舞臺美術設計、舞臺技術、音樂設計、形體動作設計於一身，幹的還不是現今導演所要幹的主要事情。但有一點必須肯定，他的中心任務是使舞臺行動服從於劇本的總體思想，揭示劇作家所要表現的劇本內容和思想。

在我國則是春秋時期（前七七〇—前四七六年），從古巫中分化出了「優」。優，統稱樂人，他們能歌能舞，又能調笑滑稽。擅詞令調笑的稱伶優；善演奏器樂的稱樂優。優以歌舞、詼諧、作樂、耍雜技等，服侍於帝王左右，娛人而不娛神。優以服侍國君的特殊位置和條件，常常在調笑戲謔中發揮諷諫作用，對國君的行為產生一定的影響。《史記·滑稽列傳第六十六》就記載了有名的「優孟衣冠」的故事，「孟曰：『婦言慎無為，楚相不足為也。如孫叔敖之為楚相，盡忠為廉以治楚，楚王得以霸。今死，其子無立錐之地，貧困負薪以自飲食。必如孫叔敖，不如自殺。』」這段歷史是說，春秋時孫叔敖為楚相，在楚國爭奪霸權地位的過程中，立下過汗馬功勞。年老逝世後，其妻與子過著困苦的生活。孫叔敖臨死前曾留下遺言，若日後生活窮困，可告於優孟。優孟是春秋時楚國著名的演雜戲的人，擅長滑稽諷諫。優孟知其情後，便穿戴孫叔敖生前的衣帽，模仿孫叔敖的音容笑貌，趁楚莊王生日時前往敬酒祝壽。優孟扮演的孫叔敖維妙維肖，莊王一見，以為孫叔敖復活，擬再拜之為相。優孟乘機說道，孫叔敖生前為官清廉，盡心竭力為大王效命，死後其子靠打柴贍養母

親，可見楚相不能當啊。楚莊王聽後非常羞愧，反省自己對故舊照顧不周的錯誤，當即封寢丘地於孫叔敖之子。優孟扮演一個已死的人去打動勸說君王，「優孟衣冠」後來就成為演劇的代稱。雖然它算不上是真正的戲劇，只是一段扮演人物且有情節的表演，但內中孕含著戲劇的因素是極其明顯的。

歐洲中世紀的戲劇大多是以宗教為題材的宗教劇，表現的是宗教故事中的人物，它表現了人們對宗教人物的感情和宗教人物之間的感情和矛盾。這種宗教劇常常在宗教節日裏上演，場地就在城市的建築物和街道上，信徒們就是演員，他們分別扮演宗教故事裏的各種人物，一種宗教狂熱將他們投入到演出中去，在這種狂熱中，彷彿自己就成了聖經故事中的人物。這種演出很複雜，有時在宮廷裏演，有時在廣場和舞臺上演，有時在城市的各個地方演，而且可以隨著劇情的展開從這裏移動到那裏，場面非常宏大，演員們非常投入，這種戲劇，一種是職業戲劇。

以整個城市為舞臺，可以走到哪兒演到哪兒。由於演出人員多，事情繁雜，一個人不可能組織這種演出，於是就有一個組織者再配備若干個助手。這個組織者的任務是組織演出，使演出順利進行，不出亂子。他的任務非常複雜，既要保證演出按劇本的劇情發展，又要保證個演出現場成千上萬的人井井有條，還要保證道具、煙火效果不出差錯。這種情況下，當時的整個演出的指揮者就是「導演」了。

從古代戲劇到宗教劇再到表現日常生活和心理狀態的近代戲劇，劇作和舞臺形式都發生了變化，戲劇從廣場進入了比較固定的劇場。到文藝復興時期，戲劇逐漸分為兩種，一種是宮廷戲劇，一種是職業戲劇。

宮廷戲劇是一種僅供王室和上流社會消遣娛樂的戲劇，一般來說，它具有華麗的服裝和富麗堂皇的舞臺佈景，內容以宗教和歷史故事為主，有一段時期的舞臺甚至掌握在美術家手中，有時為了炫耀繪畫透視效果，畫家們可以

1460年前後的插圖畫中描繪的聖阿波林殉道時的戲劇場面。這類劇作由禮拜式戲劇發展而來，演員們在活動露天舞臺上用方言表演，常帶精心製作的特殊效果。畫中翻書者常被視為導演。引自《演藝的歷史》英國，尼爾·格蘭特，第7頁，希望出版社2005年4月第一版

在佈景上肆意縱情的潑墨，甚至完全淹沒了舞臺上的演員，取悅觀眾是宮廷戲劇唯一的目的。

宮廷戲劇的演員們可以享受較高的的經濟待遇，確保自己衣食無虞。中國清代的「內廷供奉」也屬此類。金梁（一八七八──一九六二年）在《光宣小記》中記載：「內廷演劇向有升平署承直，咸豐後始常傳外伶，太后幸園駐苑時傳召尤頻，榮其稱曰『內廷供奉』……」光緒九年（一八八三年）三月，慈禧批准升平署從北京的民間戲班中，選擇優秀的藝人進宮承差，希望重建皇家劇團和演劇制度。後來的「同光十三絕」中，許多藝人都或長或短地為宮廷演出過。

另一種是職業戲劇，也就是作為謀生手段的戲劇演出。世界歷史上，許多著名劇作家如英國的莎士比亞、西班牙的卜洛戴·維迦、法國的莫里哀、義大利的哥爾多尼等，他們不僅自己寫劇本，自己參加演出，而且還負責指導

清光緒年間，畫師沈蓉圃彩色繪製《同光十三絕》，同治、光緒時期的13名崑曲、京劇著名演員的劇裝畫像。程長庚飾《群英會》中之魯肅，盧勝奎飾《戰北原》中之諸葛亮，張勝奎飾《一捧雪》中之莫成，楊月樓飾《四郎探母》中之楊延輝，譚鑫培飾《惡虎村》中之黃天霸，徐小香飾《群英會》中之周瑜，梅巧玲飾《雁門關》中之蕭太后，時小福飾《桑園會》中之羅敷，余紫雲飾《彩樓配》中之王寶釧，朱蓮芬飾《玉簪記》中之陳妙常，郝蘭田飾《行路訓子》中之康氏，劉趕三飾《探親家》中之鄉下媽媽，楊鳴玉飾《思志誠》中之閔天亮。

演員正確地理解人物，準確地表現人物；他們已經不是單純的演出組織者，在劇團的思想傾向、審美情趣和演員的指導方面都有了自己的一些主張，甚至已有了一些關於表演藝術的專業著述，有了初步的戲劇美學觀。在《哈姆雷特》的第三幕第二場中，莎士比亞就通過哈姆雷特之口表明了他的戲劇表演美學思想：

第二場　城堡中的廳堂

哈姆萊特及若干伶人上。

哈姆萊特

請你念這段劇詞的時候，要照我剛才讀給你聽的那樣子，一個字一個字打舌頭上很輕快地吐出來；要是你也像多數的伶人們一樣，只會拉開了喉嚨嘶叫，那麼我寧願叫那些宣佈告示的公差念我這幾行詞句。也不要老是把你的手在空中這麼搖

哈姆萊特　揮；一切動作都要溫文，因為就是在洪水暴風一樣的感情激發之中，你也必須取得一種節制，免得流於過火。啊！我頂不願意聽見一個披著滿頭假髮的傢伙在臺上亂嚷亂叫，把一段感情片片撕碎，讓那些只愛熱鬧的低級觀眾聽了出神，他們中間的大部分除了欣賞一些莫名其妙的手勢以外，什麼都不懂。……請你留心避免才好。

伶甲　我留心著就是了，殿下。

哈姆萊特　可是太平淡了也不對，你應該接受你自己常識的指導，把動作和言語互相配合起來，特別要注意到這一點，你不能越過自然的常道；因為任何過分的表現都是和演劇的原意相反的，自有戲劇以來，它的目的始終是反映自然，顯示善惡的本來面目，給它的時代看一看它自己演變發展的模型。要是表演得過分了或者太懈怠了，雖然可以博外行的觀眾一笑，明眼之士卻要因此而皺眉；你必須看重這樣一個卓識者的批評甚於滿場觀眾盲目的毀譽。啊！我曾經看見有幾個伶人演戲，而且也聽見有人把他們極口捧場，說一句比喻不倫的話，他們既不會說基督徒的語言，又不會學著基督徒、異教徒或者一般人的樣子走路，瞧他們在臺上大搖大擺，使勁叫喊的樣子，我心裏就想一定是什麼造化的雇工把他們造了下來：造得這樣拙劣，以至於全然失去了人類的面目。

伶甲　我希望我們在這方面已經有了相當的糾正了。

哈姆萊特　啊！你們必須徹底糾正這一種弊病，還有你們那些扮演小丑的，除

了劇本上專為他們寫下的臺詞以外，不要讓他們臨時編造一些加上去。往往有許多小丑愛用自己的笑聲，引起台下一些無知觀眾的哄笑，雖然那時侯全場的注意力應當集中於其他更重要的問題上；這種行為是不可恕的，它表示出那丑角可鄙的野心。……

不論我們有沒有意識到，莎士比亞對戲劇表演的認識至今仍在影響著我們。

雖然莎士比亞對戲劇已經有這樣的認識，但當時的戲劇演出仍然是不能讓人滿意的，有史料證明，「從十七世紀後半葉直到蕭伯納寫劇評的年月，莎士比亞的劇本沒有一個是按照作者的意願全部完整地進行演出的。甚至就像亨利・歐文這樣的著名演員，也是不加思索地任意刪改劇本，以給自己更多的表演機會。」②蕭伯納就曾這樣批評歐文：「他做了

一件極為難做的有名事情，即演《哈姆雷特》一劇而刪去了哈姆雷特一角，也刪去了所有其他角色，而代之以亨利・歐文這一叫人醉心的人物……」，「莎士比亞的劇本一直是給人這樣修改、潤色的，這已經成為一座山也似的傳統；蕭伯納的成功在於：由於他的努力，波爾、格蘭維爾・巴克和勞勃遜在戲院裏的實驗，到了現在莎士比亞劇在英美是比較完整地演出了。」③

至於說是由誰確立了現代意義上的導演，有人說一七七六年「導演」一詞出現在德國梅林根劇院的備忘錄上，當然，這時的導演只是劇場裏負責維持秩序、管理罰金的人。直到十九世紀中葉，梅林根劇院導演的任務才是「將劇本的真實歷史情況、準確的細節體現出來，並細緻的處理群眾場面」。也有人說是德國作家歌德在十八世紀到十九世紀，在魏瑪劇院以演出藝術指導和具有完整導演構思的導演者出現，因而他應是具有完整導演構思的導演

學創始人。還有人認為，在第一次世界大戰以前，「導演」這一行當已經進入了劇院，開始指導音樂劇或者戲劇中一些大場面的演出，但是在名義上，他們仍舊是「演出人」，甚至被冠以更不重要的名稱「舞臺監督」，在英國，直到一九三〇年，戲劇界才逐漸接受「導演」這一稱謂，並將其看成是「戲劇表演過程中具有創造性的指導力量」。④

人們真正意識到導演的重要，是在十九世紀末二十世紀上半葉這段時間，這是人類歷史上新舊社會交替，新舊思想衝突空前激烈的關鍵時刻。在這段時間裏，孕育著新的社會和新的思想，孕育著新的社會衝突。我們可以在這段時間內看到，整個世界發生了多麼巨大的變化：

始於十八世紀的英國工業革命為世界帶來了巨大的變化；

一八六七年九月十四日，《資本論》第一卷在德國漢堡正式出版；

一九一四年至一九一八年的第一次世界大戰；

一九一七年俄國十月革命，建立了世界上第一個無產階級政權；

一九二九年至一九三三年的第一次世界經濟危機；

一九三九年至一九四五年的第二次世界大戰；

……

一九四五年原子彈的出現和使用；

一九四五年後東西方陣營的「冷戰」；

在短短的幾十年間，發生了過去人類歷史幾千年都不可能發生的巨大社會歷史衝突，各種社會思潮就出現在這樣一個相當集中的時期。時代的前進，社會的發展，視野的擴大，田園牧歌式的農耕生活被工業化的潮流裹脅，人們主動或被動地從個人生活的小圈子裏逐漸脫離出來，投身於新的世界。人類思想的深度和廣度發生了巨大的變化，人們對事物本質的

認識能力和探索的慾望提高了。在審美觀念和習慣上，也從側重追求感官刺激和滿足，到積極地思索問題，以得出自己的結論為樂趣，即「思索的快感」。戲劇也不可避免地要去反映深刻的社會歷史衝突和整個人類的命運。這時的導演已不可能只是效果、色彩、音響和技術過程的組織者，也不可能只是演員表演的指導者，他必須首先是劇作思想的揭示者和演出藝術的創造者。

中國戲劇舞臺藝術中，話劇導演最早出現在二十世紀初，由職業戲劇中的演員轉變而來，具體是誰已不可考。⑤

三、導演的職責

戲劇的主要領域是人的精神生活，是揭示人的思想感情世界，揭示那種在日常生活中絕不是每走一步都能看到的東西，甚至是被我們忽視的東西。

導演這一職業的出現與準確體現劇作思想的要求密不可分，與創造新的舞臺表現形式的要求密不可分，導演要準確地揭示劇作所反映的社會生活和處在這種生活中人的精神實質（思想），並創造性地完成舞臺演出藝術。

對劇作思想進行新的開掘是導演的職業要求。導演追求的最高目標應該是：在自己的這個時代，運用戲劇這個工具，創造出超越一切時代，具有永恆價值的作品。

劇作和演出對導演個人思想的深度要求很高，導演的一般性思考會使得演出停留在劇作的表層故事情節，不能深刻準確地揭示劇作家賦予劇本的內在思想，無法使整個創作集體統一在一個較高的思想層面，更無法因此構思出具有深刻思想內涵，具有創造性的舞臺藝術形象。

由於每一位導演社會經歷的不同、思想意識不同、思考問題的層面不同，因而給劇本的解釋帶來了無窮的可能性。導演可以根據自己

的社會生活經歷、思考的角度、深度、廣度，找到劇本中使自己激動起來的主題，產生不同與別人的新的解釋。人們常說，有多少個演員就有多少個《哈姆雷特》，同樣，有多少個導演也就會有多少個《哈姆雷特》，原因就在於劇本給導演提供了對劇本和人物進行各種解釋的可能。《哈姆雷特》全劇體現的主題很多，有猶豫的主題，有愛情的主題，有復仇的主題，有謀殺的主題，有友誼的主題，有因果報應的主題，有篡位的主題等等。作為導演，我們可以突出哈姆雷特那種可以原諒的軟弱、猶豫；可以突出他那種沒有把個人的命運和整個社會的命運結合起來的個人復仇；可以突出他那種在黑暗勢力之下的頑強抗爭；可以突出出他的機智勇敢；；我們還可以突出他為了報仇而犧牲自己與俄菲莉婭的寶貴愛情。不同的導演有著不同的社會經歷，對社會有著不同的哲學思考，導演可以根據自己對生活的認識和感受，找到最能激動他的主題和立意，從而激發

起整個創作集體的創作熱情。

在上世紀九〇年代，中國青年藝術劇院曾經演出過曹禺先生的《雷雨》，這次演出就是出於導演對劇本新的解釋。曹禺先生的這個劇本在歷史上曾經經過幾次修改，最終成為現在我們所見到的劇本。導演王曉鷹在反覆閱讀劇本之後認為：「《雷雨》最早於一九三三年發表在巴金主編的《文學季刊》上，五〇年代曾適應當時的政治需要做過大幅度的修改，人物形象由豐富生動的個體性趨於代表不同社會力量的概念化，人物情感由複雜、微妙趨於簡單、直白，對人物的主觀評價由難以言說趨於黑白分明，原劇作的藝術價值受到相當大的損傷。人民文學出版社一九七八年出的重印本部分地糾正了這些修改，但遺留下的缺憾仍很多，並沒有完全回到原始劇本。此前人們看到的演出多是以此版本為依據的，故而在對劇作和人物的理解和表現上存在著與曹禺原意的偏離。譬如，應該怎樣理解《雷雨》的主

題立意？』是否是通常認為的『揭露大家庭的黑暗？』『雷雨』這個不出場的角色究竟意味著什麼？」「從某種意義上說，我們這次將要創造的是一出『沒有魯大海的《雷雨》』，刪掉魯大海，並不僅僅是為了縮短篇幅以適應今天的演出需要，也不僅僅是為了除去與矛盾衝突主線關係不大的罷工內容而使全劇更加集中，同樣不僅僅為了減免一個作者自己都不甚滿意的角色以使全劇更加成熟。以上逐條理由均成立，但所有這些的意義卻在於改變一個思路，換一種眼光來重新審視《雷雨》，越過人物社會階層差別帶來的表面化甚至概念化的對立和衝突，把人物作為一個個有著各自完整獨立的情感世界的具體的個人，去開掘他們的內在生命體驗，從而開掘出《雷雨》超越社會、超越時代的深層意蘊。因此，『沒有魯大海』就不僅是減少了一個人物，『沒有魯大海』實際上是這個新思路的標誌。有人說『一個新的思路將帶給你一片新的世界』，我們所有舞臺創作的

藝術構想，都是這個新思路的有機延續。」⑥

當導演去徵求曹禺先生意見，不無緊張地說出自己的想法後，「曹禺老師先是一愣，很快就開朗地說：『我同意』，而且安慰王曉鷹說：『不過有些人的腦袋瓜子可不像你我這麼想，將來會有批評你、罵你的，你要沉得住氣，就說當時你和作家商量過，作家同意的，就拿我來當擋箭牌！』我很激動地在旁邊補充說：『萬先生，將來排出來的《雷雨》，不一定是您完全同意的，但這是一個年輕導演從自己的理解出發所進行的探索和實驗。』曹禺老師沉吟一會兒後說：『……這是一條很艱難的道路，但是很有啟發性……』」⑦

由於人生經歷的不同，一個戲在不同的導演眼裏肯定會有不同的理解和認識，這種不同的理解和認識是戲劇藝術非常重要的存在價值之一，它導致舞臺上出現色彩斑斕、迥然不同的思想色彩和大相徑庭的舞臺表現。導演一定要在劇本中找到新的角度和解釋，一定要找到

能使自己真正激動起來的東西，這種激動是整個創作的原始動力，也是整個戲劇藝術想像力的源泉。導演要在他的創作中始終如一的貫穿這種激動，要將這種激動化作具體可視的導演處理，要將這種激動化作整個創作集體的創作熱情和統一的藝術追求。有些創作衝動開始時也許並不是一種嶄新的思想或深刻的哲學思考，也許只是一種別出心裁的樣式感，也許只是一段異想天開的導演處理，甚至只是內心的一次搏動，但它們都有可能生發出激動人心的思想，並引導導演逐步構思出完整的飽含深刻思想內容的舞臺藝術形象。

新的解釋新的見解並不意味著背叛劇作的原意，並不意味著刁鑽古怪，嘩眾取寵，新的解釋應是導演站在社會普遍認可的價值觀念立場上，站在時代精神的立場上，用哲學的眼光審視生活和劇本之間的差異以及共同點，找出符合今天時代精神的東西。

在莎士比亞《哈姆雷特》第五幕中，最後

哈姆雷特與雷歐提斯的決鬥場面，我們完全可以忠實地按照劇本所提供的提示進行導演處理：

……

雷歐提斯　陛下，現在我一定要擊中他了。

國　　王　我怕你擊不中他。

雷歐提斯　（旁白）可是我的良心卻不贊成我幹這件事。

哈姆雷特　來，該第三個回合了，雷歐提斯，你怎麼一點不起勁？請你使出你全身的本領來吧，我怕你在開我的玩笑哩。

雷歐提斯　你這樣說嗎？來。（二人比劍）

奧斯里克　兩邊都沒有中。

雷歐提斯　受我這一劍（雷歐提斯挺劍刺傷哈姆雷特，二人在爭奪中彼此手中之劍為對方奪去，哈姆雷特以奪來之劍刺雷歐提斯，雷歐提斯亦受傷）

但在英國導演兼演員勞倫斯‧奧利佛主演的電影《哈姆雷特》（又譯《王子復仇記》）中，我們看見導演對劇本和人物作出性質完全不同的解釋：

決鬥間歇，雷歐提斯趁哈姆雷特不備，突然出劍刺傷了哈姆雷特；

哈姆雷特發現對方居然用開了口的劍，引起了他的憤怒；

他在繼續進行的決鬥中打掉了雷歐提斯的劍，然後將自己的鈍劍換給了對方，最後在決鬥中刺中了雷歐提斯。

這種導演處理體現了哈姆雷特發現受騙之後的憤怒，被逼上絕路的他被迫殺死了對方，從而減弱了他殺死雷歐提斯的血腥。

我們還可以處理成：

雷歐提斯趁哈姆雷特不備，突然出劍刺傷了哈姆雷特；

哈姆雷特發現對方居然用開了口的劍，引起了他的憤怒；

他在繼續進行的決鬥中奪走雷歐提斯的劍，然後將自己的鈍劍換給了對方；雷歐提斯試圖搶奪哈姆雷特手中開了刃的劍，哈姆雷特看見雷歐提斯衝上來，下意識地挺起了劍，雷歐提斯自己撞在了哈姆雷特的劍上。

這樣的處理更可以表現哈姆雷特的善良和無辜。

二〇〇九年諾貝爾文學獎獲得者、出生在羅馬尼亞的德國女作家赫塔‧繆勒認為，創作要傾聽內心的召喚，不能一味追求時尚。她自己內心最深處的召喚是，回到心靈受創的地方，若不這樣做，她「完全沒有必要從事創作」。戲劇作品不論是編劇、導演、舞臺美術設計、演員，所有創作衝動都應該是創作者從內心深處奔湧而出的情感，是一種不得不說、迫切需要表達的情感。這樣的創作才是自然的，流暢的，而不是「做」出來的，「搞」出

來的。我們現今的戲劇創作真正屬於內心需要
而表達的甚少，為了某種目的的居多。在現實
生活中，作為一個導演，不大可能讓你經常去
接觸世界名劇，甚至好的劇本也鮮見，此時的
導演會感到為難。但導演必須承認這種現實，
接受這種現實，唯一的出路就是在這樣的劇本
裏努力尋找到可以使自己和整個創作集體激動
起來的那種內心衝動。

四、導演思維和導演想像

　　導演思維就是一種基於劇本情節和人物邏
輯思維之上的創造性思維。創造性思維是一種
有獨特創造性見解的思維，導演通過演出不僅
要揭示劇本生活的本質，而且在舞臺上表現出
獨特的藝術創造。「創造性思維的特點是思維
方向的求異性、思維結構的靈活性、思維進程
的飛躍性、思維效果的整體性、思維表達的新
穎性等。」⑧《紐約時報》專欄作家、《地球
是平的》一書作者湯瑪斯‧弗里德曼援引教育
專家的話說：「典型的創新就是掌握了兩個或
者更多領域的人，運用一個領域的框架，予另
一個領域以嶄新的思考。」⑨

　　從人能夠進行思維以來，人類就一直在對
自己的創造行為進行思考。由於創造性的想法
似乎只是猛然之間的「不期而至」，因此，
它給人一種無法捉摸、神秘莫測的感覺。我
們常說「沒感覺」，就是那個神秘的「創造性
思維」還沒有到來。創造性思維是以感知、記
憶、思考、聯想、理解等能力為基礎，以綜合
性、探索性和求新性為特徵的高級心理活動，
它需要導演付出艱苦的努力和經過長期知識的
積累、持久地探索、刻苦地鑽研，甚至多次的
挫折之後才能取得。

　　「創造性」是導演對舞臺表現各種可能性
進行篩選和分析的一個過程。導演在進行構思
時，肯定會在腦海裏出現很多紛繁多彩的想
法，這些想法有些和這個戲是吻合的，有些是

創造性的，同時也有許多是不合適的，是多餘的。導演需要在總體構思的框架中，對所有的這些想法進行分析和篩選，逐步尋找到符合這個戲的思想立意、風格樣式的「感覺」。這是一個逐漸去蕪存菁的創造過程，也是一個揚棄的過程。

導演的創造力從何而來？除了一定的經驗以及「技巧」、活躍的想像力之外，他必須具有深厚扎實的文化底蘊作為基礎。從根本上說，文化是承載導演藝術的「方舟」，一個人的文化必定會對他的創作形成決定性的影響，竭澤而漁式的挖掘，導演的潛力無法持久，厚積薄發才是導演正確的創作狀態。《小窗幽記》⑩中記載黃庭堅曾說：「士大夫三日不讀書，則禮義不交，便覺面目可憎，語言無味。」⑪這說明文化的積累和底蘊之重要，也應是導演的藝術創造所必須具有的基礎。中國戲曲藝術有句話：「一日不練，自己知道。兩天不練，同行知道。三天不練，觀眾知道。」

雖然說的是演員基本功的練習，但與文化積累也是同理，說明日積月累的重要性。

導演思維首先應是邏輯思維。邏輯思維是根據一定的客觀條件運用概念進行判斷、推理，以找到事物的因果關係和內在規律。在導演的創作中，導演的邏輯思維能力具有重要的作用。導演的邏輯思維包括：

1、劇作的分析——劇作者的創作情況，對劇本本身優劣的評判，劇本情節線索和人物的分析，如何修改刪節劇本等等；

2、社會現狀的分析——為何要演這個戲？這個戲的演出動機、演出的思想意義、社會的關注程度、導演藝術創造的環境等等；

3、演出前景的分析——對創作集體創作能力的判斷，有哪些觀眾群？市場前景等等；

4、經費問題的分析——這直接關係到導演

演進行具體的構思，導演需要在不超出經費的範圍內進行自己的導演構思。

導演在進行創造性思維時，會將所有可能的創作因素變為自己的手段，最終在頭腦中產生一部連續不斷的舞臺畫面。這幅具有聲光音色、演員表演、觀眾反應的立體畫面會始終在導演的腦海中縈繞，在構思的過程中不斷地揚棄，不斷地修正，不斷地調整，不斷地重新選擇，最終形成一個完整的舞臺演出藍本。這個藍本就是導演創造性思維的結果，它是邏輯思維和形象思維的巧妙結合。

導演藝術是一種創造性的藝術，整個創作過程就是一個創造的過程。在這個過程中，導演個人的創造能力和藝術想像力起著主導作用。導演應該在劇本的思想立意、風格樣式、時代精神、客觀條件等規定條件下展開想像，這就好比是「帶著鐐銬跳舞」，在有限的空間做無限的想像。導演的藝術想像不可能是沒有制約的，不可能天馬行空無拘無束；他在想像

這是一種基於理性範圍的邏輯思維，導演就是在這樣一個非常理性的基礎上進行下一步的創造性思維；導演的思維不能脫離這個邏輯思維的基礎，這也是導演創造性思維的「物質」基礎。

導演的創造性思維是一種用直觀形象和表像來表達所思所想，借助形象以反映生活的方法；導演在創作過程中，運用自己從劇本和社會生活中得到的大量素材進行分析、綜合、抽象、概括，審慎地篩選，然後綜合典型性形象，並進行大膽的藝術想像，最終形成典型性形象。愛因斯坦說過：「想像力遠比知識重要，知識是有限的，想像力卻可以環繞世界。」導演在創作構思過程中始終充滿著強烈的情感活動，在這個過程中，不僅會出現生活真實，還會出現藝術的聯想、誇張、變形、扭曲，還會有許多

過去積澱在自己內心深處的情感突然爆發，以補充和豐富自己的想像。

的過程中一定會受到許多主觀和客觀條件的限制，這些限制並不是藝術想像的桎梏。導演一旦掌握、瞭解了這些主客觀限制，就可以在有限的範圍內進行無限的想像。

導演要對生活有一種發自內心的熱情和希望，要去主動接近生活，瞭解生活，對生活中的一切要充滿好奇和興趣。激情是一種能激發人想像力和智慧的情緒，它可促進導演的發散性思維。

有些人認為，導演工作的重點是解決一個個的舞臺技巧問題，所有的問題都可以用一定的技巧加以解決。我們不否認舞臺技巧的重要性，導演技巧是需要的，舞臺上所呈現的一切似乎都是由一個個特定的技術問題組成，它確實可以運用某種技巧去解決。戲劇演出中也一定存在著演出與觀眾之間的一些基本規律和禁忌，存在著一些共同承認的默契。比如舞臺的基本美感、觀眾對舞臺空間的認可、表演技巧的運用、導演手法的運用、假定性手段的運用

等等。在這種默契中，技巧的運用是自由的，但導演技巧的存在一定要附著在具體的導演構思上。隨著導演思維的形成和成熟，新的技巧可以出現，新的技巧可以被創造出來。

對於導演來說，對生活和人物的深刻理解能力比掌握單純的舞臺技巧更重要。導演藝術並不是僅僅掌握導演技巧，而是掌握一種導演思維的方式，一種導演思維的能力，一種導演專業所需要的創造性想像力。導演技巧是達到導演最終目標的技術手段和具體「程式」。導演技巧是存在的，但當它沒有附著在具體的藝術處理上時，它只是一種「程式」，一種事先設置好的人為的匠藝的「程式」，它沒有生命力，也無意義。中國有句耳熟能詳的話：「授人以魚不如授人以漁」也就是這個意思。

導演需要的是導演技能，導演技能是一種創造技巧、使用技巧的能力。因此，導演思維是「活」的，導演技巧是「死」的；導演思維的能力和導演專業的想像力是生發導演技巧的

「土壤」，導演技巧則是這片「土壤」裏產生的「果實」，從導演思維裏培育出的導演技巧才是鮮活的有生命力的。

導演技巧是枯燥的，只是一些基本的規律性的東西，只是導演進行藝術創作的基礎，它無法教會你真正的藝術創造。真正的藝術創造應是導演思維下的再創造。藝術是充滿個人感情，非常個性化的，不能用一個範本去複製自己的創作。

從嚴格意義上說，真正的導演藝術創造無法通過理論學習掌握，我們可以學會導演的一般規律和禁忌，如正確的表演方法、導演的基本工作方法、舞臺上的一些禁忌，條理分明的導演理論以及前輩長期積累的經驗教訓。但真正重要的是導演本人的審美情趣、藝術想像力和藝術個性，更重要的是對社會生活深刻的認識。就像我們的人生一樣，導演藝術是沒有標準答案的，導演藝術和其他藝術門類一樣，只有高低之分，沒有對錯之分，只看我們拿哪一

把尺子去衡量。

在長期的藝術實踐中，由於個人長期的生活經歷、美學造詣、藝術追求，導演在藝術上勢必會形成某一種特定的思維定勢，舞臺表現手法也會趨於一種成熟的形式，也可稱之為——風格。這種風格在藝術上是必要的，也是達到某一導演在藝術上走向成熟的標誌，也是達到一定高度的體現。但當這種導演藝術達到一個相對高度時，它不可避免地會與「凝固」、「停滯不前」這些詞產生聯繫。從這個意義上說，一種藝術或一個人的藝術達到了一定程度而不再發展時，也就意味著停滯和僵化。

作為一個導演，無論他藝術上如何具有想像力、創造力，總有一時的想像力創造停頓，因此突破自己的思維定勢就成了導演的終身課題。這是一個非常困難的課題，對自己過去的一切進行揚棄也是很痛苦的事。突破自己否定自己雖然不容易，但它卻是一個極其誘人的課題，導演就是需要永不間斷地汲取人類社會的

精神財富，不斷地學習，用外來的因素和內在的動力刺激自己，否定自己，堅持創造，永遠不重複自己，使自己思維和想像的大門永遠敞開。

【注釋】

① 引自《演藝的歷史》英國，尼爾·格蘭特，第7頁，希望出版社，2005年4月第一版。

② 引自《論佐臨的風格與夢想》作者姜濤，中國戲劇出版社，2004年6月第一版，第93頁。

③ 蕭伯納·（George Bernard Shaw，1856年7月26日－1950年11月2日），愛爾蘭劇作家，1925年「因為作品具有理想主義和人道主義」獲諾貝爾文學獎，擅長幽默與諷刺，是英國現代傑出的現實主義戲劇作家。引自王佐良《蕭伯納的戲劇理論》《王佐良文集》外語教學與研究出版社1997年版，第342頁。
亨利·歐文·19-20世紀英國著名演員兼經理人。

④ 引自《劍橋插圖英國戲劇史》，山東畫報出版，2006年1月第一版，第203頁。

⑤ 在1937年11月上海淪陷至1941年12月珍珠港事變日軍侵入上海租界為止的「孤島時期」，上海戲劇界有被稱為「四大導演」的朱端鈞、黃佐臨、費穆、吳仞之，和被稱為「四小導演」的胡導、洪模、吳琛、吳天。

⑥ 引自王曉鷹《從假定性到詩化意象》中國戲劇出版社，2006年5月第一版，第161頁。

⑦ 同上。序言——徐曉鐘，中國戲劇出版社，2006年5月第一版，第3頁。

⑧ 摘自《中國科技術語》全國自然科學名詞審定委員會術語庫網站。

⑨ 轉引自《南方週末》2010年8月20日第30版〈大師來自大世界〉，作者：吳濘。

⑩ 《小窗幽記》，一名《醉古堂劍掃》，十二卷，格言警句類小品文。一說是明人陳繼儒撰。陳繼儒（1558-1639年），字仲醇，號眉公，又號麋公，松江華亭人。

⑪ 黃庭堅（1045-1105年），字魯直，自號山谷道人，晚號涪翁，又稱章黃先生，洪州分寧（今江西修水）人。北宋詩人、詞人、書法家。

第二章 並不是題外話

一、立意要清晰、表現應含蓄

導演要將劇作和演出的思想立意徹到導演構思裏去，並化作具體的舞臺藝術形象。這種思想立意和舞臺藝術形象應該具有強烈的情感衝擊力和藝術感染力。但這種衝擊力和感染力的表達應是藝術的含蓄的，不可高臺教化、耳提面命；不可思想過於清晰、指向性過強。

在我們的戲劇創作中，經常會出現思想表達生硬的現象，「文革」中這樣的現象達到了頂峰，當時的一首歌曲〈無產階級文化大革命就是好〉就是典型：

　　（唱）無產階級文化大革命（嘿）就
是好
　　就是好呀就是好呀就是好
　　馬列主義大普及
　　上層建築紅旗飄
　　革命大字報（嘿）
　　烈火遍地燒
　　勝利凱歌沖雲霄

七億人民團結戰鬥

紅色江山牢又牢

（白）文化大革命好！文化大革命

好！

（唱）無產階級文化大革命就是好

就是好！

就是好！

就是好！

……

歌詞蠻橫無理，蒼白無力，充滿政治概念，加之狂呼口號，令人反感。

紅極一時的話劇《萬水千山》裏，也有李有國豪情萬丈卻毫無邏輯的高呼：「馬！把馬送給毛主席！讓革命騎著馬前進！」

這種現象是因於將藝術作為一種意識形態的宣傳工具和戰鬥武器，忘卻了藝術本身的審美功能和愉悅功能。在過去那種戰爭環境裏，戲劇作為可以直接反映現實的藝術形式自然會發揮它應有的作用，我們可以看到，一九三七年十一月十二日，日本侵略軍佔領上海，留滬的部分戲劇工作者到未被日軍佔領人稱為「孤島」的法租界和公共租界繼續開展抗戰戲劇運動。從一九三八年秋至一九四一年底，除演出反映現實生活的《夜上海》、《花濺淚》等劇目外，還演出了幾十部暗含抗日意味的外國劇目和歷史劇，對激勵「孤島」人民在艱難的條件下保持民族氣節和抗日決心起了巨大的作用。在抗戰時期的「陪都」重慶，抗戰八年間，演出話劇二五四齣，留下的傳世之作最多，如曹禺的《北京人》、《家》，郭沫若的《屈原》、《虎符》，夏衍的《法西斯細菌》、《芳草天涯》，陳白塵的《結婚進行曲》、《升官圖》，以及陽翰笙的《天國春秋》，于伶的《長夜行》，吳祖光的《風雪夜歸人》，宋之的的《霧重慶》等。《屈原》演出後，那種愛國主義的激情，尤其是貫穿整部戲的那種對黑暗、對敵人倒行逆施的憎惡激起

了山城百姓的共鳴。其最精彩的《雷電頌》在大街小巷中傳頌著，即使是沒有看過這部戲的人力車夫，也知道《雷電頌》是對那些親日投敵敗類的痛斥。「當時，當局的腐敗讓老百姓切齒痛恨，一些演員就找到了陳白塵，希望他能把這些情形寫到劇本裏面，好好諷刺一番。《升官圖》劇本寫完了，他把劇本帶到了重慶。但是否能夠通過官員的審查還是大問題。當時負責審查的那個官僚對虛名比較熱衷，演出方就把他的名字列為「顧問」，此人才答應放行。演出後，老百姓感到很解氣。但官員看到自己的種種劣行在這部戲裏原形畢露，自然坐立不安，為了破壞演出，先是在門口潑髒水穢物，又是組織一大群人敲鑼打鼓，但還是擋不住觀眾走進劇場的熱情，最後，就命令劇場不許再把場地租給劇團。他們想不到的是，劇團乾脆到公園裏面去演出，這下觀眾更多了。重慶抗戰話劇的演出，為抗日救亡、反獨裁爭民主的鬥爭產生出的精神力量之大，是無法計

量的。臺灣出版的《中國話劇史》中說：『大陸之淪陷，皆話劇之過也。』話劇的作用由此可見一斑。」①

多年來，我們戲劇工作者一直將戲劇作為一種意識形態的工具，甚至是有力的武器，不遺餘力地在舞臺上宣揚意識形態，這樣的狀況在「文革」後期達到了頂點。中國俗語：有理不在聲高。可當時的舞臺上只剩下口號和政治術語，完全失去了戲劇的美感，失去了對觀眾的吸引力。

距金門咫尺之遙的角嶼島上設立的功率巨大的對金門廣播喇叭群。筆者攝。

中國的戲劇演出在上世紀「文革」後的七〇年代末至八〇年代末十年間有一個短暫的復興，不論是地方戲曲還是話劇，都非常興盛。當時的戲曲將所有的老戲都重新搬上了舞臺，甚至嘗試上演「文革」前禁止演出的劇目，比如上海崑劇團就在八〇年代嘗試性地在小範圍演出了《大劈棺》；話劇也是興盛一時，除了演出一些針砭時弊的劇目外，還重新演出了大量「文革」前的劇目。這種興盛的根本原因在於「四人幫」倒臺之後的一種「報復性反彈」（此處借用股市語言），是一種禁錮很久之後的解放，而並不是對戲劇藝術有了重新的認識，我們仍然不知道戲劇藝術存在的真正意義。戲劇在上世紀九〇年代遭遇了一次很大的危機，時代的進步與發展使得整個社會將重心從意識形態的紛爭轉移到經濟建設，過去矛頭指向鮮明的戲劇頓時失去了針砭的目標，一時茫然不知所措。劇作者不知寫什麼，導演、演員不知演什麼，觀眾不進劇場，戲劇

陷入了巨大的危機。一位演員曾在一篇文章裏悲哀地寫到：過去，一個戲演上百場是正常現象，如今，這戰鬥力最強的藝術形式，隨著生活中各種戰鬥的消失，正茫然四顧，不知與誰戰，話劇藝術淪落到了一個更為可悲的境地。②

這裏有兩個問題，一是我們過去老想著用戲劇當工具打擊別人，沒有明白戲劇的功能；二是沒人看戲，責任不在別人，而在戲劇工作者自己。過去我們總認為觀眾走進劇場是來接受教育的。其實觀眾買票進劇場的原因很簡單，他是來尋找一種美的薰陶和情感的愉悅，甚至只想來好好哭一場。我們知道一九七二年在中國上映的朝鮮電影《賣花姑娘》和上世紀八〇年代末的中國臺灣電影《媽媽再愛我一次》都是以悲劇情節打動觀眾。《賣花姑娘》描寫的是上世紀三十年代，在日本帝國主義和地主盤剝的雙重壓迫下，花妮姑娘為了給雙目失明的妹妹和病重的母親治病，每天在街上賣花，當她把掙來的錢買了藥跑回家中，母親已

經去世，她從此覺醒，走上了革命的道路。當時觀者如潮，萬人空巷。《媽媽再愛我一次》，描故事改編自臺灣民間故事《瘋女十八年》，寫精神病醫生林志強留學回來，正要展開精神病院的業務，偶然發現院中一名病人，竟是失蹤十八年的母親秋霞……志強找到了他的母親，並以一曲兒歌《世上只有媽媽好》重新喚醒母親塵封多年的記憶，母子相認大團圓。這個明顯是由編劇生造出來的電影於一九九○年六月前後開始在全國試映，首先在武漢熱起來，然後是上海，繼而是全國。到一九九○年底的時候，已發行三九七個拷貝，觀眾達到了二億多人次，票房上億元。而當時的電影票價僅一元到三元，也有幾毛錢的，這個電影在當年創造了一個票房的奇蹟。這兩部電影的上映相隔近二十年，時代、地域、劇情都有著很大的不同，但相同的是，觀眾都知道走進電影院將要經受兩個小時左右的情感煎熬，但他們帶著手帕來了，甚至是一而再、再而三地走進電影

院，哭得天昏地暗、淚雨滂沱，然後心滿意足地走出電影院。

導演要給觀眾充分的情感滿足。可在我們的舞臺上常常出現的情況是，

「只知道旗幟鮮明，不知道委婉曲折；
只知道理直氣壯，不懂得剛柔並濟；
只知道大開大合，不知道以小勝大；
只知道濃墨重彩寫英雄，不知道輕描淡寫也可以寫英雄；
只知道濃眉大眼是美，不懂得眉清目秀也是一種美；
只知道響鼓重錘，不懂得點到為止；
只知道傾盆大雨，不知道潤物無聲。」③

中國前駐法國大使吳建民也說：「很多人對中國有偏見。我們對此要承認，我們交流的方式也有進一步做好的餘地。比如，我們的語言套路、政治術語很難翻譯，我們的用詞很多不一樣，我們有的時候講道理原則太多。外國人往往是從具體到抽象，但我們就是從抽象出

發，具體的東西很少。」④

為了有針對性的塑造和提升中國繁榮發展、民主進步、文明開放、和平和諧的國家形象，國務院新聞辦公室拍攝了中國國家形片，該片共分為兩個部分，一部分是三十秒長度的電視宣傳片，另一部分是十五分鐘左右長度的短紀錄片，參與拍攝的人都是國內外比較有影響力人，其中有：李嘉誠、王建宙、李彥宏、馬雲、丁磊、郎咸平、鄧亞萍、姚明、劉翔、丁俊暉、陳魯豫、林浩、馬豔麗。希望以「中國人」概念打造中國形象，力圖從更多角度、更廣闊的視野展示當代中國。二○一一年一月中旬，該片開始在美國CNN等頻道播出，並且一天三○○次在美國時報廣場的大屏幕亮相，上海交通大學的教授劉康也給他的美國學生放了一遍。看著片子裏一個個中國的名人，學生們都很莫名其妙：「一幫人在那裏，不知道他們想幹嘛」。劉康說，這個片子的問題出在『還是宣傳，不是傳播』」，「宣傳是單向的，傳播是要知道你想看什麼，我再把你想看的給你看」。⑤

上世紀四十年代後期開始的東西方冷戰，是以軍事對峙為主要手段，但經過幾十年的軍事對峙和衝突，花費了巨額金錢後，並沒有改變現狀，於是西方國家的策略逐漸有了改變。有文章研究了當代西方國家的文化冷戰策略，認為「文化冷戰是二十世紀美蘇冷戰的基本內容之一。作為文化冷戰的重要組成部分，以美國為首的西方發達國家高度重視意識形態建設和宣傳的戰略意義，他們以『好的宣傳就是做得不像宣傳』為行動標準，表達方式含沙射影，把雕塑、音樂、繪畫當成『自由』的支柱，把書籍當成備用武器，充分利用媒體宣傳西方的享樂主義消費文化，殘酷競爭的個人主義價值觀念」。⑥

美國的兵役制度是全志願兵役制，也就是軍方招募符合條件的年輕人志願報名入伍。這一制度既強調愛國主義，宣揚為國家和美國價

值觀效力，也強調通過較高的福利待遇和大學深造機會來吸引優秀人才加入軍隊。空軍每年在徵兵傳單上都大力宣揚空軍所能提供的各種技能課程和優厚薪金及福利，聲稱從空軍退伍的士兵在求職市場上將「極富競爭力」，並頻頻和電視臺、報紙、網站聯合搞「軍旅生活體驗」活動，幸運者將有機會在軍營中住上幾天，甚至有機會學開F-15戰鬥機。但所有的宣傳都不及一九八六年一部由湯姆‧克魯斯主演的名為《壯志凌雲》（Top gun）的電影，它使美國空軍迎來了自二戰結束以來史上最高的入伍率。

《中國青年報》二〇〇九年七月一日登載了楊亮慶的文章〈看《變形金剛》背後的美國意識形態〉，其中寫道：「看完《變形金剛2》，無疑是享受了一場視聽盛宴，但這部電影和它的上集一樣，不僅僅是一部愉悅眼球和聽覺的娛樂片，它的背後，還反映了美國的意識形態和當下的國家心態，而美軍通過此片

推廣其全球戰略和武器裝備的用意，也在影片中表現得淋漓盡致。其一，美軍的先進武器裝備在《變形金剛2》中得到了充分展現。美國國防部向攝製組提供了位於新墨西哥州的白沙導彈試驗場，以供拍攝最終的大決戰，在武器方面，提供了包括二架A-10攻擊機、六架F-16戰機、十輛裝甲悍馬軍車、二輛M1A2坦克、約翰‧斯坦尼斯號航空母艦在內的精良裝備。眾所周知，上述一些武器裝備是在國際軍火市場銷量極大的美國『傳統產品』，影片充分展示了這些裝備的機動性和良好性能，對於其潛在的購買商和衝突地區國家，無疑有很大的誘惑。而實際上，它們並不是最先進的。其二，美國的國家戰略和軍事佈局是全球性的，美國認為其他國家應當配合它的這一戰略。從影片開始的美軍和汽車人在上海街頭與霸天虎作戰，到埃及空軍配合美軍攻擊佔領金字塔的霸天虎機器人，其實都可以看出美軍的一種習慣性思維：無論是應對外星人進攻地球這種尚

未發生的事情，還是對付來自地球內部的地區衝突或人類戰爭，以美軍為核心的政治體系和以美軍為中心的指揮系統，是保護世界安全和捍衛人類文明的最佳保障。《變形金剛1》中，有美化美軍士兵的形象。其三，影片意圖美化美軍士兵的形象。其三，影片意圖美軍士兵與中東當地兒童結成親密友誼的片段，在下集裏，當霸天虎襲擊埃及某村莊時，美軍士兵在與阿拉伯民兵並肩戰鬥的同時，還積極組織村民牽著駱駝撤離。這種表現『軍民魚水情』的畫面，顯然是在為美軍糟糕的中東形象補分。至於美軍士兵的英勇無畏，則更在影片中得到了渲染。對此，五角大樓毫不避諱地表示，除了提供拍攝場地和各種作戰武器外，群眾演員也大多是剛從伊拉克和阿富汗回國休假的美軍現役軍人，給拍攝提供如此巨大的支持，要求只有一個，就是為美國軍方塑造一個良好和正面的形象。其實，好萊塢通過電影向世界傳播美國的價值觀，早已習以為常，過去最突出的要算《鐵達尼號》。而與軍方合作最成

功的，就要數這兩部《變形金剛》了。」⑦

相比較美國，日本的文化戰略顯得更加有效，日本通過表達日本人內心情感的電影、吸引兒童甚至成人的動畫片、無所不在的漫畫、優雅獨特的民族服裝、色彩齊全的汽車產品、式樣新穎的家用電器、配置齊全的食品等，將他們的價值觀悄悄地傳播出去，默默地影響著他國的人們對日本的看法。美國《基督教科學箴言報》二〇〇八年十二月十五日刊登了阿梅莉亞‧紐科姆的文章〈日本打破美國流行文化霸權〉，文中轉引美國西雅圖一家出版社發行人的話說：「我總是感覺美國文化是劈頭蓋臉地迎面而來，而日本文化則是從門縫中悄悄滲入。」⑧

這種文化影響力正日益成為一個國家的軟實力，不知不覺地影響著人們對一種意識形態或者社會制度的看法。「軟實力」（Soft Power）的概念由美國哈佛大學教授小約瑟夫‧奈提出。一九九〇年，他在《美國定能

領導世界嗎？》中指出，一個國家的綜合國力既包括由經濟、科技、軍事實力等表現出來的「硬實力」，也包括以文化和意識形態吸引力體現出來的「軟實力」。硬實力固然重要，但是在資訊時代，軟實力正變得比以往更為突出。它深刻地影響了人們對國際關係的看法，使人們從關心領土、軍備、武力、科技進步、經濟發展、地域擴張、軍事打擊等有形的「硬實力」，轉向關注文化、價值觀、影響力、道德準則、文化感召力等無形的「軟實力」。而這些影響力又是通過大眾媒體體現出來的。

臺灣元智大學資訊傳播系學生林育群，身高一七一公分、體重一一○公斤，長相普通。二○一○年四月二日在臺灣電視選秀節目「超級星光大道」中，演唱了惠特尼・休士頓風行一時的名曲〈我將永遠愛你〉，完美的音質引起巨大轟動。當他演唱此曲的視頻剪輯在YouTube⑨上傳播開來後，引得無數人爭先觀看後，從而一舉成名。並成為美國哥倫比亞廣

播公司和有線電視新聞國際公司的報導對象。臺灣當局最初不明白林育群為何會突然成名，更沒有看到裏面暗藏可以宣傳臺灣正面形象的機遇，但最終還是抓住了這一機遇，並公開稱讚他。

臺灣台東市六十一歲的賣菜婦人陳樹菊儘管收入微薄，但多年來向慈善機構慷慨捐助，因而被美國《時代》週刊選為二○一○年全球一百位最具影響力的人物之一。

圖片來源：維基，作者：David Shankbone

美國《芝加哥論壇報》網站七月一日的一篇報導〈臺灣轉向名人外交〉，文中說：「一個是上了年紀、有顆慷慨之心的業餘歌手，另一個是剪著西瓜皮頭、胖胖的菜販。要想讓臺灣贏得國際矚目，他倆加在一起能做的或許比陳水扁執政期間臺灣向非洲、中美和南太平洋的不發達小國大撒金錢以換取它們的外交承認，試圖以此提升自己的國際形象的支票簿外交還要多。當陳樹菊一舉成名時，馬英九說服了這位最初不願領獎的菜販前往紐約參加《時代》週刊頒獎儀式。新聞局正考慮拍攝一部有關陳樹菊艱辛童年的電影，內容包括她母親因缺醫少藥而過世一事與顧遠的馬英九把注意力放到了一項被稱為「軟實力」的戰略上。作為該戰略的一部分，馬英九政府開始扶植臺灣電影並支持臺灣表演者和藝術家為臺灣贏得國際聲譽。今年，為了在海外推廣臺灣文化和漢語，馬英九將開辦臺灣學院。比什麼都

打動人的或許正是普通的臺灣人。」⑩

香港《亞洲時報線上》七月一日發表法蘭西斯科·西希的文章，題目是《熱炒與烘烤的宣傳》：「好的點子和生花妙筆可以令人開懷，美妙的音樂能夠撫慰人心，電影院和劇場肯定是寓教於樂的，而體育運動和電子遊戲則讓人驚心動魄。所有這些都是好東西，它們是許多國家試圖營造的軟實力的組成部分，而經營軟實力可能是美國的特長。儘管如此，比起通向靈魂深處、直達人體腸胃的古老而又堅實的管道——食物，所有這些影響人們思想和心靈的東西便都不值一提了。沒有什麼東西比中餐更有中國特色。中餐是獨一無二的。在中國以外的地方有數以百萬計的中餐館。不過在中國，還沒有人認識到食物的哲學和政治價值。埋頭於老舊觀念煙薰火燎之中的共產黨未能嗅到來自灶台的軟實力香味……在進行軟實力競爭的時候，中國應該充分認識到食物的價值以及本國烹飪的潛力。不過，除了那些為世界上

少數有錢人和名人提供服務的美食先知以外，還沒有幾個中國的理論家認識到食物的宣傳價值。儘管如此，究竟什麼東西更能有效地感化靈魂和讓人臣服呢？是報紙專欄上的一些或甜蜜或尖刻的言辭，還是一塊風味極佳的脆皮雞？更願意把錢花在美食而不是其他東西上的中國人，應該知道答案。歸根到底，關鍵是方法的問題。儘管官方的海外宣傳收效甚微，但非官方和無心插柳的美食宣傳會取得勝利，因為一個能夠提供如此美食的國家，是不會太差勁的。」⑪

《南方週末》報登載了記者徐臻於二○○九年六月二十五日專訪歌德學院中國院長阿克曼的一篇報導，題目是〈我們表達的不是一個完美的德國〉。這個題目本身就很有意思，值得玩味。他認為「你如果只宣傳『我們不是希特勒的德國，我們是歌德的德國』，起不了多大的作用。你只能通過實際行動，同時用全面的表達，把德國社會內部的矛盾，還沒有解決

的問題，受到的折磨和思考，都很坦率地給別人看，別人才會信任你。」作為「德中同行」活動的項目總監，他努力向中國人推廣德國。在他的經驗裏，國家形象應當如何進行推廣？

阿克曼　我們故意用一種非常謙虛的東西……開始策劃這個活動的時候，我們發現無論中國人還是德國人，對這類活動都不是特別有興趣。看膩了，類似活動太多。好像每一個國家都在講，我們最有創造力，我們最先進，我們最性感，我們最漂亮，等等等等。大家對這種宣傳都麻木了，沒有多大意思。」談到推廣德國國家形象，他的主要經驗是：「你比較真實地表達自己，才是最有作用的宣傳。不是那種『我是最好，最大，最……』的感覺。中國現在什麼都需要大、需要強、需要

熱鬧，我們就故意用一種非常謙虛的東西⋯⋯如果人家以為你是個宣傳工具，那做什麼都沒有意義了⋯⋯德國人細緻、可靠，但比較無聊。德國有非常好的工程師、哲學家、思想家，但不怎麼好玩。我們想改變的印象是，我們還是比較好玩的。我們不假裝法國和義大利這種浪漫的形象，德國人就是這麼精緻、可靠、老實，我們只是想加上一個，我們會玩兒。⋯⋯你如果只宣傳「我們不是希特勒的德國，我們是歌德的德國」，起不了多大的作用。你只能通過實際行動，同時用全面的表達，把德國社會內部的矛盾，還沒有解決的問題，受到的折磨和思考，都很坦率地給別人看，別人才會信任你。⋯⋯我們從納粹時代得到的一個重要結論是，

記者

阿克曼

文化不能為政治服務。錢是政府的錢，但我們是獨立的單位。政府跟我們簽了合同，錢應該給，但不許干涉我們的活動。外交部有他的目標，他們希望我們宣傳完美的德國形象，甚至對他們的政治活動進行裝飾，這是可以理解的。可是這樣長期來講，人家就會以為你是一個宣傳工具，我們做什麼就沒有意義了⋯⋯我想，好的宣傳和公關只是加強一個國家或一個品牌已經存在的一些印象。

如果中國在德國舉辦類似「德中同行」的活動⋯⋯絕對會有好的效果。中國做類似的活動會讓德國人很吃驚，因為根本想不到中國會這樣做。假如中國一直都做類似雜技、書法、太極拳之類的表演⋯⋯這都是非常好的東

西，人們很喜歡，可是，把這麼有意思的、全面的、複雜的中國，就用雜技和書法來解釋是很可笑的。少林寺這樣的活動從商業來講可能很成功，可是對中國不會帶來任何長期的好處。所以我覺得中國應該找自己的方式表達自己，做純粹的宣傳也起不了作用。⑫

雖然這只是阿克曼的一家之言，但卻不無啟發。從這篇文章可以看出，出於某種意識形態利益的考慮，進行純粹的宣傳不可能得到良好的效果，而真實地反映一個國家一個民族的情感，才可以達到你所需要的宣傳效果。

一九三九年九月一日，納粹德國侵略波蘭，開始了對波蘭長達六年的殘酷統治，並殺害了無數波蘭籍的猶太人。儘管戰後德國對波蘭進行了賠償和悔罪，但兩個國家和民族之間的歷史仇恨仍舊根深蒂固，猶如堅冰無法消融。

圖片引自：新華網

一九七○年十二月七日上午，當時的聯邦德國總理勃蘭特訪問波蘭，那天首都華沙大雪紛飛，是波蘭最寒冷的季節。冒著凜冽的寒風，勃蘭特來到華沙猶太死難者紀念碑下。他向紀念碑獻上花圈後，肅穆垂首，這本來是一個十分普通的儀式，隨行的人開始等著這個儀式的結束。突然，勃蘭特的雙腿跪在了猶太

人死難者的紀念碑下，這一舉動讓所有人都猝不及防，所有人都被勃蘭特的舉動驚呆了，廣場上一片蕭靜，只有大雪在天空中紛紛揚揚。隨即，在場的記者醒悟過來。鎂光燈在華沙猶太人死難者碑前劃出道道耀眼的光芒。第二天東歐的各大媒體上，都登著德國總理跪在二戰時期被德國人殺害的猶太人死難者紀念碑前的照片。凡是看到這張照片的人無不為之動容，這是一個國家和民族深深的懺悔，這一跪重如泰山。當時的聯邦德國總統同時向全世界發表了著名的贖罪書，消息傳來，世界各國愛好和平的人們無不拍手稱讚。一九七一年十二月二十日，勃蘭特因此獲得了諾貝爾和平獎。

勃蘭特在一九七三年接受義大利著名女記者法拉奇採訪時，談到了自己當時採取這一出人意外的行動的感受。他說：「我明確區分罪過和責任。我問心無愧，而且我認為把納粹的罪過歸咎於我國人民和我們這一代人是不公平的，罪過只能由希特勒等發動二戰的戰犯去承擔。儘管我很早就離開德國（二戰期間勃蘭特流亡國外，從事反法西斯鬥爭），但對希特勒上臺搞法西斯主義，我也感到有連帶責任。出任德國總理後，我更感到自己有替納粹時代的德國認罪贖罪的社會責任。那天早晨醒來時，我有一種奇異的感覺，覺得自己不能只限於給紀念碑獻一個花圈。我本能地預感到將有意外的事情發生，儘管我不知道是什麼事情。獻完花圈後我突然感到有下跪的必要，這就是下意識吧？」勃蘭特在波蘭猶太人紀念碑前的驚天一跪，被譽為「歐洲一千年來最強烈的謝罪表現」。勃蘭特的下跪比無數次的道歉和經濟補償都更為打動人心，這就是情感的力量，是比「硬實力」更有影響力的「軟實力」。

我們知道，美國和北韓這兩個國家自朝鮮戰爭以來相互敵對了半個多世紀，彼此之間是意識形態的死敵，兩國之間一直相互詆毀和謾罵，一個是「無賴」，一個是「惡魔」。但兩個國家人民彼此正式的接觸卻是以音樂的方

式進行的。二〇〇八年二月二十六日，紐約愛樂樂團在指揮洛林‧馬澤爾的率領下應邀赴朝鮮，在東平壤大劇院演出交響音樂會，曲目的選擇非常有意思：

開場曲：朝鮮國歌〈愛國歌〉、美國國歌〈星條旗永不落〉；

一、德國作曲家瓦格納的代表作歌劇《羅恩格林》序曲至第三章；

二、十九世紀捷克作曲家德沃夏克創作的〈第九交響曲（自新大陸）〉；

三、美國作曲家格什溫的名作〈一個美國人在巴黎〉；

四、伯恩斯坦作曲的音樂劇《老實人》序曲；

加演曲目：朝鮮民謠〈阿里郎〉。

這裏看似沒有意識形態的宣揚，但通過具體的曲目，交響樂團充分展現了美國這個國家多元的文化，開放的觀念。

尤其是在演奏伯恩斯坦作曲的音樂劇《老

實人》序曲時，指揮洛林‧馬澤爾說，這支曲子是伯恩斯坦生前經常指揮的，今天，我們就讓他的在天之靈再一次指揮我們樂隊吧。說完，他走下了台，只留下樂隊和空空的指揮台。這時，樂隊在首席小提琴的引領下開始演奏，一曲奏完，掌聲雷動⋯⋯這溫情的一幕無疑戳破了所謂「惡魔」這一意識形態的標籤。

在二〇一〇年上海世博會上，美國館無「低調輸出主旋律」。美國駐上海總領事館新聞文化處處長湯姆‧庫尼說：「人們知道美國的蘋果、微軟，很多『美國形象』就在他們身邊。我們不願炫耀這些發明創造，而想講講它們是怎麼變成可能的。」「有時人們會誤解美國學生在教室不用功，不重視教育，但我們認為教室之外還有很多種方式學習，需要一些輕鬆的空間來思考，甚至做做白日夢也好。」[13]

魯迅先生在〈文藝與革命〉一文中寫道：

圖片引自：www.northnews.cn

「美國的辛克萊兒說，一切文藝是宣傳。我們的革命的文學者曾經當作寶貝，用大字印出過；而嚴肅的批評家又說他是『淺薄的社會主義者』。……但我以為一切文藝固是宣傳，而一切宣傳卻並非全是文藝，這正如一切花皆有色（我將白也算作色），而凡顏色未必都是花一樣。革命之所以於口號，標語，佈告，電報，教科書……之外，要用文藝者，就因為它是文藝。」⑭魯迅點出了藝術作品的要義，也清晰地區分了宣傳和藝術的界限。

《南方週末》記者於二〇一〇年在《窩頭會館》演出後採訪北京人民藝術劇院院長張和平。

記者　《窩頭會館》是一齣主旋律的獻禮劇，這樣火，你之前想過嗎？

張和平　……我一開始就把它朝著藝術經典的方向去努力。我跟編劇劉恒講，這不僅是一出獻禮劇，更重要的是要從文學和歷史的高度去要求這部作品。從各方面的反映來看，應該說是目標基本實現了。但我現在不能說《窩頭會館》是經典，因為能夠世代相傳的戲才是經典，如果演了一陣，它傳不下去了，經典也沒

記者 有任何意義。
在人們的印象中，主旋律很難成為經典。

張和平 有這樣的可能。《茶館》也是主旋律，它最早的動機也是獻禮劇，反映了一個社會的變革。《茶館》當時也有很大爭議，有文化部的領導到人藝來宣佈禁演，後來《茶館》成了話劇裏最具代表性的劇目。之前的《龍鬚溝》也是主旋律。《窩頭會館》的創意我就給了個方向，就是建國六十周年獻禮。原來劉恒想寫清末民初，後來改成了一九四八年，那是一個舊政權的滅亡和一個新政權的誕生的時間節點。那個時候的戲會好看，一解放了，戲就不好寫了，你自覺不自覺地要躲很多禁區，但那個時候很多你想說的話是可以說的。這出獻禮

記者 怎麼看待《茶館》和《窩頭會館》的相同和不同？

張和平 ……我們的每一出戲不一定要跟政治形勢那麼緊，去解釋一個政策或配合一個運動，還是要從一個文學和歷史的高度去看一出戲是否留得住。人藝不是一個宣傳隊，要配合政治形勢；它是國家級的最高藝術殿堂，所承擔的任務是去創造藝術精品，除了我們所承擔的教化功能和社會責任外，最重要的是在藝術上要超越自我。⑮

在這裏，張和平提出，戲劇不僅要承擔教化功能和社會責任，最重要的是在藝術上要超越自我。

戲有警示作用，有認識功能，也有批判功能，這樣的現實主義作品就會有力量了。

導演通過舞臺形象傳達思想要含蓄，除了社論和教科書以外，生活中所有的思想表達都是含蓄的，有時甚至是朦朧的、多義性的。在思想的表達上，有時一種說不清道不明的感覺比一種赤裸裸明白無誤的思想更能打動人，更能給人以多種不同的感受。

劉海粟的學生袁拿恩曾在報上發表過一篇文章〈海老的三句大白話〉：「恩師劉海粟能講善談……但給我印象最深並終身受益的是三句大白話，第一句話：做人要老實，畫畫不能老實，應該調皮點、假姿假眼（上海方言，多含義，如裝模作樣，此處意為隨意、認真與不認真之間的狀態，不刻板、不拘泥、較真等）；第二句話：不好畫得太清爽，邋遢一點；第三句話：畫畫寧可不足，不要過頭。

我去海盧，總要帶些習作請海老批改。初學時難免過於認真而刻板。一次我用線、點畫成的黃山圖請他過目。恩師一一看過後說，你用筆厚重，氣勢蠻大，很用功。邊說邊從中挑出一張修改。我誠惶誠恐地看著他在畫上勾勾點點，幾經潑水，頃刻間，我自以為最得意的傑作竟成了一汪傾翻的墨水，嘴上不敢說，心裏嘀咕：這位老先生弄壞了我的畫。大約是看出了我的心思，海老盯著看了我幾眼，說：『做人要老實，畫畫不能老實，應該調皮點，假姿假眼。』這是我從未聽到過的話，不論在家在校，家長師長一直是絮絮叨叨地講做任何事都要認認真真，一絲不苟，畫畫怎麼可以……我不明白恩師的話，又很倔強，便對老人王顧左右而言他。再過幾天去海盧，海老已將那幅畫掛在牆上。我頓時目瞪口呆，只見以為被弄壞的黃山圖，墨氣飛動，煙雲吞吐，不敢相認。海老笑呵呵地對我說：『認不出來吧，不好畫得太清爽，要邋遢一點』……後來，恩師在另一次批作業時說『畫畫寧可不足，不要過頭』『不好太會畫啊。寧可不足，不要過頭』。好的藝術作品不是沒有不足，而能允許不足，在於足與不足能否和諧；和諧時，不足而足；不

和諧時，足而不足。粉飾不足，最後結果大約也只存氣絕的空殼了。」⑯

法國拿破崙在一八〇五年四月二十四日致當時的議長康巴塞雷斯的信中就說過：「國家不會靠意識形態繁榮昌盛。」一九八〇年，曹禺在接受採訪時，也說出了長久以來的思考：「我們總是寫出那些『合槽』……真正深刻的作品，不一定有什麼預先規定的主題」，「不要把人性看得那麼窄小，不要用政治把人性扣住。」⑰

戲劇的危機使我們認識到，依附於某種意識形態做武器做工具是戲劇藝術的「死穴」。現在的一些演出，唯恐觀眾不懂創作者的意思，太多的將思想傾洩給觀眾，而不是將你想表達的思想通過戲劇衝突、人物關係、引入入勝的戲劇情境暗示給觀眾。思想應當永遠隱藏在劇作、導演、演出的背後，劇作、導演、演出只能是思想的載體，而不能將思想作為劇作、導演、演出的載體。另外，導演表達思想不能是單向度的，而應是含蓄的、藝術的、多向度的、立體的、具有發散性的，作品的思想傾向應通過人物和情節自然而然地表現出來。

藝術創作應該遵循這樣一個基本原則：觀眾能懂得的就不要說，觀眾能意會的就不要言傳。

二、痛苦是藝術創造的源泉

一個好的並且能夠持續不斷地進行創造的導演必須掌握一種能力：

把別人的生活變成自己體驗過的生活；

把別人的經歷變成自己體驗過的經歷；

把別人經歷過的感情變成自己體驗過的感情。

導演的素養是綜合素養，應該注意培養自己行而上的能力。導演工作依賴專業知識、社會科學知識、人生閱歷、美學情趣的綜合

素養。導演應有較高的文化素養，導演必須懂人、懂社會、懂現代社會中一般人看不出的各種關係，這是更高深的文化。現代社會裏，社會科學與自然科學之間，各學科相互滲透已是正常和必要的現象。現在已沒有單純又單一的學科了，邊緣科學的興起便是明證。導演作為一個藝術團體的引領者，當然不能只懂藝術。藝術是整個社會生活的反映，必然會包含諸多學科的知識。任何知識對於導演來說都是需要的，胡偉民導演曾經說過，演戲演到最後比的就是墨水。導演也是一樣，俗話說：功夫在戲外。一個導演的知識不僅要博大，而且也應該精深。焦菊隱沒有舊社會茶館的知識，他排不出《茶館》裏那麼生動的人與人之間的關係。我們瞭解歷史，可以在歷史的長河中巡遊，審看我們今天的世界。現代社會是無數經濟體的結合，我們懂得經濟，就可能瞭解人與人之間的真實關係，就可能瞭解經濟社會中人的地位，以及人們對社會的感受和社會對人的制約。有些知識似乎一時無用，但它能使你對某一個問題的認識做好準備，可以促使你對另一個問題有更深刻的認識，可以變換你看問題的角度。因此，提高自身專業知識的水準，提高美學素養，加強社會科學和自然科學的學習，可以從總體上大大提高一個導演的綜合素養。

蘇東坡云：「寧可食無肉，不可居無竹，無肉令人瘦，無竹令人俗。」這其實是對物質和精神關係的一種戲謔的表述，詩人通過竹子和肉食的對比，將對精神的追求放在了物質之上。作為導演應該對自己的精神世界有所要求有所追求，物質的富裕與精神世界的充實相比，後者無疑是導演所追求的。作為一個社會人，導演應該具有對社會強烈的批判精神，應該保持對生活的敏感，對生活深切的體驗，對他人命運的理解和對他人痛苦的悲憫，始終保持精神和靈魂的高尚。人生如果太順利就無法寫出好的作品，只有經歷了人生的痛苦，才可能寫出驚世之作。司馬遷《史記》中的〈報任

安書〉寫道：「蓋西伯拘羑里，演《周易》；仲尼厄而作《春秋》；屈原放逐，乃賦《離騷》；左丘失明，厥有《國語》；孫子臏腳，《兵法》修列；不韋遷蜀，世傳《呂覽》；韓非囚秦，《說難》、《孤憤》。《詩》三百篇，大抵賢聖發憤之所為作也。此人皆意有所鬱結，不得通其道，故述往事，思來者。」大意是：周文王被拘禁，因此推演出《周易》；孔子處境困厄，就寫出了《春秋》；屈原被放逐，才寫出了《離騷》；左丘失明了，大概才有了《國語》；孫臏受到了臏刑，兵法就寫出來了；呂不韋被貶到蜀地，世上就有了《呂氏春秋》；韓非子被囚禁於秦國，著出了《說難》、《孤憤》；《詩經》大概也是聖人經過磨難寫出來的吧。而司馬遷本人也因李陵之禍幽於縲紲，所以才會「述往事，思來者」，發憤著成了《史記》。

　　清初學者趙翼也在詩中寫道：「國家不幸詩家幸，賦到滄桑句便工」。⑱著名畫家吳冠中說：「藝術家不是從小培養就能培養出來的。藝術家對藝術有深厚的感情，得經歷磨難，才能真正感受。」⑲這些都說明豐富滄桑的人生經歷是藝術創造源泉和土壤。

　　如何使一個生活經歷簡單的導演理解體會複雜人物的感情，這不僅是導演專業教學所遇到的問題，對於藝術教育、人文科學教育，甚至是整個文科教育，這始終是一個共同存在的問題。

　　在日常的戲劇導演專業教學中，學生表現出來的藝術綜合素質令人耳目一新。和過去的學生相比，他們的情感很細膩，有很強的表現慾望。他們眼界也更寬，知識面更廣。他們對現實事物非常敏感，對事物有很好的理解力，對社會活動非常積極，願意把自己融進社會生活中去。但同時，教學中我們最常遇到的問題就是學生對社會生活的瞭解不夠深刻，對已往的社會生活瞭解更少，對具體的人物思想、人物心理理解簡單。學生理解人物，一般是以自

己的生活經歷和個人的心理感受去揣度的，沒有將自己放到當時當地的規定情境中去，不善揣度他人的內心世界，對劇中人物的內心世界和內心痛苦無法理解，對規定情境給人造成的影響無法準確感受，對由此產生的人物精神狀態無法把握。比如說，學生無法理解生活拮据給人帶來的種種困難和窘迫──「他為什麼會這樣窮？不會貸款做生意嗎？」無法理解失戀給人帶來的持久隱痛──「幹嗎這麼痛苦，再找一個不就行了嗎？」曾經有過這樣一件真實的事：上世紀六〇年代初，一位大學教師下公車時，鬼使神差地撿起了地上被人扔掉的一張四分錢車票，恰巧被另一位熟人看見，於是這位教師一次次被敲詐，直至忍無可忍去自首方才真相大白。學生的反應很直接：「這點小事值得這樣謹小慎微，活得累不累啊？」「幹嗎要這樣謹小慎微？」現在的年輕人無法理解

過去的人為什麼會因為一個小小的道德問題而寢食難安，更無法理解政治環境和意識形態在過去給人們帶來的巨大精神壓力。

究其原因，並不完全在於學生年紀小，對生活沒有感受。最根本的原因在於整個社會對過往歷史集體有意識回避，強調一切「向前看」，一些不堪的往事成為不能觸碰的傷疤。加上這一代學生的家長基本上是四九年後出生的，他們的人生也經歷了許多磨難，生活給予了他們太多的傷痕，他們有著太多沒有實現的理想。當他們人到中年身心疲憊地把孩子送進大學校門之後，就把所有自己沒有實現的生活理想和憧憬，全部放在了獨生的孩子身上。對孩子，他們百般呵護，不使他們受到任何過去陰影的籠罩，甚至他們會在日常生活中有意識地回避往日的痛苦，結果就使許多孩子始終在一種物質生活豐富、甜膩膩的社會環境裏成長。最終表現出來的就是生活閱歷簡單、心理蒼白單薄，情感平滑無痕，內心缺乏厚度和積

澱，更缺少一個導演所必須具有的「心理皺褶」。而對人生痛苦的體味和對他人命運的悲憫，恰恰是一個導演在內心必不可少的積澱。

有人曾開玩笑地說，一個男人要成為真正意義上的男人，必須經歷三道關：當兵、離婚、坐牢。雖是玩笑，且不準確，也有些粗礪，但這種說法的本意，是強調起伏跌宕、歷經磨難的生活經歷對一個人的成長極為重要。

一九四九年諾貝爾文學獎獲得者威廉·福克納在領獎演說中說道：「當今從事文學的男女青年已把人類內心衝突的問題遺忘了。然而，惟有這顆自我掙扎和內心衝突的心，才能產生傑出的作品，才值得為之痛苦和觸動。他一定要重新認識這些問題。他必須使自己明白世間最可鄙的事情莫過於恐懼。他必須使自己永遠忘卻恐懼，在他的工作室裏除了心底古老的真理之外，任何東西都沒有容身之地。沒有這古老的普遍真理，任何小說都只能曇花一現，不會成功：；這些真理就是愛、榮譽、憐憫、自尊、同情與犧牲等感情。若是他做不到這樣，他的氣力終歸白費。他不是寫愛情而是寫情慾，他寫的失敗是沒有人失去可貴的東西的失敗，他寫的勝利是沒有希望、更糟的是沒有憐憫或同情的勝利。他的悲傷不是為了世上生靈，所以留不下深刻的痕跡。他不是在寫心靈而是在寫器官。」[20]美國哲學家赫舍爾曾說：「在我們這個時代，沒有羞恥、焦慮和厭倦，便不可能對人類的處境進行思考；沒有憂傷和無止境的心靈痛苦，便不可能體會到大的喜悅；沒有窘迫的痛苦，便看不到個人的成功。」[21]

痛苦，是滋養藝術的源泉，而藝術家用什麼方式來表達痛苦對他的折磨，也就成了檢驗他心靈深度的重要標尺。平常人又何嘗不是在痛苦裏加深對自我的理解認識？而人生只有經歷了大痛苦，才會產生大智慧，才能對人生對世界產生深刻的形而上的思考。這就對我們從事導演工作提出了更高的精神和文化要求。

有人戲謔地說，人之所以能從原始狀態進化，

主要不是發明了火，而是因為發明了壁爐。這一發明使人能夠離開公用的火，而回到一個有自己取暖設備的單獨房間，從此就產生了個人獨處。這個理論是說，個人獨處對於文明的發展曾做過重要的貢獻，它能使人進行冷靜的思考，並在思考的過程中使智慧開花結果。人需要經常對自己的生活進行思考，並在不斷地思考中發展自己和全人類。但是，隨著社會發展速度的加快，閒暇時間的減少，人們能夠偏隅一角冷靜思索的時間也越來越少，速食文化卻越來越多。現在的人們日益沉溺於膚淺的快樂，庸俗的搞笑越來越多，冷靜的幽默越來越少；轉瞬即逝的娛樂越來越多，長久停留在心靈的幸福越來越少；感性越來越多，理性越來越少……。

不可否認，人們不論從生理上還是心理上都是喜歡快樂的，都是趨於輕鬆的，誰也不願意背負著沉重的精神包袱生活，誰都希望忘掉痛苦，都希望輕飄飄地生活在五光十色歌舞昇

平的世界裏。但剖開心靈看看，任何人的心靈深處都有一塊旁人無法企及秘不宣人的「柔軟」之處，這裏面也許是各種各樣自己曾經經歷過的痛苦，也許是永遠無法面對他人的秘密，人們總在小心翼翼著自己那塊隱秘的角落，誰也不願被觸碰。而藝術作品最重要的就是觸碰人們心裏那塊「柔軟」之處。讓觀眾感動落淚並不是戲劇藝術的最終目的，觸動觀眾心靈深處的隱秘之處才是藝術創作的最高境界。輕鬆愉悅的作品固然可以給人帶來歡愉的欣快感，但觸動人們心靈的作品更可以使自己的靈魂得到一種洗禮，隨之而產生的影響甚至可以伴隨人的一生。梁漱溟說過：「一切文學美術意趣高妙深醇者，即達於心之高處深處。其引發身體興趣動盪者便屬低級趣味。人格高下視乎其興趣之高下。」㉒就像托爾斯泰、巴爾扎克、狄更斯、契可夫、魯迅、巴金等人的作品，承載了全人類的痛楚與憂傷，而讀者也通過這些作品使自己的心靈得到了淨化。

一個人童年生活的印記會影響人的整個一生，一個人的初始職業也會對其一生的待人接物，以及對世界的看法、價值觀念的形成產生深刻的影響。既然我們不可能去掌握自己的童年生活，也不可能完全自由地操控自己的初始職業，那我們應該從從事導演職業初始，就開始重視培養對他人以及整個人類痛苦的敏感和體驗，對他人痛苦具有準確的心理感受，對世事滄桑予以理解和包容，否則，就不可能理解司馬遷是在什麼一種心理狀態下寫完《史記》的，《復活》中的聶赫留多夫為什麼要去尋找已經淪落為妓女的瑪斯洛娃，盧梭為什麼要寫《懺悔錄》，《少年維特的煩惱》中的那個維特為什麼會自殺，巴金為什麼對自己文革中說了假話耿耿於懷；他們痛苦時的身心感受如何？痛苦時的心理又是如何一種狀態？人物表現出來的是什麼樣的一種精神狀態？這種狀態會影響人物的哪些行為舉止？

從科學上說，我們能回憶起過去事情的詳細細節，還能回憶遙遠的過去，這說明我們的神經系統能獲得和存儲記憶。我們的記憶在事件發生的幾分鐘到數天內都存在著對記憶的遺忘過程。新的短期記憶往往處於脆弱的狀態，獲得新的記憶要經過和一段時間依賴的鞏固過程，已經建立的記憶當被回憶起來後就變得容易被破壞，需要經過再鞏固才能永久存在。人們新學到的知識存儲在大腦側腦室的海馬狀突起點上，但長期記憶則儲存在大腦的另一個部分──大腦皮層。新獲得的資訊會從海馬狀突起點轉移到大腦皮層，並在那裏加工、處理。

早在二十世紀五〇年代，科學家就已經意識到大腦海馬區與記憶有關，海馬、顳葉和下丘腦是大腦有關記憶的關鍵部位，海馬可短暫記憶，顳葉的記憶時間較長，而下丘腦記憶時間最長。我所指的「心理皺褶」，其實就是大腦側腦室海馬狀突起裏的資訊向大腦皮層的不斷轉移，並且經過不斷的鞏固，逐漸成為的「永久性記憶。」心理學中用「3R」概括了記憶

的三個程式：

第一個「R」是Registration，指訊息「登記、掛號、註冊」，接收的人感知到、注意到，並即時「登記」在記憶系統中。

第二個「R」是Retention，指保存、保留所登記的資料，有即時的記憶、短期的記憶，如幾小時、幾日，而幾年、幾十年的記憶則是永久性記憶。我們每人每天接觸太多的資訊，不可能全部如數記下，我們的大腦會選擇一些重要和深刻的事固化成永久性記憶，剩下的短期記憶即便參與了事理分析和創造發明，不久也會從大腦中消除。

第三個「R」是Recall，指記起、憶起。

在我們進行藝術創作時，保存在記憶中的情感體驗和生活經歷就會悄然無聲地湧出，供我們進行篩選、提純。

這些永久性記憶留存在一個人的腦海裏，勢必會逐漸影響他的性格和行為舉止，影響他的心理狀態，進而影響他對世界對人生的看法。

佛洛伊德早在一百年前就提出，人類的記憶是有選擇性的，不願意想起的事情會自動被抑制。人的各種痛苦都是不願意被觸及的，也是不願意被回憶的。但在導演工作中，感受劇中人物的痛苦又是必須的。在目前條件下，要使自己盡快地成熟，能準確感受到劇中人物具體細緻的內心世界和內心痛苦，就應該利用一切可以利用的機會，感同身受地體會他人的痛苦。這些痛苦不僅僅是肉體上的，可能更多的是精神上的。張大千教誨弟子：「作畫如欲脫俗氣，洗浮氣，除匠氣，第一是讀書，第二是多讀書，第三是須有系統有選擇地讀書。」[23]

清人張潮在《幽夢影》中說：「少年讀書，如隙中窺月；中年讀書，如庭中望月；老年讀書，如臺上玩月。皆以閱歷之深淺，為所得之深淺耳。」[24]這是指少年人讀書就像在縫隙裏看月亮，可以看見的只是月亮在天空中的一小部分，沒有經歷人生，所以不夠全面；中年

人的閱歷有了增加，雖然視野比起少年人廣闊了，但還是有局限；老年人的視野開闊了，經歷了人生，讀書時想的東西更加多，把知識都掌握在手中，就對人生有了自己的看法。

戲劇作品中的人物心理狀態、文學作品中的人物遭遇、他人曾經痛苦的經歷都是可以借鑒的寶貴財富，也都可以變成自己的精神經歷。我們可以用這些方法，使我們平滑無痕的內心世界顫動起來，逐漸在我們的心中刻下一道道生活的印記和「劃痕」，增加我們的「心理皺褶」；瞭解這些痛苦，就是將別人的痛苦變成自己的精神財富。儘管年輕，也沒有複雜的社會經歷，可我們是有靈性的，我們會將這些敘述放在心裏，通過不斷地固化，將這些敘述變成自己的「永久性記憶」，逐漸加厚自己的內心厚度，逐漸在內心形成一種滄桑感，最終，我們會變得情感豐富，會變得對他人的痛苦非常敏感，我們將會有一顆始終對他人的痛苦充滿悲憫的心。這將使我們在今後的藝術創作中可以充分體味他人的內心滄桑，使我們對他人的痛楚飽含理解和同情，並永遠用一雙銳利而充滿深情的眼睛看待世界看待人生。

三、真實是戲劇作品的生命

在中國書法上有著深遠影響的傅山曾提出，書法應該：「寧拙毋巧，寧醜毋媚，寧支離毋輕滑，寧真率毋安排。」⑤意為書法寧可追求古拙而不能追求華巧，應追求一種大巧若拙、含而不露的藝術境界。戲劇的美學要求也是如此，戲劇最需要的是生活的真實和人物情感的真實，真實也是戲劇作品的生命。托爾斯泰說過，他寫作時，墨水裏含著他的靈魂。雖然藝術作品表現的生活片段是經過藝術家提煉加工的，但它的依據是真實的社會生活和人。

這裏所說的真實並不僅僅指生活表面狀態的真實，如果類比生活真實是藝術的任務，那在戲劇舞臺上，出現的可能只會有寫實風格的

再現生活場景的作品。我們所說的真實，是指真實地表現社會生活中人的真實的精神世界，真實地表現人物關係的實質。

我們都會感歎曹禺先生在《日出》第三幕中妓院的場景非常真實，而這些段落有著極其真實的生活基礎。他到妓院一段落有著極其去調查……在這最最黑暗的角落裡，在那些污穢掩蓋著的『可憐的動物』身上，發現了人間美好的心靈。他說：那裡面的人我曾經面對面地混在一起，各人真是以人與人的關係，流著淚，『掏出心窩子』的話，敘述自己的身世。這裡有說不盡的淒慘的故事……在這堆『人類的渣滓』裡，我懷著無限的驚異，發現一顆金子似的心，那就是叫做翠喜的婦人。她有一副好心腸，同時染有在那地獄下生活的各種壞習慣。她認為那些買賣的勾當是當然的，她老老實實地做她的營生，『一分錢買一分貨』，即便在她那種生涯裡，她也有她的公平。令人感動的是她那樣狗似地效忠於她的老鴇，和無意

中流露出來對於那更無告者的溫暖的關心。她真實地表現人物關係的實質。真實地表現人物關係的實質。前途是一片慘澹，而沒有希望，希望早死了。前途是一片慘澹，而為著家裡那一群老小，她必須賣著自己的肉體麻木地挨下去。她歎息著，『人是賤骨頭，什麼苦都怕過，到了還是得過，你能說一天不過麼？』求生不得，求死不得，是這類可憐的動物最慘的悲劇。」這些妓女的遭遇，使他心疼，「我的肺腑啊，我心疼痛，我心在裡面煩躁不安，我不能靜默不言」。他恨透了衣冠禽獸的世界是怎樣殘酷地摧殘著人性，在扭曲著人的靈魂。㉖曹禺就是用這樣的極其殘忍的真實生活作為基礎，再現了翠喜、小東西等社會底層人物的悲慘命運，使他的《日出》具有了永恆的價值。

在藝術作品中，觀眾或讀者是用自己的生活和經歷來作參照系的，凡是符合自己的生活經歷或者是別人的生活經歷，他都會給予認同；如果超出了自己的生活經歷，並且不合最基本的生活邏輯，他就會產生懷疑甚至排斥。

有鑑於此，我們在藝術作品中，應該用符合一般觀眾生活經歷的邏輯去審視作品。

藝術創作有一個有趣的規律：戲劇作品中小的不真實可以破壞大的真實，無數細小的真實卻可以掩蓋或者說是使觀眾忘卻掉大的不真實。同樣，精神生活的真實可以掩蓋編劇和導演虛構的生活，使觀眾認可和相信；而虛假的精神生活卻可以輕易地破壞編劇和導演詣營造出來的真實生活。在《瓊斯皇》這部戲裏，尤金‧奧尼爾塑造了一個身材高大魁梧的純黑人血統的皇帝——瓊斯，他的祖先們是被趕到北美大陸開墾種植園的。他在火車上當了十年差役，耳濡目染地沾上了上層白人頤指氣使的壞脾氣，他沉淪了。在一次賭博中，他殺死了黑人差役澤夫，被捕入獄，走上二十年監禁生活的歷程。白人獄卒的野蠻與慘無人道激怒了他桀驁不馴的性格，他用鐵鍬打死獄卒，逃到西印度群島，在那裏落腳謀生；島上有一個英國商人叫施密塞，專靠欺詐當地土著人

為生，他請瓊斯入夥，當他副手，但瓊斯是黑人，又比他幹練，施密塞反而成了他的副手。有一次，瓊斯與土著人衝突起來，土著人朝他開槍，因啞火子彈打不死他。瓊斯就騙土著人說自己會魔法，鉛製的子彈打不死他，只有銀做的子彈方能打死他。他在土著人部落中作威作福，土著人非常仇恨他，瞞著他上山偷偷製造銀子彈，他發覺後逃出「皇宮」，躲進森林，土著人從後面追來，用銀製的子彈打死了他。如果用生活邏輯去推敲，這是一個建立在完全虛構的情節、虛構的人物、虛構的矛盾衝突之上的劇本，這種虛構的戲劇情節和人物按道理是難以成立的，但是該劇卻是戲劇史上一部重要的引人入勝的作品，是表現主義戲劇的一部重要作品。究其原因，應該說奧尼爾揭示了瓊斯真實的精神世界和真實的內心活動，觀眾認可的不是戲的情節是否與生活一致，觀眾認可的是

瓊斯精神世界的真實。

尤金・奧尼爾還有另一部重要的劇作《毛猿》也是如此。主人公揚克是一艘遠洋輪船上的司爐，他以自己的健碩身體得到同伴的敬畏而自豪，但卻遭到旅客中一個有錢女人的侮辱。失去生活目標的他便到岸上去尋找生活的意義，在無數次的失望之後最後只好與動物園的一隻大猩猩結交朋友，結果卻死在它的大力擁抱之中。劇本形象地表明了資本主義社會的冷酷無情。如果用生活邏輯去比照，內中情節根本不可能在現實社會中發生，但社會的冷酷和揚克的精神危機卻是當時社會的真實寫照。

再如法國讓—保羅・薩特的《禁閉》。它表現了三個生前有惡行有污點或者有罪行的男女，死後在地獄裏相遇，他們相互攻擊、相互糾纏又相互折磨，彼此痛苦不堪。表現了人一旦選擇了卑劣，就會感到處處是地獄。薩特表現的不是現實生活的真實，而是借助地獄來表現人類精神生活的真實。

瑞士劇作家狄倫馬特的《貴婦還鄉》是世界戲劇史上的一部不朽名著，表達的也是一個現實世界根本不可能存在的荒誕離奇的故事：

在某個地方有個叫做居倫的小城市，這個城市由於種種原因瀕臨毀滅，工廠倒閉停產，商店關門歇業，全城的人都快沒有了工作，失業的恐慌籠罩在每個居倫城人的頭頂上，饑餓、病痛和窮困潦倒威脅著小城的每個無助的居民。突然有一天，小城來了一個女億萬富翁——克萊爾，她帶著大量的金錢。所有的人都把擺脫小城危機的唯一希望，寄託在這個貴婦人身上。四十多年前，當她還是居倫小城裏一個天真卻又浪漫的小姑娘的時候，她就愛上了一個本地商人的後代伊爾並懷上了他的孩子，然而最後他卻毫無顧忌地拋棄了她，和一個本地有錢人家的體面小姐結了婚。克萊爾帶著滿腔的羞辱和怨恨離開了自己的故鄉居倫。她四方飄零到處流浪，後來成為一個靠出賣身體的妓女。再後來，她靠她的美豔嫁給了美國的一

個大資本家。這個資本家死後留下了大量的金錢，於是克萊爾就成了一個富可敵國的寡婦。她的金錢可以把陷入崩潰邊緣的居倫城的官員和市民從絕望發瘋的無助狀態中拯救出來；她可以讓倒閉的工廠開工，關閉的商店開門營業，失業沒有工作做的人重新工作。但是，她開出了一個令人毛骨悚然的條件——她要居倫城的官員和法官們判她當年的情人伊爾死刑。克萊爾的金錢把居倫城長期堅守的道德給顛覆了，她的金錢把法律也給顛倒了。終於，居倫城的人們在金錢的誘惑下「合理合法」地集體殺死了伊爾，克萊爾終於複了仇。這裏，狄倫馬特用一種非現實的寓言的方式，淋漓盡致地揭示了人性的複雜性和金錢給予人們的打擊。在金錢面前，人性中惡的一面表露無遺；在金錢面前，任何原有的古老道德、秩序都顯得那樣不堪一擊。我們知道，現實世界的生活中決不可能出現類似的事件，不會出現這樣荒唐怪誕的復仇方式，更不可能出現這種整

個小城裏人們群體性的附和。但重要的是，狄倫馬特在劇中真實細膩地表現了居倫城內各色人等的思想感情，剝繭抽絲地描繪了人物的心理狀態，使得荒誕的情節具有無比的真實感，並且具有世界性的意義。愛爾蘭劇作家貝克特的兩幕悲喜劇《等待果陀》也是如此。

如果用生活邏輯去推敲，以上這些劇目都是建立在完全虛構的情節、虛構的人物、虛構的矛盾衝突甚至是虛構的世界中，這種虛構的戲劇情節和人物按道理是難以成立的，但是這些劇本卻是戲劇史上重要的、引人入勝的、被人們反覆搬上舞臺的作品。其原因就在於作者並沒有簡單地去復原生活，再現生活，而是在更高的層面上展示人們真實的精神世界和真實的內心活動。而觀眾也不會去追究它們是否還原或再現了生活原貌，也不視戲的具體情節真實與否，觀眾認可的是人物精神世界的真實，他們希望看見的是虛構情境和虛構生活之中人物真實的精神世界。

我們過去曾經出現過的一些舞臺劇，尤其是那些應景的劇目，從大的時代背景到具體的戲劇性事件，劇中的人物和人物關係都是真實的，有依據的，甚至事件發生的地點都是真實的。原本以為這樣可以使觀眾相信舞臺上發生的一切，原本以為一些小小的情感或者人物關係不真實不會影響思想情感的表達，創作者認為一些小小的不真實無礙大雅，但恰恰因為這些小的不真實破壞了觀眾對整個真實情境的認同。於是我們在舞臺上經常可以看見客客氣氣的家庭生活、過分熱情的人際關係、一驚一乍的情感反應、符合意識形態要求的人物邏輯。

問題的關鍵就在於我們常常注意了時代背景、人物、人物關係以及事件發生的地點，卻沒有注意在這些場景、人物、人物關係背後人的真實的精神世界。情境可以虛構，人物可以虛構，人物關係和矛盾衝突都可以虛構，只有人物的思想感情和內心世界不能虛構，它一定要有現實的依據。我們常常會按照一種固定的思維模式去「套」某一個人物，人物和事件的發展邏輯是按照事先安排好的軌跡去發展，卻沒有將每一個人當成一個獨立的個體，當成一個具有獨特精神世界的人去看待。每一個人對待世界、對待事件的看法都是獨特的，只有展開這一個人精神世界，按照他獨自的個人邏輯去發展，作品才可能是真實的。

每天在我們面前會發生很多事，或小或大，有的事件會呈現出很誘人的表像，很容易將我們的注意力吸引過去，但表面現象下面也許是完全不同的另一種狀態。揭示生活的本質是導演終身需要進行的一項工作，通過對生活細緻入微地觀察，導演可以觸摸到事物的本質，從而可以在作品中更準確地揭示。揭示生活本質要從生活的表面現象入手，從普通生活中提升出導演的哲理思考。

【注釋】

① 引自《重慶文藝史料》1990年，作者：石曼。

② 引自《藝術家》雜誌1989年5期，作者：孔祥玉。

③ 引自〈媒體的浮躁在於缺少文化〉解放日報・2007.7.20。作者：范敬宜。

④ 引自《三聯生活週刊》2008年第17期，第31頁。

⑤ 引自《南方週末》2011年3月24日B11版〔47.97度，不好也不壞〕。

⑥ 引自《鄭州大學學報》2007年第5期，作者：申小翠。

⑦ 引自《中國青年報》2009年7月1日〈看《變形金剛》背後的美國意識形態〉，作者：楊亮慶。

⑧ 轉引自2008年12月31日《參考消息》。

⑨ YouTube是設立在美國的一個視頻短片，讓使用者上傳觀看及分享視頻短片。它是一個可供線民上傳觀看及分享視頻短片的網站，造就多位網上名人和激發網上創作。截止到2006年，它大概有4000萬段視頻。

⑩ 轉引自2010年7月4日《參考消息》。

⑪ 轉引自2010年7月3日《參考消息》。

⑫ 引自2009年6月25日《南方週末》B.11版。

⑬ 引自2010年10月7日《南方週末》A2版〈世博會上「他們」的臉〉，作者：李邑蘭。

⑭ 原載《語絲》第四卷第十六期2005年版《魯迅全集》第四卷三閑集。

⑮ 引自《南方週末》2010年7月8日，張和平〈如果我把

⑯ 北京人藝搞糟了，那是有罪的〉。

⑰ 引自《解放日報》2003年8月6日。

⑱ 轉引自《中國週刊》2010年第8期〈通靈寶玉的破碎〉，作者周昂。

身閱興亡活劫空，兩朝文獻一衰翁。
無官未害餐周粟，有史深愁失楚弓。
行殿幽蘭悲夜火，故都喬木泣秋風。
國家不幸詩家幸，賦到滄桑句便工。

⑲ 引自福建師範大學中文系古典文學教研室選注《清詩選》，人民文學出版社。1984年3月第1版第431頁。

⑳ 《不負丹青有丹心》作者吳冠中。

㉑ 《諾貝爾文學獎獲獎演說・偉大的聲音》武漢出版社2009年第1版。

㉒ 《這個世界會好嗎——梁漱溟晚年口述》【美國】艾愷採訪梁漱溟口述，一耽學堂整理，東方出版中心2006年1月。

㉓ 引自《人是誰》美國，赫舍爾，第13頁，貴州人民出版社1994年第一版。

㉔ 《張大千藝術隨筆》上海文藝出版社，2001年。

㉕ 張潮：字山來，號心齋，仲子，安徽歙縣人，生於清順治八年（1650年）。清代文學家、小說家、刻書家，官至翰林院孔目。張潮著作等身，著名作品包括《幽夢影》、《虞初新志》、《花影詞》、《心齋聊複集》、《奚囊寸錦》、《心齋詩集》、《飲中八仙令》、《鹿蔥花館詩鈔》等。

傅山（1606年-1684年）漢族，山西太原人。明清之際

思想家，

㉖ 引自《曹禺傳》田本相，2009年7月，東方出版社。

第三章 也是「戲劇技巧」

一、戲劇作品的價值

戲劇是一種很獨特的藝術形式，它不同於美術作品，可以掛在牆上靜靜地等待人們來欣賞，也可以深藏密室幾百年不見天日卻並不妨礙它的價值；它不同于文學，可以不分場合地點隨時開卷閱讀；它也不同於音樂，不僅可以當眾演奏同時也可以自娛自樂。

一般認為，戲劇必須具備三個要素方才成立：劇本、演員、觀眾。這是戲劇構成的基本要素，缺一不可。而我們這裏要討論的，是在此基礎上戲劇的價值，也就是說，並不是具有劇本、演員、觀眾這三個要素就可以成為戲劇作品，戲劇作品必須具有一些特定的價值。

戲劇首先需要一個能使人理解、可共同欣賞的故事情節。更重要的是，它必須具有一個能夠為大多數觀眾基本認可的主題，而這樣的主題必須基本符合大多數觀眾的審美需求，符合基本的社會道德和價值觀。

談到戲劇作品的價值，一般人就會聯想到它具有弘揚主流社會意識形態的功能，對此我

們並不否認，但同時強調，它的價值並非僅限於此，而是有多重體現。

1 戲劇的社會價值

法國十八世紀啟蒙運動時期的代表人物狄德羅（一七一三—一七八四年）在《論戲劇藝術》中說：「只有在戲院的池座裏，好人和壞人的眼淚才能交溶在一起。在這裏，壞人會對自己所犯的惡行表示憤慨，會對自己給人造成的痛苦感到同情，會對一個正是具有他那種性格的人表示厭惡。當我們有所感的時候，不管我們願意不願意，這個感觸總是會銘刻在我們心頭的；那個壞人走出了包廂，已比較不那麼傾向於作惡了，這比被一個嚴厲而生硬的說教者痛斥一頓更來得有效。」①

歌德說：「一個偉大的戲劇體詩人如果同時具有創造才能和內在的強烈而高尚的思想情感，並把它滲透到他的全部作品裏，就可以使它的劇本中所表現的靈魂變成民族的靈魂。我

相信這是值得辛苦經營的事業。」②

這裏，狄德羅和歌德都對戲劇藝術的社會教化作用給予了崇高的禮贊。在當時那種社會條件下，戲劇作為一種主要的藝術形式，人們企盼它應有這樣的社會教化作用是可以理解的。與書本和報告相比，戲劇可用生動直觀的形象，較容易將其所含的思想傳播至各文化層次的人。但今天來看，不管是狄德羅還是歌德，他們明顯是放大了戲劇的教化作用。而在我們的生活中，也存在將戲劇作用放大的情況，我們一直將戲劇視為教育人的一種手段，是意識形態的「課本劇」，是政治學習的補充。但實際上，戲劇只是一種人們比較容易接受的藝術形式，不是一種人們不能離開的東西。

文革後，廖沫沙在追悼含冤而死的鄧拓時寫了一首《挽鄧拓詩》：

豈有文章傾社稷，從來奸佞覆乾坤。

巫咸遍地逢冤獄，上帝遙天不忍聞。

海瑞罷官成慘劇，燕山吐鳳發悲音。
毛錐三管遭橫禍，我欲招魂何處尋。

首兩句「豈有文章傾社稷，從來奸佞覆乾坤」，含義頗深，作者悲憤地提出，寫幾篇文章哪能推翻一個政權！顛倒乾坤的都是那些弄權的奸佞。詩句深刻地說明文學藝術在社會中的作用是有限的。③

在過去的一段歷史時期，戲劇成為了一種直接表現政治理念的工具和「有力武器」。上世紀四〇年代，郭沫若先生在重慶就寫了《棠棣之花》、《屈原》、《虎符》、《高漸離》，他明確表示是為了批判國民黨的專制獨裁和對日本侵略者的妥協投降。五〇年代後，為曹操翻案和歌頌大躍進，他又寫了歷史劇《蔡文姬》。曹禺先生在六〇年代寫了《膽劍篇》，歌頌春秋時期越國軍民在越王勾踐的英明領導下自力更生與強大的吳國作鬥爭，以呼應當時的「反修鬥爭」。他還「奉命」寫了

《王昭君》，為現實的民族政策服務。上世紀六〇年代的北京市副市長、明史專家吳晗，聽到毛澤東「要發揚海瑞精神」的講話，也立即寫了歌頌海瑞精神的《海瑞罷官》。老舍先生也寫過《西望長安》、《女店員》、《紅大院》、《龍鬚溝》這類應景作品。

一九七八年改革開放後，戲劇又成為抨擊「四人幫」，宣傳改革開放的武器，比如《於無聲處》、《楓葉紅了的時候》、《報春花》、《丹心譜》等等。由於它們強烈的情感表達，可以借劇中人物之口說出一些振聾發聵的語句，甚至有的劇目可以像當年文明戲的「言論正生」那樣，演員突然面對觀眾大發政治議論，引得滿堂喝彩。加上應時順勢，幾乎人人愛看，自然得到誇讚，於是戲劇過了一段表面看起來風光的日子。

我們常常會使用一個詞：「主旋律」，但我們的創作者又常常有意識地回避這個詞，彷彿這個詞所包含的就是概念化、簡單直白、虛

假空洞。「主旋律」的戲劇作品一般容易被人認為是宣傳品，是為宣傳某種價值觀念或意識形態而產生的。換一個角度看，「主旋律」其實就是一部文藝作品的主要精神和主流社會的價值觀念相吻合，並且強烈表現了主流社會的審美取向。每一民族和每一社會都有它自己的主旋律，都有需要大力宣揚的價值觀，它會通過各種藝術形式表現出來，國家也會給予資助，以弘揚主旋律。我們應該認識戲劇作品應有的社會屬性，它肯定應去表現主流社會的價值觀，宣導社會所需張揚的時代精神。「主旋律」是當今社會所應弘揚的時代精神和價值觀念的集中體現，也應該是戲劇導演應承擔的社會責任。

但中國現階段的戲劇藝術，更多地表現為宣揚主流社會的價值觀，服務於主流社會的意識形態。劇作者和導演以及所有的創作者經常為了一個政治任務而忙碌，經常為了某一個突然發生的事件而領受任務進行創作，這就使

得戲劇作品不能表達創作者內心深處的真實情感，呈現在舞臺上的往往是一種擠壓出來的虛假人物、虛假人物關係、虛假人物情感。而創作者真正希望表達的思想內涵卻無法找到合適的機會。長久以來，由於一些創作者急於肯定某種理念，其作品常常是黃鐘大呂式的振臂高呼、耳提面命的謳歌頌揚，甚至在一切作品中都應該有的存在價值。我們舞臺上所褒揚的人物經常是有水晶般透明的內心、行為上從不逾越雷池一步、最高的道德標準、集人類所有的美德於一身，而觀眾根據自己的生活經驗則無法相信你創造的人物，這就在很大程度上影響了觀眾對戲劇作品的看法。

《評普魯士最近的書報檢查令》是馬克思的第一篇政論性文章，在馬克思主義新聞觀中具有非常重要的地位。他評論的是普魯士政府於一八四一年十二月二十四日頒佈的新書報檢查令。一八一九年普魯士政府曾經頒佈過施

行書報檢查的法令。一八四〇後，迫於反對派對新聞自由的要求日益強烈，就又頒佈了新的書報檢查令。這項新法令讓自由主義者產生了不切實際的幻想。馬克思對新舊檢查令的主要條款進行了逐字逐句的分析、比較，雄辯地指出，這不過是用有玫瑰花環的鎖鏈去替換那沒有玫瑰花環的鎖鏈。馬克思指出：「要使報刊完成自己的使命，首先必須承認它具有任何使命，必須承認它具有連植物也具有的那種為人們通常所承認的東西，即承認它具有自己的內在規律，這些規律是它所不應該而且也不可能任意擺脫的。」馬克思在文中還寫道：「你們讚美大自然令人賞心悅目的千姿百態和無窮無盡的豐富寶藏，你們並不要求玫瑰花散發出和紫羅蘭一樣的芳香，但你們為什麼卻要求世界上最豐富的東西──精神只能有一種存在形式呢？我是一個幽默的人，可是法律卻命令我用嚴肅的筆調。我是一個豪放不羈的人，可是法律卻指定我用謙遜的風格。一片灰色就

是這種自由所許可的唯一色彩。每一滴露水在太陽的照耀下都閃現著無窮無盡的色彩。但是精神的太陽，無論它照耀著多少個體，無論它照耀什麼事物，卻只准產生一種色彩，就是官方的色彩！精神的最主要形式是歡樂、光明，但你們卻要使陰暗成為精神的唯一合適的表現；精神只准穿著黑色的衣服，可是花叢中卻沒有一枝黑色的花朵。」④這個道理大家都明白，可囿于某種限制，過去這些道理卻只被拿來作技術上的讀解。

從宣揚主流社會的價值觀來說，「主旋律戲劇」不妨稱之為「主流戲劇」，應該逐漸模糊「主旋律作品」與非主旋律作品的界限，這樣可以使「主旋律」作品具有更大的包容性，而不使戲劇藝術淪為某種意識形態的工具。

回顧四九年後的六十餘年的歷程，每個歷史時期都有其最重要的使命：五〇年代的核心是「建設」，六〇年代是「革命」；七〇年代是「撥亂反正」，八〇年代是「改革開放」，

九〇年代是「穩定」，二十一世紀的第一個十年則是「和諧」。它們觸及到生活的各個層面，戲劇不可能不表現它們。但作為一個藝術作品，它要表現的不應該是事件的表面狀態，而應該是一個國家一個民族恒定的價值觀。作為知識階層，作為社會的成員，真實地表現生活、對社會具有始終如一的批判精神，這是導演的責任。導演應該具有獨立的精神世界和人格，但導演作為社會存在，他不可能只神遊在自己的精神世界裏，也不可能作為一個純粹的藝術家在社會中生存，他必定會受到所處時代精神的影響，必定會在舞臺上呈現自己的價值觀。這種價值觀應該是一種較為恒定的觀念，不管我們的社會發展到什麼地步，有一些價值觀念不應該隨著時代的變化做過多的漂移。易中天認為：「仁愛、正義、自強，這是儒家的核心價值；平等、互利、博愛，這是墨家的核心價值；自由、真實、寬容，這是道家傳統；公開、公平、公正，這是法家遺產。」⑤我們

也許可以從中尋找到一些中國社會恒定的價值觀念，而不把戲劇僅僅作為一種意識形態的傳播工具，更不能以某種意識形態的好惡來決定我們的導向。漫畫家丁聰在談到自己的漫畫作品時，也不可避免地涉及到褒貶問題，他說：「你總歸要畫一點讓某些人不舒服的，喊好，喊不出來，肉麻啊！」⑥丁聰先生就是站在一個全人類認可的恒定價值觀上，試圖堅持自己的觀念，對世事做出自己的褒貶。

戲劇作品一定要有一種人文高度，也就是人文關懷，它強調人的價值，人的尊嚴，人格的完整，尤其關心人們內心和精神層面呈現的問題。這種人文關懷包含了現代社會對待社會和人的先進理念，我們不僅要關注自己，也要關注他人，這種關注的程度應該是同等的；我們不僅要關注我們的生存環境，也要同樣關注我們身邊的人文環境；我們不僅要關注我們人類今生來世的一切，還要用同樣的精力去為與我們共同生活在這個地球上的一切生物謀取一

個好的生活環境。這種人文關懷的高度並不意味著我們只能創作擁有巨大命題的作品，纖毫畢現的生活細節同樣可以體現我們人文關懷的具體內容。二○○九年四月，有人問中國國家電影局副局長張宏森：什麼題材可以寫，什麼是禁忌？他回答：「不要問我什麼不能寫，我要問你想寫什麼。」⑦這就觸及了藝術作品的一個核心價值問題，你所表達的東西是什麼？不論我們在舞臺上敘述什麼樣的故事，不論你用什麼手法去表現這個故事，也不論你是什麼風格流派，舞臺上應該有一個最核心的東西，這就是對人最深切的關懷。我們不僅要關切他人的生存狀態，要關切他人的精神世界，更要使觀眾從舞臺上展現的他人生活，聯繫到他們自身的生活。

導演應該通過演出，觸動觀眾的心靈，使他感覺到一些關乎靈魂的問題，這就是戲劇能夠達到的最高境界，這就是戲劇存在的最大社會價值。

這裏所說戲劇的社會價值不是特指某一種意識形態，導演應注重表現人類共同認可的價值觀念和審美情趣。舞臺上展示給觀眾的一切，應該是導演美學觀念的體現；而導演的美學觀念應總體趨向人類共同的價值觀和審美情趣的總體趨向。這裏不是指某一種政治範疇內的特殊的價值觀念和審美趨向，而是指全人類共通的，得到大多數人認可的普遍價值觀念和審美情趣。人類有一些價值觀是恒定的，它不受意識形態的影響，如健康、明朗、樂觀、和諧、忠誠、仁愛、寬容、樂於助人、捨己為人、見義勇為、美好的愛情等等美的東西。導演應在舞臺上將這些美好的充滿希望的東西展現給觀眾。當然，人類醜惡陰暗的東西也可以展現，但它應在一定的美學思想指導下進行展現，醜惡陰暗骯髒也只能是美學意義上的醜惡陰暗骯髒，絕不能不加任何選擇地展現。應該明確，並不是所有的現實生活和事物都可以搬上舞臺，它必定需要導演按照一定的社會道德

標準和美學趣味進行理性的篩選。

歌德在曾對西方文化產生過深遠影響的《歌德談話錄》中，談到他領導的魏瑪劇院時說：「我不要求佈景堂皇，也不要求服裝鮮豔，我只要求劇本一定要好。從悲劇到鬧劇，不管哪個類型都行，不過一部劇本總要有使人喜聞樂見的東西。它必須宏偉妥帖，爽朗優美，至少是健康的、含有某種內核的。凡是病態的、萎靡的、哭哭啼啼的、賣弄感情的以及陰森恐怖的、傷風敗俗的劇本，都一概排除。我擔心這類東西毒害演員和觀眾。」⑧

經典戲劇作品之所以可以代代流傳，並不在於它因表現了某一特定意識形態而具有價值，而是在於這些作品具有普世價值（這裏的普世價值是指一些人類都認同的價值觀念。每個民族和文明都有自己的普遍價值觀，堅持價值觀念的相對性和多樣化，就是普世價值的體現），具有超越一定意識形態的美學價值，讓一些普通觀眾在莎士比亞的《溫莎的風流娘們》和《馬克白》之間做選擇，選擇前者的恐有一種世人皆予認同和欣賞的美感。比如羅密

歐和茱麗葉的悲劇、梁山伯與祝英台的悲劇，不論在任何歷史條件下，不論在任何意識形態的影響下，它們都具有動人心魄的悲劇美感，任何階層的觀眾都會被其打動。

在世界範圍內，供人愉悅的戲劇作品佔據了大多數，優秀而深刻的戲劇作品永遠處於少數的地位，只能被少數觀眾所欣賞，這樣的狀況今後也不會改變。這種通過劇中人物的境遇引起對自身靈魂的關注，對人物內心的剖析，對他人境遇的同情，對未來世界的擔憂等等，都需要欣賞者在很高的精神層面上予以理會。而出於人類的動物性本能，以滿足自己基本的愉悅需求，這就決定了大多數觀眾不可能過多地關注精神層面的問題，更不大願意思考一些形而上的東西。就像一個人面對兩種食品，一甜一苦，他肯定會主動選擇甜的而摒棄苦的；

怕是大多數。讓思想深刻的藝術作品和簡單娛樂的作品打擂臺，前者可能很難佔據上風；人們可能都會承認思想深刻的作品具有很高的價值，但在實際中它只能是少數人的選擇。關注於，戲劇不能僅僅滿足觀眾簡單的快樂，而應該引導觀眾關注靈魂問題；它應該在自己所有的創作中，為關注靈魂的作品永留一席之地。

戲劇作品具有一定程度的教化作用，但我們不應否認觀眾進劇場的最重要原因還是尋求一種愉悅，一種精神洗滌之後的愉悅。得到「愉悅的感覺」是觀眾走進劇場的動因，教化作用則只是愉悅的副產品，是觀眾意外的收穫。

希臘電影藝術家安哲羅普洛斯在接受《南方週末》記者專訪時，記者問道：「不能通過電影讓他們看到某種前景嗎？」安哲羅普洛斯回答：「不，我想電影是詩意版的世界，某種

意義上，電影唯一能做的就是使時間的流逝變得甜美。它給人做伴，讓我們的生活稍微好一點，那就是好電影、好詩的作用。它不能改變世界，人才能改變世界……別要求電影做它做不到的事……」⑨

戲劇除了固有的審美、淨化心靈的功能以外，它對人還有一種宣洩情緒，舒緩壓力的作用，通過戲劇活動，借助角色的情緒，將自己內心積鬱的壓力釋放出來。

當然，它還可以使參與者和觀看者都觸摸到了另一個嶄新的世界，真實地體味到他人的情感，從而豐富了自己的生活經歷。

2.戲劇的文化價值

什麼是文化？一般說來，文化是人類歷史發展過程中所創造出的物質財富和精神財富的總和，包括宗教信仰、風俗習慣、道德情操、學術思想、文學藝術、科學技術、各種社會制度等。臺灣作家龍應台另有妙論，她認為：

「文化其實體現在一個人如何對待自己，如何對待他人，如何對待自己所處的自然環境。在一個文化厚實的社會裏，人懂得尊重自己——他不苟且，因為不苟且所以有品味；人懂得尊重別人——他不霸道，因為不霸道所以有道德；人懂得尊重自然——他不掠奪，因為不掠奪所以有永續的生命……對『價值』和『秩序』有所堅持，對破壞這種『價值』和『秩序』有所抵抗。這就是文化。」⑩

有人認為：「文化價值的核心內容、終極效能和主要實現方式，始終都在於它所天然賦有並理應履行的社會性、公益性、思想導向、智慧寄寓和精神內涵。文化不但要以真、善、美的方式來揭示和表現生活與人性中的真、善、美，而且要在不可逆和個性化的藝術創造中給生活增添亮色，使社會煥發光彩，讓精神得以提升，促人性更臻完美。」⑪

而戲劇所具有的能夠滿足一定文化需要的特殊性質就是指戲劇的文化價值。戲劇作為一

種文學樣式，它與其他僅僅用文字表達的小說、詩歌散文寓言等等不同，儘管戲劇有其文學價值，也可案頭清供，但它的展現場所主要是在劇場，面對觀眾產生共鳴，在互動中表現人類的精神生活。這就鮮明地標示出戲劇之于其他文學樣式的不同價值。

戲劇藝術在現實社會中有著三種類型的分類：

第一種是主流戲劇，也就是代表主流社會價值觀且由主流社會在經濟、輿論上予以引導支持的。這一般表現為國家級劇院、重要的有代表性的劇院所推出的劇目，它們的任務就是宣揚主流社會的意識形態和價值觀，陶冶觀眾的心靈，傳承一個民族的文化傳統。

第二種是商業戲劇，這些演出以盈利為目的，但並不違反主流社會的價值觀念。作為商業戲劇團體來說，盈利使它們繼續生存下去成為可能。在劇目選擇上，它們通常會優先選擇一些可以吸引觀眾的劇目，它們會考慮這個戲

浙江溫嶺民間越劇戲班，圖片引自：搜狐新聞網

有多少觀眾？哪一層面的觀眾會感興趣？可以持續演出多少場？多少場次的演出可以收回自己的經費投入？持續多久的演出可以開始盈利？這樣的劇院同樣也會有政府財政的部分支援，也會有商業贊助。這樣的劇院在世界上占大多數的。上海《新民週刊》曾經在二〇〇九年做過一個調查，浙江省不依靠政府任何資助，以越劇演出為生的民間戲班高達三百多個。民營劇團不演出就無法生存，演員們不僅要能演出不下二十種的生日戲、周歲戲、壽年戲、體面戲、吉利戲、彩頭戲、慶賀戲、造屋戲、喬遷戲、廟會戲等，還要把握住農民群眾希望能看新劇目的心理，不時趕編一些現代小戲和歌舞節目，豐富演出劇目。

第三種則是實驗戲劇。它通常是以一種與主流戲劇相對抗的面貌出現，對主流社會的價值觀念提出挑戰，甚至是對現實社會的「反動」。它們通常沒有政府的支持，沒有企業

的贊助，有時會有一些三文化基金的支持，演出場地也很簡陋局促。但它們就像政壇的「在野黨」一樣，對傳統劇壇進行持久不息的「騷擾」，不斷促進和影響著戲劇的發展。

這三者在戲劇的發展中都是不可缺少的有機組成部分，具有同樣重要的文化價值。

從文化發展的角度來看，單一文化很容易逐漸消亡，多元文化的生命力則長久不衰。戲劇的多元化是戲劇發展和生存的必需。主流戲劇是戲劇的主要力量，它能給觀眾以更多正面的影響，有利於維持社會制度和意識形態的延續；商業戲劇使得戲劇的面貌豐富多彩，具有持續不斷吸引觀眾的效果，能不斷保持和提升戲劇在整個文化中的價值；實驗戲劇則用自己層出不窮的新思想新手段新角度不斷「逼迫」主流戲劇和商業戲劇檢討自己的得失，從而使戲劇觀念和舞臺表現手段不斷地更新發展。同時，今天的實驗戲劇也許就是明天的主流戲劇，當年的《等待戈多》、《椅子》是多麼驚世駭俗，可今天它們已經成為主流劇院經常上演的劇目；而商業戲劇也會成為宣揚主流社會意識形態的重要手段，比如美國的音樂劇。

我們過去所有的戲劇團體呈現的都是一種模式，都是政府全額撥款，上演指令性的劇目，結果造成戲劇團體運營方式單一、劇目單一、思想認識單一。現在市場經濟的發展，大眾傳媒手段的多樣化，從報紙、廣播、電視、互聯網直到被稱為第五媒體的手機，資訊管道的暢通與資訊爆炸早已成為現實。戲劇作為一個需要一定條件才能欣賞的藝術（需要劇場、購票、交通、端坐兩小時等缺一不可的條件），必定會退至一個不大重要的地位。而政府在資訊如此發達、資訊傳播成本越來越小的今天，再去資助一個需要不少金錢、傳導政府聲音作用減退、觀眾並不太多的戲劇藝術團體，加之財政上的負擔，肯定心存疑慮。這兩種情況在全世界都同樣存在。

我們往往忽視了戲劇在國家整個文化事業

中的位置，忽視了戲劇是整個文化的一個重要組成部分，忽視了戲劇在傳承精神文明和文化傳統方面的作用，忽視了戲劇存在的唯一理由，應該看到它是一種文化，是塑造民族精神氣質和價值觀念的一種文化，是社會發展過程中不可缺少的文化環節。

我們知道，社會文化具有各自不同的存在價值，比如古代留存的文物，不僅具有歷史價值，而且具有古代文化的價值；比如戲曲藝術，尤其是地方戲曲，不僅具有愉悅人精神的美感作用，而且具有傳承當地獨特文化的價值，它表達了當地人們的思想感情，表現了這個地域人們不同於其他地區人們的情感表達方式。比如昆曲，全國現存七個昆劇團體，其主要任務並不是發展壯大，而是傳承的一種古老文化，傳承一種中國古代優美典雅的情感表達方式。再如川劇的潑辣鮮明的情感、秦腔高亢激烈的情感、越劇陰柔委婉的情感等等，都

是中華民族特有的情感表達方式，必須永遠傳承，對它不能僅從經濟利益去考慮對待。

陝西皮影演出　圖片引自：www.godpp.gov.cn

經過整理發掘的老腔演出，圖片引自：中國秦腔網

過去陝西華陰縣皮影的伴奏音樂被稱為「老腔」，它只是一種民間皮影演出時的伴奏音樂，它的曲調並不豐富，演奏樂器也只是藝人們手工製作的板胡、月琴、嗩吶，表現手段很單一，甚至非常原始。可經過發掘整理，現在它的價值就不僅僅是這些，它不僅具有作為伴奏音樂的作用，更是一種古老音樂形式，完整地保留了鄉村藝術的風貌，體現了獨特的音樂價值。老腔音樂已經成為陝西歷史文化的一張重要名片，不僅登堂入室，而且走出了國門。

而流行於四川、貴州和安徽貴池、青陽一帶以及湖北西部山區的古時用於驅除瘟疫的「儺戲」，用反覆的、大幅度的舞蹈動作表演，極具原始風貌，也與現代戲劇有著極大的差異。正是由於他們相當完整地保持了該藝術品種的原有狀態，與其他劇種有著極大的不同，因而得到現代人的重視，並作為一種重要的文化遺產，得到政府的精心保護。更有那些數量眾多的「天下第一團」（全國唯一的劇種和

劇團），傳承和保護就是它們的最高任務。

近鄰日本的能樂、狂言、歌舞伎同樣也是一種古老的文化，儘管早已遠離大眾，但仍得到政府的精心保護，成為日本文化的重要代表。

3 戲劇的商業價值

長期以來，我們對戲劇的商業屬性缺乏關注，甚至偏頗地認為戲劇具有一種天然的宣傳特定意識形態的責任，戲劇工作者就像公務人員一樣要按期完成政府的指令性計劃，因而需要政府進行指導和扶持。長此以往，戲劇團體逐漸喪失了演出經營活動的功能和動力，許多原本具有活力的戲劇團體逐漸走向衰亡，更多的戲劇藝術團體需要政府不斷地「輸血」方能維持生存，更不能進行持續不斷的藝術創作和演出。

毋庸諱言，現今觀眾距離劇場越來越遠。我們戲劇工作者常常會有抱怨，我們吸引不了現代觀眾，我們使出渾身解數也無法滿足戲劇

團體的生存要求，在高速發展的二十一世紀，戲劇似乎成為社會中一個可有可無的藝術品種。確實如此，在過去很長的一個歷史時期，除了書本、報紙和廣播，戲劇幾乎是大眾唯一的娛樂方式，最多只有電影可以與之相抗衡，人們可以在劇場裏充分滿足自己的精神需求。

由於戲劇在此時的重要性，我們自覺不自覺地賦予了它過多的社會功能和意識形態功能，以至於使它成為了一種重要的「工具」。我們許

日本的能樂演出，圖片引自：百度

多戲劇團體的思維仍舊停留在過去，排出來的戲沒有具體的觀眾群，也不可能具有商業上的價值。有劇團的人苦惱地說，我們的戲是排給戲劇圈的人看的，錢是為戲劇圈的人花的，他們看完就可以封箱了。由此甚至形成一種惡性循環：觀眾越來越少，為了取得成績，就排演讓戲劇圈內人滿意的戲，他們滿意而觀眾不買帳，觀眾就愈發稀少。戲劇家和觀眾的欣賞趣味有很大差別，甚至有時會產生截然不同的反應。戲劇家重視的是作品的思想傾向、藝術價值和人文價值，甚至是一些形而上的東西；而觀眾重視的是這個戲能否給予我感動，能否使我感到精神上的愉悅。導演需要在這兩者之間進行艱難的平衡，既叫好又叫座才能使戲劇團體得到不斷的發展。

從古到今，劇場就是一個大眾娛樂場所，我國古代的勾欄瓦舍和英國莎士比亞時期的環球劇院，它們在本質上並沒有什麼區別，都是使疲憊了一天的觀眾得以放鬆的場所。戲劇自

形成以來，就具有它的商業屬性，在漫長的歷史進程中，它的這一屬性也從未被弱化。在我國，元雜劇在勾欄瓦舍中的演出就是職業性的，演出團體靠關漢卿、王實甫、白樸、鄭光祖、馬致遠和一大批沒有留下姓名的劇作者的劇作維持生計。清代以來，劇團的收入主要來自演出，這些演出主要有三種形式，一是在鄉間臨時搭台唱戲，流動性很大，收入微薄，小戲班子一般都採取這種方式；二是在戲園一類專供表演的地方演出，這是大戲班子的主要賣藝方式；三是堂會，應雇去主人家演出，一些名氣的大的戲班常常被人以高價受雇，而清代的「同光十三絕」更是被宮廷供養。一九四九年之前，中國的話劇團體也都是高度職業化的，一些戲曲團體甚至到五〇年代末，仍可自負盈虧。但四九年後我國半個多世紀獨特的歷史發展進程卻改變了它的這一屬性，從而使它原有的商業屬性逐漸消失，在演出市場方面，恥于談商業利益，政治功能卻日漸突出。

應該清楚，戲劇作品不是一種可以被所有人接受的藝術形式，現代的人們可能會覺得生活中缺少了什麼，不看書報會覺得自己與社會脫節，但人可以一輩子不進劇場，不看書報會覺得自己與社會脫節，有相當多的人就從未進過劇場，他們一樣可以進行正常的生活，可見戲劇並不是人們生活中的必須。

戲劇只是人類社會生活無數娛樂方式中的一種，它是一種產品，是一種特殊的精神產品，它的存在就像商店裏的商品一樣，必須有人欣賞，必須有人心甘情願地來買票。就像美術作品中的油畫、版畫、中國畫一樣，人們可以根據自己的需要各取所需，從來沒有人強迫觀眾一定要喜歡其中的某一種。就是中國畫中間，也有人喜歡潑墨、有人喜歡工筆、甚至有人特別喜歡出自晉代、用界尺引線細緻入微的界畫。

社會是多元的，人們的選擇也是多元的，人與人之間的興趣愛好可以有千差萬別。戲劇

表現的主題或展現的生活面更是千差萬別，到目前為止，沒有一部戲劇作品可以得到所有觀眾的喜愛，每個觀眾都有自己所喜愛的題材和內容，都有自由選擇觀賞劇目的權利。有人希望看到深刻的矛盾衝突，有人希望看到生活中被忽略的東西，有人又希望為他人捧一掬同情之淚，還有的觀眾只希望能哈哈一笑，這就確定了每一部戲劇只能滿足一部分觀眾的需要。戲劇作品有許多種不同的形式和表現內容，應該由觀眾自己去選擇。

過去，戲劇作品是主要的藝術形式，觀眾沒有選擇權，他們走進劇場是被動接受了一種藝術形式的展示；而今天，觀眾可以有多元的選擇，不僅是戲劇，甚至萬人空巷的「春節聯歡晚會」他也可以選擇不看，觀眾有絕對的權利選擇自己喜歡的一種藝術形式進行欣賞。

導演應該在商業利益與對生活發言、對生活進行哲理思考之間尋找一種平衡，這種平衡非常難，常常出現偏頗一方的現象。導演在尋

找這種平衡時，應充分注意到作品與觀眾之間的距離，是否與觀眾存在理解障礙，自己的哲學思考是否過深，是否能夠被觀眾接受，是否代表了相當一部分人對生活的認識。導演對生活的思考應保持在一個適度的狀態，不宜過於複雜深沉，作家蘇叔陽就曾經戲謔地嘲諷那些將簡單問題複雜表達的人：「審美主體對於作為審美客體的植物生殖器官的外緣進行觀照，產生生理上並使之上升為精神上的愉悅感。」（即：聞花香很愉快）。導演在選擇劇本和表現手段時，應該將劇場內大部分觀眾的理解力作為自己的標準，也就是將自己的導演處置於一個適宜觀眾理解的程度，不應將少數觀眾的喜好和理解力作為自己的標準。

劇場不是一個適宜深刻哲學思考的地方，它是一個可以使人充分放鬆的地方，在放鬆的同時，我們可以觸及觀眾的心靈。由於戲劇是在不停地流動中表達其內涵，它不像文學作品或者美術作品那樣可以供人反覆咀嚼，甚至影

視作品現在都可以用碟片反覆觀看，戲劇要考慮觀眾在不停流動的情節過程中的接受能力，因此在劇場裏表達的情節和人物信息量不宜過大，不宜過多討論和表現一些形而上的東西，不宜過於形而上的東西是戲劇結束後由觀眾自己去提煉。我們有時會將劇場當成傾瀉思想的場所，希望將劇作者或導演的所思所想都通過舞臺形象表現出來。但舞臺的表現力是有很大局限的，它受到舞臺空間──約二〇〇立方、演出時間──約兩小時、劇場觀眾──理解接受程度不一等等條件的制約，所以只能有選擇地表現一些最適宜於舞臺表現的內容。

《三聯生活週刊》二〇〇七年八月第三〇期中，王小峰曾撰文描述二〇〇七台投資巨大的音樂劇《蝶》的有趣創作經過。王小峰說這個音樂劇在舞臺視覺效果上達到了經典音樂劇的要求，講述了一個「想變成人的蝶」的愛情故事，讓人聯想起經典的中國戲曲中經常表現的「梁祝」傳說。與以往中國創作的音樂

劇不同在於，這次請來了很多有經驗的外國音樂劇專家，包括音樂劇《巴黎聖母院》的導演吉勒‧馬鳴、長期從事音樂劇導演的英國人韋恩‧福克斯，以及專門對劇本進行診斷修改的「劇本醫生」簡‧巴伯。外國專家的介入，使這部音樂劇在整體上有了很大改觀，同時也帶來了兩種文化的衝突。《蝶》的作曲者三寶認為：「音樂劇這種形式，我不在乎，我在乎的是內容，什麼樣氣質的東西。所以我更在乎、更看重這部戲裏我想要表達的內容和它的中心主題。這個愛情故事，這個傳說，每個中國人都知道。但是說實話，我並不想用很傳統的方式把這個淒美的愛情故事表現出來，我非常希望能讓更多現代人去感受、體會不是這個傳統的愛情故事，能讓他們感覺到，這裏很多東西跟我們身邊的事情，我們所面臨的生存狀態有很多關聯，所謂有一定批判現實主義的色彩在裏面。」但在請來進行創作的外國音樂劇專家看來，這種表達方式似乎不太符合演出市場的

要求，他們更關注這部劇到底可以演十場還是演十年，更注意如何吸引觀眾。音樂劇《巴黎聖母院》的導演吉勒‧馬鳴顯然不能接受中國的創作者在《蝶》中的創作思路，他認為音樂劇應該在一定程度上「簡約化」。他說：

「中國人做事情總是喜歡做加法，老怕做得不夠，在創作過程中，中國主創和外國主創之間的矛盾總是集中在這點上。我們希望越簡單越好，中國人希望越複雜越好。可能中國人還受傳統歷史的影響比較大，老是想把一切都表達出來，而西方人現在希望接近現代感覺，是簡化。」「我沒有達到說服的目的，因為他們不想被說服，但是已經簡化了很多。我把我的一個朋友，也是一個劇本醫生請過來，跟中方主創討論了三周，用這種方式簡化了很多，但是沒有實現更簡化。我一直想用市場化概念說服他們，因為音樂劇在中國沒有經過市場檢驗，所以他們會說你不懂中國觀眾。」王小峰認為，表面上看，這是東西方人對音樂劇本身的

争論，實際上是文化觀念和對商業文化理解的問題。商業利益也是導演進行藝術創造的重要動因。

人的任何行為都是有目的的，我們自己一定要清楚觀眾進劇場的目的，沒有一個人買票進劇場是為了受教育，是為了來接受深刻思想的。他的目的只是為了愉悅自己，他們就是來享受兩個小時的快樂，是為了今天看完戲後有一個愉快的心情。或者是內心感動一下，甚至是哭一場。哪怕是悲劇，看完之後他內心積鬱的東西得到了一種釋放，心情也就很愉快了。導演的目標，就是在觀眾的到愉悅的同時，將自己的所思所想潤物細無聲的傳達給觀眾，悄悄的影響他們。

戲劇作品的現狀就像一般的商品一樣，需要觀眾買票來支撐戲劇的持續發展。我們不能回避戲劇的這些特性，應該恢復它本身所具有的商業屬性。導演在工作的過程中，應該去探索如何運用我們的劇場手段去吸引觀眾。導演應該對劇目的生產有一個指導建議的作用，使其成為可以維持劇團正常運轉的動力或支撐。

導演在排戲時有兩點應值得注意，一是明確這個戲我是排給誰看的，一切劇目應該在創作之初就確定它特定的觀眾群。也就是確定，我這個戲是給什麼樣的人看的，什麼樣的觀眾會感興趣？是主要面對青年觀眾的，還是面對知識階層的，或者是面對一般市民階層的。戲劇由於欣賞條件的限制，由於觀眾趣味的不同，它的觀眾一定是小眾的，不可能像電視一樣擁有巨大的觀眾群。只有這樣認識，這樣準確地定位，你才可能有針對性地進行創作，盡力去表現這部分觀眾群所希望看到的東西，應該要讓這部分觀眾群的觀眾滿意。其實兒童劇就是為特定的觀眾群——兒童服務的；而上海的滑稽戲充滿了濃郁的市井氣息，它的觀眾群就是市民階層；一詠三歎、典雅優美的昆曲，主要觀眾就是知識份子；話劇的主要觀眾則是青年人。

二是促使劇團建立基本的的運營觀念，比如預算的控制、排戲週期的控制、建立演出經營機制，也就是如何吸引觀眾走進劇場。長期習慣於計劃經濟體制下演出的藝術團體對此非常陌生，不僅不善於經營，甚至有時恥於經營，彷彿藝術不能和經濟掛鈎，也根本無法掛鈎。在世界範圍，如何運作戲劇演出是一門專門的學問，所有的演出都被一根無形的指揮棒——「經濟」在牽引著。它不能像我們長期所習慣的那樣，等待上級的演出指令，等待某一節日的祝賀演出，甚至等待某些事件的發生以便趕形勢創作演出，它要完全依靠成熟的市場找到一條適合自己演出的路子。計劃經濟時代的結束，已不可避免地將戲劇推進到了力求生存發展的漩渦中。在過去計劃經濟的條件下，戲劇作為宣揚主流意識形態的有力工具，得到了政府的支援，並不斷得到發展。在市場

經濟條件下，資訊傳遞非常迅速，媒體手段繁多，戲劇團體的地位發生了根本的改變，從必不可少變成了可有可無。戲劇作為一個藝術專業領域，作為一個生產精神產品的領域，如何在新的歷史時期博得觀眾的喜愛，如何在強大的電視等媒體面前爭取觀眾，如何獲得新的發展動力，這是戲劇團體不可回避的問題。

戲劇自誕生以來，就確定了它的這一屬性的商業屬性，在漫長的歷史進程中，它的這一屬性也從未被弱化，而在近代卻逐漸消失了。在今天，我們應該重新認識戲劇的商業屬性，將戲劇演出納入市場機制，並在不斷的嘗試中逐步完善演出運營機制。演出市場的培育和演出運營機制的建立是一個長期的過程，不可能一蹴而就，需要我們在觀念更新、劇團建制、劇目選擇、劇目建設、演出市場、演員的培養使用等方面有一個全新的認識，需要我們一點一滴地做起。

英國倫敦萊斯特廣場每天下午排隊買戲票的「長龍」。筆者攝

財政上的窘迫並不是我們國家獨有，關鍵是如何對待這樣一個不可回避的現實：是延續我們過去半個世紀以來形成的固有觀念，將戲劇僅僅作為一種政府的宣傳工具，還是讓戲劇恢復它原有的屬性？《茅篷箚記》的作者、北宋的圓因法師曾有詩云：「籠雞有食刀湯近，野鶴無糧天地寬。」[12]仰人鼻息的戲劇，必定不能得到持久的發展。

戲劇的商業利益是導演應予重視的，尤其是在市場經濟為主導的社會裏。從這個角度說，導演對戲劇藝術的興衰負有一定的責任。我們過去非常回避「迎合觀眾」這個詞，總覺得它是一種趣味不高的表現。應該說，一味地迎合觀眾，肯定不會產生深刻高雅的作品；但不研究觀眾的趣味，你的高雅與深刻就無從表達。導演在藝術創作中不僅要對社會生活發言，要揭示人的心靈，同時也要對現代觀眾的欣賞趣味有所知曉，以便準確地尋找到觀眾的興奮點，這樣才不會使導演及其作品陷入「孤

芳自賞」的境地。

導演在實際的工作過程中，應該去探索：如何創作出足以吸引觀眾走進劇場的戲劇藝術？

如何張揚獨屬戲劇藝術的劇場美學特徵？

4 劇種的價值

根據上世紀五〇年代末的一項調查，中國各地方、各民族的戲曲劇種共有三六八個。到了一九八二年，有關部門在編撰《中國大百科全書‧戲曲卷》做調查統計時發現，還存有三一七個劇種。而根據二〇〇五年中國藝術研究院完成的《全國劇種劇團現狀調查》，中國現存劇種僅剩二六七個，就在這二六七個劇種中，有一半的劇種僅有業餘演出，有六十多個劇種沒有音像資料保存，許多地方劇種正在走向消亡。

經過上世紀七〇年代後期至八〇年代傳統劇目短暫的演出復興，中國傳統戲曲的發展和

傳承遇到了一個難以逾越的障礙，這個障礙就是隨著時代的發展，在戲園子氛圍中長大的一代觀眾正在逐漸老去，在電影電視、通俗歌曲等流行文化中長大的觀眾，他們的欣賞趣味已發生了巨大變化，傳統戲曲中如「落難公子中狀元，私訂終身後花園」一類的故事套路顯然對年輕的觀眾失去了吸引力。不管我們是否願意承認，現代觀眾對傳統戲曲的美感已越來越生疏，他們在劇場難以體味那種獨特的審美情趣，戲曲藝術出現了巨大的危機。

傳統中國是一個非常封閉的社會，由於交通的不便，文化資訊交流存在很大的障礙，地域上相差幾百公里，人們的審美情趣可能就會發生很大的變化。語言更是如此，有些地方僅相隔幾十裏，但兩地語言已無法溝通。陶淵明所描寫的「雞犬之聲相聞，老死不相往來」就是傳統中國社會現實的寫照。由於這樣的隔絕狀態，也造成了中國戲曲藝術的眾多劇種是各在一個封閉的環境裏成長和發展的，並最終形

成極大的差異。僅僅在廣東潮汕一個地區，就有潮劇、正字戲、白字戲、西秦戲等劇種，彼此的表現形式甚至語言都完全不同。正因為巨大的差異，今天我們才可以看到京劇的端莊嚴謹，越劇的清麗淡雅，秦腔的高亢強烈，川劇的火爆和絕活，以及花鼓、採茶、黃梅的民間趣味，但這些差異也使得各劇種有了不可互替的優勢和存在價值。

潮劇主胡獨特執琴方法，湯麗娟攝

隨著社會的進步和交通的便利，尤其是借傳媒之利，各劇種之間的交流日益頻繁，但在互相之間的取長補短、提高藝術水準的同時，也逐漸消磨了本劇種的特色，使劇種之間逐漸趨同，差異縮小。現在經常會出現一種現象：拉開大幕，不聽道白和唱腔，觀眾很難分辨這是什麼劇種。由於表現手段的僅同，語言和唱腔也就成為分辨劇種的僅有標誌。文革中受樣板戲的影響，有的劇種甚至要求取消方言，改用京白作念白，地方劇種幾乎陷入萬劫不復之地。

由於劇院和文化主管部門對戲劇作品的高標準要求，同時隨著觀眾對戲劇作品的更高要求，現在眾多的戲曲團體也越來越多地願意邀請其他劇種的導演進入本劇種進行導演工作。究其原因，一是「他山之石可以攻玉」，劇院期望能借他人之手、取他人之長對本劇種進行藝術水準的提升，並希望以此改革本劇種而贏得更多的觀眾；二是本劇種實在無有合適的導

演人選，只得跨劇種請求支援。三是期望此導演能憑過去獲獎之經歷，幫助劇院也能獲獎。

由於跨劇種導演在審美情趣上、舞臺表現手段上與本劇種傳統的表現手法存在更多的不同，可以在舞臺上呈現出與以往本劇種大不相同的手段和色彩，因此相當多的跨劇種導演被邀請參與了非本劇種的舞臺藝術創作。在這樣的情勢下，有些跨劇種的導演會不時湧動李代桃僵、改革創新這個劇種的內心衝動，並且也進行了一些這樣的嘗試，有的淺嘗輒止，有的步伐邁得很大，有的甚至遭到了本劇種激烈的反對或抵制。

縱觀這些年的導演創作，尤其是跨劇種的導演創作，不乏奇思妙想，也不乏嫁接成功，令人耳目一新。但也常見導演用本劇種的思維方式、用本劇種的審美原則對進行創作的劇種進行嫁接或強行改造，結果失去了這個劇種特有的美學價值，常常話劇導演使京劇變成了話劇加唱、川劇導演使黃梅戲充滿了川味、豫劇導演又使越劇吼了起來（此處係比喻）。劇種是本地人們表達思想情感最鮮明的載體，充分體現了本地人們的情感表達方式。比如秦腔的情感表達方式就與三秦大地的人們情感表達方式高度一致——直接、強烈；而越劇溫和委婉的情感表達方式就與吳方言地區人們的情感表達方式一致——含蓄、淡雅，甚至連越劇的音域都只有不到兩個八度，非常符合吳語系地區人們的語言表達方式。實際上跨地區地表其他地區人們的情感是地方性戲曲的弱項。

各地方劇種是在長期的歷史流變過程中，經過去粗取精去蕪存真，並根據當地觀眾的欣賞趣味和文化背景逐漸演化出來并固化。某個劇種的存在一定有其特定的文化淵源，它是建立在當地的民間趣味、文化特色、觀眾欣賞習慣、經濟發展程度等基礎上，經過相當長時間的「提純」，才形成了代表這個地域文化的劇種。這個劇種不僅是戲劇，同時也是當地文化的一個重要載體，能夠準確表達當地人的情

感，能夠體現當地人的審美趣味；它具有一種相當穩定的狀態，不會隨著時代的變遷發生大的變化，這是應引起導演充分重視的。

在長期的發展過程中，各地方劇種由於聲腔、表演手段、當地觀眾的欣賞趣味等因素，都會逐漸篩選出自己最擅長表現的題材。一個劇種有它承載題材的限制和極限，不可能應對所有的題材，所以要避免自己不擅長以及陌生的題材。導演要對一個劇種進行分析，這個劇種最適合表現哪一類的題材？如越劇、黃梅戲、滬劇、採茶戲擅長表現家長里短，男女之間的恩恩怨怨，生離死別的感情。京劇、豫劇、秦腔等劇種擅長表現國恨家仇，人物胸懷很大的內容。觀眾選擇看某一劇種的劇目，就是對該劇種原有特色和傳統表現方式的一種欣賞期待，這種「期待」包括音樂、程式、表演甚至是某一位演員的表演。除了專家和研究者，一般觀眾不會來觀看導演對這一劇種的「突破」或者「改革」。如去看趙志剛的越

劇，那就希望在舞臺上展現纏綿緋惻的故事、委婉曲折的音樂，特別是他聞名遐邇又軟又糯的「尹派」唱腔；如去看梅葆玖的京劇，就不僅希望看到華美的服飾、規整的身段，更希望聽見繞梁三日的梅派唱腔；如去看秦腔，那就不會期待它是如何細膩委婉，而是看它如何「吼」起來。

我們知道：京劇擅長表現國恨家仇背景下的人物性格和矛盾衝突，大氣雍容，唱念做打是其特長，生旦淨丑各行當要盡量給予表現，各方面要素應盡量平衡。

秦腔、豫劇、晉劇、河北梆子、山東梆子等以梆子腔為主的劇種由於語言和地域的關係，具有陽剛之氣，音樂高亢激昂慷慨悲壯，身段工架粗獷健壯，具有獨特的藝術風格，擅長表現激烈的情感衝突，所以要有意識地避免一些陰柔的情感。

越劇、黃梅戲、花鼓戲、花燈戲、採茶戲、滬劇、甬劇、錫劇、揚劇等地方劇種，也

由於語言和地域的原因，小家碧玉的女人、瀟灑多情的男人、家庭矛盾、婆媳姑嫂衝突等就是它們主要的題材領域。因為它擅長表現一些小的感情、男女之間細膩的情感變化，也包括帶有舞蹈性的身段和小道具的舞動，如扇子、水袖等，且唱腔音域不宜太寬。這些劇種應該有意識地回避一些太激烈陽剛的矛盾衝突和太複雜的身段、難度太高的技巧。

京劇、越劇等劇種特別需要突出它的流派特點，在構思時，流派的適當搭配是一個重要的因素。有一些劇種則流派不甚鮮明，如黃梅戲、花鼓戲、花燈戲、採茶戲、滬劇等。

京劇、秦腔、越劇擅長表現悲劇、正劇，而黃梅戲、花鼓戲、花燈戲、採茶戲、滬劇、甬劇、錫劇、揚劇的唱腔和語言特點，則擅長表現喜劇或者輕鬆愉悅的題材。

還要對一個城市的觀眾欣賞趣味進行分析研究，找到某一部分觀眾喜歡或關心的內容，有針對性地進行操作。比如北京，它是全國的政治中心，其市民有關心國家大事的稟性，就連計程車司機談的都是中南海關心的事，這就造成了北京市民對政治敏感的特性，因而在北京出現的戲劇作品大多氣勢磅礡，大多關乎國家和人類的命運。而上海這個城市，受西方價值觀念的影響較深，就較容易接受西方的生活方式和思維方式，對個人的生活非常重視，

「老划算」、「管儂啥事體」是上海人最常講的話，整個城市籠罩在濃濃的市民氣息中，因而精緻細膩、溫文爾雅是這個城市的精神氣質。體現在藝術作品上，我們可以發現，上海的戲劇作品更關心個人的情感遭遇，更注重表現人與人之間細緻入微的情感關係。在劇目選擇上，劇院更多的會選擇一些男女之間的情感、家庭內部的矛盾、社會變化對自己的影響之類的劇目，而不會像北京那樣，更關注人與城市的關係，更關注人與國家的關係。

不是不能拓展本劇種的表現題材，不能進行新的嘗試，而是觀眾對劇種的欣賞期待比較

固化，不易改變。這就好比到了廣東菜館，卻端上來一盤麻辣豆腐，這不是不能吃，但肯定不是你想吃的。不管你進行多少次的試驗和革新，最終可以留下來的仍然是該劇種最擅長表現的劇目和內容。一個劇種不可能應對所有的題材和內容，要找到自己這個劇種最擅長和最不擅長的，導演才可能創作出受觀眾歡迎的作品。有的導演在進行一個劇種的藝術創作時，常常會舉起改革創新的旗幟，對唱腔、表演、原有的表現程式進行改革，結果常常失敗。一個劇種的產生和延續，而且保留到現在，一定是有原因的。；存在即是合理的，它的存在一定是它符合了這個時代某一部分觀眾的欣賞趣味。導演在進行創作時一定不能丟失這個劇種的傳統和特色，借鑒是可以的，但一定不能拿另一個劇種的東西來代替它，比如不能拿話劇的東西去排戲曲，不能拿話劇的審美要求去要求戲曲，一定要保持那個劇種原有的主要特色和精神，保留它獨特的審

美特色，比如你就不能用京劇的身段去要求高甲戲。戲曲的改革需要漸變，需要一個量的積累，逐漸形成一種新的觀眾欣賞期待，才能改變一個劇種的原有形態。

由於當代各種娛樂產業的興起，如影視劇、歌星演唱會、電腦遊戲、體育健身，以及觀光旅遊等，人們就有了更多的休閒文化選擇，這勢必會對劇場演出場次產生一定的影響，造成一部分觀眾的流失。於是，有的導演就試圖用電影的方法或者多媒體的手段來構造話劇、用話劇的方法來打造戲曲，結果，弄得舞臺上五光十色，但觀眾依然不買賬。借鑒是需要的，相互學習也是需要的，否則就沒有進步，但無論如何，維護該劇種的藝術表現特色應該是首要的。藝術要求存異，而不是求同，保持甚至有意識地拉大劇種之間的差異，是劇種得以保留、流傳、發展的重要基礎，也是劇種存在的價值所在。在現代社會，這是一個困難的任務，畢竟其他劇種獨特的表現手段對本

劇種有著極大的誘惑。如何有選擇地汲取其他劇種的表現手段，同時又不失去自己的特色，這是一個大課題。解決這樣的矛盾，就需要我們創作者更加突出戲劇藝術的特性，拉大與別的劇種的距離，而不是趨同；與別的劇種距離越大，你存在的價值就越大，因為在你的舞臺上我可以看見別處沒有的東西。

與上世紀相比，戲曲藝術的觀眾無疑是減少了很多，有時的演出用門可羅雀來形容也毫不為過。這裏有社會變化的原因，有娛樂方式多樣化的原因，也有戲曲藝術與社會審美脫節的原因，這些原因並不足以說明戲曲沒有存在的價值。試想電影院裏觀眾每每形單影隻，甚至諾大的影院只有幾個觀眾，也沒有人擔心電影藝術存在的價值；中央電視臺每年積壓大量無法播出的電視劇，也不見電視劇投資商停止拍片。戲曲藝術並不可能為所有大眾所欣賞，它應該只是戲迷和對此有興趣的觀眾追捧的對象，和絕大多數不看戲曲的觀眾相比，它

節奏強烈震耳欲聾的搖滾樂和類似的舞臺藝術開始排斥；四十歲後，逐漸發現有些戲曲唱段很優美，有的戲曲劇目很好看；五十歲後，不再關心流行歌曲，高興時就哼起戲曲唱段，並還會琢磨它的韻味該如何表達。筆者不知今後自己還會怎樣，是不是會像戲迷一樣癡迷戲曲藝術，最終成為一個戲迷，但明確的意識到，自己的欣賞趣味一定會隨著年齡的增長而逐漸有變化。放開來說，就是一定會有一部分原本根本不喜歡戲曲的觀眾，會隨年齡的增長，逐漸開始喜歡與自己心理節奏相符的戲曲藝術。因此，面對滿場的銀髮觀眾，不必悲哀。但這樣說，並不意味著戲曲就不要去爭取青年觀眾，

的觀眾群就是小眾，但這小眾的人數會逐漸恒定，並有著一定文化層次觀眾的構成特徵。記得筆者二十歲時，常被長輩勸導要多看戲曲，多從中國戲曲中汲取營養，當時聽了不以為然，只是崇尚話劇，也對一切現代舞臺藝術情有獨鍾；三十歲後發生了變化，對

戲曲藝術還要發展，京劇《曹操與楊修》、《成敗蕭何》等劇目，就為不同年齡層的觀眾所共同喜愛。

一部戲劇具有觀賞價值在於它有一個引人入勝的故事，尤其是故事裏下帶給觀眾的哲學思考和倫理道德評判。衡量一部戲劇作品的價值，應該有一定的標準，它應該具有以下一些品格：

首先是作品要關注人物的靈魂，關注人物的精神世界，表達一種高尚的情操，對觀眾的心靈有所觸動，有一種淨化或陶冶的作用。

其次是作品的美感要具有普適性，亦即它的審美價值不能僅限於某一地或某一類特定的人群、階層，它應該具有一種普遍意義上的審美價值。我們不要求所有的人都能欣賞，但它的審美感受和愉悅感覺可讓世界各地的人都能接受。

第三是永恆性。不論劇中表現的是什麼年代所發生的故事，也不論其中的人物是否為觀眾所熟悉，但它所表達的思想內容應該具有能經較長時間考驗的價值，甚至是永恆的價值，以使不同時代的觀眾都可從中尋找或感受到能夠震撼心靈的思想力量；比如古希臘的悲劇、莎士比亞、易卜生、契訶夫等人的作品，不論是在什麼時代，也不論是何種意識形態的觀眾，它們都具有一種不可抗拒的思想力量。

第四是具有暗示、啟發、聯想性。作品所表達的內容和思想具有較豐富的發散性，可以提供給觀眾多方面的思考和啟發，甚至有一些言外之意的想像空間。

戲劇作品的社會價值、文化價值應該是導演進行藝術創作時必須考慮的，同時，作品的商業價值也應該納入導演的思考範圍。這三者不應彼此替代，更不應彼此排斥，不能用社會價值、文化價值的判斷標準替代冷靜的商業思考，反之亦然；在它們之間應該可以尋找到一種平衡，儘管尋找到這種平衡很難。

二、什麼是適合戲劇表現的內容

這本是一個沒有必要談論的問題，戲劇與其他藝術形式有很大的不同，戲劇就應該發揮它的特長，尋找到最適合戲劇表現的內容。但現在的戲劇創作，常常會遇到一種窘況，即生活中原本非常感人或吸引人的故事，一旦被放到舞臺上，就是無法產生希望達到的效果，即使啟用最好的編劇、導演、演員，也還是無濟於事。

應該明確，並不是所有生活中讓人感動的故事都可以成為戲劇創作的素材。戲劇有它的特性，有它擅長或不擅長的地方。從廣義上說，戲劇需要一個感人或者吸引人的好故事，具有環環相扣的情節和懸念，可以引起人們的興趣，引起觀眾的共鳴，另外它還需要有觸動觀眾心靈的思想內涵。

但事情並不是這樣簡單，之所以某一件事

可成為戲劇題材，是因為這件事最適合採用戲劇這種形式予以表達，用戲劇的形式最容易觸動觀眾的內心世界。生活中的事，按其內容、性質與表達訴求，有的適用小說，有的適用影視，有的適用散文，有的適用詩歌，有的適用報告文學。比如讚頌一株枝繁葉茂的老橡樹，它不可能用戲劇的樣式來寫，但適用舒婷《致橡樹》那樣的詩歌；巴金的所思所想就適用《隨想錄》；陳景潤研究「哥德巴赫猜想」，恐怕影視、小說、詩歌、戲劇、舞蹈都不適合表現，而徐遲的報告文學《哥德巴赫猜想》才是最合適的載體。同理，芭蕾舞劇《天鵝湖》如果用戲曲來表現，就會很不合適。小提琴協奏曲《梁祝》的曲作者之一陳鋼回憶：「為了向國慶十周年獻禮，『實驗小組』決定搞一個小提琴協奏曲，在報選題時幾個成員分別送了《大煉鋼鐵》、《女民兵》，組長何占豪因為熟悉越劇，就報了一個《梁祝》，不過他心裏也沒底。想不到學院黨委書記、副院長孟

波並沒有隨大流，就圈了一個表現愛情的《梁祝》。現在想想，在大家唯恐主題不昂揚、不激進的特定時期，他偏偏圈了一個柔性題材，不僅顯示了一種魄力，還冒了很大風險。沒有他這麼一圈，就沒有《梁祝》了。」⑬

這段佳話揭示出了一個與藝術有關的根本問題：什麼才是最適合用該藝術形式表現的內容？與《梁祝》相比，《大煉鋼鐵》和《女民兵》明顯缺乏適合小提琴表現的情感，而梁山伯祝英台之間纏綿悱惻的男女之情，就非常適合用小提琴這樣的樂器予以表現。不是說意識形態濃厚的題材就不能予以藝術性的處理，小提琴有協奏曲《梁祝》，同時也有很成功的獨奏曲《我愛祖國的臺灣》、《陽光照耀在塔什庫爾幹》、《金色的爐臺》。而《金色的爐臺》原本是一首男高音抒情歌曲，歌詞還帶有那個年代的痕跡，甚至非常意識形態化、非常乾巴：

我戰鬥在金色的爐臺上
這裏是毛主席到過的地方
親切的教導時刻在耳邊迴響
革命的豪情激蕩在我的胸膛
……
毛主席呀毛主席
我永遠跟你前進
跟你前進
百煉成鋼。

儘管帶有那個年代強烈的印記，儘管它的歌詞帶有強烈的意識形態色彩，但由於它的旋律非常好聽，具有極強的歌唱性，非常適合用小提琴來表現，它仍舊流傳下來，甚至成為現今小提琴考級的可選曲目之一。

現在編劇和導演經常會遇到的一個現實問題，就是需要你根據生活中很感人的故事創作一部可以同樣感人的戲劇作品。不可否認，生活中確有一些動人的故事，有些還驚天地泣鬼

神，但也許它就是不能被搬到舞臺上，反倒是一個報告文學或者新聞報導可以達到「感人」的目的。由於現今導演經常在創作初始就開始介入，因此，編劇和導演在每一次的投入創作前，都有一個非常重要的任務，這就是要審慎地斟酌的所要創作之題材和內容是否適用戲劇藝術的表現方式來表達。也就是說，當一個劇本或者一個題材放在你的面前時，不要被它的表層故事所誘惑，導演首先應該思考的是這個故事是否適用戲劇來表現？

由此，這就涉及到戲劇的一個首要特徵，即戲劇的題材、內容或者說它的故事，必須能在舞臺上予以表現，必須具有較強的可視性。

所謂可視性，是指適合舞臺表現的事件和人物，也就是通過非常直觀的人物的語言和行動，可以使觀眾清晰明瞭的理解舞臺上發生的一切。過於深刻的人物內心、過於複雜的人物關係、過於繁複的故事結構、過於艱深的哲學思考就不大適合舞臺表現。我們可以把雨果

的《悲慘世界》搬上舞臺，可以把托爾斯泰的《復活》搬上舞臺，但是法國作家馬塞爾‧普魯斯特《追憶似水年華》，或者是愛爾蘭作家詹姆斯‧喬伊絲的《尤利西斯》，可能就不適合搬上舞臺，因為它們結構的繁複與過多的人物內心世界的描寫，就使得它們缺少舞臺所必須的人物直觀行動，就不能引起觀眾持久的興趣。人物的內心世界無疑是戲劇所要表現的，人物的內心活動固然可以通過獨白、人物關係、人物語言、人物外部行動等表現出來，但畢竟它不直觀，缺乏吸引觀眾的因素。《悲慘世界》是雨果的巨著，內容豐富，情節複雜。但主要的矛盾衝突在冉阿讓和沙威之間展開。但根據小說改編的音樂劇中，並不是最重要的情節——革命青年與政府的街壘戰，卻成為重要的舞臺場面。無疑，這樣的場面具有極強的可視性，非常適合舞臺表現。

除了表現人物的內心世界外，在人物矛盾衝突的展示過程中，人物應該有可以讓觀眾直

接觀看到的外部行動。為了達到目的，人物可以在舞臺上展開一系列積極的、極富觀賞性的行動，以此來展示人物的內心世界。缺少可視的外部行動，戲劇就有可能成為一個事件的簡單敘述過程或者一份心理分析報告。我們以莎士比亞的《哈姆雷特》為例，哈姆雷特的那段「生存還是死亡」的獨白無疑是戲劇人物內心衝突的最高典範，但如果莎士比亞沒有設計哈姆雷特的外部行動，此劇就無法成為一個極具觀賞價值的劇目。通過分析劇本，我們可以看到哈姆雷特一系列極富可視性的外部行動：

對母親改嫁叔父的憤怒；

發現父親的鬼魂，引起他對現在一切的懷疑；

為了達到迷惑大家的目的，他開始裝瘋；

借戲班子演戲之機，設計探尋國王內心的隱秘；

為了復仇，無情拒絕了奧菲利亞的愛情；

戲班子的演出使他察覺到了國王的內心；

趁國王祈禱之際準備殺死他，但把國王送上天堂的結果使他猶豫；

在臥室對母親的斥責；

殺死偷聽談話的波洛涅斯；

發現奧菲利亞死亡，與雷歐提斯發生衝突；

欲與雷歐提斯和解，卻中了國王的計；

殺死國王為父復仇。

傑克‧希伯德創作的《想入非非》是澳大利亞的一部經典劇作，受到澳大利亞文學界極高的推崇。劇作展現了一位獨居荒野的老人蒙克‧奧尼爾在垂垂老矣之際，回憶自己漫長的一生。全劇長達兩個多小時，舞臺上只有他一人在喋喋不休地絮叨。很明顯，只靠人物在舞臺上積極的行動，是無法維持觀眾長久的興趣，而蒙克‧奧尼爾在舞臺上竭力重現自己當年的「輝煌場景」就成為極具觀賞性的外部行動。

導演和劇作者應該在創作伊始就努力尋找富有舞臺可視性的戲劇情節。觀眾最希望看到

圖片引自：中國教育新聞網

的是，人物為了達到自己的目的而進行的積極行動，而這樣的行動又使人物陷入更大的困境，迫使人物採取更加積極有效的行動以擺脫困境。導演在進行藝術創作時，要努力尋找人物鮮明積極的外部行動，行動是比語言更有力的表現手段，沒有外部行動的戲劇是不能維持的。我們從生活中尋找三個例子來分析：

其一，二○○九年二月五日，中央電視臺「感動中國二○○八年度人物評選」揭曉，紮根大涼山懸崖十八年、撐起「天梯學校」的李桂林、陸建芬夫婦當選。四十二歲的李桂林是四川涼山甘洛縣烏史大橋鄉二坪村的教師，妻子陸建芬是代課教師。二坪村的四百多名彝族群眾一直是生活在大渡河大峽谷一側海拔二八○○米的懸崖之上。進出村寨許多人視為畏途，村中的老人小孩一般不下山，外地人也極少上去。二坪村小學建在峽谷懸崖峭壁之上，孩子們上下絕壁都要攀爬五架木製的雲梯，出行極為艱難。一九九○年秋，李桂林受聘去當代課教師，村裏的落後與貧窮深深地震撼了他們，於是下定決心把知識的種子播種在彝寨，並為村民走出彝寨架起了「天梯」。一九九一年九月，學校物色代課教師，結果無人願意去，無奈，李桂林只好動員高中畢業的妻子陸建芬。之後丈夫背行李，妻子背孩子，夫妻雙雙走了很遠的路，爬過五道懸崖上的木梯，

才到了二坪村。十八年來，每次放學、上學，李桂林夫婦倆都要把孩子們一個個背上背下，十八年如一日，從未間斷。

其二，「三十四年照顧癱瘓初戀情人的蘇州市民韓惠民」。一九七二年，韓惠民與比他小一歲的吳月瑛同在蘇州滄浪區工業澱粉廠工作。雖然兩人彼此從未說過一個「愛」字，但兩人已是形影不離，心心相印。一九七四年四月的一天，吳月瑛坐著三輪機動車回廠，機動車突然側翻，吳月瑛被拋落在人行道，當場昏迷。經搶救，昏迷多日的吳月瑛脫離了生命危險，但頸椎中樞神經斷裂，手術後用鋼板固定，再也不能站立，也不能坐，只能躺在床上。

圖片引自：蘇州新聞網

韓惠民在吳月瑛住院的日子裏，日夜守護在她身邊，餵飯、端尿，陪她說話解悶。出院後，韓惠民也一直悉心照顧她。吳月瑛癱瘓後的三年多時間裏，不少熱心人要給韓惠民介紹女朋友，但都被他婉言謝絕。吳月瑛多次勸說韓惠民儘快成個家，可他就是不聽。他暗下決心，要一直守護著她，哪怕不結婚，也要守護她一輩子！在吳月瑛和她父母的屢次勸說下，韓惠民終於答應找女朋友。不過他有個前提，對方必須同意與他一起照顧吳月瑛。經人介紹，韓惠民認識了徐敏芳。當徐敏芳瞭解到韓惠民堅持多年不談戀愛，只為照顧過去的情人，她被韓惠民的一片癡情所打動。一九八○年，韓惠民與徐敏芳結為伉儷。從此，守護在吳月瑛身邊的又多了一個人。三十四年傾情照料，如今韓惠民和吳月瑛兩家人早已成了一家人。韓惠民和徐敏芳告訴吳月瑛：「有我們在，一定會守護你，照顧你一直到老！」

其三，「一四二位烈士長眠赤壁，五十年後帶英魂回家。」二〇〇五年，湖北省赤壁市有政協委員提出，在郊外一座山上有一片破敗的烈士陵園，應該清理修復。遵照指示，赤壁市公安局病休老員警余法海，爬上了陽樓洞老營盤的一座荒山。他立即被面前的景象驚呆了。撥開野草，擦淨厚厚的塵土，一排排的墓碑每塊墓碑上都浮現出「不朽」、「千古」、「永在」的字樣，再細看碑文，上面赫然刻著「抗美援朝烈士某某之墓」的字樣，並詳細記錄了每個戰士犧牲時的年齡和籍貫，以及所在部隊的番號等資訊。他們來自全國二十四個省區的一百二十八個縣市，涉及二十一個軍、三十五個師、八十七個團。

陽樓洞位於湘鄂贛交界處，附近有粵漢鐵路經過，交通便利。朝鮮戰爭爆發後，為搶救從前線轉運回國的傷病員，按照中央軍委的部署，一九五一年五月，湖北省軍區利用原有營房組建了野戰醫院。史料記載，在一九五一年

圖片引自：百度

至一九五六年陽樓洞野戰醫院存在的近五年時間裏，分六批先後救治了一二〇〇多名傷病員，其中大部分為赴朝鮮參戰的志願軍士兵，其餘為解放軍南下的傷病員。因為當時醫療條件有限和長途轉運延誤治療時機，其間共有一四二位傷患犧牲後被安葬在醫院附近的一處茶山上，墓前均立碑署名，注明籍貫、姓名、部隊番號、犧牲時間等。一四二座墳墓隱藏在深山裏，一四二位年輕的戰士長眠在山野間，一四二個家庭失去了親人的消息，一四二位母親在家鄉久等不回她們的兒子或女兒……雖然已經過去了五十年，但是老警察余法海仍然要為這些曾經年輕也將永遠年輕的孩子們做些事情。看著眼前的一四二塊墓碑，余法海在心裏暗暗決定，一定要為他們找到故鄉的親人。兩年多的時間內，他奔波幾十趟親自去抄碑文、查史料、尋訪老戰友，並向華中科技大學的學生們求助，共同來尋找他們的親人。

從二〇〇八年八月份開始，湖南的《法制

週報》推出了「尋找英魂的故鄉」活動，並與死者戶籍所在地的媒體組成了媒體尋親團，共同尋找這些死者故鄉的親人們。北京、雲南、廣東、天津等地的媒體都加入其中，組成了一支由十九家媒體通過各種管道，發動社會力量，已有六十名死者的親人被找到了。尋親的規模還在不斷擴大，尋親的名單也在不斷更新中，通過尋找死者親人，一段塵封五十多年的歷史逐漸清晰，重新浮現在人們的眼前。

在這三個感人的故事中，懸崖小學的教師李桂林夫婦的事蹟也許用報告文學、紀錄片、詩歌、散文都比較合適，成為戲劇作品就比較困難，因為他們十八年的行為基本上都在那個幾百平方米的校園內展開，而且缺乏戲劇必要的矛盾衝突；三十四年照顧初戀情人的蘇州工人韓惠民的感人事蹟非常適合新聞報導，而不大適合報告文學、詩歌、散文，更不適合戲劇，畢竟日復一日的細心照料只是一種簡單地

重複，缺乏戲劇必須具有的跌宕起伏的故事情節。余法海的故事裏有一個重要的內核——一四二位往生者在那裏躺了五十年，從來沒有人去理睬他們，他們的家人也許還在望眼欲穿地等待，余法海尋找親人的過程就可以帶出這些家庭五十年的經歷，它可以帶出許多委屈，帶出許多滄桑，帶出許多人間悲劇。在尋親的過程中，他遭遇到對方單位的冷眼和不耐煩，甚至找到了還活著的「往生者」。但由於他的尋找過程比較分散，故事不大容易集中，就需要進行一些情節和事件的重新加工。這樣的故事比較適合影視劇，如果用戲劇的形式，就會顯得比較散，缺乏戲劇應有的矛盾衝突和起伏跌宕。

在中國的歷史上，除了極其豐富的文化遺產外，還有著許多沒有被開掘的寶庫，尤其是近現代史，我們民族所受到的無盡苦難，更是戲劇創作巨大的源泉，那裏有寫不盡的題材和內容，是解析我們這個民族歷史和心靈的最

好素材。僅僅是一九四六——一九四九年的那場導致無數人生離死別的國內戰爭，就有賴聲川的戲劇作品《暗戀桃花源》、《寶島一村》，而我們戲劇則毫無作為；一九五七年的「反右」，造成了五十五萬無辜的知識份子一生的苦難和坎坷，電影有《天雲山傳奇》、《牧馬人》、《芙蓉鎮》，我們戲劇作品仍舊毫無作為；一九六〇年——一九六二年的所謂「三年自然災害」，被國家主席劉少奇稱為「人相食」，導致餓殍遍地、死亡人數超過三千萬，慘絕人寰的世紀大災難，我們戲劇作品也付之闕如；世界歷史上，只有兩件事被稱為「浩劫」，一件是德國納粹對猶太人的屠殺，還有一件就是被稱為「十年浩劫」的文化大革命，那裏有多少人間慘劇的發生！我們記住了過去的秋瑾、楊開慧，我們也記住了劉少奇、彭德懷，可是「文革」中慘死的林昭[14]、張志新[15]、遇羅克[16]、李九蓮[17]、鍾海源[18]們呢？「文革」已經結束三十多年了，除了當年的一部話劇《於

無聲處》，又有誰站出來對那段不忍目睹的歷史進行正面表現？更遑論對自己當年的言行做懺悔。我們只看見巴口一詞對「四人幫」[19]的譴責，可又有誰對自己當年的行徑做過懺悔？時至今日只有巴金在《隨想錄》中對自己在文革中的表現做出深刻的反思，還有就是作家老鬼在二〇〇九年第十一期《炎黃春秋》雜誌中對自己當年批鬥胡耀邦而痛心疾首。[20]我們的戲劇作品總是在觸及人們心靈的事件上左右躲閃，唯恐避之不及。非不能，乃不為也。

張光芒在《當代文學正喪失反映現實的能力》一文中說：「單單是當代生活領域的某些引起人們身心極大改變的重要題材，幾乎付之闕如。比如對八〇—九〇年代之交的政治、文化與人們的心理極大地改變這一段現實在當代作品中竟然難覓蹤跡。[21]唱頌歌不是戲劇的責任，深刻準確地反映社會生活和人物的命運是戲劇天然的使命，是戲劇不可推卸的責任。

二〇〇九年十二月十日的《南方週末》刊登了

張藝謀在新影片《三槍拍案驚奇》上映後接受記者的採訪，他說：「……我們的世界觀還是樂觀一點，這只是個電影，你讓人沉重到什麼時候啊？你看中國的改革開放，三十多年的改變，我們中國人幾乎從『文革』的陰霾中走出來了。我們的八〇後九〇後已經把『文革』看做歷史了，如此長的一個十年浩劫，中華民族都挺過來了，那場政治運動觸及到人人的靈魂啊，我們都可以走出來。所以，電影就只是個電影。」張藝謀的這段話在知識界引起了軒然大波，個中緣由不言自明。

以色列直到今天仍在不遺餘力地追捕二戰中迫害猶太人的納粹分子，德國至今仍在給予二戰中受迫害的猶太人經濟補償。俄羅斯總統梅德韋傑夫在二〇〇九年十月三十日「史達林大清洗遇難者紀念日」發佈的視頻博客中說：「讓我們好好想想吧，數百萬人因恐怖手段而喪生，而他們的罪名均是謊言……我堅信，無論國家需要什麼樣式的發展，無論它的成就如

何，狂妄的自尊自大不能以人的痛苦和傷亡為代價。任何東西都不能高於人的生命價值……對民族悲劇的回憶是神聖的，它的意義不亞于對勝利的回憶，更為重要的是，要讓年輕人不僅掌握歷史知識，還要培養他們的公民意識，能夠共同體會和感受俄羅斯歷史上這次巨大的浩劫。」梅德韋傑夫還說：「我們不得不承認，俄羅斯年輕一代對這段往事所知甚少。一項社會調查結果顯示，十八歲至二十四歲公民中，有九十％的人不知道那些正在大清洗中受難的知名人士，他們的姓名、事業正在被遺忘。」㉒

清代著名思想家龔自珍說過：「欲知大道，必先為史。」這是說要掌握社會發展的「大道」，必須首先研究社會發展的歷史。他還說過：「滅人之國，必先去其史；隳人之枋，敗人之綱紀，必先去其史；絕人之才，湮塞人之教，必先去其史。」㉓這段話是說：滅亡別人的國家，必定要先毀去他們的歷史；破

壞別人的棺材，敗壞別人的社會秩序和法紀，必定要先毀去他們的歷史；埋滅別人的才能，必定要先毀去他們的歷史。他把一個民族認識和瞭解自己的歷史提到了國家存亡的高度。表現一個民族的歷史和心靈，是戲劇的重要使命，輕飄飄的題材固然可喜，但它永遠不可能觸及人們的靈魂。而對比一下，我們的戲劇作品是否在思想深處欠缺了一點什麼？是否應該深思如何運用戲劇作品去洗刷我們民族的靈魂？

戲劇的主要表現領域是人的精神生活，是人與人之間的情感變化。戲劇不一定要去表現一個具有社會普遍意義的道德命題，更不用為一種社會思潮或意識形態張目。它要表現的是人的、極個別的、極狹小的內心隱秘。這也許是個很大的問題，也許只是一個及個人的、極個別的、極狹小的內心隱秘。在我們的導演工作中，在短短的一二〇分鐘左右的時間內，應該把自己對生活獨特的感受和理

解帶給觀眾，這種理解和感受也許只是一種很小的思想力量，但它也應該是有價值的。我們應該在作品中努力去探索人的內心精神世界，探索人的隱秘心靈；探索人的精神世界和隱秘的心靈，應該是戲劇永恆的方向。

受長時間某些慣性思維的影響，在當今的戲劇作品中，相當一部分試圖用戲劇去表達某種深刻的思想，表現某些重要的觀念，甚至表現意識形態的衝突，於是戲劇成為了一個工具。這是對戲劇功能產生的一種認識上的偏差，彷彿戲劇舞臺上就應該表現某種意識形態的衝突，就應該表現觀念之間的衝突。在舞臺上，經常可以看到作者熱衷於寫大事件、大感情，總是試圖用人物關係和矛盾衝突去表現大的歷史環境，表現一個時代或一段歷史的變遷，期望用複雜的人物關係和強烈的戲劇衝突反映出整個時代的精神狀態，但這常常是無法達到的。舞臺上展現的是大時代下的人，人只是整個世界的微不足道的一部分；而戲劇應該

將每一個人的內心當做一個完整的世界去展現。一部戲的演出只有短短兩小時的時間，它無法直接去表現大的事件或大的歷史。不要期望一部戲劇作品可以反映出一個時代的變遷，戲劇只能用人物和人物間的關係以及他們的精神世界去折射時代、折射時代精神、折射這段歷史。我們沒有辦法全景式地表現那些大事件，但我們可以去寫大事件大背景下的人，寫他們的人物關係，寫他們情感的變化，寫他們在這些大事件大背景下發生的矛盾衝突，寫他們在這些大事件大背景下發生的社會地位的變化。

戲劇性衝突是戲劇存在的必須條件。作為創作者我們應該特別注意這些戲劇性衝突的價值，也就是這些戲劇性因素、戲劇衝突、戲劇懸念有沒有呈現給觀眾的價值——有沒有一定的社會意義，有沒有文化上的意義，觀眾會不會對你的藝術呈現產生興趣，能不能給觀眾帶來心靈上的震撼或者觸動。有一些具有戲劇性因素的衝突可能會引起觀眾的一時興趣，但如果它缺少一定的社會價值和意義，觀眾的這種興趣就不能維持下去。

為了造成戲劇性的場面和情景吸引觀眾，我們常常會構思一些大的戲劇性的場面或者一種具有激烈戲劇衝突的複雜人物關係，以期達到一種具有觀賞價值和吸引觀眾的效果。這種人物關係或矛盾衝突的構成往往包含著巨大的內心衝突，甚至往往會出現血脈賁張你死我活的外部衝突場面。這樣的場面和衝突無疑具有很強的觀賞性，這作為戲劇衝突的技巧和表現人物之間的衝突是很有幫助的。但應該看到，激烈的戲劇性衝突和複雜的人物關係在日常生活中的發生概率畢竟很低，大量的是生活中不起眼的細枝末節。要在生活當中去尋找有價值的東西，要在普通生活中、在觀眾熟悉的生活中去發掘具有價值的戲劇性衝突。在這些瑣細的日常生活中發掘出有意義和價值的戲劇性衝突，應該是戲劇創作予以重視的。聰明的辦法是寫小事件，寫小人物，寫生活中沒有人注意

的那些人和事，那些看起來很瑣細很家長里短的東西是觀眾最喜歡看的。我們會感覺到，在生活中最能引起別人興趣的恐怕還是那種不被人所知的、很個人的，甚至是隱私的東西。其實每個人都有探尋他人秘密的好奇心，劇場其實就是一個公開展現這些隱秘的場所。但是在表現這些家長里短時，必須注意顯現它背後的東西，必須使這種展現有一定的意義，不能陷入一種低級的趣味。

寫小不寫大，寫人少寫事。一個戲是否能夠成立，首先是要看這個戲是在說事件還是在說人。也就是說，是表現事件的發生過程，還是表現事件過程中人的情感變化、人物關係的變化。如果說一個事件的發展過程是一條「縱線」，我們應該將這條「縱線」劃得盡可能短，而將表現事件內部因果關係和人物關係的「橫線」畫粗。事件的過程肯定是戲劇故事的一個組成部分，也是觀眾觀劇的需求，但如果將主要精力放在敘述故事上，也就是「縱線」

上，這個戲就無法成功，就是呈現在舞臺上也沒有存在的價值，因為它只來得及敘述一個事件的整個過程。戲劇應該把事件作為背景，主要去展現事件下面的人，去挖掘「橫線」上的人和人物關係。事件，尤其是歷史事件，戲劇的容量是無法表現的，我們應該去表現事件發生過程中人物關係的變化、人物情感的變化，應該從一件小事的表面去挖掘下面深刻的社會內容和人物情感。

戲劇作品中的人物，他們的所作所為，應該具有這個人物自己獨特的行為方式，而不應該是某一種觀念的化身，他不能以某一種觀念來代替自己的思考。觀眾希望看到的是這個人物的一種與眾不同的獨特思考和行為方式。一些戲可以在劇中表現了具有明確是非的矛盾衝突，觀眾可以在劇中感受到基於一定意識形態和價值觀上的鮮明的是非標準。這樣的戲劇作品是宣傳某種價值觀念，因而沒有呈現給觀眾的意義，缺乏給與觀眾的思考空間。帶著鮮明階級

印記和政治印記的作品，不可能喚起人類普遍的審美意識，藝術應當在一定程度上超越階級觀念，超越政治立場，應該站在一個相當的高度和廣度上認識整個人類，表現全人類共通的情感。

戲劇應該揭示人的思想與情感世界，揭示那種隱藏在日常生活中看不到的東西，甚至是被我們忽視的東西。應該去揭示和表現人類在現實生活中的種種無奈、困惑、窘境，表現現實生活中難以用某一種觀念可以解釋的生活狀態，表現生活中種種很個人的精神狀態和人物關係。

戲劇作品應該有一種思考的品格，它所展現的社會生活通常是是非難辨的，每個人都可以從自己的角度去解釋這段生活，每一個生活在其中的人物都有其合理的內核。是非分明的矛盾衝突沒有呈現給觀眾的價值。表現一種遊走在是非邊緣的矛盾衝突，可以使觀眾產生豐富的想像和思考。

三、可以換一個角度看問題

隨著時代的變化，對一些事物的評判會發生一些原則性的變化，一些歷史事件的評判會發生與原來不同的變化，導演要有敏銳的觀察力和敏感，也許一些劇本的內涵會隨著時代的變化產生不同的含義，導演解釋的側重點也會發生有趣的變化，劇本的價值就會產生有趣的變化。

一九七八年九月二十三日，宗福先用了三個星期寫完的話劇《揚眉劍出鞘》（後來改名為《於無聲處》），由蘇樂慈導演，在位於上海西藏中路一二〇號的上海工人文化宮演出。故事情節是：「文革」中，梅林帶兒子歐陽平途經上海，來到老戰友何是非家中。何是非過去曾誣陷梅林為叛徒，這次又得知歐陽平因收集天安門詩抄而成為被追捕的反革命分子，即向「四人幫」的團夥告密。歐陽平遭逮捕後，何

是非的妻子、女兒堅決與何決裂。

編劇宗福先回憶創作過程時說：「起因其實也就是我自己的個人經歷。一九七六年天安門事件發生的時候，四月六號就有一個參加了天安門廣場悼念周總理活動的一個朋友，從北京來到上海，他就跟我描繪了天安門廣場上，上百萬的人，悼念周總理，討伐四人幫。那時候聽了以後熱血沸騰。結果沒想到他離開以後，第二天四月七號晚上，中央人民廣播電臺就宣佈，天安門事件為反革命事件。一下子就當頭一悶棍。因為在此前最悶的時候，我就覺得，哎呀，中國人的耐性太好了，怎麼明明已經到了忍無可忍的地步，怎麼還這麼平靜地、能夠這麼安穩地生活呢？後來到那個時候，我突然感到我錯了，一下子跳出一個想法，人們不會永遠沉默。這個也就是後來《於無聲處》的主題。大家懷著滿腔熱情投入了排練。擔憂呢，你說一點沒有，也有。有一次我們的主演張孝中跟我說，宗福先，這戲要是成了，你可

得請我們吃飯，我脫口而出說行啊，沒問題，不過要是我因為這個戲抓進去了，你們得給我送飯，結果所有的演員說，沒問題，我們大家輪流給你送飯。」那時是天安門事件發生兩年後，「四人幫」雖然已被粉碎，但「天安門事件」尚未得到平反，編劇和導演頂著巨大的壓力，以他們的正直、勇氣，以及政治敏感使此劇成為一個時代的象徵。

二〇〇八年，為紀念改革開放三十周年，上海話劇藝術中心重排此劇。三十年後重演這個戲，不論是社會環境還是表演方式、觀眾審美習慣都有了很大的變化，重排這個戲的意義何在？編劇宗福先原先的主題：「人們不會永遠沉默。在三十年後無疑失去了衝擊力。導演蘇樂慈尋找到了重排此劇的意義：「這是為了讓享受了改革開放成果的年輕人也能真實回味一下前輩所經歷的時代。」出乎意料的是，不論是重溫過去的中年人，還是帶著好奇陌生眼光的年輕人，都給予這個戲以極大的關注，仍舊

被三十年前的那一幕所震撼。由於導演準確地尋找到了現在排演這個戲的新角度，致使這個戲在漫長的三十年後仍然具有強烈的生命力。

張藝謀的電影《一個都不能少》，是取材于新疆農師黨校的教師施祥生的小說《天上有個太陽》。小說原本表現了山區小學教師的感人事蹟，但張藝謀卻從中看到了另一種可供開掘的內涵：「為什麼選擇這個題材？因為它讓我感動。今天的社會紛繁複雜，人們追求的東西很多，但我認為最能讓人感動的東西應該是人與人之間的那種質樸、平實的情感。我每次到農村拍片，總喜歡到當地小學看看，我一直想拍一部反映農村，特別是貧困地區的老師生活的影片，苦於一直沒有找到好的題材。在發現了施祥生的小說《天上有個太陽》後，我終於找到將親眼所見和自我感覺徹底結合起來，找到一種表達方式，去敘述教師那種堅韌的精神。」但是張藝謀並沒有採用原作小說的基本內容，而是只選用了其中的一個故事線索——一所只有一名老師的鄉村小學發生了一件事，唯一的老師由於母親病重必須回家，村長為了保證孩子們不失學，臨時聘請了一個人來上課，期限一個月……張藝謀認為，擔任代課教師的小女孩，她最本能的動機就是那一個月五十元錢的代課費，而她的任務也就是村長所說的那句話：一個也不能少。少了一個人就意味著她拿不到那五十元錢。[24]後來的評論者都認為，這部影片表現了中國農村教育的現狀，而實際上張藝謀通過故事角度的選擇，表達了另一個主題——堅韌。

亞瑟‧米勒根據一六九二年春天發生在美國麻塞諸塞州的薩勒姆小鎮上的一件「驅巫」事件而創作的劇本《薩勒姆女巫》（又譯《煉獄》），於一九八一年九月首次與中國觀眾見面，由黃佐臨先生執導，上海人民藝術劇院演出。導演在深刻理解劇作的基礎上，緊緊抓住「腐朽的神權統治與人的尊嚴、正直之間的矛盾」這一主線，強調「捍衛人身自由，維護

人的尊嚴」，準確把握該劇所深含的「人的尊嚴與正直的美德是不可戰勝的」這一本質，並給予了鮮明的舞臺體現，使之發出時代的聲響：「必須揭去一切自私和偽善的面紗，做一個正直善良的人」，從而賦予演出以感人的力量。㉕由於該劇反映的歷史現實與中國剛剛結束的文化大革命有太多相似之處，因此它的演出深深喚起了中國觀眾的共鳴，人們驚訝地發現，兩國的社會制度和文化背景雖然不同，但歷史和現實卻是那麼驚人的相似。一位觀眾來信說：「欣賞亞瑟·米勒名劇《薩勒姆女巫》，得到一次高級的享受，十分感謝，對政教合一，為了鞏固其蠻橫不合理的統治，愚昧鄉民，造謠誣衊，草菅人命，前二幕揭露已很有力，後二幕更為深刻。」一封上海復旦大學外文系的來信說：「觀看了你們的演出，十分欽佩導演和演員的膽識，每個稍稍深思的觀眾，大概都會感到內心的震動。」上海無線電十二廠的一封來信則感慨地說：「歷史常有驚

人的相似之處，這個教訓太深刻了，歷史的悲劇不能重演！」㉖

《薩勒姆女巫》國家話劇院演出，王曉鷹供稿

二○○三年，中國國家話劇院導演王曉鷹，再次將這部寓意深刻的劇作搬上了舞臺，而他對這部劇作的感受和創作衝動卻完全不同于之前的黃佐臨先生。二○○三年的中國擺脫了「文革」的夢魘，當年黃佐臨先生所面臨的社會境遇也已不存在，「文革」過後二十多年的人們更關注的是獲得更好的衣食住行和自身的長遠發展，但人們精神層面面臨的問題凸現出來，過去的社會與人的衝突變成了現今人與自己內心的衝突，人們開始關注自身靈魂的安寧和精神世界的和諧。王曉鷹敏銳地感覺到這些變化，在劇本中看到了現代人的精神危機已初現端倪，從而找到了這個戲在二○○三年演出的新立意：「當絞索高高地懸吊在你的頭頂，要你在誠實與撒謊之間作生死攸關的選擇，你將會如何？」筆者曾經為此問過導演，他長久停頓，慢慢說出：「我也不知道。」這不僅是導演對自己對靈魂的拷問，這樣的拷問通過

演出也同樣擺在所有觀眾的面前。為了強調這樣的拷問，導演甚至在全劇快要結束時，利用一個契機，從舞臺前沿突然落下一個巨大的絞索，懸停在觀眾上方，給觀眾以極大的內心震撼。我們可以看見，同樣的一個戲，由於導演所處時代的不同，面臨的社會問題不同，看劇本的角度就發生了很大的變化，也就產生了不同的劇本解釋。

生活中的許多事情，人們往往會從某一固定的視角去認識它、解釋它，這種認識和解釋往往基於一種很容易解釋的理由，一種表面的理由。「西安事變」的歷史現在似乎已經成為定論，大量的文章和文藝作品似乎都可以詮釋已有的定論：一九三六年，張學良的東北軍和楊虎城率領的第十七路軍同駐西安，這兩支軍隊均非蔣介石的嫡系，屢受排擠。對此，他們極為不滿，後又被派往「剿共」，蒙受重大損失，全軍上下深感「剿共」沒有出路，強烈要求抗日，收復東北國土。在瓦窯堡會議之後，

中國共產黨通過種種管道，大力開展對這兩支軍隊的工作，堅定了張、楊聯共抗日的決心，從而使共產黨的抗日民族統一戰線政策在西北地區收到成效。一九三六年十二月十二日，張學良和楊虎城率部發動「西安事變」，之後，事變的和平解決，對以國共兩黨合作為基礎的抗日民族統一戰線的建立起了重要的作用。

九一八事變時，蔣介石下達了不抵抗的命令，張學良無奈之下放棄抵抗，撤退至關內，並且為了保守這個秘密，對此事張學良一直諱莫如深。這一說法似乎已成鐵證，就連張學良的機要秘書郭維城在一篇文章中也寫道：「九一八事變當時，張學良將軍等在北平，一夜之間，十幾次電南京蔣介石請示，南京方面卻若無其事的十幾次復電不准抵抗，把槍架起來，把倉庫鎖起來，一律點交日軍。」還說，蔣介石不抵抗命令的電文，至今還保存著。⑰由此，史學界有了一個公認的看法：蔣介石是不抵抗主義的始作俑者，張學良只不過是執行

者。從這樣的理由出發，我們可以很合理地解釋張學良為何要在西安發動事變，逼蔣抗日。

但最新的研究表明，是張學良發佈了不抵抗的命令。著名歷史學家唐德剛曾應張學良之邀，為他做口述歷史的記錄。唐德剛記錄了張學良回答他詢問「九一八事變」不抵抗問題的一段談話：「我要鄭重地聲明，就是關於不抵抗的事情，『九一八事變』不抵抗，不但書裏這樣說，現在很多人都在說，這是中央的命令，來替我洗刷。不是這樣的。那個不抵抗的命令是我下的。說不抵抗是中央的命令，不是的，絕對不是的。」張學良說：「那個不抵抗命令是我下的。我下的所謂不抵抗命令，是指你不要跟他衝突，他來挑釁，你離開他，躲開他。」他解釋當時他為什麼下令不抵抗：「因為過去對日本的挑釁，一直『都是大事化小，小事化了』。我當時也是大事化小、小事化了……東北那麼大的事情，我沒把日本人的情形看明白……我就沒想到日本敢那麼樣來（指

用武力侵佔整個東北──筆者注），我對這件事情，事前未料到，情報也不夠，我作為一個封疆大吏，我要負這個責任。」張學良說：「這就是我給你的解釋。不抵抗，不能把這個誘過於中央。」唐德剛教授笑著感慨道：「我們聽了五十多年了，都是這個說法呢，都說是蔣公給你的指令呢！」「……都說蔣公打電報給你，說吾兄萬勿逞一時之憤，置民族國家於不顧。」又說你拿著個皮包，把電報稿隨時放在身上。」張學良回答說：「瞎說，瞎說，沒有這事情。咱得正經說話。這種事情，我不能誘過於他人。這是事實，我要聲明的。最要緊的就是這一點。這個事不是人家的事情，是我自個兒的事情，是我的責任」。「九一八事變」時，我認為日本利用軍事行動向我們挑釁，所以我下了不抵抗命令，我希望這件事情能夠和平解決。」「我對『九一八事件』判斷錯了。」「是我自己不想擴大事件，採取了不抵抗主義。」「中央不負責任，我不能把九一八事變中不抵抗的責任

推給中央政府。」張學良還堅決否認說他曾把蔣介石不抵抗的命令電文放在身邊的說法，說這是「瞎說，瞎說，根本沒有這種事情」。㉘而斯坦福大學胡佛研究所的檔案室也於前幾年開放了蔣介石的日記，日記中對「九一八事變」那幾日的記載證明了張學良所言不虛：

九月十八日，「早起批閱，與妻謁陵告辭，九時半登永綏艦，下關街中水深三尺，甚為憂慮。艦中無伴侶，寂寞不堪。下午研究地圖，看中山全集，籌畫對粵對匪策略……」

九月十九日，「雪恥，人定勝天。昨晚倭寇無故攻擊我瀋陽兵工廠，並佔領我營房，刻接報已佔領我瀋陽與長春，並有佔領牛莊消息。是其欲乘粵逆變之時，內部分裂，而侵略東省矣。叛逆毫無悔禍之心國民亦

無愛國之心，社會無組織，政府不健全，如此民族，以理論絕無存於今日世界之道。而況天災、匪禍相逼而來之時乎。余所恃者惟一片愛國心。此時明知危亡在即，亦惟有鞠躬盡瘁，死而後已耳。」

九月二十日，「雪恥，人定勝天。日本侵略東省是已成之事，無法補救。如我國內能從此團結一致，未始非轉禍為福之機。故對內部當謀團結也。因瀋陽、長春、營口被倭寇強佔之後，心神哀痛，如喪考妣。苟為我祖我宗之子孫，則不收回東省永無人格矣……」

九月二十一日，「雪恥，人定勝天。團結內部，統一中國，抵抗倭寇，注重外交，振作精神，喚醒國民，還我東省……」

九月二十二日，「雪恥，人定勝

天。上午到市黨員大會，余講至『國存與存，國亡與亡』之句，有一人譏為『言過其實』一語。余心為之碎。由此可知，人心已死，國亡無日，哀痛之至，拋碎茶杯，撕破倭本，不覺失態……悲戚痛楚，欲哭無淚，哀傷未有如此之甚也。」

九月二十三日，「雪恥，人定勝天……晚與萬福麟詳談外交形勢與東三省地位，與其單獨交涉而簽喪土辱國之約，急求速了，不如委之國際仲裁，尚有根本勝利之望。否則亦不惜與倭寇一戰，以決存亡也。」

九月二十六日，「雪恥，人定勝天。聞暴日不接受國際聯盟通知，並主張中日直接交涉。而國聯態度因之轉化，從此暴日勢焰更張。如果直接交涉或地方交涉，則必無良果。我不能任其囂張，決與之死戰，以定最後

之存亡。與其不戰而亡，不如戰亡，已存我中華民族之人格。故決心移首都與西北，集中主力於隴海路也。」㉙

而朱宗震的文章〈導致「西安事變」的個性衝撞〉，更是從一個從未有過的角度去解釋了「西安事變」不為人知的一幕……十二月二日，蔣介石為了監督東北軍剿共，避免他的剿共大業功虧一簣，決定將生死置之度外，進駐西安鎮懾，逼迫東北軍剿共。蔣介石是一位敢於冒險的人，一生屢歷險地，即於四日從洛陽到臨潼，五日進住華清池。西安是東北軍和西北軍的駐地，不在蔣介石軍事勢力的控制之內。十日，蔣介石決定找張學良談話，並在日記中告誡自己：「對漢卿（張學良字）談話不可太重。」他畢竟有所顧忌。但蔣介石的暴烈性格，豈是改得了的？當天下午與張學良談話的時候，蔣介石的主張遭到張學良強烈的反駁。從來沒有人敢當面頂撞蔣介石，只有少帥

沒有顧忌。兩人發生了激烈的爭吵，蔣介石身邊的人從來沒有見過這樣恐怖的場面。蔣介石忘了自己對自己的告誡，他的火爆性格自然是無法再控制的了，依然大發脾氣，痛斥張學良。這下可真的招來了不測之變。少帥從小受到嬌寵，也從來沒有受過上司的責罵，因為少帥沒有上司。這次蔣介石擺出了統帥的權威，張學良受到了前所未有的強烈刺激，又怎能咽下這口氣？盛怒之下，回到西安城裏後就決定抓蔣介石。

捉蔣之前數小時，張學良召開了一個幹部會議，宣佈他的決定：「好像燈泡，我暫時把它關一下，我再給它開開，讓它更亮。」如此大變，竟然說得非常輕巧。手下人質疑說：「少帥，抓起來容易，以後怎麼樣放他呢？」張學良說：「現在不能考慮到那許多，先把蔣抓起來再說。」大少爺的脾氣，掌管了國家命運，把軍政大事視作兒戲。張學良在口述歷史中解釋「西安事

變」說：「我真怒了，所以會有西安事變。我怒了什麼呢？我的意思是這麼一句話：你這個老頭子，我要教訓教訓你。」㉚

從以上幾個全新的角度去重新認識「西安事變」，我們是否可以對張學良的動機做出一些新的解釋，除了不希望再和共產黨打內戰之外，是不是因不抵抗丟掉東北三省之後的精神重壓和內心的愧疚促使他扣留了蔣介石，並逼蔣抗日？有沒有可能是性格使然的一時衝動？

這就像日本電影《羅生門》和德國電影《羅拉，快跑》那樣，我們可以從不同的角度對這件事作出完全不同的合理的解釋，來更深刻地揭示張學良複雜矛盾的內心世界，揭示他最後為何不聽勸阻，執意要護送蔣介石回南京。

不僅是張學良，有的人在歷史上也可以被作出絕然相反的評價。麥哲倫是位公認的偉大航海家，在與當地土著的交戰中死在菲律賓。「在菲律賓馬克坦島北岸，麥哲倫遇難的地方建有一塊紀念亭，亭中豎立了一塊石座銅

碑，碑上有文字記載：『費爾南多・麥哲倫，一五二一年四月二十七日死於此地。他在與馬克坦島酋長拉普拉普的戰士們交戰中受傷身亡。麥哲倫船隊的一艘船──維多利亞號，在升帆駛離宿務港，並於一五二二年五月一日抵西班牙港口停泊，第一次環球航行就這樣完成了。』這段文字樸實無華，卻是對麥哲倫生平最充分的肯定。為了認知世界，為了散播文明，他不惜葬身當年的荒蠻之地，其探險的勇氣和無畏的精神，一直為後人敬仰。可是在這塊碑的另一面，刻著另外一段文字：『拉普拉普，一五二一年四月二十七日，拉普拉普和他的戰士們，在這裏打退了西班牙殖民者，殺死了他們的首領費爾南多・麥哲倫。由此，拉普拉普成為擊退歐洲人侵略的第一位菲律賓人。』建造這塊墓碑的人在刻下這段文字時，心裏一定是很虔誠的。單就自己的民族而言，拉普拉普也無愧於這段文字。同一塊墓碑，兩

面是一對曾經的敵人，他們為了各自心中崇高的目標而戰。即使倒下之後，兩人仍然沒有分開。他們的死具有同等壯烈的意義。在『傳播文明』和『抵抗侵略』之間，誰都沒有資格妄加評論。從哲學的層面上講，世間萬物，本就不可以用絕對衡量，有些東西，正看是對的，反之也未必就錯。」③

我們的愛國主義教育材料中經常會看到這樣的舉例，上海的外灘公園大門上曾經被外國殖民者掛上侮辱中國人的「華人與狗不得入內」的牌子，郭沫若在一九二三年八月二十八日夜所寫的〈月蝕〉一文中憤然寫道：「上海幾處的公園都禁止狗與華人入內，其實狗倒可以進去，人是不行，人要變成狗的時候便可以進去了。」③蔡和森在〈被外國帝國主義宰割八十年的上海〉一文指出：「上海未開埠以前，一草一石，哪一點不是華人的？但是既開埠以後，租界以內，最初是不准華人居住的，而『華人與犬不得入內』的標揭，至今還懸

掛在外國公園的門上！」③孫中山一九二四年十一月二十五日在題為〈中國內亂之原因〉的演講中指出：「上海的黃浦灘和北四川路那兩個公園，我們中國人至今還是不能進去。從前在那些公園的門口，並掛一塊牌說：『國人不許入』！」④方志敏也寫道：「有幾個窮朋友，邀我去遊法國公園。一走到公園門口就看到一塊刺目的牌子，牌子上寫著：『華人與狗不准進園』，幾個字射入我眼中，全身突然一陣燒熱，臉上都燒紅了。這是我感受著從來沒有受過的恥辱了。」⑤一九四九年後這塊牌子再也看不見了。曾經有人質疑過這塊牌子是否存在過，有人說有，有人說從來沒見過，還有人說本無其牌，是上海人耿耿於受外國人欺負，於是故意說有此牌，藉以激起國人對外國人的義憤。但一個世紀以來，各種書籍和宣傳反覆強化，這件事似乎已經成為定論，它已成為激發國人愛國熱情和奮發圖強的動力。事實到底如何？

照片引自：百度圖片

一九一七年，外灘公園確實豎立過一塊告示，上面寫著〈公共保護公園管理規定〉：

1 公園僅對外籍人士開放。

2 公園每天上午六點對公眾開放，十二點三十分閉園。

3 服裝不體面者不得入內。

4 狗及腳踏車切勿入內。

5 嬰兒車必須在人行道上推行。

6 嚴禁毀壞鳥巢，採摘花草，攀爬樹木或毀壞樹木、灌木叢及草地。請各位帶小孩兒的遊客或他人，看管好您的孩子，謹防此類不文明行為的發生。

7 任何人不得進入樂池。

8 樂隊演出時，照看小孩兒的女傭不得占座。

9 沒有外國人陪伴兒童不得入園。

10 員警有權執行這些規定。

錢鍾書先生的岳父楊蔭杭在一九二〇年六月十八號《申報》上發表了一篇文章，主張華人自建公園，為華人吐氣。文章說：「但華人自設公園須競勝於外國，至少亦當與外國最優美的公園相等。若咳唾生風，溲溺交作，則不如不設之為愈也。又若飯館林立，妓女雲集，亦不如不設之為愈也。外人榜其公園曰『華人不許入，狗不許入』，願我華人一雪此恥也。」由此看來，這塊牌子確實存在過，但

卻不是我們慣常見到的宣傳那樣，而是由於國人「咳唾生風，溲溺交作，飯館林立，妓女雲集」所致。

《新民週刊》二〇〇七年第三一期登了幾則小品文。一個是上海李先生開車在高架橋下坡時突然發現，許多貪圖涼快的民工居然躺在下匝道的斑馬停車線上睡覺。這種違反交通規則，視生命為兒戲的行為應該予以警告、指責或者處罰。但我們如果從另一個角度去思考問題，就會得到完全不同的結論：如果民工們有一個具備最基本避暑條件的宿舍，他們還會冒生命危險到這裏來睡覺嗎？與其說民工朋友沒有安全意識，倒不如說這件事折射出民工們生存環境的艱難。

第二件事是在中原某個城市某個十字路口，有家商店門口貼了一張大紙條，上書「小偷求你別偷了，我們也要生活！」這是一家攝影店，兩個月內，該店的背包、相機、電動車、廣告架相繼被偷，連清潔工具都沒有放過。這件事表面上看是小偷倡狂，背後卻折射出警方和治安部門打擊不力，沒有盡到責任。

第三件事是成都一位年近八十的某高校教授，在殯儀館為愛犬辦喪事，兩天喪葬費一共花去了十萬元。此事經媒體報導，民間引起不小的爭議，說他身為一個高校教授，為何將十萬元錢花費在一條死狗身上？為何不捐資助學？為何不幫助大學裏的貧困學生？但有人看到了事情的另外一面，認為老人的行為不難理解，老人喪偶，兒女又不在身邊、生活和感情都很孤獨，那條狗就是老人的全部：夥伴、笑容、快樂甚至是幸福感，如果以更寬廣的角度來審視這件事，我們可以看到老齡化社會給人們帶來的是許多過去沒有的現象，空巢老人的物質生活固然重要，但他們的精神生活可能更重要，這是我們當今社會亟待考慮的問題。我們還可以從另一個角度去看問題，錢是老人自己的，他有支配自己錢財的權力，怎麼用錢是他自己的事，別人無權干涉。更何況，一個外

人根本無權對老人怎麼用錢指手畫腳。

前幾年媒體曾熱炒一件事，一位家長坐飛機給上大學的孩子送去自己親手包的餛飩。此事引起軒然大波，都說這位母親太過分，過於溺愛孩子，對孩子成長不利等等。然而，又有人從另一角度重新審視這個問題，他說，這位母親會不會是正好出差，順便給孩子送去了餛飩？就算不是出差，這位母親出於思念，趕去看看自己的孩子，順便做了一碗孩子最喜歡吃的餛飩帶去，有何厚非呢？我們可以萬里迢迢跑去看我們自己熱戀中的情人，為何不允許一位母親坐飛機去看看日夜思念的孩子呢？

二○○九年十月二十四日，長江大學十五名同學在長江荊州寶塔灣江段野炊時因救兩名落水兒童，陳及時、方招、何東旭三名同學不幸被江水吞沒，獻出了年輕的生命。而打撈公司打撈屍體時竟然漫天要價，面對同學們的「跪求」，個體打撈者不僅不為所動，而且挾屍要價，一共收取了三‧六萬元撈屍費。

《挾屍要價》
作者公布全套照片
瀟湘晨報出品

《挾屍要價》攝影：張軼

Column 1 (rightmost): 此事件曾被媒體廣泛關注，輿論一致譴責挾屍要價的行為突破了社會道德底線。但這已成為定論的事情，在後來卻出現了不同聲音，二○一○年第三十五期《新民週刊》刊登署名為「夜半」的文章〈一個杯具的老頭〉，文中對此事件有了另一番解釋。在「夜半」看來，這個事件不過就是一起受到了非經濟因素影響的民事合同紛紛而已。本來撈屍就是個民事合同。人已經死了才有撈屍一說，否則叫救人。救人是不能談價的（雖然我們偶爾也會談談談），但是撈屍不一樣，這屬於我國整體產業結構中大力扶持的第三產業，撈屍者提供服務，客戶付出服務費用。而且雙方的價格不僅談妥，甚至是付了定金的，據《廣州日報》報導，荊州市政府公佈的調查稱，事發當天，陳波到達現場，與長江大學文理學院基礎部副主任史千里商談打撈費，約定每打撈起一具遺體要付一、二萬元。在場的幾名老師湊了三七○○元押金給陳波。而所謂「挾屍要價」，其

實只是老頭按當初合同的約定，要求客戶支付三具屍體總共三‧六萬的費用而已。所以，這壓根不是「要價」，這叫「要求履約」。但是為什麼媒體和民情又這麼憤怒呢？因為死者是見義勇為而死的，所以我們在感情上不能接受有人居然為了這事兒收錢。可是話說回來，獎勵見義勇為是幹這碗飯吃的，你要麼別跟人家談條件，等到談完了條件，付完了定金，再指責人家沒有人性，你們的契約精神哪兒去了？人家之所以要先收錢再給屍體，怕的就是不講信用的人。至此，事情的兩面性呈現在我們面前，由於角度不一樣，呈現出的結論也就完全不一樣。

二○○五年，日本有一匹賽馬春麗，連續一一三場比賽失敗，對於春麗這樣的命運，馬的主人感到非常遺憾，「其實有的時候它只是差了一點點，我知道春麗已經盡力了，但是有的時候命運是無法通過努力改變的。」這

個結果引起了全體馬迷的注意，很多人在它身上下注，希望它能贏，二○○三年十二月十九日，當春麗第一○○次站在起跑線上的時候，NHK專門派出攝製組，但春麗倒數第二。當天晚上，NHK向全國播出一則新聞，題目叫「在高知賽馬場完成一百連敗」，接下來又配上了十分鐘的專題片《連敗巨星——春麗》。

春麗的「謙讓」得到了交通安全協會的賞識，「春麗，可能跑得更慢」也成為宣傳交通安全的標語。但它仍舊是輸，在不斷的失敗之後，引起了更多人的注意，越來越多的人開始支持它，甚至將它的不斷失敗和自己的人生追求中不斷的失敗聯繫起來，上升到一種人生哲理的高度，同時也就原諒了自己的失敗。一名七十一歲的老人寫信向春麗傾訴：「我這一生中也沒有贏過任何一場比賽。」最後，在輿論的影響下，這匹馬逃脫了一般賽馬退役後被宰殺的命運，放歸到北海道的原野上頤養天年，讓它終老而死。從這一簡單的事件中，我們可

以看到一個事件的逐步產生過程，人們自然而然地在尋找和提升這一事件的價值，事件原有的本質已經轉移，已經從一匹賽馬的成績轉到了人生的哲理，從金錢的賭博異化為人生哲學，最終使這一事件的價值達到了一個相當的高度。

一九六六年八月二十四日是「文革」中一個瘋狂的日子。老舍先生不堪凌辱，自沉太平湖。老舍之死的當天究竟發生了什麼事？是什麼原因促使老舍棄世？二○○八年，傅光明、鄭實兩位學者採寫的《老舍之死口述實錄》㊱，訪問了五十五個人，其中有家屬、朋友、領導、學者、現場旁觀的普通人，每個人的說法都不一樣，甚至妻子胡絜青和兒子舒乙的說法都各不相同，每個人都從自己的角度提出了可以自圓其說的結論，五十五個人的口述仍沒有辦法完整地復原事件的全貌。

由此可見，每個人都可以從不同的角度去揭示生活、解釋生活。一件事從另一個角度去

看，往往可以得出完全不同的結果；一個事物由於立場和角度的不同，會使人作出不同的判斷。這些判斷哪些是符合事實的，哪些是被誤解或誤讀的，很難辨別清楚，甚至正和反都有可能被顛倒，而這正是導演創作可予發揮的地方。

導演應該善於從生活的細枝末節中、從別人都認定的事情中再尋找一些不同的角度，對事件或人物作出不同的解釋。這種認識和解釋不應該是有意要驚世駭俗，它應該以一個更廣闊的視野去觀察事物，以求更加準確和全面地表現這個事物或人物的完整的面貌，並且提供給觀眾另一種認識生活的管道。導演可以從自己的立場和對生活的認識，做出自己的判斷，並將這種判斷呈現給觀眾；但也不妨提供給觀眾一些判斷的機會，導演不必將自己的道德判斷過於明晰地告訴觀眾。

劇作和演出的成功，對於導演個人的思想深度有著很高的要求。對生活一般性的思考，

決定了導演的思考只能停留在劇作的表層故事情節上，而不能準確深刻地揭示劇作家賦予劇本的內在思想，無法使整個創作集體統一在一個較高的思想層面上，更無法因此構思出具有深刻思想內涵的、具有創造性的舞臺演出形象。

導演要關注生活，這不僅是要關心自己身邊發生的事情，更要關心發生在他人身上的喜怒哀樂；不僅要關注社會生活中的大事件，更要關注一些容易被我們忽視的小事件、小人物、小衝突，在那裏面，常常會有一些可以折射整個社會背景的有價值的東西。社會生活是藝術創作的唯一源泉，這種社會生活包括現代的，也包括人類的過往歷史。社會生活是複雜的，但可以從中提煉出的戲劇性事件，並且具有一定價值的，卻是大量存在于普通生活中。

宏大的戲劇性事件和衝突在日常生活中很難遇到，這些宏大的衝突往往具有偶發性的特徵，呈現在舞臺上常給人一種不可信的感受，因為這種戲劇性的衝突發生的機率太低，觀眾無

法產生情感的聯想，更無法參照以往的生活經驗產生必然的情感反應。而普通人的社會生活中，卻常常發生具有價值的戲劇性衝突，常常可以從中提煉出一定的社會價值。導演要善於發現和尋找劇作中有價值的東西，尋找隱藏在事件背後容易被人們忽視的有價值的東西。所謂有價值，就是指具有呈現給觀眾的意義。

由於每個人社會經歷的不同、思想意識不同、思考問題的層面不同，因而給戲劇的創作帶來了無窮的可能性。導演可以根據自己的社會生活經歷、思考的習慣、深度、廣度，找到生活中使自己激動起來的內涵，產生不同於別人的新的解釋。不同的導演有著不同的社會經歷，對社會有著不同的思考，一段社會生活在不同的導演眼裏肯定有不同的理解和認識，導演可以根據自己對生活的認識和感受，找到他認為最能激動他的思想立意，從而激發起創作熱情。這種熱情是整個作品創作的原始動力，也是整個作品藝術想像力的源泉。導演要在他

的創作中始終如一地貫穿這種衝動，將這種衝動化作具體可視的導演處理，並要將這種衝動化作整個創作集體的創作熱情和統一的藝術追求。

人是世界上最複雜、最難以解釋的，每一個人又與他人完全不同，理解人、解釋人、揭示人是極其困難的，而這正是戲劇藝術引人入勝之處。戲劇最大的特點是可以細緻入微地表現人的內心，甚至表現那些從不見人的內心幽暗之處。一九○五年諾貝爾文學獎獲得者、波蘭作家亨利克・顯克微支作品的翻譯者梅汝凱經歷過一件令他幾十年來最「費解」而縈繞於懷的事：「上世紀五十年代，梅先生曾供職南京某報社，那個單位裏的『一把手』，看見廁所的燈開著，他會隨手就關了；但也是他，單位裏的一位同事調到外地後，他居然以報社黨委的名義特地追去一封公函，建議那個遠在天邊的新單位將那同志劃為『右派』為荷云云。

梅先生積八十多年人生經歷而百思不得其解，

一個人怎麼能同時對公家一個不值錢的破燈泡如此愛惜，卻對一個活生生的人如此冷血，他的心裏能容納一個燈泡，卻容納不下一個人」。㉝此事雖然殘酷，卻很有啟示，揭示人的內心世界是戲劇藝術永遠的課題。

四、到底什麼是「戲劇性」

戲劇性，這是戲劇家們常常使用，經常掛在嘴邊的專業名詞。但這個詞究竟如何理解？如何準確地給予定義？許多專業論述常常語焉不詳。

譚霈生先生認為：戲劇性是戲劇的特性在作品中的具體體現。主要指在假定情境中人物心理的直觀外現。從廣義角度講，它是美學的一般範疇。戲劇性是把人物的內心活動（思想、感情、意志及其他心理因素）通過外部動作、臺詞、表情等直觀外現出來，直接訴諸觀眾的感官。在戲劇作品中，人物的心理活動都

受情境的規定和制約，而作為心理直觀外現的手段——動作，也都以情境為前提條件。特定的情境——特定的心理內容——特定的動作，這是體現在戲劇作品中的一個因果性鏈條。同時，在戲劇作品中，每一個情境都具有不同程度的假定性。據此，「假定情境」也應該成為戲劇性的內涵。人們在談到戲劇性的時候，還常常涉及偶然性、巧合、驟變等等現象，特別是當人們把這一概念作為生活用語時，往往取這種含義，這是戲劇性的原始的、外在的含義。㉞

德國十九世紀浪漫主義理論家奧·威·史雷格爾在《戲劇藝術與文學教程》中說：「什麼是戲劇性？在許多人看來這個問題似乎很容易回答，在戲劇裏，作者不以自己的身份說話，而把各種各樣交談的人物引上場來。然而對話不過是形式的最初的外在基礎。如果劇中人物彼此間儘管表現了思想和感情，但是互不影響對話的一方，而雙方的心情自始至終沒有

變化，那麼，即使對話的內容值得注意，也引不起戲劇的興趣。他認為，只有劇中人物在對話中互相較量互相影響，而導致人物關係的變化，才具有「戲劇性」。

美國戲劇理論家喬治‧貝克認為：在日常用語中，「戲劇性的」這個詞的意思有三個，1.戲劇的材料；2.能產生感情反應的；3.在劇場條件下可以上演的。只有第一、二個定義才符合「戲劇性」，而第三個應該是「劇場性」。同時，第一個定義太抽象可以不用。那麼「戲劇性的」就只能專用於「能產生感情反應的」，而這種混亂的認識也就會消失」。[40]

英國的威廉‧阿契爾在《劇作法》一書中認為：關於戲劇性的唯一真正確切的定義是，任何能夠聚集在劇場中的普通觀眾感到興趣的虛構人物的表演。[41]

英國的阿‧尼柯爾在《西歐戲劇理論》一書中提出：「戲劇」和「戲劇性」這兩個詞既有更廣泛的用途，又有更特殊的涵義。當我們

在報紙上看到題為〈兩兄弟戲劇性的重逢〉這條新聞時，它告訴我們，兩個同胞兄弟如何由於某種愚蠢的爭吵而分離了三十年之久，後來作為兩個老人，出乎意料地在一個小小的鄉村旅店裏相遇，相互陌生，交談起來，才發現彼此的身分，終於和好如初。不言而喻，每一個人對於日報上慣用的這類標題，都是十分熟習的，儘管我們很少停下來考慮一下它所使用的那個特殊的形容詞或名詞的涵義。但是只要我們停下來考慮的話，那麼，我們就會發現「戲劇性」這個詞，對作者講述的對象──公眾來說，其涵義則指意料之外的事件，同時，也暗示某種震驚；這種震驚可能出於奇妙的巧合，或是由於所敘事件背離日常生活的普遍規律。因此，「戲劇性」一詞可以這樣隨意地、普遍地加以運用，必然說明一個事實：公眾在這種奇怪的、意外的和感到震驚的情況下，承認他們所發現的某種東西就是戲劇藝術作品的主要成分。[42]

別林斯基認為：如果兩個人爭論著某種問題，那麼這裏不但沒有戲，而且也沒有戲的因素；但是，如果爭論的雙方彼此都想占上風，努力刺痛對方性格的某個方面，或者觸傷對方脆弱的心弦，如果通過這個，在爭論中暴露了他們的性格，爭論的結果又使他們產生新的關係，這就已經是一種戲了。[43]

中國電影出版社出版的《電影藝術詞典》對戲劇性的解釋是：在劇作中，由人物自身的矛盾，人與人的性格或意志之間、人與自然環境或社會環境之間發生的抵觸或矛盾衝突所造成的懸念或激變。[44]

戲劇性，還可以有很多種解釋。

「戲劇性」應該是人物關係和情節發展中產生的有機的、合乎情理的、不可逆轉的「突變」，這種突變導致人物關係發生質的變化，導致人物產生更加積極的行動，舞臺上發生了使觀眾感到更大興趣的戲劇情境。

這也可以通俗易懂地解釋為：情理之中、意料之外的情節發展。

舞臺需要的戲劇性和生活中所謂的「戲劇性」是兩個概念，彼此之間有很大的不同。生活中的「戲劇性」情節在日常生活中隨處可見：

新聞媒體討論高考分數由於地區的原因而產生的不平等，曾舉過一個生動的例子：一位出生在發達地區大城市、在重點大學學建築的大學生，畢業幾年後成了一個建築工地的工程師。一天，他正頤指氣使地和小工們談著天，包工頭一把拉過一個滿臉塵土的小工，挑到了工程師的面前：「他是西北農村來的，當年他的考分比你高出四十幾分。」結果全場愕然。

這就是一個令人震驚的戲劇性情節。

著名作家沈從文一九二九年應胡適先生之邀，到一所公辦學校教授中文。沈先生邂逅並愛上了美麗的英文系女生張兆和，遂展開了情書攻勢，張兆和卻頻頻讓沈先生碰釘子。沈從文寄出的情書竟至每日一封，甚至幾封，張兆和不勝其擾，終於有一天抱著一大包情書告到

校長胡適那裏去了。胡適聽完張兆和的抱怨，笑道：「解決問題的唯一辦法是你嫁給他。」胡適的回答出乎張兆和的預料，可以說是戲劇性的。後來張兆和果然嫁給了沈從文，當然就更是戲劇性的結果了。

有位著名的作家邂逅了一位美麗的姑娘，接著作家展開了情書攻勢，錄用前要參加筆試，在考場以摩爾斯電碼互通答案。那姑娘家居鄉村，郵差每天跋山涉水，跑幾十里路給姑娘送信，風雨無阻。冬去春來，當姑娘接到作家的第一百封信時，愛情終於有了結果——姑娘嫁給了郵差。這也是一個戲劇性的結果。

二戰結束後，兩位退伍的通訊兵去找工作，錄用前要參加筆試，於是兩人相約，在考場以摩爾斯電碼互通答案。考試開始了，兩人正在用鉛筆敲擊摩爾斯電碼時，突然聽見講臺上的考官也在拿筆敲桌子，仔細一聽，也是摩爾斯電碼：「你們兩個幹什麼？我是你們部隊的指揮官！」

生活中類似的戲劇性還可以找出很多，比如正在議論某人、某人突出出現；設計害人，卻害了自己等等。這些都是情節的合理「突變」，但這些生活中「突變」的結果也就意味著情節的結束。它們並沒有推動人物更加積極的行動，也沒有出現令觀眾感興趣的新情境。

觀眾期待的是「突變」之後情節將會如何，人物關係將發生什麼實質性的變化。舞臺「戲劇性」情境的重點在於「突變」之後發生了什麼事，這些事應該具有繼續發展的潛力。

上海電視臺舉辦的「二〇〇四年感動上海的二十人」評選活動中，有這樣一個真實的故事：一九六九年，上海十六歲的劉行軍插隊來到黑龍江省五大連池市太平鄉慶豐村。在七年的生活中，他和當地女孩王亞文相愛了。一九七六年，劉被公社推薦回上海上大學，從此劉、王兩人失去聯繫。一九九四年，曾經和劉行軍一起插隊的曲勝輝回黑龍江見到了憔悴不堪仍一直獨身的王亞文。一次曲勝輝去上海出差，大概是時間富餘，就乘地鐵去了徐

家匯，無意之中走進了東方商廈，鬼使神差，碰巧劉行軍居然也在東方商廈閒逛，近二十年沒見面的兩個人就這樣巧遇了。曲勝輝有意問了一句：「你現在生活怎麼樣？」劉行軍說自己離婚了，目前還是一個人。曲勝輝說：「那麼你知不知道有人在等著你？」一九九四年冬天，劉行軍踏上了北去的列車，距離他和王亞文最後一次見面已經整整十八年了。「你來了。」王亞文激動得只說出三個字。劉行軍說：「你怎麼這麼傻，我還以為你做外婆了。」他倆抱在一起哭了。第二天，兩個人在當地辦理了結婚手續，買好了到上海的火車票，三天三夜，劉行軍把王亞文帶回上海，雖然晚了十四年。

　　這個故事具有一個戲劇性的情節：由於劉行軍和老友在東方商廈的巧遇，造成了後面一系列的故事。如果沒有這次巧遇，也許後面的故事都不會發生。但這次巧遇如果呈現在戲劇作品裏，不會使人相信，因為它太巧了，諸多

因素準時湊在一起才能完成這樣的情節，儘管它是生活真實，但它已經超出了人們的常識。

　　談到戲劇性，最容易被聯想到的就是巧合，人們常常把巧合稱之為「戲劇性」。巧合肯定是戲劇性的一種，但它僅僅意味著巧合。如果事件是意外發生，而這些事件彼此之間又具有內在的邏輯關係或因果關係，那就能產生戲劇性的效果，這樣的事件比自然發生的，即偶然發生的事件，更為吸引人。導演在審視劇本戲劇性情節和戲劇性的人物關係時，應該使這種戲劇性合乎觀眾的生活經驗，未必觀眾經歷過，但必須是觀眾認為有可能發生的，它應該是一種生活邏輯發展的必然結果。

　　需要強調的是，舞臺戲劇性情節的發生，並不意味著一定要有非常巨大的外部矛盾衝突出現。也許就是人物內心的衝突，也許就是兩人之間新的人物關係的產生。

　　戲劇性是戲劇的基本要求，但要注意的是，單純地追求戲劇性，只能造成一時吸引觀

眾的效果。最重要的是，戲劇性要表達豐富的個人情感，並且改變了人物的關係。

五、戲劇所需要的基本因素

戲劇是所有的文學體裁中最難掌握的一種。它不像小說，可以在較長的篇幅裏只作大段的景物或人物描寫而沒有矛盾衝突；它不像詩歌，可以上天入地，可以反覆吟誦，咀嚼回味，甚至只寫景，只寫情，沒有任何矛盾衝突；它不像散文，可以形散而神不散，精騖八極地神遊。戲劇作品應該有一些滿足觀眾需要的要素：

第一，它必須具有一定的人文價值，具有一種社會基本認同的價值觀；表現的是普通人能夠理解和接受的情感，具有一種情感力量和藝術上的美感，使觀眾感到愉悅，並且觸及觀眾的心靈。

第二，亞里斯多德認為：「最重要的是情

節，即事件的安排。」⑤戲劇必須要有一個足夠吸引人端坐兩個小時的戲劇性故事。這個故事要有戲劇性，必須引起觀眾的好奇和興趣，使他們有興趣繼續看下去；必須不太離奇，符合一般觀眾的生活常識。

第三，應使人物充滿行動的慾望，人物必須有強烈的行動目的，必須積極地行動，並且在這種行動中逐步展現他的性格和人物關係。這裏所說的「行動」也可以稱之為「動作」（Action），它的含義是：場上人物為了達到自己的目的和慾望所採取的一切手段。要使人物在規定情境中積極地行動，就必須將人物設置在一種特定的情境裏——他必須改變對手或者改變自己的處境才能進行正常的生活。古羅馬的賀拉斯曾在他的《詩藝》中寫道：「情節可以在舞臺上演出，也可以通過敘述。通過聽覺來打動人的心靈比較緩慢，不如呈現在觀眾的眼前比較可靠，讓觀眾自己親眼看看。動作是激起觀眾感情的最速捷的手段。一個行動者

和一個思考者，誰更受群眾歡迎？舉世公認的信條是『行動比言詞更響亮』。最能表現一個人性格的，不在於他自己想了些什麼，而在於他在身處危難之際如何本能地、自發地行動。對大多數觀眾來說，動作在戲劇中處於首要地位；甚至對於那幫特別喜歡性格和對話的觀眾來說，用動作來為他們所注重的性格和對話鋪路開道，也是必需的。」㊻

第四，戲劇衝突必須有吸引觀眾的強度，並且將這種強度維持在一個較長的時間內。美國戲劇衝突必須有頭有尾，最好不要中止。戲劇理論家約翰‧霍華德‧勞遜提出「戲劇的基本特徵是社會性衝突，人與人之間、個人與集體之間、集體與集體之間、個人或集體與社會或自然力之間的衝突；在衝突中自覺意志被運用來實現某些特定的、可以理解的目標，它所具有的強度應足以導使衝突到達危機的頂點。」㊼之所以說戲劇是一種最難掌握的文學體裁，很大程度上是指在組織一段戲劇衝突

時，將人物之間的衝突始終維持在一個強度，並且保持一定的時間長度非常困難。我們知道，電影、電視中的矛盾衝突一般都維持在幾分鐘，甚至幾十秒之內，但由於戲劇的舞臺特性，不可能頻繁地轉換場景，因此需要將每一段衝突維持在十至十五分鐘左右。在這樣長的時間內始終將衝突維持相當的強度，就需要劇本提供堅實的基礎，需要導演賦予人物豐富積極的行動和充實的內心。

第五，主要的矛盾衝突應該在一個相對封閉的空間內進行，這個空間可以使人物停留較長的時間。矛盾衝突的場景選擇應該注意符合生活邏輯。我們知道，生活中許多矛盾衝突不會在大庭廣眾目睽睽之下進行，許多尖銳的語言也不會在陌生的環境脫口而出，因為這樣會立即引起周圍人群的騷亂，並且會被他人迅速加以制止。尖銳衝突的發生一般都會在一個相對私密封閉的環境，衝突的雙方可以毫無顧忌地敞開心扉。

曹禺《日出》第四幕中潘月亭和李石清的談話是在「大旅館那間華麗的休息室內」；莎士比亞《哈姆雷特》第三幕第四場裏，哈姆雷特和母親的劇烈衝突是在「王后寢宮」裏；讓－保羅‧薩特《禁閉》中的地獄是「一間第二帝國時代款式的客廳」；尤金‧奧尼爾《進入黑夜的漫長旅程》所有的場景都在「起居室」，而《榆樹下的慾望》幾乎所有的激烈的衝突都發生在「臥室」。

第六，由於戲劇的人物行動和衝突主要是以語言為手段進行的，這就需要人物的所有語言都是必需的、不得不說的。語言還必須有很強的動作性，有較高的藝術性，有良好的聽覺效果，有很好的語感，使觀眾容易聽懂和接受。在歷史劇中，由於涉及到一些特定的歷史細節、歷史人物，或者採用了當時人們的語言表達方式，會使舞臺語言的聽覺效果不夠理想；而在詩劇體裁中，也會由於遵循詩韻和詩的意境、詩的節奏，打破了觀眾的聽覺習慣，因此，避免矛盾是日常生活的一個重要內容。

造成部分觀眾的接受障礙。在這樣的情況下，導演應該在語言的體裁感上給觀眾一個適應的時間，讓觀眾逐步適應特定體裁感的語言要求，從而更好地理解舞臺語言傳達出來的資訊。

第七，登場人物不宜太多，要使遠距離觀劇的觀眾能夠清晰地分辨出人物；人物關係不宜太複雜，不應使觀眾在理解上有困難。觀眾走進劇場是想看他在生活中看不到的東西，而不是熟悉的東西。作為戲劇演出，有哪些因素會引起觀眾的興趣呢？

1 「衝突」是戲劇的第一要素——

從觀眾的心理上分析，人物之間的矛盾衝突和在衝突中展現的人物性格是戲劇的基本組成部分。在日常生活中，矛盾是永遠存在的，但絕大多數矛盾可以在彼此之間的默契下不爆發，因為矛盾的爆發和表面化會破壞原有的人物關係，並且導致原有的生活秩序無法維持。

當矛盾無法避免，就發生了衝突。生活中，衝突是任何人都希望避免的，但在戲劇中，衝突又是最吸引人的，因為它具有不可預知的懸念，它打破了原有的生活節奏，改變了原有的人物關係，使人物之間產生了新的、充滿懸念的人物關係。

衝突有兩種，一種是內心衝突，一種是外部衝突。就前者所言，它包括矛盾、壓抑、自譴、悔恨、猶豫、控制等等內心的激烈活動。生活中，人們在遭遇到內心矛盾衝突時，一般會尋找對象進行排解；當內心矛盾衝突沒有排解的管道時，他可能會獨自默默承受，或者用一定的外部動作表現出來；而當內心衝突到達頂點，無法承受時，他就會用喃喃自語的方式，將內心的衝突壓力釋放出來。戲劇的獨白就是模仿、放大了生活中人們釋放內心壓力的做法，形成了戲劇所特有的表現手段。

如莎士比亞的《哈姆雷特》中哈姆雷特的內心獨白：「生存還是毀滅，這是一個值得考

慮的問題；是默然忍受命運的暴虐的毒箭，還是挺身反抗人世的無涯的苦難，通過鬥爭把它們掃清，這兩種行為，哪一種更高貴？……」他的內心充滿了對生命意義的思考，他不知道自己如何在這個世界上生存下去。

如奧斯特洛夫斯基的《大雷雨》中卡捷琳娜手拿鑰匙的那一大段獨白：「（獨自地，手裏拿著鑰匙）為什麼她要這樣做呢？為什麼她要這樣想呢？哦，她瘋了，她真瘋了！完了！扔掉它，把它遠遠地扔到河裏去，永遠找不著它！它像一塊炭火似地燒手！……」她不知自己該不該拿這把鑰匙打開面前的那扇大門去會見她心愛的鮑裏斯，她不知自己打開這扇門之後將會發生什麼樣讓她無法控制的事情，她的內心充滿了矛盾。

如曹禺《日出》中李石清被潘月亭拋棄後的獨白：「（憤怒使得他麻木了）好！好！（手中緊握著鈔票，恨恨地低聲）二十塊！（更低聲）二十塊錢。（咬牙切齒）我要宰了

你呀！我為著你這點公債，我連家都忘了，孩子的病我都沒有理，我花費自己的薪水來做排場，打聽消息。現在你成了功賺了錢，忽然地不要我了。（停笑）不要我了。你把我當成賊看，你當面罵了我，侮辱我，瞧不起我！（刺著他的痛處，高聲）啊，你瞧不起我！（捶著自己的胸）瞧不起我李石清，你這一招簡直把我當作混蛋耍了。（嘲弄自己，尖銳地笑起來）我是『自作聰明』！我是『不學無術』！是你以為我就這樣跟你了啦！你以為我怕你，哼，（眼睛閃著憤恨的火）今天我要宰了你，宰了你們這幫東西，我一個也不饒，一個也不饒你們的。」

外部衝突則是利用語言或肢體與矛盾的另一方發生的衝突。當平時可以維持的人物關係或事件發生激變、發生質的變化時，矛盾表面化了，這時需要用語言來解決，於是衝突雙方開始了語言衝突，用語言來攻擊對方。一旦語言手段失去效用，接著就會發展到一方或雙方使用肢體進行衝突，比如歌劇《卡門》第五幕中的哈姆雷特刺殺叔父，比如《哈姆雷特》中的哈姆雷特拔出刀殺死了卡門等等。

生活中的衝突需要一定的事件作為載體，才能爆發。矛盾衝突具有偶然性和必然性兩種情況，有時衝突的爆發僅由於一個偶然的機緣，但大多數衝突的爆發都具有必然性。戲劇中的衝突爆發應該具有它的必然性，這是由於人物間各自終極目標的差異或人物的性格所造成的；由於性格造成行動方式的特殊性，打破了原本的平衡，使矛盾激化，造成了衝突。

莎士比亞《哈姆雷特》中的王子哈姆雷特，他善於思考，但由於他自身性格造成的猶豫，使他失去了復仇的機會；如果將《奧賽羅》中的大將奧賽羅與哈姆雷特的位置互換，他早就結果了篡奪王位的叔父。再如，若將林沖換成魯智深，也就不會有後來的「火燒草料場」，而是早在刺配滄州的路上，魯智深就上了水泊梁

山。兩相比較，由於性格造成的衝突在戲劇中更為吸引人。

在戲劇結構中，應該使觀眾時刻感受到矛盾正在積累，衝突即將來臨；也就是引而不發，適當延宕，產生一種達摩克利斯之劍時刻高懸頭頂的感覺，最終一觸即發──人物關係產生質變。

2「愛情」是的一種迷人的身心體驗──

愛情是很平常的一種人類情感過程，同時也是一種迷人的身心體驗，人在情感需求得到滿足後，隨之會產生一種精神上的愉悅。在愛情的高潮，人會出現一種輕微喪失理智的現象，也就是一種入迷的精神狀態。在對情侶腦部掃描後發現，愛情會使腦部用於進行批判評估及感應負面情緒的系統陷於癱瘓。科學研究證明，它是人體大腦內的三種化學物質──多巴胺、去甲腎上腺素和血清素產生的特定化學反應，它使戀人產生了強烈

在浪漫激情中起了作用，它使戀人產生了強烈的愉悅感受──甚至是瘋狂。愛情具有驅使人行動的巨大動力。美國著名暢銷書作家海倫·費舍爾持有這樣的觀點：世界上最大的動力是愛情衝動。難怪戀人們為了對方能寫出激情的詞句，甚至只為一個擁抱而漂洋過海，不惜改變職業或生活方式。愛情是一種令人顫慄、神魂顛倒的身心感受，它不僅可以造成舞臺人物積極的行動，還可以激起觀眾的情緒記憶，可以感同身受地去體會舞臺上人物間發生的愛情。

在過去很長的一段時間裏，愛情是戲劇舞臺的禁忌。在「文革」中的樣板戲裏，英雄人物一律非鰥即寡，沒有配偶，也沒有戀人。《紅燈記》裏，李奶奶寡居，李玉和沒有妻子，李鐵梅沒有男友；《沙家浜》裏，阿慶嫂的丈夫阿慶「到上海跑單幫去了」；《智取威虎山》裏，小常寶唱道：「……到夜晚，爹想祖母我想娘」──丈夫都不敢想妻子；《杜鵑山》裏，黨派柯湘夫婦上山來改造一支農民武裝，丈夫卻在露面之前就已犧牲；《海港》

裏的方海珍哪怕已四五十歲，仍舊沒有丈夫出現；《龍江頌》裏的江水英正值青春年華，還是孤身一人帶領群眾「戰天鬥地」；就連演出了半個世紀，直到今天還作為紅色經典的歌劇《江姐》，女主角的丈夫彭松濤也在上山之前被敵人殺害。那時認為，愛情有礙於塑造高大全式的無產階級英雄形象，更直接的原因是在舞臺上根本不知如何表現主人公的感情生活。

半個世紀以前就有人提出，「愛情是文藝作品永恆的主題」，結果受到批判。電影《柳堡的故事》中的插曲〈九九豔陽天〉，本是表現一位農村青年參加解放軍的，只因為「風車呀跟著東風轉，哥哥惦記著小英蓮」，就被認為是「表現了一種小資產階級的粉紅色的愛情幻想，迎合了很多青年的不健康情緒」；[48]〈花兒為什麼這樣紅〉歌唱的，明明是抒發邊防戰士的情懷，卻被指為「宣揚資產階級的人生觀和愛情至上的戀愛觀，充滿了灰色不健康的資產階級感情」，「它與促進青年無產階級革命

化是水火不相容的」。[49]

愛情是人類社會得以發展的強大動力，更是一個人生命中最重要的激情，沒有愛情的社會是不可想像的。我們可以在網路上搜尋歌曲的歌詞，除了兒歌和一些表現意識形態的歌曲以外，幾乎沒有不是表現男女之間的美好愛情的。就連十幾億人都熟悉的〈東方紅〉，原本也是一首極普通的「哥哥、妹妹」式的陝北情歌小調：

芝麻油，白菜心，

要吃豆角嘛抽筋筋。

三天不見想死個人，呼兒嗨喲，

哎呀我的三哥哥。

……

舞臺上人物之間的愛情經歷，是戲劇創作的重要內容，更是構成人物豐富性格的重要因素。

3 「浪漫」是一種「越界」的情感體驗——

浪漫是個外來詞，最初是從拉丁文演變過來的文字都普遍被稱之為Romans。後來這個詞用到文學作品上，即凡是一個用那種語言寫成的便稱之為Romans。那時歐洲應用這種語言的地方有法國東南部地區的普羅旺斯、西班牙等地。他們最喜歡的是武士的冒險故事，這種故事就被稱為Romans或Romance。後世的批評家要總結這類故事的特質，就用Romans來作為標誌，表示虛無的、幻想的、誇張的意思。到後來，這個詞的意思逐漸被擴展成一種在鄉村或某地能引起詩意和傳奇、一種憂鬱和傷感、一種不切實際的虛妄和幻想、一種冒險的、沒有約束的，甚至有些野蠻的行動或情感。實際上，浪漫是一種想像和情感的自我解放，是一種情感的張揚，是將內心的情感無限地不受任何社會道德和社會規範的制約而放

大和擴張，它是一種「越界」的情感體驗。

如我們所熟悉的「灰姑娘」的故事就是一個非常浪漫的故事。「灰姑娘」誕生於一百多年前的格林兄弟之手，而「灰姑娘」式的童話在世界各地以神話、傳說流傳的不下於一五〇〇種，在中國五十六個民族裏也有不少類似的傳說，可見千百年來人們對「灰姑娘」的現象都存在難以割捨的情結，它表現的不僅是一段美好的情感，同時也是平常人難以企及的結果，是一種只有在想像中才能發生的故事。從戴安娜嫁入英國王室，到日本皇太子德仁與王妃小和田雅子結婚，現實生活中的灰姑娘故事不斷地刺激著人們的神經。根據「灰姑娘」的故事改編拍攝的電影、電視、戲劇、文學作品也永遠受人歡迎，臺灣電視連續劇《流星花園》中，杉菜憑藉著自己的頑強與個性征服了豪門少爺道明寺；英美合拍的電影《諾丁山》，一家慘澹經營的旅遊書店店主威廉·薩克偶遇美國電影明星安娜·斯科特，成就了一

段姻緣；；瑞典維多利亞公主與「平民駙馬」、前健身教練丹尼爾·韋斯特林在二〇一〇年步入婚姻殿堂，也是現代版的「灰姑娘」故事，只不過「灰姑娘」換成了男性。可以預料，今後這樣的作品仍將不斷出現。「灰姑娘」的故事在現實生活中雖然極少發生，但人人心裏都有體驗浪漫經歷的願望。絕大多數人在日常生活中都沒有機會可以無節制地放大和擴張自己的內心情感，他們受到種種社會習俗和規範的制約，很難越雷池一步，甚至連放縱自己想像的機會也不多。但在劇場裏，我們可以給與觀眾這種機會，讓觀眾感同身受地體驗一次浪漫的情感，儘管這是劇中人物的，而不是他自己。

4　「性」可以準確地表現人物的本質──

性是人的一種生理現象，是一種繁衍後代的行為；原本它不帶有任何精神因素，但在長期的文化進程中，人類逐漸發展到要求靈與肉的統一，這也是人類所特有的。中國人為何喜

歡「鬧洞房」？為何喜歡瞭解別人愛情經歷中的細枝末葉？對於任何人來說，性的秘密永遠不可能窮盡，對兩性關係都會有關注的興趣。同時，性又具有隱秘性和一定的危險性，而探尋隱秘和冒險則是人類特有的本性。性始終是生活中一個永恆的話題。最新的研究結果顯示，如今美國電視上播出的性場面次數與年激增，電視臺播出的十個節目裏都含有性場面，性場面出現的頻率為平均每小時五次。⑤

性的表現可以引起觀眾積極的回饋，可以引起觀眾對這種情感過程的回憶和體味，可以引起觀眾對他人經歷的足夠好奇，而人總是好奇的，尤其是在愛和性方面。我們可以注意一下市面上的雜誌報紙，只要是人物做封面的，九十五％以上都是漂亮女性，藉以吸引讀者購買。北京電影製片廠的老演員張雁因為《月亮灣的笑聲》而獲得金雞獎第二屆最佳男主角獎，也是金雞獎歷史上的第一位影帝。當時發

行量很大的《大眾電影》，因其一九八二年第五期用張雁的頭像做封面而銷量大降。

《大眾電影》1982年第5期封面

在「軀殼」全部消失殆盡，自身的本性暴露無遺。因此我們可以說，在牽涉情感的男女關係中，可以準確地表現出人的本質和人物間的真實關係。

「性」應該是一種很美好，能夠激起人激情的東西。舞臺上健康的兩性關係表現，可以使人的性慾望通過劇場這個場所得到一定程度的釋放。在戲劇中，導演要注意劇本中男女關係的表現；在劇本中，性的表現應該是一種吸引觀眾注意力的因素。中國民樂的「女子十二樂坊」、日本的「寶塚」歌舞團、雅典奧運會閉幕式上中國節目展示中一群穿短旗袍的美女，都是以未婚女子的形象出現，無一不是在利用性的吸引力，激起觀眾的美好想像。在一個戲裏，人物的男女性別應該基本平衡，總的趨勢還應是男的略多於女的，這和社會性別結構相符。全是男人的戲不好看，必須有一兩個女性作為興奮點。

同樣，全是女性也不會好看，前蘇聯的話

戲劇舞臺上的男女關係，包含著愛情、兩性之間的關係、對美好異性的欣賞等等健康的取向。只要有生命存在，性的問題就會存在，更重要的是，在男女單獨相處的時刻，尤其在情感的表達中，男女之間一切社會賦予的外

根據話劇改編的蘇聯電影《這裏的黎明靜悄悄》海報

劇《這裏的黎明靜悄悄》中有五個女戰士加上一個女房東，但是作者寫了一個男准尉。一九九五年總政話劇團演出的講述高原女兵故事的話劇《女兵連來了個男家屬》，就是一群女兵加上一個來自繁華都市、趕來與連長雪妹結婚的小夥子諸葛明。

性的因素在舞臺上可以通過各種途徑去表現，比如人物之間的愛情和婚姻、空間設置、服裝、燈光的處理，但它的表現一定是健康的、明朗的，而不應該是猥瑣的、直白的。

奧尼爾的《榆樹下的慾望》，其中充滿了兩性之間的慾望，甚至在舞臺空間的處理上，奧尼爾也要求充滿性的隱喻：「全劇故事情節發生在一八五〇年新英格蘭卡伯特農舍裏及其周圍。……房舍兩邊各有一株高大的榆樹。那彎曲蔓生的樹枝覆蓋著房頂，看上去既象保護著房子，又像是抑制著它。這兩株大樹呈現著一種邪惡的母性，一種妒忌和要壓服一切的心理狀態。它們和房子裏的人們的生活日益親密相關，有著一種令人震驚的人性。它們黑壓壓地籠罩著，把房子壓得透不過氣來，就像兩個疲憊不堪的婦女把鬆垂的乳房、雙手和頭髮倚靠在房頂上。下雨的時候，她們的淚珠單調地滴滴流下，在蓋屋板上流失。」[51]在充盈著性意味之下表現的卻是男女主角之間熾熱的、濃得

化不開的愛情。

5　「懸念」——維持並不斷增強觀眾的觀劇興趣

根據觀眾看戲時的心理特點，編劇或導演應對劇情做懸而未決和結局難料的安排，以引起觀眾急欲知其結果的迫切期待。這是戲劇創作中能使情節引人入勝，且維持並不斷增強觀眾興趣的一種主要手法。戲劇懸念源自心理學中人們由持續性的疑慮不安而產生的一種期待心理。懸念不僅是未知的，不確定的，同時也是對觀眾智力的一種考驗。懸念在形成的同時會給觀眾造成許多錯覺和不確定的因素。戲劇懸念的美學價值在於它是否符合生活規律，符合人物性格的發展邏輯。

在中國戲曲理論著作中，雖無「懸念」一詞，但李漁在《閒情偶寄》中提出了有關「小收煞」的要求：「令人揣摩下文，不如此事如何結果。」[52]這和懸念是一個概念。

徐聞鶯認為：「戲劇懸念的構成，主要依靠以下條件：

⑴人物命運中潛伏著危機；

⑵生與死、成功與失敗均有可能出現，存在兩種命運、兩種結局；

⑶發生勢均力敵而又必須有結果的衝突；

⑷劇中主要人物的性格、行動能引起觀眾在感情上的愛憎；

⑸觀眾對未來事態發展的趨勢清楚。合乎邏輯的劇情發展和對人物的強烈愛憎，是構成懸念的兩個重要元素。」[53]

觀眾人人都會在戲劇情節進行中不斷猜想將會產生的結局。如果猜錯，他有一種恍然大悟、豁然開朗之感；如果猜對，他則會有一種心理和智力上極大的滿足感、欣喜感。劇情進行中時，觀眾始終處於一種好奇的、充滿精神的狀態，思維活動非常積極，思維觸角向四面八方延伸，並且隨著劇情的發展不斷調整自己觸角的方向。可以說，在懸念解開之前，

觀眾的思維始終處於一種高度活躍的狀態。

——內啡肽，這是一種能夠使人感到輕鬆愉悅的生化物質。

6「期待」能讓觀眾繼續在劇場裏待下去——

不可知的命運或結局吸引著人們去探究，這符合人本身具有的探險精神。人為什麼活著？一個最重要的原因就是期待，期待今後的生活有一個很大的變化，期待對方回心轉意，期待將要發生的奇蹟，期待絕望中希望的出現。

看戲也是一種期待，觀眾走進劇場就是期待舞臺上發生自己所願意看到的事——期待人物之間的衝突，期待喜劇場面的到來，期待恐懼的出現，期待悲劇的誕生，期待圓滿的結局。

7「快樂」是觀眾普遍希望得到的觀劇效果

——

中國人常說，「一笑治百病」、「笑一笑，十年少」，快樂是一種對身體有益的情感過程。人笑的時候，身體會分泌出一種讓人感到快樂和放鬆的類似嗎啡作用的內源性麻醉劑

一項研究報告顯示，看喜劇電影會使血液加速流向心臟，但看悲劇電影卻會使血流速度減緩。美國馬里蘭大學的研究人員讓二十名年輕人觀看長達十五至三十分鐘的、分別截取自喜劇片和嚴肅片的兩部影片片段，兩次觀看的間隔時間在四至八小時。研究人員在超聲波的幫助下，測量他們肱動脈的血液流速，肱動脈連接著人體的肩部與肘部。二十名志願者中有十四人在觀看影片《搶救雷恩大兵》中令人痛苦的開頭場景等片段時，他們的血流速度放緩。但在觀看《情迷瑪麗》等喜劇電影的片段時，有十九人的血流加速。根據這項研究報告稱，兩次血流速度的差異超過了五〇％。英國一份心臟研究雜誌發表了這份研究報告。該報告稱，看悲劇電影對心臟血流速度產生的影響，類似於做心算的影響。但看喜劇電影相當於做了一場有氧運動，或是服用了一個療程的降

低膽固醇的藥物。眾所周知，抑鬱、焦慮、敵視和憤怒的情緒會減少人體內有助於血管擴張的氮氧化物的傳輸。英國最近的一項調查也表明，對於戲劇，四十一％的觀眾喜歡皆大歡喜的結局，二％的觀眾希望悲劇的結局。研究人員推測，笑會刺激某些特定激素的分泌，使血液流速產生與前者相反的結果。研究人員還認為，如歡快地大笑等積極的情緒，可能會對血管內皮產生有益的作用。�54

「歡笑」是觀眾普遍希望得到的觀劇效果，導演應該注意觀眾的這種強烈的心理需求。一般來說，絕大多數的觀眾在看戲時都是希望劇中能出現喜劇性場面的。所以，編劇和導演應該在創作時對此給予足夠的重視，尋找一些合乎情理的喜劇性情節。

8「秘密」滿足了觀眾的好奇心——

好奇是人的一種本能。看電影時，許多觀眾對鑰匙孔內、望遠鏡內拍攝的鏡頭特別感興趣，而電影、電視給了他們一個這樣的機會，使他們能夠不管自己的身份如何，都能「合法窺視」別人的隱秘生活。希區柯克的電影《後窗》更是將這種「合法窺視」表現到了極致。

生活中，每一個人都希望進入別人的生活領域，而舞臺給了觀眾這樣一個機會，使他們可以堂而皇之地進入別人的私生活，並且仔細地觀看。在舞臺上，導演應該營造一些場面，使之有著相對外部較為封閉的環境，從而使場上人物的生活具有一些私密性，比如臥室、辦公室、飯店客房、小樹林、山洞等等，觀眾對此會有極大的觀看興趣。

只不過礙於社會道德規範的制約，人們不可能進入別人的生活領域，而舞臺給了觀眾這樣一個機會，使他們可以堂而皇之地進入別人的私生活，並且仔細地觀看。

9「窘境」如何擺脫——

觀眾有一個共同的心理：希望劇中人物走投無路，然後舞臺上出現戲劇性的變化。也就是人物陷入窘境之後他會怎麼辦？戲曲中遇到這類窘境時，常用「聖旨下」來解決；電影裏

有所謂「最後一分鐘營救」，這都是編劇無法使人物有機合理擺脫窘境的無奈之舉。觀眾的心理是最喜歡看劇中人物如何從窘境中擺脫，而舞臺展現的擺脫辦法超出了觀眾的一般想像，這就給了觀眾以極大的滿足。

組織矛盾衝突的過程，其實是一個揣摩觀眾心理的過程——絕對不讓你猜到我的下一步。編劇和導演的一個很重要的任務，就是在觀眾的想像力幾近枯竭時再給予他們驚奇和戲劇性變化的結果。導演必須使劇本具有戲劇性的情節、戲劇性的人物關係、戲劇性的衝突、有一種觀眾所希望的可看性，也就是我們平時嘴上常說的「有沒有戲」。有時導演和劇作者必須對劇本的結構進行重組，使之具有戲劇性；而這最有效的辦法，就是合情合理地將人物推入尷尬的境地，甚至是絕境，致使人物的行動具有唯一性，謂之：「不得不」，也就是人物除此以外，無路可走。而這種「不得不」進行的行動結果，往往會使劇中人物陷入更大

的窘境，從而造成更大的懸念和可看性。

——

10「恐懼」使觀眾體驗到劫後餘生的欣快感

我們在平時常常會發現，推理劇、驚悚劇會受到相當一部分觀眾的歡迎，儘管明知看後會冷汗淋淋，仍會追求那種恐怖的刺激。恐懼其實是一種對自己或他人生命感到擔憂的一種情緒感受，這是遠古時期先民們對動物的恐懼而遺留下來的一種心理感受，是一種對抗和逃避反應。恐懼對人類的生存異常重要。對動物和人進行的實驗已經證明，在人的大腦裏，有一塊扁桃形結構的區域，是人們恐懼的神經元中心，當恐懼產生的時候，視神經將危險的信號傳到大腦，引起全身警覺，身體立刻會分泌大量的腎上腺素，使應激激素水準上升，心律加快，血壓上升，呼吸急促，從而使肌肉充滿富含氧氣的血液，且流動異常，活動能力增加，身體的潛能被激發，使人本能地去反應，

隨時應對不測。從神經系統來說，此時運動神經高度緊張，引起全身的肌肉緊張；不受人意識控制的植物神經（交感神經）也同時緊張起來，血流加快，腺體排出大量的汗液。

戲劇情境中的恐懼場面是劇作家和導演共同營造的，它使觀眾有一種危險將要降臨的恐懼感。它是一種假定會出現的危險，而並不是會出現真正的危險。但觀眾明明知道這種恐懼感會給自己帶來強烈的心理刺激甚至是不愉快，但他們為什麼還會喜歡經歷這種心理感受呢？這是因為，觀眾在體驗到恐懼感之後，當恐懼情景消失，這時可能會大汗淋漓，但也就會體驗到了一種劫後餘生的欣快感，而這種欣快感就是一種愉悅。所以，在感受恐懼的同時，觀眾其實也在考驗自己承受恐懼的能力，一旦戰勝了恐懼，他就會有一種居高臨下、俯視恐懼場面的心理快感。

11 「報復」是觀眾內心壓力逐漸釋放的過程

舞臺上的人物出於正義的原因，對曾經加害自己的敵人進行報復可以使觀眾產生快感。報復的產生肯定源於自己受到了一定程度的傷害，這種傷害鬱積在內心，隨著事件進程的發展，會產生一種膨脹，在內心形成一種更大的壓力，逐漸就形成一種需要釋放的強烈慾望。

哈姆雷特完全有機會殺死他的叔父，但莎士比亞沒有讓他動手。於是鬱積在哈姆雷特內心的這種復仇的慾望更加強烈，觀眾也同時產生了渴望報復的內心需求，這些一起繼續在觀眾心裏「發酵」「放大」，一旦哈姆雷特殺死了他的叔父，觀眾內心鬱積的那種壓力也就隨之釋放，壓力釋放的同時，觀眾內心必定會產生一種欣快感。法國大仲馬的《基督山伯爵》，用四分之一的篇幅寫主人公年輕的遠洋貨輪代理船長愛德蒙·鄧蒂斯被陷害的經過，用四分之

三的篇幅寫了他復仇的經過。這個占全書四分之三的篇幅漫長的復仇過程，就是讀者的內心壓力逐漸釋放的過程，同時也延長了讀者的欣快感。

12 「暴力」或「殺戮」會使觀眾感到身心鬆弛——

人的本性裏都有一種動物性，尤其是當人的身心積蓄了一定的壓力需要釋放時，他就會有一種暴力衝動的傾向。愛丁堡大學法學院犯罪學教授大衛・史密斯從一九九八年開始，對四八八○名中學生進行了五年的追蹤研究，他認為青春期男孩都有暴力和侵略性的自然傾向，這是他們成長為一個男人的必然過程。平時人們都會用社會道德規範和文化修養抑制這種體內的衝動。但只要有適當的場合，有脫離這種社會道德規範約束的機會，這種衝動就會變成行動，比如吵架、打架、謾罵、摔砸東西，甚至自殘，希望流血。當人們沒有機會釋放這種

二○○八年一月七日的美國《紐約時報》刊載了彼得・古德曼的文章：兩位經濟學學者在美國經濟學會舉行的年度會議上指出，電影暴力能防止真正的暴力犯罪。聖迭哥加利福利亞大學的經濟學家戈登・達爾認為，因為這類片子把有暴力傾向的人吸引到黑黢黢而且沒有酒精的環境（電影院），有了暴力片，潛在的罪犯們就會在犯罪的大好時機用來一邊爆米花一邊看銀幕上的壞蛋代替他們為非作歹，而不會去酒吧酗酒，然後四處滋事。加利福利亞大學伯克利分校的經濟學家斯特凡諾・德拉維尼亞給出了精確的數字，十年來，暴力電影使每個週末的暴力襲擊平均減少一○○○起，即每年減少五・二萬起。作者認為，年輕男子最有可能以暴力手段犯罪，但是如果選擇看電

衝動時，戲劇影視作品中的暴力場面就成為人們很好的宣洩壓力的「閥門」，武打片和電腦遊戲中的暴力場面就是一些人宣洩壓力的好幫手。

影，即使這是一部以輪姦或鏈鋸殺人狂為主題的電影，他們也會放棄一些更有可能促使他們暴力傷人的行為，比如酗酒和吸毒。⑤

因此，導演應該尋找一些契機，甚至是肢體衝突的場面，使一些觀眾內心的壓力得到釋放。而在壓力釋放之後，他們的身心會感到一種鬆弛的愉悅。

13「死亡」是戲劇作品中經常出現的場景

　　人為什麼懼怕死亡？死亡是人的一種生命現象，人的生命需要代代傳遞下去，一旦死亡，人類就無以存在，因此人類對死亡一直具有一種恐懼心理。莎士比亞在《哈姆雷特》中借哈姆雷特之口說出了那段著名的獨白裏：「死了；睡著了；嗯，阻礙就在這裏：因為當我們擺脫了這具朽腐的皮囊之後，在那死的睡眠裏，究竟將要做些什麼夢，那不能不使我們

躊躇顧慮。人們甘心久困於患難之中，也就是這個緣故；誰願意忍受人生的鞭撻和譏嘲、壓迫者的凌辱、傲慢者的冷眼、被輕蔑的愛情的慘痛、法律的遷延、官吏的橫暴和費盡辛勤所換來的小人的鄙視，要是他只要用一柄小小的刀子，就可以清算他自己的一生？誰願意負著這樣的重擔，在煩勞的生命的壓迫下呻吟流汗，倘不是因為懼怕不可知的死後，懼怕那從來不曾有一個旅人回來過的神秘之國，是它迷惑了我們的意志，使我們寧願忍受目前的磨折，不敢向我們不知道的痛苦飛去？……」儘管人們無數次地描繪過十八層地獄的恐怖和美妙的天堂景色，但卻從來沒有一個人可以從那冥冥不可知的世界裏回來，這也是人們懼怕死亡的重要原因。每一個人從出生伊始就必然要面對死亡，因此死亡對每個人都充滿了恐懼和神秘。舞臺上，通過他人的死亡經歷，觀眾可以從精神上、視覺上、聽覺上體驗死亡的具體過程；而當死亡威脅解除後，一種本能的解脫

感會使觀眾感到自己沒有真正臨近死亡，從而感到一種慶幸，甚至會以一種從未有過的輕鬆去面對生活中的困苦，因為他曾經和「死神」打過交道。

14 「悲傷」可以掀起觀眾的情感波瀾——

悲傷是人的一種情感表現，也是戲劇表現中最常見的。舞臺上，這種悲傷帶給觀眾的是一種充滿憐憫的心理感受。當觀眾在看戲中有了這種心理感受時，他們同時會將憐憫和同情傾注在舞臺人物身上，情感體驗會變得異常敏感，任何一點情感的觸動，都會被放大。他會將自己此時的悲傷去勾連自己曾經有過的悲傷，然後反覆醞釀、發酵，以致最後會掀起情感的波瀾。之後，就像日常生活中我們對弱者施以援手或灑一掬同情之淚一樣，會有一種以憐憫和同情之後的輕快感和成就感。聖·奧古斯丁在《懺悔錄》中說：「戲劇也曾使我迷戀，劇中全是表現我的痛苦的形象和激起我的

慾望之火的形象。沒有誰願意遭受苦難，但為什麼人們又喜歡觀看悲慘的場面呢？他們喜歡作為觀眾對這種場面感到悲憫，而且正是這種悲憫構成他們的快感。」56聖·奧古斯丁所謂的「快感」，其實是指悲劇中的悲傷喚起了觀眾的道德感和個人情感。西方的《奧塞羅》、《哈姆雷特》、《羅密歐與茱麗葉》等，至今仍廣受歡迎百演不衰，中國的《竇娥冤》、《趙氏孤兒》、《漢宮秋》、《梧桐雨》、《紅樓夢》、《牡丹亭》等，不管其中表現的悲傷是什麼樣的人物，它們無一例外地都是以個人的情感或命運作為表現的主要內容，用悲劇中的悲傷喚起了人們內心中的良知、人性，甚至是讓觀眾聯想到自己的經歷，從而產生情感上的共鳴。悲劇的情節安排，人物悲慘命運的安排，使觀眾對人的命運和善惡生死產生思考，從而宣洩了觀眾內心積鬱的痛苦，在某種程度上也宣洩了觀眾內心上的釋然與快感。儘管大多數觀眾希望悲劇主角有更好的命運，但中國戲

曲慣用的大團圓結尾，卻將原有的悲劇力量大大減弱，使原有的悲劇氣氛以及在觀眾心中造成的悲憫感消失殆盡。大團圓的結局無疑是美的，但我們想一想斷了臂的維納斯，你能說沒有美感嗎？事實上，殘缺就是一種悲傷，而這種悲傷的殘缺卻能把美襯托得更為突出，這便是殘缺之美的本質，也是悲傷的美學價值之所在。

除此以外，導演還要注意滿足觀眾的情感需求，要使觀眾的情緒有一個宣洩的管道，也就是說，導演和編劇要準確地找到人物情感與觀眾情感的契合點，在適當的時候給他情感的滿足，該流淚的地方要讓他流淚，該放聲大笑的地方就要讓他笑個夠。但感情的釋放不能毫無節制，最好的辦法是引而不發，將情緒適當地壓抑，最後再爆發。一天中，人的生理節律有高潮也有低潮，低潮時昏昏欲睡，精力不集中；高潮時則精力充沛。如果在人的高潮期不給與他足夠的刺激，他就覺得不滿足，就會有一種失落感。每晚的演出定在七點至七點半之間，不僅僅因為是晚飯已經結束，而是一天中人的第二個生理高潮將要來臨。在這時，導演就要給觀眾足夠的刺激，這種刺激包括內心情感的、視覺的、聽覺的，以此滿足觀眾的需求。

六、要講一個好故事

從有故事開始，幾千年了，人類對故事的需求永不滿足，今後仍將如此。

我們應當牢記觀眾到劇場來的目的。他們今天下班後匆匆吃了飯，用了許多時間趕到劇場，然後花錢買票進了劇場。他們來劇場到底想幹什麼？無非就是希望在將要到來的兩個小時左右的時間裏，舞臺演出能帶給他們所需要的視覺聽覺的愉悅，精神上的享受。既然是「享受」，那作為導演就要考慮，我的戲如何才能滿足觀眾的這種需求？一般認為，戲劇故

事好不好是編劇的事，與導演無干，其實這也是導演工作的重要組成部分。舞臺上呈現的戲劇故事是否吸引人，是否可以滿足觀眾的觀賞需求，從表面上看是編劇寫作的結果，但實際上是導演工作是否會順利的基礎。一個劇本具有吸引觀眾的好故事，將會為導演在構思、排練、演員表演、演出等方面帶來很大的便利；如果劇本的故事缺乏吸引力，則會給導演下一步的工作帶來一系列的麻煩。

西班牙的劇作家普羅‧德‧維加認為，觀眾是花了錢來看戲的，所以劇作家應當給與觀眾想要的東西。這個「想要的東西」，除了思想上的震撼以外，就是這個戲劇故事還應該具有非常吸引人，有著可以將觀眾牢牢「釘」在座椅上的戲劇性情節。也就是說，導演除了應重視對劇作思想的闡發外，還應對劇本所表現出的戲劇故事給予最大程度的重視：劇本所提供的戲劇故事是否具有戲劇性？戲劇情節是否能引起觀眾足夠的興趣？

這種興趣是否能維持一個相當長的時間？

美國好萊塢的編劇羅伯特‧麥基認為，「要在講得精彩的瑣碎故事和講得拙劣的精彩故事之間挑一個，觀眾總是會選擇講得精彩的瑣碎故事。」「真正的好故事是對生活的比喻，一個長達兩小時的比喻。……二三○○年前，古希臘劇院裏演出很多嚴肅的劇作。在那些劇作中，重要性排第一的是故事，其次是角色，然後是意義，也就是整個作品所要傳遞的觀點；第四是對白，最後才是場面。場面是最次要的，它只會花掉很多錢。」「故事的魔法是人物的品質、潛在內心的情感，是那些能夠感動你，能夠抓住你的想像的東西。」⑤

有些導演將舞臺和創作集體視為純粹體現自我精神世界的工具，而不管觀眾是否能夠理解和接受。在藝術越來越成為一種精神文化產品的今天，更要明確戲劇的商業屬性，它也是一種商品，就像一般商品一樣，它必須有漂亮

的包裝和良好的內在品質。戲劇必須有非常好的可看性，否則它無法吸引觀眾；一旦吸引不了觀眾，導演期望通過演出闡發思想的目的也就無法達到。

1 重視敘述方式——

觀眾走進劇場的主要目的，是來看一個他從未看過的以戲劇形式表現的故事。儘管也有不少僅僅為了「聽戲」而進劇場的觀眾，也有為了欣賞不同劇團、不同演員、不同劇種演出同一個劇目而走進劇場的觀眾，但為看一個新的戲劇故事則是絕大多數觀眾走進劇場的初衷。導演的工作其實就是在舞臺上講故事，不論話劇、戲曲、舞劇、電影、電視劇，甚至一些雜技。劇本就是一個完整的戲劇故事，導演就是利用舞臺的一切因素去「講」。生活中，有的人講故事很精彩，故事完整，有頭有尾，人物清晰，性格鮮明，情節生動，起承轉合自然流暢；有的人講故事則索然無味。導演需

要知道，我怎麼講這個故事觀眾才會喜歡，才會吸引觀眾；是按照邏輯順序講，還是倒敘？或者是打亂前後順序？甚至是採用一種觀眾沒有見過的方式去講？從嚴格意義上說，任何一件事都有將它敘述精彩的可能，先決條件是你必須找到一個角度和一種最恰當的講述方式。

我們都知道，歷史是很不容易講的，因為它是據史而來，很容易走上考據的道路，失去藝術的感染力。歷史學家雷頤在《歷史的裂縫》一書中寫道：「……當今『戲說』的繁盛，在一定程度上是對史學家『講故事』能力匱乏的懲罰。其實，歷史不必戲說即能扣人心弦，我們都知道，歷史是很不容易講的，因為它是據史而來，很容易走上考據的道路，失去藝端看史家本領如何了。」⑱由於沒有辦法將歷史講生動，又受到歷史真實的限制，創作者們就生出了『戲說』的辦法，一來可以將故事說生動，二來可以逃避別人對歷史真實的追究：「我是戲說嘛」。而易中天先生就可以將枯燥的《三國志》講得神采飛揚，引人入勝，老少咸宜，使無數觀眾欲罷不能。這說明，講故事

的敘述方式非常重要。

2.語言是工具——

小說「講故事」是用文字敘述，小說中可以沒有一幅插圖，但文字足以引發讀者的想像；舞劇「講故事」是用演員的肢體，完全不需要借助語言；影視劇「講故事」是用鏡頭的組接完成故事的敘述，其中雖然有語言，但鏡頭在講述故事的過程中更為重要。莎士比亞的《哈姆雷特》第一幕主要表現老國王以鬼魂的形象出現，引起了哈姆雷特對他死去緣由的懷疑，鬼魂的具體形象主要由演員的臺詞予以表現；而英國由勞倫斯‧奧利佛自導自演的《哈姆雷特》（又譯《王子復仇記》），在處理第一場鬼魂出現時，則刪減了約一半的臺詞，著重用鏡頭去表現鬼魂的出現。日本一九六一年出品的電影《裸島》[59]，充分利用了電影語言表現人與自然、人與土地的深厚的感情，特別是在攝影上追求構圖美；全片甚至沒有一句語言，但並未妨礙整個故事的表達。

戲劇講故事，語言是主要表現手段，語言不僅是表現故事情節的載體，是體現人物內心世界的手段，更重要的是，語言有其生動流暢、抑揚頓挫的節律美，並充滿動作性和隱喻性，是戲劇藝術美感的重要因素。

但這裏有一個需要注意的問題，即當人物在用語言表情達意時，要有一個語速極限的考慮，亦即須充分考慮觀眾對語言的理解和接受能力。也就是說，觀眾在有限的時間之內只能接受有限的語言資訊，太多太快的語言將妨礙資訊的傳達。因此，在表現人物內心世界和情節發展時，戲劇語言的速度和信息量應該有所控制，要符合觀眾的接受能力。可以說，戲劇的長處是在於用語言來揭示人物的內心世界，它不擅長一連串快速迅捷的情節表現；戲劇雖然可以表現強烈的外部動作，但這不是它的特長，舞臺上不可能像武打電影那樣持續不斷地展示人物的外部形體動作。

再比較地看，影視劇在推進情節發展時，可以用鏡頭去強調需要強調的細節，甚至整個銀幕上只有演員的一隻眼睛，強迫觀眾跟著它的敘述節奏和敘述內容走，它的語言很短促，一般不會出現大段的臺詞。戲劇則不然，由於舞臺很大，演員在舞臺上則顯得相對較小，加上觀眾的視野又是開放的，他可以隨心所欲地調整自己關注的焦點，愛看什麼看什麼。同時，戲劇在展開對話時，觀眾會在甲說話時將視線放在甲身上，乙回話時又將視線轉移到乙的身上，因此，人物的對話如過於短促和頻繁，就會使觀眾的視線在甲乙之間頻繁轉移，從而使依靠語言推進的情節在觀眾的腦海裏顯得支離破碎，最終丟失戲劇藝術的魅力。

所以，戲劇在表現情節和人物時，每個角色的語言需要一定的長度，以使觀眾可以從容地理解人物和情節，從容地轉移他們的視覺焦點。但若是唯恐交代不清，而使語言過細、過多，那會產生另一個問題：故事的敘述顯得絮絮叨叨，節奏遲鈍，發展緩慢。

3 情節很重要——

應該承認，我們今天的戲劇經常是處於不會講故事的狀態，觀眾走進劇場，常常會看到一個不是很能吸引他的戲劇故事。久而久之，他們就會對戲劇這種藝術形式產生排斥心理，因為你不能給他帶來一個被吸引的愉悅的快感。

《南方週末》刊登文章《韓三平：說中影力》，其中韓三平在回答記者時說：「導演一定要具備一種『講故事』的能力。我跟斯皮爾伯格曾經討論過一個問題，為什麼現在中國導演拍的東西往往大家不喜歡？他說，『你們中國年輕的導演往往按自己的遊戲規則來，不按公眾遊戲規則來。』斯皮爾格得的第一個獎是『會講故事獎』。我們的新導演一來不是講故事，而是想說我心裏想表現的，你那一點小九九，小內心世界，你非得用一個大電影來表現，觀眾可不買賬。」⑥

我們知道，故事有很多種「講法」，有的單線條推進；有的主副線齊頭並進；有的多條線索交替進行；中國傳統評書還擅長「花開數朵，單表一枝」……不管什麼方法，只要把故事講清楚，講得精彩，講得生動吸引人，就算成功。戲劇故事的有效講法，取決於戲劇故事的內容和導演對這個故事主題的認識，以及觀眾的趣味和接受能力。任何戲劇故事都可能有多種講述方法，但總有一種是最合適的。劇作者講述故事的方法和導演希望的講述方法很可能不同，因此，導演要和劇作者溝通，尋找到一個手法一致的、最合適的講述方法，這也是導演重要的工作內容。

在講述方法的選擇上，導演要非常注意觀眾對故事講述方式的接受能力，也許你的講述方式非常精彩，但對於觀眾來說也許它是生澀的不習慣的。比如中國的一般觀眾受戲曲的講述方式影響很大，中國戲曲的講述方式多採用開放式的結構；故事線性發展，有頭有尾，

枝蔓少，特別注意結尾，一般都是以大團圓的結局收場，再尖銳的矛盾衝突最終也是善惡有報；這是中國觀眾在上千年的觀劇過程中逐漸形成的觀劇心理和觀劇期待。

中國戲曲是很會講故事的。比如我們熟知的《朱買臣休妻》，其故事源出《漢書》：朱買臣之妻因其貧困而離異後，與後夫上墳，路遇朱買臣，款待酒飯。朱買臣富貴後，衣錦還鄉，見前妻與其夫修路，令將二人接入太守府奉養。月餘，其妻自縊死，朱買臣厚贈其夫。

這樣的故事對觀眾沒有任何吸引力。慢慢地，戲曲就將朱買臣之妻變成毫無情義的潑婦，內容變成：漢朝朱買臣滿腹經綸，卻未得功名，只能以打柴為生，後入贅本地劉二公家為婿。因為貧富懸殊，夫妻經常吵鬧。劉二公也嫌朱買臣不肯進取，便讓女兒向丈夫討休書。一天，大雪紛飛，朱買臣無法砍柴，剛進家門就遭到妻子的無情奚落和惡毒咒罵，並堅決索要休書。朱買臣勸妻子忍耐，許諾明年

可能得官。劉家女則認為朱買臣一輩子也不會發跡，非要休書不可。朱買臣忍無可忍，一氣之下寫了休書。原來劉二公拆散女兒婚姻，是為了激發朱買臣上進。後來由於司徒嚴助的舉薦，朱買臣做了官，任家鄉會稽郡太守。當朱買臣的好友王安道宴請朱買臣的時候，劉二公父女登門求見。劉家女一見朱買臣便下跪認錯；朱買臣把昔日的妻子數落一番，拒不相認。在場的朋友再三相勸，劉家女也誓言要投河自盡，但都無濟於事。朱買臣讓劉家女把一盆水潑在地上，堅持若要重續婚姻，除非把地上的水全收起來。王安道見此情況，便把劉二公暗中托他送盤纏給朱買臣的事和盤托出。朱買臣心生慚愧，遂回心轉意。這個故事較《漢書》的原始故事有了戲劇性的發展，巨大的衝突到頭來原是一場誤會，從而有了一個皆大歡喜的結局。

經過歷代的演繹，這又變成「馬前潑水」的故事：漢時，書生朱買臣家貧如洗，妻崔氏

不耐清貧，逼朱買臣寫休書，改嫁暴發戶瓦工張三。朱買臣苦讀，中第，任會稽太守。赴任時，已淪為丐婦的崔氏跪於馬前，請求收留。朱命人取盆水潑於地，若崔氏能將覆水收回盆內，即可收留。崔知其意絕，羞愧撞死。這與《漢書》的朱買臣故事相比，內容發生了很大的改變：首先朱買臣家貧；其次妻子不耐清貧，改嫁又成為暴發戶之妻。至此，已將朱買臣逼入絕境，朱除了發憤苦讀以外，沒有任何別的出路，這就造成了很大的懸念：朱買臣能否中第？嫌貧愛富的妻子會怎樣？後面的發展不僅有戲劇性，同時還有復仇的意義在裡面，非常符合中國人善惡有報的傳統觀念。

再如元代劇作家白樸的《裴少俊牆頭馬上》：尚書裴行儉的兒子裴少俊，奉唐高宗命去洛陽買花。一日騎馬經過洛陽總管李世傑的花園，在馬上看見他家女兒李千金倚牆而立，兩人一見鍾情。他便寫詩投入，李千金寫了答詩，約他當夜後園相見。裴少俊半夜從牆頭跳

入，兩人互訴衷腸，共度春宵。後被李千金乳母發現，令二人悄悄離去。裴少俊攜李千金回到長安家中，將她藏在後花園。兩人共同生活了七年，生子端端六歲，女兒重陽四歲。清明節，裴少俊陪同母親外出祭奠，裴行儉因身體欠佳留在家中，偶然來到花園，碰見端端兄妹，詢問後得知始末。裴行儉認為李千金行為失檢，要李千金玉簪磨針、銀瓶汲水，才能收留她，結果可想而知。於是，裴行儉命裴少俊寫休書趕李千金回家，卻強行留下了兩個小孩。李千金回到洛陽家中，因父母已亡，在家守節。後來裴少俊中進士，任官洛陽令，將父母迎至任所，他欲與李千金復合，李千金怨恨他休了自己，執意不肯。這時裴行儉才知李千金是他舊交李世傑之女，以前也曾為兒女議婚，於是裴行儉無奈只能認錯，最後一番說明與求情之後，李千金這才原諒了他們，夫婦二人破鏡重圓。這是一個編得非常精彩的故事，有一見鍾情、有男歡女愛、有兒女情長、

有悲歡離合、還有父母阻攔、最終又有破鏡重圓，中國觀眾喜見的情節幾乎全部都有。而二○○○年黃梅戲改編此劇時，又將規定情境和人物關係作了新的修改，將舊交李世傑之女改為：「當今皇族洛陽李總管之女」，繼而由老院公「威脅」裴行儉：「去年冬天，李總管因病亡故，他膝下並無子嗣，只少夫人一人，皇上念總管有功朝廷，又是皇親，便將其侄少夫人的堂兄李充大人過繼為嗣，並擢升為尚書令，執管天下大事，李充大人聞聽其妹遭老爺辱罵，又被趕回洛陽，怒從心上起，惡向膽邊生，要將老爺所作所為奏明皇上，告你個，辱其家妹，目無皇親，身為尚書，行為不端，到那時，老爺，只怕你吃不了要兜著走呀！」從而為裴行儉低三下四的趕去洛陽懇請李千斤回長安做了很好的鋪墊。儘管這個故事有一個很大的情節漏洞——裴行儉的自家花園，他居然能七年不入。但故事情節的生動有趣，加上喜劇的邏輯，使歷代觀眾都接受了它。

還有我們熟知的京劇《李慧娘》，劇中展現了人間和地獄兩個世界，李慧娘在其間自由往來、正義、謀殺、鬼魂、地獄、人間、愛情、報仇、遺憾等集於一身，雖然不能大團圓，但仍給觀眾極大的欣賞快感。[61]

大團圓是中國戲曲慣用的結局方式。《梁祝》中的梁山伯與祝英台，生不能同寢，死也要同穴，並最終化蝶，圓了觀眾的心願。《白蛇傳》中人蛇可以相戀，白素貞被法海收入缽內，鎮壓於雷峰塔下。白素貞的兒子長大得中狀元，到塔前祭母，將母親救出，全家團聚。不管前面戲劇情勢如何險惡，最終總是能得到一個使觀眾滿意的結局。中國觀眾喜歡大團圓的結局，其原因恐怕與中國幾千年的封建社會有關。在長期的封建社會中，普通老百姓一直處於社會的底層，溫飽都難以維持，還要應付無休止的徭役，終其一生都在貧困線上掙扎，根本無法獲得任何形式的內心歡愉，這樣，戲曲就成為人們取得片刻歡愉和精神滿足的寄寓之地。在人們暫時忘卻人生痛苦的時刻，舞臺上自然就難以出現悲劇性的結局，劇中人物哪怕經歷千辛萬苦，最後也一定要有一個圓滿的結局。就是《竇娥冤》這樣難有圓滿結局的悲劇，關漢卿也讓它浪漫得「血濺白綾、六月飛雪、大旱三年」，為竇娥鳴冤，卻不管六月飛雪、大旱三年的結果是否會赤地千里，讓老百姓流離失所。有趣的是，越劇名家金采鳳於上世紀五○年代演出的《碧玉簪》[62]，其結尾是受盡欺負的媳婦後來接受了丈夫道歉，接過了他送的鳳冠。但後來，由於受當時意識形態的影響，劇團把結尾改成媳婦抵抗封建壓迫，不屈吐血而死。結果，演出後觀眾大鬧劇場，說戲沒演完不肯走，還派代表去後臺找越劇團爭論，一定要劇團演出大團圓的結局。

大團圓的結局並不是不能用，因為它符合中華民族長久形成的情感和觀劇心理，但它在使尖銳的矛盾衝突圓滿結束的同時，也極大地弱化了矛盾衝突本身所蘊含的思想意義，使得

原本意義明確的衝突內涵被「稀釋」。中國的話劇也不可避免地受到這種影響，一般的劇目總會儘量回避悲劇的結尾，盡力設置一個充滿光明和希望的結局。

在舞臺上「講故事」，以下幾點是必須重視的：

首先是要有一個好故事——這個故事不僅必須具有戲劇性，可以引起觀眾持久的興趣，而且必須具有一定的精神內涵，具有一定的思想意義，這是成功的基本要求。作為劇作者和導演，一定要搭好這個故事的基本框架，使這個故事可以清晰準確地表達其內在的思想意義，並判斷出即將呈現的這個戲劇性的故事能不能引起觀眾的興趣，能不能將他們吸引到劇場裏來。如果不能，或者是講述的角度不好，創作的結果一定會使人失望。有一些編劇和導演喜歡將故事講得結構層層套套，人物關係錯綜複雜，以為這才會吸引觀眾。實際上，故事的簡繁應該有一個適當的尺度，要使大多數觀

眾比較容易理解，關鍵之處不致產生歧義。導演在第一次接觸劇本時，就應該對劇本的故事是否吸引觀眾有一個比較理性的評判，如果故事沒有可看性、沒有一定的懸念，將來的演出就很難吸引觀眾。

選擇故事不僅是選擇它的戲劇性因素，選擇一個吸引觀眾的內核，同時很可能也是在選擇一個新的角度、一個新的主題。導演對一個戲劇故事的選擇是否得當，決定著這個戲的成功與否。

其次是要把故事講清楚——情節、人物、人物關係、衝突的性質、主題思想等，這些都要講得清晰透徹，能使觀眾明瞭舞臺上所講的是什麼故事。為此，這故事的架構就要穩健，情節的轉換就要清楚；人物和人物關係不能混亂，衝突的性質和要表達的思想意義不能含糊。導演不能將自己或創作集體對劇本故事的認知程度強加給觀眾，因為畢竟自己對劇本進行了反覆推敲，不會產生理解上的誤差；而觀眾

是在劇情不停地流動中理解劇情，他們不可能有時間從容地解讀故事，這就需要導演從觀眾的角度出發去講故事，把故事講得不僅生靈活現，有頭有尾，而且要通俗易懂，明白無誤。

第三是要用一種特別的方法去講——這包括獨特的表現風格、新穎的舞臺樣式、令人難忘的場面、不同於他人的表現手法。每一個戲的導演都要找到一個特別講述的方法。這就是「我怎麼來說這個故事？」是按邏輯順序還是倒敘？或是打亂前後順序？甚至是你獨創的方式？這可以是寫實地去講，也可以寫意地去講；可以用傳統的手法來講，也同樣可以用現代觀眾熟悉的現代表現方法來講。特別的講述方法也就是導演的藝術手法，這樣的手法是一個導演區別於另一個導演的重要特徵。

第四是要講出韻味來——韻味一般是指藝術作品具有一種豐富內涵的味道，可以供人反覆回味。這裏的韻味指的是導演在這個戲貫穿的一種特有的味道、一種詩意的表達，以及導演獨特的個人風格，這應是導演和編劇藝術創作的最高境界。

第五是要有些「閒筆」——有的作者將劇本寫得非常「乾淨」，情節筆直推進，快速展開，但卻缺少某種應該具有的情趣，也就是我們通常所說的「閒筆」。作者在劇本中要注意一些「閒筆」的處理。所謂「閒筆」，是指表面上看似乎與主題無關，是一些無關緊要的家長里短、閒言碎語，甚至有時會是一種插科打諢般的旁枝。這樣的「閒筆」，可以另一方式豐富人物關係和人物性格；可以調節氣氛和節奏，還可以使已經緊張的劇情氣氛緩和下來，給觀眾一個喘息的機會，為馬上要發生的緊張情節做一種情緒上的鋪墊；實際上，「閒筆」不閑。

「閒筆」張弛有道，呈現出一種節奏感和韻律感。這就好像散文「形散而神不散」那樣，「閒筆」也可以不閑，可以在這裏悄悄地埋下一些伏筆，為將來的情節發展預備動力。

導演要注意劇本中一些看似枝蔓，實則表現人物性格人物關係側面的細節和趣味性的情節，比如莎士比亞《哈姆雷特》中和戲子的段落，以及和掘墓人的段落，這些似乎無關宏旨，但這些佔據時間的細節會給主線帶來豐富的色彩，對主題的呈現起到不可或缺的作用。

【注釋】

① 《文藝理論譯叢》1、2期，人民文學出版社、1957、1958版。

② 《歌德談話錄》朱光潛譯，人民文學出版社，1978年，第128頁。

③ 鄧拓（1912-1966），原名鄧子健、鄧雲特，一九一二年出生於福建閩侯知識分子家庭，從小酷愛文學藝術。一九三〇年十八歲時參加左翼社會科學家聯盟，同年加入中國共產黨。一九三七年起歷任《晉察冀日報》社長、晉察冀新華總分社社長等。一九四九年後任《人民日報》社長、總編輯和北京市委文教書記等職。一九六一年，鄧拓應《北京晚報》的要求，開始以「馬南邨（cūn）」為筆名在北京晚報副刊《五色土》開設《燕山夜話》專欄，《燕山夜話》包括一百五十多篇文章，這些雜文切中時弊而又短小精煉、妙趣橫生、富

有寓意。全國許多報刊、雜誌效仿這一做法，開設了類似的雜文專欄。在此之後，他又與吳晗、廖沫沙合作，在《前線》雜誌上開設了《三家村札記》的專欄。文化大革命開始后，「三家村」被打成「反黨集團」，製造了一起震動全國的特大冤案。鄧拓因此含冤自盡，成為一九六六年文字獄的第一個犧牲者。

吳晗（1909-1969）中國歷史學家。原名吳春晗，字辰伯浙江省義烏人。1949年後，歷任北京市副市長、中國科學院哲學社會科學部委員、北京市歷史學會會長等職。1957年3月，吳晗加入中國共產黨。1959年9月，他發表《論海瑞》、《海瑞罵皇帝》等文章，提倡敢講真話的精神。並在1960年寫成新編歷史劇《海瑞罷官》。1965年11月，姚文元發表《評新編歷史劇〈海瑞罷官〉》，指責吳晗的《海瑞罷官》是反黨反社會主義的「一株毒草」，是在「為彭德懷翻案」。接著，《三家村札記》也遭到批判。後來又給他扣上「叛徒」「特務」等莫須有的罪名。文化大革命開始後，吳晗從精神到肉體慘遭摧殘，隨後於1968年3月被捕入獄。1969年10月11日被迫害致死。他的妻子袁震也於1969年3月18日被迫害致死；養女吳小彥也於1976年9月23日在獄中自殺身亡。1978年中國共產黨的十一屆三中全會之後，吳晗的冤案得到平反昭雪。

廖沫沙（1907-1990）原名廖家權，湖南長沙人。1930年參加中國共產黨。解放後先後任中共北京市委宣傳部副部長、教育部部長、統戰部部長、市政協副主席、全

④ 國政協委員。1966年5月和鄧、吳被定為「三家村反黨集團」，遭到殘酷迫害。1979年初平反。
《馬克思恩格斯全集》第1卷，第397頁，人民出版社，1995年版。

⑤ 引自《南方週末》2009年7月9日C23版「天下主義，家國情懷、世紀夢想、人類幸福」作者：易中天。

⑥ 引自《南方週末》2009年5月28日D21版。

⑦ 引自《南方週末》2010年4月30日專訪電影局副局長張宏森「不要問什麼不能寫，我要問你想寫什麼」。

⑧ 《歌德談話錄》朱光潛譯，人民文學出版社，1978版，第68頁。

⑨ 轉引自《南方週末》2009年2月19日D22版。

⑩ 引自《新加坡《聯合早報》2005年6月21日。

⑪ 引自《人民日報》2010年8月20日，第24版《守護文化的價值質點》作者：艾斐。

⑫ 《茅篷箚記》作者：北宋圓因法師《早辨修行路》：
貪名逐利滿世間，不如破衲道人間。
籠雞有食湯鍋近，野鶴無糧天地寬。
富貴百年難保守，輪回六道易迴圈。
勸君早辦修行路，一失人身萬劫休。

⑬ 《新民週刊》2009年3月30日第12期《「梁祝」琴弦上的兩隻蝴蝶》作者：沈嘉祿。

⑭ 林昭（1932年12月16日-1968年4月29日），原名彭令昭，女，林昭是其筆名。蘇州人。林昭在1957年的反右運動中被劃為右派，1960年起被長期關押於上海提籃橋監獄，在獄中她堅持自己的信仰，並書寫了二十萬字的血書與日記，控訴對她殘酷政治迫害和壓迫，表達自己追求人權，自由和平等的信念和追求。1968年4月29日林昭接到改判的死刑判決書，隨即在上海龍華秘密槍決，年僅36歲。5月1日，公安人員來到林昭母親家，索取5分錢子彈費，其母當場昏厥。林昭父親在女兒被捕後，服藥自殺。林昭母親則精神失常，後死于上海街頭。1980年8月22日，上海高級法院「滬高刑複字435號判決書」宣布林昭無罪，結論為「這是一次冤殺無辜」。林昭被平反後，在北大的追悼會上，有一副挽聯，上聯是「？」，下聯是「！」。

⑮ 張志新（1930年12月5日-1975年4月4日），女，天津人，因抵制文革中的造神運動被捕，監禁生涯從1969年到1975年一共持續了六年。1969年9月24日，張志新被捕入獄，先判處無期徒刑，後改判死刑。在監獄裡，張志新遭受了令人髮指、殘無人道、滅絕人性的非人摺磨。她在獄中被課以重刑，揹著18斤揹銬，拖著沉重而冰冷的腳鐐；她在獄中多次被打，頭髮幾乎被拔光；她在獄中被關在一個僅能坐立的小牢籠裡，終至精神崩潰。1975年4月4日上午10時12分，張志新臨刑前被幾個大漢按倒在地，在頸墊上一塊磚頭，不麻醉不消毒，用普通刀子割斷喉管。她呼喊掙扎，痛苦至極，咬斷了自己的舌頭。

⑯ 遇羅克，男，因父母被打成「右派」而不許進入大學。1966年7月寫的《出身論》，駁斥了當時甚囂塵上的「老子英雄兒好漢，老子反動兒混蛋」的「血統論」，

⑰ 1970年3月5日被殺害。1979年11月21日，北京市中級人民法院宣告遇羅克無罪。

⑱ 李九蓮（1946年-1977年12月14日），女，江西省贛州市人。1967年6月29日-7月4日，江西贛州發生大規模武鬥，造成168人死亡。李九蓮在收屍時受到刺激，開始對文化大革命提出疑問，將自己對文化大革命的思考寫入日記。同年5月1日，李九蓮被告發而被捕，以「現行反革命罪」被拘留審查。1972年7月20日，林彪失勢後，李九蓮獲釋，多方進行申訴，要求平反。1974年4月24日，贛州地區公安局以「現行反革命翻案」等新罪名秘密拘捕李九蓮。1975年5月，興國縣人民法院判處其有期徒刑15年，剝奪政治權利3年。從1975年5月20日到8月1日，李九蓮進行了長達74天的絕食。1976年，文化大革命結束後，李九蓮因當局拒絕為其平反而繼續表示抗議。12月，寫了《我的政治態度》。1977年12月14日，江西省委認定李九蓮在服刑期間重新犯有反革命罪，同意波陽縣人民法院判處李九蓮死刑，並放在其傢鄉贛州執行。當天，在贛州體育場召開了公判大會，李九蓮被五花大綁，押至公判大會現場。為避免她在公眾面前呼喊口號，她的下顎、舌頭被一根竹簽刺穿成一體。1980年1月，胡耀邦作出批示，此案得以重新審查，李九蓮穫得平反。鍾海源，女，為了替李九蓮說話，她坐了牢。在監獄裏，她仍然繼續宣傳李九蓮無罪。在李九蓮被殺四個月後，1978年4月30日，鍾海源也被判處死刑，立即執行，據傳死刑的當天，為給一位軍隊飛行員做腎移植，鍾海源被活體取腎。1981年平反。

⑲ 引自《炎黃春秋》2009年第十一期《我鬥了胡耀邦》作者：老鬼。

⑳ 轉引自《雜文報》2010年10月5日，第5版《文學為何走不出去》作者：柳絮。

㉑ 《參考消息》2009年11月6日。

㉒ 龔自珍《定庵續集》卷二《古史鈎沉二》。

㉓ 引自《印象中國·張藝謀傳》黃曉陽著，華夏出版社2008年8月出版。

㉔ 引自《外國戲劇》1982年第2期，第40-43頁。《談佐臨導演的薩勒姆女巫》，作者吳培遠、胡成元。

㉕ 同上。

㉖ 《東北日報》1946年8月24日。

㉗ （摘自《炎黃春秋》2004年第1期，作者：曾景忠。

㉘ 摘自2007年9月1日《炎黃春秋》作者：周天度。

㉙ 摘自《南方週末》2009年7月30日D23版。

㉚ 摘自《雜文選刊》2008年11期下，作者：葛會渠。

㉛ 摘自1923年9月2日《創造週報》第17號。

㉜ 引自1923年11月16日第46期《嚮導週報》。

㉝ 引自《孫中山選集》下卷。

㉞ 引自《可愛的中國》作者：方志敏。

㉟ 《老舍之死口述實錄》傅光明、鄭實采寫，復旦大學出版社，2009年5月，第一版。

㊲ 轉引自《南方週末》朱又可2008年1月10日第25版。

㊳《中國大百科全書‧戲劇卷》中國大百科全書出版社，第440頁，1992年4月第一版。

㊴《古典文藝理論譯叢》人民文學出版社第11冊，第229-230頁，1966年4月第一版。

㊵《戲劇技巧》作者：（美國）喬治‧貝克，余上沅譯，中國戲劇出版社，第41頁，2004年3月第一版。

㊶《劇作法》作者：（英國）威廉‧阿契爾、吳鈞燮、聶文杞譯，中國戲劇出版社，2004年出版。

㊷《西歐戲劇理論》作者：（英國）阿‧尼柯爾，中國戲劇出版社，第35頁，1987年第一版。

㊸《古典文藝理論譯叢》，人民文學出版社，第3冊，1962年7月第一版。

㊹《電影藝術詞典》，中國電影出版社，1986年出版，第161頁，第一版。

㊺《詩學‧詩藝》作者：亞里斯多德，陳中海譯注，商務印書館，1996年版。

㊻引自《戲劇技巧》，中國戲劇出版社2004年3月版。

㊼引自《戲劇與電影的劇作理論與技巧》作者：（美國）約翰‧霍華德‧勞遜（1894-1978）戲劇理論家，中國電影出版社，1978第一版。

㊽《人民音樂》1958年第4期，《我們應當把什麼樣的歌曲給青年》，作者：鄧映易。

㊾《歌曲》1964年第12期《中國青年報》，《「我們要唱什麼樣的歌曲」》討論情況綜述》。

㊿美國芝加哥論壇報網站2005年11月10日報導。

51 引自《榆樹下的欲望》作者：（美國）尤金‧奧尼爾，歐陽基譯，湖南人民出版社，1987年2月第2版，第9頁。

52 《閒情偶寄》作者：（清）李漁，第一卷「詞曲部」——六、「格局」之「小收煞」，天津古籍出版社，1996年2月第一版，第123頁。

53 《中國大百科全書‧戲劇卷》2006年1月第一版，第440頁。

54 轉引自《參考消息》2008年1月9日，第6版。

55 轉引自《參考消息》2008年1月9日，第6版。

56 聖‧奧古斯丁（354-430）古羅馬帝國時期基督教思想家。

57 引自《南方週末》2011年9月29日 第27版。作者李邑蘭、劉寬，在雷伯特‧麥基看來，「壞故事」一般有兩種典型「症狀」，一種是「個人故事」，劇本一般是這樣的：一位職場女性一出場就命運不濟，本該升職卻落選了。她窩火地來到父母家，父親已患老年癡呆，母親一籌莫展，回到自己公寓，和邋遢放肆的房客大吵一架。出去和男朋友約會，結果話不投機，再回到辦公室，驚喜地發現，她又得到提拔，但是新的壓力又來了。回父母家，好不容易把父親的問題解決，母親的精神又崩潰了。回到自己家，房客偷走了電視機，房租也沒交就溜了；她和男友分手，吃光了冰箱裏的食品，體重增加五磅。最後她振作精神，把升職視為一個勝利，在飯桌上與親人談心，治好了母親的精神創傷；新房客不僅提前幾周就把房租付清，還給她介紹了個新朋友；故事接近尾聲，她堅持節食，體型窈窕，也有了

新的戀人。最後，她面臨人生的重大抉擇：是屈從於愛情還是擁有獨立的空間？故事在催人淚下的高潮中結束……她選擇做獨立新女性。羅伯特・麥基認為「這樣的故事只是對生活片斷的呆板刻畫，將表相逼真誤認為生活真實。作者對真實的生活一片茫然。」另一種「壞故事」是「保證商業成功」：一種「能夠毀滅當今人類文明的東西」隱藏在機場一堆行李中的一枝圓珠筆內，陰

⑤⑧差陽錯，圓珠筆進了一位倒楣的軟體推銷員的口袋。因此他成為影片中三十多個人追殺的對象，這些人都具有雙重或三重身份。故事裏充斥著汽車追逐、槍戰、逃跑，還有爆炸。在爆炸或殺人間隙，則是密集的對白，因為推銷員要搞清在這些表裏不一的人中，到底能相信誰。劇本在一片喧囂的暴力和耗資上億美元的特技場面中結束，最後，推銷員銷毀了那個「毀滅人類文明的東西」，拯救了全人類。對此，羅伯特・麥基認為「作者撇開故事不談，只是堆砌刺激和令人目眩的視覺效果，只是一種結構性過強、過分複雜化、人物設置過多的感官刺激。」

⑤⑨雷頤《歷史的裂縫》廣西師範大學出版社，第171頁。

影片《裸島》的故事說的是在日本瀨戶內海近海邊荒島上住著一對農民夫婦，他們有兩個天真可愛的孩子。小孩非常聽話，一起幫著料理家務。島上嚴重缺水，周圍都是咸水，一滴也不能用。因此，夫婦倆每天要從對岸運來飲用水，澆灌著莊稼。每天拂曉就得起床，到對岸把水一擔擔的裝上船，再澆灌到地裏。但是莊稼長得不好。年復一年，他們開拓了一片又一片荒地。有時孩子

們到海邊釣到魚都捨不得吃，都拿到集市上賣掉，換點錢吃頓好飯。一天，大兒子得了疾病，等夫婦倆從對岸趕回來，駕船到對岸請來醫生時，孩子早已斷氣了。夫婦倆懷著悲痛的心情火化了兒子，然而他們還是這樣年復一年繼續過這樣的生活。該影片曾在世界影壇上產生過重大的影響，被譽為60年代新浪潮的先驅，在藝術上獨樹一幟。

⑥⓪引自《南方週末》2009年9月10日，D21版，《韓三平：說中影一枝獨大更準確》

《李慧娘》南宋末年，良家女李慧娘因戰亂流離，不幸被奸相賈似道擄去賈府，充當歌姬。一日，歌姬們隨賈似道遊湖時，李慧娘到太學生裴舜卿怒斥賈似道禍國殃民的慷慨陳詞，不禁產生敬慕之情，脫口贊了一聲，竟招來殺身之禍。回歸府中，任憑慧娘如何哀告求恕，

⑥①賈似道還是用劍無情地刺進了她的胸腔。慧娘被殺後，死不瞑目，陰魂不散，決心伸冤雪恨。之後，賈似道又生惡計，將裴舜卿誆進府中，暫囚紅梅閣內準備殺害。

執仗正義的明鏡判官把慧娘的悲慘遭遇深表同情，准其暫回人間，搭救裴舜卿，並以陰陽扇相贈，助她破除難關。慧娘幽魂手執寶扇來到紅梅閣，即變成生前模樣進入室內，通過對話，解除了裴的疑慮，同時，他們之間也萌發了愛情。正當生前受盡折磨和冷遇的李慧娘沉浸於幸福之中時，雄雞報曉，她猛然驚覺：人鬼之間有著不可逾越的鴻溝。她決定晚上再作商議，離開了裴舜卿。慧娘的幽魂得知賈似道令武官廖瑩壺忠三更時分前去殺害裴舜卿，當晚急赴紅梅閣。裴生怕連累慧娘，不

�62

願冒險同逃。慧娘為救裴脫險，不得不說明真情，裴得知眼前的慧娘是個鬼魂後，當即嚇死過去。慧娘借助寶扇把他救活。裴終於被慧娘善良正直的人品、高尚的情操、反壓迫的堅強意志所感動，決心撞死在紅梅閣內與她在陰間結為夫妻。慧娘卻曉以國家大義，勸裴切勿輕生，對他寄予除奸救民的希望。此時，三更鼓響，廖瑩忠持刀前來殺害裴舜卿。慧娘借助寶扇的威力，懲罰了敵人，救出了裴舜卿，燒毀了「半閑堂」。

《碧玉簪》：吏部尚書李廷甫之千金李秀英，天資聰穎，秀麗賢淑，品德端莊，其父將她許與好友之子王玉林。秀英表兄顧文友，垂涎秀英已久，因此嫉妒這樁婚事，遂與孫媒婆密定奸計。秀英出嫁之日，媒婆暗中偷走秀英的碧玉簪，連同偽造的情書，一併放入洞房中的玉林在關房門時偶然拾得，怒不可遏，撤下新房中的秀英，獨自下樓而去。不理秀英。滿月於歸之期，玉林托故不去。秀英回到娘家後，玉林又遣人送去書信，責令秀英原轎返回，否則休了秀英。秀英無奈，與母親李夫人灑淚而別。夜間，玉林尋釁辱打秀英。李夫人得知後，來到王家，為女兒討還公道。誰知玉林怒氣在身，竟以伯母相稱。李夫人稱病催夫速歸。李廷甫怒氣衝衝來到王家，責問玉林為何如此無禮，玉林理直氣壯地當場拿出物證，李廷甫啞然失色，也疑女兒行為不端，拔劍欲砍。事後，經過追查，真相大白。李廷甫痛惜女兒病容憔悴，想帶她回家休養。哪知道秀英為了遵守三從四德，執意不去。玉林深感愧疚，悔恨不已。於是，尊母之命，赴京趕考，得中狀元後，送上

鳳冠霞帔，秀英不受。經過雙方家長，特別是婆婆的勸慰，和玉林的再三懇求，嚴責己過，直至跪地請罪，受盡欺負的媳婦後來接受了丈夫道歉，接過了他送的鳳冠。

第四章 常被人忽視的導演手段

一、調整和改變規定情境

規定情境，即劇本所規定的人物行動的主觀和客觀條件，人物的行為邏輯完全受規定情境的支配。

斯坦尼斯拉夫斯基說：「要想在舞臺上便於行動起來，演員就必須先把自己擺到作者給登場人物規定的情境裏去。」①規定情境這一概念包括產生、形成與改變人物性格的全部內容，它可以分成內部和外部兩個方面。內部方

面，包括所有構成人物內心世界的一切因素，如人物的行為目的、行動方式、性格特徵、思想方法、情感表達方式、人物關係，以及人物上場前影響人物心情的具體行為；外部方面，則是指時間、地點、生活氛圍，以及足以刺激人物的其他環境因素。

劇本和導演提供了人物行動的規定情境，規定情境則制約了人們行動。人在選擇具體的行動之前，一定會考慮到規定情境的限制，不會有超越規定情境的行動。最簡單的一個例子，生活中你不會貿然坐在一位異性的旁邊，

但在地鐵車廂、在影劇院、在排隊搶購車票時，這種特殊的規定情境就可以使異性之間原有的物理距離化為烏有。

一些劇作者在寫作時，常常會沉浸在自己創造的詩意的情景裏，不大考慮場上的戲劇情境，往往表現了不符合規定情境的人物行動，以致造成戲劇動作鬆弛、臺詞堆砌、緊張度下降。導演應在可能的情況下進行調整，改變人物的規定情境，使場上的戲劇情境保持一個適當的張力和強度。

導演在進行導演構思時，其首要任務就是使規定情境尖銳化、人物關係複雜化。規定情境的尖銳化，意味著場上出現的規定情境使人物處於不安的甚至危險的境地，無法繼續原有的正常生活，只有通過積極地努力才可以使自己恢復原有的生活狀態並解除危機。為了這個目的，人物必須採取許多手段，這可以使人物在舞臺上始終不斷地行動，可以使舞臺上充滿活力，可以調動觀眾的觀賞興趣。平淡無奇的

規定情境無法吸引觀眾。導演應和劇作者一起把規定情境設置得具體細緻，越是具體細緻，人物的行動就越是合乎邏輯。

規定情境的細緻具體以及尖銳化，並不意味著一定要將規定情境複雜化，有時很簡單的情境改變就可以使規定情境尖銳起來。按照歌劇的規律，序曲是一個在開幕前演奏的音樂章節，在那裏，曲作者可以用音樂手段闡述他對這個戲主題的理解和解釋，歌劇序曲必須起著暗示劇情和引導聽眾進入戲劇的作用。正如威爾第作曲的歌劇《茶花女》那樣，序幕中展現了一個令人印象深刻的悲劇主題。大幕拉開，劇情以一種開放式的結構展開，循序漸進地表現了茶花女——瑪格麗特悲劇性的人生，從一開始，直至生命的終結。一九八二年法國拍攝的歌劇影片《茶花女》，導演就將規定情境作了有意思的改變。當序曲奏響時，我們沒有見到銀幕上慣常徐徐上升的人物表，而是在音樂聲中看到了一座曾經豪華的建築，一輛搬運貨

物的馬車正停在清晨的薄霧中，幾個搬運工人正在從屋內搬運一些傢俱到馬車上；接著，一個少年出現了，他的手中拿著一個精美的小雕像，很明顯，他也是搬運工。從近鏡頭中，我們可以看見這個孩子對這所豪華的大房子非常感興趣，他的眼光在四處游移，充滿了好奇。這時，孩子發現了一扇似乎虛掩的房門，他悄悄地走了過去，輕輕地推開房門——隨著孩子的眼光，隨著音樂悲劇主題的出現，觀眾看見了一張臥榻，上面依斜著一個穿著華貴睡衣、奄奄一息的年輕女人；那女人看見門被推開，彷彿看見了希望，用力掙扎起來向著門的方向撲去；孩子轉身離開，女人拉開了房門，在走廊上四處尋找她的阿芒，當她回身繼續尋找時，她彷彿聽到了什麼聲音。這時，她看見了走廊盡頭的一面巨大的鏡子，她向鏡子走去，鏡子裏似乎是自己憔悴的面容，她竭力想分辨自己不甚清晰的面容，漸漸地她在鏡中看見了一個紙醉金迷的歡聚的場面。此時，第一場的

音樂出現，她和年輕的阿芒各端著香檳酒杯向對方走去……。這裏，導演有機合理的改變了規定情境，敘事由原來的現在進行時變成了過去進行時，變成了瑪格麗特內心的回憶，變成了倒敘的結構，而觀眾從序幕開始就被帶進了瑪格麗特的悲劇裏，從而產生了極強的懸念感。

人物關係複雜化，並不是指人物間具有複雜的血緣關係或者親緣關係，而是指人物間由於牽扯到彼此的根本利益，而使人物的行動不得不有所顧忌，甚至在行動中充滿了障礙。同時，人物由於行動目的的原因，又不得不努力去克服這樣的障礙，這樣一來，人物的所作所為就具有很強的行動性。比如曹禺的《日出》，李石清和潘月亭的關係，他們原本是主僕，是簡單的雇傭與被雇傭的關係，在平時彼此相處時，這樣的關係非常容易釐清；也就是說，他們除了主僕關係之外，沒有其他的利害關係。但是，自從李石清偷看了潘月亭抵押房

產的文書，同時又替銀行做了一筆會贏三十萬的股票買賣之後，他們兩人之間的關係發生了根本的變化，原有的主僕關係不復存在。李石清以功臣自居，對潘月亭開始直呼其名；而潘月亭知道了李石清偷看了自己抵押房產的文書，懷恨在心，但又怕底細被他人知道，一直不敢挑開矛盾，可這下賺了三十萬，自己的所有危機都將化為烏有，於是他準備趁勢除掉李石清。這樣的人物關係就是複雜化，就是觀眾所期待的。

規定情境的改變，甚至可以影響一個劇本的根本走向和美學追求。二〇〇七年，南京軍區前線話劇團演出了話劇《馬蹄聲碎》②。演出表現紅軍四方面軍要與一、二方面軍會合，為了擺脫胡宗南部隊的追殺，紅軍被迫炸毀了唯一的橋樑，留下了馮貴珍等五位女兵在河對岸，生命陷入危境。她們隨後開始了追趕主力部隊的艱苦跋涉。一路上，她們歷經了疾病的折磨、生產的艱難、戰友田寡婦犧牲以及種種難以想像的困難。生死危難面前，為了讓戰友渡過河，其中的一位女戰士雋芬甚至拿自己做交換，答應留下與船老闆過日子，使船老闆幫助戰友渡河。歷經千辛萬苦之後，遍體鱗傷的她們終於趕上了部隊。

而原劇本和後來演出的劇本規定情境則有所不同，原劇本中由於傷患和女兵的負擔，紅軍大部隊行動緩慢，很快就要被胡宗南的部隊追上，整個紅軍部隊面臨一觸即潰的境地。為了擺脫追趕，為了甩下傷患者和女兵，紅軍炸了河上唯一的橋樑；而女兵們為了重新回到紅軍隊伍，歷經了常人無法忍受的苦難，最後回到了被她們視為「家」的紅軍大部隊。

這裏有兩個完全不同的規定情境：前一個是情急之下被迫炸橋，使五位女兵陷入絕境；后一個是你丟下我我也要跟著你。前一個規定情境無疑符合我們的慣常思維；而後一個規定情境，則是在殘酷的現實面前揭示了一個更動人心魄的情感，你丟下我，你仍舊是我的「母

親」，不管你怎樣對我，我也要跟著你，顯示了強烈的悲劇美感。由於某種意識形態的限制，前者的思想力量和情感力量都弱於後者。

因此，導演在進行二度創作初始階段，就要特別注意劇本規定情境的設置，並和編劇一起，對規定情景進行必要的調整和修改。

二、戲劇演出時間的長度

戲劇的演出時間長度，是導演應該注意的重要因素。

在以往的歷史過程中，由於社會節奏的緩慢，人們休閒方式較少，閒暇時間相對較多，因而要求戲劇演出要有一定的長度，以滿足觀眾可以悠閒度過一晚的需求。莎士比亞、莫里哀、哥爾多尼、契闊夫、易卜生的戲都有相當的長度，可以供人們在整晚觀賞。如莎士比亞的一些歷史劇，演出的時間長度甚至達到四五個小時。；清代洪昇描寫唐明皇和楊貴妃愛情的

傳奇劇本《長生殿》有五十齣，二〇〇八年上海崑劇團曾用四個晚上才演完全本；二〇一〇年九月，德國科隆歌劇院在上海演出的瓦格納歌劇《尼伯龍根的指環》也用了四個晚上，近二十小時。為了滿足觀眾對劇情長度的需要，劇作家可以將一些與劇情並沒有直接關係的人物或事件放進戲裏，可以將與劇情無關的插科打諢也放進戲裏，我們可以在許多戲裏找到這樣的例證。

中國的古典戲曲演出時間顯得更長，由於交通的不便，人們看戲需要花費很多時間在來往的路途上，因而戲劇給觀眾的欣賞時間也就相應拉長，有的演出甚至可以綿延大半個夜晚。在今天的中國農村許多地區，人們仍有這種連續五六個小時，甚至是通宵觀看古典戲曲劇目的習慣和要求。

另外還有一個不可忽視的因素，即觀劇環境。過去的觀劇環境，大多是在荒郊野外空曠之處，就像魯迅先生說的「野外散漫的所在，

15世紀末－16世紀初英國早期舞臺演出的場景。小客棧裏扯起背景幕布就可以演出，台下觀眾可以吃喝閒聊，不大理會臺上的演出。圖片引自《演藝的歷史》第57頁

圖片引自：百度

遠遠的看起來……」③觀眾有極大自由活動的空間，可以無所顧忌地高談闊論，可以呼朋喚友地紮堆嬉戲，甚至可供引車賣漿之輩在其間往來穿梭。這是中國觀眾習慣的看戲方式。在這樣的環境中，觀眾的身心具有很大的自由，肢體的疲勞感可以通過四處走動或坐或站予以減輕，視覺的疲勞可以通過四處觀望轉移予以解除。

現代觀眾的觀劇環境與過去有非常大的不同，除了封閉的空間之外，還需要在局促的座位上正襟危坐，一些場合更需要正裝出席。在這樣的情形下，觀眾無法堅持更長的時間，因而觀劇的時間長度，對導演而言，就是一個必須考慮的重要因素。

從教育科學去分析，小學生每節課的注意力只能保持八至十分鐘，因此教師必須在這個時間之內將這一節課的要點講清楚。隨著年齡的增長，人們對一件事物的注意力時間也在逐漸增加，成年後的注意力可以保持相當的時間長度，但這種長度也不宜過長，過長會使人精神疲憊，從而導致注意力下降，對事物的興趣和判斷能力降低。

過去的戲劇演出，常常會達到三個多小時，因而演出中間需要有中場休息。現代社會節奏的加快，再加上近百年來電影作為主要休閒方式的「訓練」，使得觀眾欣賞戲劇的時間長度也大幅度減少，而深入家庭的電視劇，更是將人們的欣賞習慣大大改變。一集電視劇的長度在四十至五十分鐘之間，長期受到電視劇的影響，觀眾的注意力也就基本維持在這個長度，觀賞的疲勞期會在四十分鐘左右出現，除非劇情發生了更加吸引人的變化，這時觀眾需要一個精神上的調整或者注意力的放鬆。

從現代大量的戲劇演出中可以得出這樣的基本結論，觀眾對整個戲的忍耐程度或是注意力集中的時間是在兩個小時左右，與一部電影故事片放映的時間長度基本趨同，甚至觀眾膀胱的充盈度也都以兩個小時左右為極限。這是觀眾長期看戲逐漸形成的一種生理習慣，導演應該研究觀眾的這些欣賞習慣，並使情節的張弛和長短符合一般觀眾的心理生理需求，將基本的演出時間控制在兩個小時左右。

這裏說的是整個戲的演出時間。一個戲在發展的過程中，有許多逐漸改變人物關係的小矛盾，這些矛盾逐漸積累成一個大的牽涉到主題的矛盾，戲的發展過程就是一個不斷解決矛

盾又引發新的矛盾的過程。一個可以或將會改變人物關係、可以解決或暫時解決的矛盾衝突，可能的長度一般在十一十五分鐘之間。過短顯得倉促，矛盾衝突的解決與人物關係的轉變會使得不可信；過長則顯得瑣碎，會使得矛盾衝突失去緊張度，觀眾失去對舞臺上事件和人物的興趣。一個戲可能會分為五場或六場，甚至七、八場，如果整個戲在兩個小時左右，每一場的時間應該控制在十五—二十分鐘左右，過短顯得倉促，過長又會疲遝。在導演戲曲劇目時，導演還要注意唱詞的多少，計算出大約需要多少句唱詞才能符合整體時間的要求。值得注意的是，不同劇種對唱詞長短的要求有所不同，曲牌體的劇種唱詞可能就要比板腔體的劇種略少一些。

需要強調的是，導演在排練場工作時計算的演出時間會與正式在劇場演出時的時間產生很大的差距，通常在排練場統計的演出時間，到了正式演出時會延長許多，甚至有時會延長

十幾分鐘。根本原因在於，排練場體現出的演出時間是導演心中理想的演出節奏和時間，而到了舞臺上，演出要受到許多具體條件的制約，比如舞臺尺寸比排練場要大，演員的調度放大後影響了原有的節奏；比如遇到觀眾後演員的情緒被激發，使得原有的表演節奏變得稍稍延長；比如劇場觀眾的反應強烈，演員需要技術性地避開觀眾的掌聲或反應，因而影響了原有的節奏；還有一些舞臺技術性的原因，也會影響導演心中理想的舞臺節奏。這些外在的影響節奏的因素，需要導演在排練中予以注意，並為將來舞臺上影響節奏的因素作出預判。一般來說，導演認為理想的演出時間如果是一二○分鐘的話，在排練場就宜將全劇的時間控制在一一○分鐘。

三、舞臺樣式很重要

樣式感就是一部作品的外部表現形式。對

於導演，即是他予演出以一種獨特的外部表現形式。樣式感的尋找需要豐富的想像力，需要導演對劇本深刻的認識和理解。

任何一部作品在構思時、創作中、完成後，都必定會有一種作者所追求的樣式感貫穿和體現在作品中。一部作品沒有一定的樣式感，就無從表達創作者的思想內涵，小到一首詩，大到一部長篇巨著，創作者都會尋找一個他認為最能表達作品思想內涵的外部形式——樣式。

樣式有多種多樣，可以黃鐘大呂，也可以小橋流水；可以粗獷豪放，也可以婉約纖細；可以激情勃發豪情萬丈，也可以小家碧玉細緻入微。在演出樣式的選擇上，它沒有好壞之分，只有恰當不恰當。關鍵問題是，導演選擇的樣式能否將劇作的內容更充分、恰當地表現出來。

樣式並不是劇作的簡單衍生物，歸根到底，它是導演對於劇作的一種詩意的表達，是

導演和創作集體對劇作的一種詩意的解釋和體現。這裏所說的詩意，並不是指將演出簡單地化作詩的形式，而是指導演通過獨特的演出樣式，體現出凝練的、昇華了的劇作思想，使演出有一種統一的意蘊和審美趨向，最終達到了一種詩的意境。

不管導演注意或者沒有注意，每一個戲都一定會有它的樣式感，因為沒有樣式就無法進行演出，導演也無法進行演出工作。樣式是一部戲之思想傳達和藝術表達的必要載體，導演工作的一個重要環節就是尋找恰當的樣式感。在劇目相同的情況下，樣式的不同是這一個演出有別於那一個演出的首要特徵。

在劇目相同的情況下，樣式感的得當是作品得以成功的重要因素。在過去的很長的時間裏，樣式感被認為是形式主義的，全國的很長的舞臺演出只剩下一種演出樣式——所謂的現實主義——基本「三一律」的劇本結構、類比生活真實的場景、心理現實主義的表演。導演不需要

活躍的思維和大膽的想像，一個劇團演的戲可以在全國都一樣，只是演員不一樣。這種情況在樣板戲時代達到了無以復加的頂峰，當時的「八個樣板戲」全部採用了類比生活真實的寫實性演出樣式。改革開放後，各種演出藝術門類的導演對樣式感的追求非常重視，一個劇目許多劇團在演，但演出樣式卻各不相同，導演甚至可以在樣式感上走得很遠，有的演出樣式非常有想像力和感染力。

樣式感的尋找——導演在分析研究劇本之後，也許在第一遍讀劇本時，腦子裏就應該有這個戲將來演出樣式的大致感覺，也許這些感覺是粗糙的、不準確的，但也許這些感覺是有靈性的、機智的、有想像力的。樣式感的尋找一定是從劇本出發的，不可能脫離劇本作天馬行空般的任意想像。首要的是，導演要從劇本的字裏行間尋找作者對演出樣式的感覺，體會作者希望將演出置於一種什麼樣的樣式之中，導演對樣式的追求應儘量與作者的追求合拍。

比如美國查理斯·福勒編劇《一個黑人中士之死》，劇情說的是一九四四年四月的一個深夜，駐防在美國南方等待赴往歐洲前線的美軍部隊裏，一個黑人中士華特斯慘遭殺害。不知兇手是誰？律師出身的黑人憲兵上尉戴文波奉命前來軍營調查這宗謀殺案。在種族偏見甚為嚴重的時代，他的到來引起了白人軍官的強烈抗議和黑人士兵的極大關注，他使所有的人都感到意外。圍繞著對謀殺案的調查，形形色色的人物紛沓而至。戴文波以其堅韌不拔的意志與智慧，衝破重重阻擾，終於使此案真相大白，從而贏得人們由衷的敬重。劇作者在劇本上明確規定了舞臺空間處理、舞臺的外部樣式、甚至演員舞臺調度、燈光處理：

△在馬蹄形的後部中央放置著一個光禿禿的平臺，比其他道具都高出幾英尺。這個平臺可以作任何用途——如你願意的話可以把它當作一個不定地帶。

△佈景看來應像一間審判室。兵營和辦公室的
地面都高於舞臺地面，這樣從馬蹄形狀的任
何地方都可以朝下看到舞臺中央的一塊空
間。各高低不同的平臺應該設有階梯或斜坡
使演員上下方便。整個佈景應稍微傾斜以縮
小地面、佈景和馬蹄形底邊之間的分界。馬
蹄形兩邊還應留有足夠空間，使觀眾看到上
下臺口。

△燈光是戲裏的一個重要組成部份。燈光應該
集中而分明，清晰地劃分出各個區域，照在
某個區域時盡可能使光線不漏到其他區域。
燈光還必須能暗示情緒、時間和地點。

△啟時，臺上一片漆黑。觀眾可以聽到從後臺
傳來安德路斯三姐妹唱的〈別坐在蘋果樹
下〉，歌聲由低漸高。突然，一道狹窄但明
亮的光照著了不定地帶上的技術中士弗農·
C·華特斯，他皮膚呈淺棕色，身材魁梧，
穿著第二次世界大戰時的冬季軍服趴在地
上。他已喝得爛醉，一邊喃喃自語，一邊掙

扎站起來。

華特斯　（重複著）他們這是恨你！他們這
　　　　是恨你……他們這是恨你！

△華特斯大笑不已。這時，一個人突然衝進光
圈裏，但是面目始終看不清。這人握著一把
○·四五口徑的手槍，迅速地舉起向華特斯
的頭部射擊。華特斯向後仰面倒下死去。這
時歌聲已經停止，舞臺上一片寂靜。

聲音　咱們走吧！

△開槍者走了一步又停下。他用槍瞄準華特斯
再次射擊。在一片沉寂中，不定地帶立刻轉
暗，營房迅速轉亮。

△要塞的B連，即第二二一化學煙霧製造連的
營房裏。五個黑人士兵排成縱列，以稍息姿
式站著，雙手放在頭頂上，任人搜身檢查。

他們……穿著工作服，工作服上表示等級的條紋已被撕去，頭上戴著一頂壘球帽，嘴裏叼著一支雪茄……艾利斯也是黑人，永遠是那麼乾淨、整齊。他一個個地仔細搜身，像警察似的從上到下輕拍著被搜者的各處。查理斯‧泰勒上尉，一個年輕白人，三十七八歲，有點不安地在一邊看著。所有人的軍服都是第二次大戰時代的……

作者在這裏非常明確地規定了舞臺空間處理、演員舞臺調度、服裝道具、燈光處理，甚至演員的具體舞臺行動。在這種情況下，作為導演很難不受劇作的影響，但他應該有豐富的想像力去創造獨特樣式感，否則就會被劇作者的細緻構思所束縛。反過來說，劇作者也不應當將自己的想法事無巨細地鋪排在劇本裏，因為這會束縛導演的想像；聰明的劇作者應在劇本裏給導演留下較大的想像和創造的空間。

形成樣式感的具體因素有多種，首要因素是劇作，劇作者在創作時會從他的審美情趣和對此劇外部形式的追求，將劇本賦予一定的樣式感。有時這種樣式感很新穎，導演可以在上面進行創造性的思維。而有時劇本樣式感則不會令人滿意。最理想的辦法是從劇本構思開始階段，導演就和劇作者在一起，探索劇本獨特樣式感的可能性。

元代劇作家白樸的《裴少俊牆頭馬上》是中國古代經典喜劇，這個劇本在上世紀五〇年代曾由俞振飛、言慧珠連袂演出，並由長春電影製片廠於一九六三年拍成電影，影響非常大。安徽省黃梅劇院在二〇〇〇年根據此劇改編成黃梅戲《牆頭馬上》（編劇陳望久　導演李建平）。作者根據現代觀眾的欣賞習慣，對劇本進行了大膽的再創造，不僅在故事的敘事上更加流暢，結構上更具戲劇性，同時刪去了夫人、李總管、張千這三個角色，增加了轎夫、僕役、家丁、兵士、游春男女等群眾角色。導演在劇本的創作前期就開始介入，他發

現增加的群眾角色中有幾個男角色經常出現：

裴尚書下朝回家有四個轎夫抬轎，

裴少俊的書房裏有幾個伴讀的書童，

裴少俊深夜跳牆有幾個深夜巡城的士兵，

裴尚書刁難李千金時還有幾個惡狠狠的家

丁在場……

劇中還有一個很重要的情節，裴尚書要

將李千金趕回洛陽家中，便出了主意為難李

千金：

「將你頭上玉簪來。你若天賜的姻緣，問

天買卦，將玉簪向石上磨做了針兒一般細。

不折了，便是天賜姻緣；若折了，便歸家去

也。……再取一個銀壺瓶來，將著游絲繫住，

到金井內汲水。不斷了，便是夫妻；瓶墜簪

折，便歸家去。」

當年俞振飛、言慧珠演出時，在舞臺上用

的是道具院牆、道具水井，頗具寫實話劇的味

道。現在，導演希望在舞臺上展現的是一種戲

曲特有的表現方式，而不應該是模擬生活真實

的佈景道具。

引自《牆頭馬上》內頁插圖，劇作者：白樸，上海文藝出版社
1959年9月　第一版

演員組成的花園圍牆。安徽省黃梅戲劇院供圖

　　於是，導演從戲曲常用的舞臺假定性手段
著手，思考那些二龍套角色是否可以有一種統一
的樣式感。在與劇作者、舞臺美術設計討論
後，導演確定了舞臺總體處理原則；即將這些
不時在場的群眾角色化為四個重要的角色，變
成一種貫串全劇的假定性很強的樣式感因素：

要一間有陽光的房間……

老爺下朝，他們是四個轎夫；

孤寂書房，他們是圍繞裴少俊的討厭書本；

暮色沉沉，他們是巡城的兵士；

深夜跳牆，他們組成一堵高高的花牆；

玉簪磨針，他們是那塊磨刀石；

銀瓶汲水，他們形成了井口；

闔家團圓，他們又是打著彩旗燈籠的家院。

樣式感確定後，劇作者瞭解了導演創作上的最大可能性，於是在改編的過程中，就有的放矢地去進行再創作，最終運用這四個群眾角色形成了很強的舞臺樣式感。

馬中駿、秦培春編劇的《紅房間、白房間、黑房間》描寫了一群普通修理下水道的工人——賀水夫及他的同伴們。當路修至一條普通的小街時，為了上下班的方便，他們臨時住進了艾老頭一幢花園洋房裏的一間汽車房——紅房間。

業餘畫家葉芝也住進這幢小樓，他希望和住在白房間的艾家小女兒寧娜交換房屋，他想

演員扮演的磨刀石。安徽省黃梅戲劇院供圖

△一幢老式小樓。樓外有一片紅磚地。

△舞臺右側底層有一間紅房間。是借宿者馬路工用漆地下管道的紅丹漆塗成的。所以並不顯得特別鮮紅耀眼。我們可以看見一堵紅牆，一扇藍色的窗櫺。居住在這裏的人們早已和古黃的泥土，藍色的大海，綠色的大自然在心理上隔斷了聯繫。唯有他們所從事的手舉大錘、鐵鍬，年復一年，日復一日，簡單重複的職業勞動，依然和大地保持著厭惡般的親近感。春天的風雨、陽光、鳥雀的

劇本的風格是寫實的，描繪的景物也非常具體，作者在劇本中明確規定了劇情發生的空間位置和音響氛圍的說明：

一天，紅房間裏偶然來了一位懷抱嬰兒、尋找愛人的農村少婦——葛藤子。可是那個曾經對她海誓山盟的「他」已經移情別戀，馬上就要舉行婚禮。為了這位善良的少婦不受傷害，一場善意的騙局開始了……

咽啾，城市不完整的天空所傾瀉下來的光影，在這裏，已經不能引起他們的興趣。通常，他們願意像鼴鼠般地把沉重的窗簾緊緊掩閉。

△舞臺左側上端有一間白房間。也許是一間亭子間。光線充足，像一塊耀眼的反光板。白房間在舞臺所佔據的地位，讓人聯想起一座白色的島嶼。一面善良的、一塵不染的白旗。

△映襯紅、白房間的空間色塊是黑色。它佔據的幅度不算大。也許只是舞臺兩側伸出的兩條黑幕。它顯得濃郁、莊嚴、靜謐，甚至有點古怪。它是黑房間的象徵。也許，僅僅是人們急於要掙脫的惡夢，一種不祥的預感，產生幻覺的搖籃。

△紅、白色塊之間，可見隱伏著一架深褐色的樓梯。樓道一邊可通艾家的起居室，另一端消失在白房間背後。

△白房間正下方有一口老井。青苔爬上淺灰色

的井壁。我們能從投在井壁上的樹影，從樹葉的籟籟響聲中，感知某種難以理解的謎語和非我們意志所能左右的內在激情。

△井旁有一棵大樹，樹下有一長椅。院子裏一片迷離的綠色。不知為什麼，這綠色無法伸延到遠方去，綠色反而使人產生與世隔絕的氣氛。

△使人們與世界發生密切聯繫的是馬路工修路的音響。鎚聲、鍬聲、鎬聲、風槍的突突聲、壓路機的馬達聲，不時傳來。附近正在修路。這種音響使城市變得狂燥不安，使人覺得秩序失去調節的感覺。

作者還在劇本中說明：關於佈景，當然還可能有第二種、第三種方案。如果單純一點，突出那幾種色塊，使觀眾產生某種意象的效果，又能不破壞人物在「自然地生活著」的印象，這樣做也未嘗不可。

根據劇情發展中存在的濃厚詩意和劇本寫

作風格的逐漸演變，導演胡偉民從畢卡索所繪的幾幅從實到虛、從模仿到表現、從寫實到抽象的關於牛的繪畫作品所受到的啟發，和舞臺美術設計構思了由具象到抽象、由寫實到詩化的演出樣式感。

開幕時，展現在觀眾眼前的是一幢弄堂深處的花園洋房，這是一幢寫實手法表現的建築，大至房屋結構，小至建築細部，逼真準確地表現了花園洋房的整體面貌。

第二幕開始後，隨著劇情的展開，人物內心世界的起伏，觀眾看見原先逼真具體的建築發生了變化，花園洋房仍顯現出一種整體的建築感覺，但一些建築細部已經消失。

第三幕在人物內心情感發生激烈波動的狀態下開始了。整個劇情開始詩化，舞臺表現呈現出一種濃郁的詩意，舞臺調度、舞臺語言、舞臺燈光、人物服裝都出現了純化；這時同一幢老房子漸漸沒了屋頂，沒了牆片，沒了門窗、沒了傢俱，茂密蔥籠的梧桐樹也漸漸沒了

《紅房間、白房間、黑房間》設計：王景國，圖片提供：上海話劇藝術中心

《紅房間、白房間、黑房間》設計：王景國，圖片提供：上海話劇藝術中心

樹葉，沒了樹枝，樹幹變成了線條，觀眾看見的花園洋房只剩下了勾勒建築線條的主要框架所有的細部特徵全部消失，整個舞臺的焦點全部集中在人物內心世界的展示上，粗俗的馬路工也漸漸文雅，變成「紳士」……當最後的高潮場面出現時，舞臺上甚至只剩下一些富有意味的線條，從而使該劇的外部形式表現出一種逐漸演變的詩意美感。導演在觀眾不知不覺之間詩化了人物情感，詩化了舞臺表現，舞臺上呈現出一種具有極強儀式感的外部樣式。

在賈鴻源編劇、王曉鷹導演的《中國製造》中，導演也尋找到了一種獨特的樣式。劇本描寫在全球工業化浪潮下，中國即將進入WTO，國營化妝品企業面臨種種挑戰，表現了中國企業家的思考和奮鬥精神。這是一個工業題材的劇目，是一種比較「硬」的題材，也是較難處理的題材。在構思初期，為了尋找這個戲的外部樣式，導演和舞臺美術設計進行了艱苦的探索，但一時仍尋找不到一種合適的外部

《紅房間、白房間、黑房間》設計：王景國，圖片提供：上海話劇藝術中心

樣式作為載體來表現劇本內涵。

「某天，參觀上海家化廠史展覽時，看到一幅上海三四十年代特有的「廣告女郎月份牌」，那是已有百年歷史的上海化妝品老字號「廣生行」（上海家化的前身）的代表性廣告招貼「雙妹」，她深深地吸引了我注意。在那久遠的年代間隔裏，分明蘊涵有一種讓人感慨、讓人追憶、讓人遐想的東西，如夢如煙的上海舊風情，民族化妝品行業的舊輝煌，消逝已久的舊時尚、舊風韻、舊美麗、舊品味……一個發黃的舊畫面積澱了歷史，一個婷婷玉立的舊身影勾連起了人生，雙妹讓我怦然心動！也讓苦惱中的劇作者茅塞頓開！

於是便有了「雅妹」這個始終縈繞在劉子義思緒之中的虛幻意象……

一個從舊招貼畫中走出來的無言的女郎……

典雅的素色旗袍，閒散的優美形態，迷人的淡淡微笑……

她曾將自己的青春、美麗和生命全都融入了「加美麗」之中……

她的傳奇故事是劉子義兒時聽祖母講過無數遍的「最美麗的童話」……

多年以後這「童話」成了他心中一段抹不去、解不開的情結……她總是在劉子義最困頓、最苦惱的時候出現在他的眼前……

她成了劉子義的一個「夢」，成了他深層情感的外化影像……

在銷毀劣質化妝品的熊熊烈火中，走出了一個全新的「雅妹」。此時的她，從服飾到化妝到笑容都充滿著現代氣息和時尚風采。在眾人的注目儀式中，她款款走向舞臺深處，走入一片絢麗的色彩之中。

這是一隻超越「舊我」、獲得「涅槃」的火鳳凰！

這是《中國製造》的最後的詩化意象！④

經過縝密的思考，導演確定了這個戲獨特的外部樣式…大幕打開，我們看見了一位過去

《中國製造》劇照。王曉鷹供稿

年代的化妝品模特「雅妹」身著旗袍，手持團扇，穿過歷史的時空，撥開昨日的煙塵，從舞臺深處向我們款款走來……

每當矛盾衝突的關節點，她就會不期而至，和主人公的心靈產生溝通……

每當主人公遇到無法解開的謎團生，她又會悄悄地出現，用一個過來之人的心胸，在主人公的面前打開另一扇「窗戶」……

當全劇結束時，我們又看見她隱隱約約地從舞臺深處向我們走來、走來……這時，大幕緩緩地閉上……

通過導演對這個戲外部樣式的尋找，我們可以看到這個原先顯得比較「硬」的題材產生了非常明顯的變化，它變得柔和，變得令人親近，變得充滿了歷史的厚重和濃濃的溫情，呈現出一種詩的意蘊。通過這樣外部樣式感的確立，就使全劇的風格與體裁能建立在一個統一的原則基礎上，從而也就可以在這樣的樣式感下統一全劇的導演手法。

形成樣式感的第二個因素是舞臺空間處理。舞臺空間處理是導演樣式感追求的重要途徑，只有在舞臺空間這個獨特的空間裏，導演

《中國製造》劇照。王曉鷹供稿

所要追求的樣式才能完整地形成。導演在進行導演構思時，應將舞臺美術各部門的構思統一在自己的樣式感下，不能出現破壞自己樣式感的構思，亦即是另一種樣式感的東西一定要排除。其他的外部表現手段，如燈光、服裝、化妝、道具、音樂、音響等，也都要統一在統一的樣式感下。

第三是演員的因素。通過演員的表演，導演所追求的樣式才能得以體現。導演在選擇演員時，不僅要考慮某個演員的基本能力和經驗，同時也要考慮這個演員能否接受和體現自己所要追求的樣式感。導演在確定演員時，要根據演出的樣式感的要求，在表演風格、個人氣質、外部形象等方面做通盤的考慮，宗旨就是要使演員在舞臺上的表演必須統一在導演所要追求的樣式上。

徐悲鴻說，在藝術創作上要「獨立偏見，一意孤行」。於此借用過來，就是導演要尋找樣式感的最大可能，要找到舞臺外部表現的最

大可能性，這樣才有可能創作出與眾不同的藝術作品。

同時，導演對樣式感的追求應該充分考慮觀眾的接受能力，不能做出觀眾無法領悟或理解的處理。觀眾觀劇有一種心理寬容度，一旦超過這個寬容度就會使觀眾的理解發生障礙。臺灣戲劇學者黃美序先生曾說過一個有趣的例子：一位導演用現代的手法排演《哈姆雷特》，在第五幕時，導演處理哈姆雷特用一把手槍殺死了篡位的叔父。演到此處，導演突然讓戲停了下來，然後請「哈姆雷特」拿著手槍徵求觀眾的意見，能否讓一位觀眾上臺來替自己殺死國王？這時所有的觀眾都感到了尷尬，沒有人上前接過那把槍。因為誰也不知道那把槍是否是真的，裏面是否有子彈。戲也就無法按照導演的要求進行下去。

導演要切忌手段繁雜，手段多並不是一件好事，藝術的最高境界是詩意的單純，舞臺上的色彩斑斕無法掩蓋思想表達上的貧乏。

改革開放以來，我國戲劇的舞臺技術、舞臺設備、舞臺觀念都有了巨大的變化，從而使得舞臺的表現力有了更大的提高。現在中國的舞臺藝術，追求豐富的外部表現形式已經不成為問題。但事情的另外一面，是戲劇對思想的表達沒有大的進步，對人性的探求沒有更加深入，主要的精力都放在外部樣式的探索上，比較突出的問題是舞臺手段過多過濫，經常可以看見一些令人眼花繚亂的舞臺藝術處理，五光十色的舞臺技術手段，燈光器材音響設備佈景道具的堆砌，甚至形式大於內容已經成為一種舞臺常態，戲劇表現手段不是從內心中流淌出來的，而是絞盡腦汁「搞」出來的，舞臺上經常會出現一些幼稚的，甚至是根本不需表達的思想。

老子在《道德經》中說：「五色令人目盲，五音令人耳聾，五味令人口爽。馳騁畋獵，令人心發狂。難得之貨，令人行妨。是以聖人為腹不為目，故去彼取此。」依據他的樸素辯證理論，作為藝術美鑒賞對象的「五色」、「五音」，如果變成了過分的感官刺激和毫無節制的發洩，就會失去鑒賞藝術美的初衷，甚至會失去其審美價值，而成為一種事與願違、傷害身心的精神負擔。⑤在老子看來，真正的美只能是自然本身，這樣的美，就是「大音希聲，大象無形」；⑥即是說，最完美的音樂是從沒有聲音處聽到的，最美好的形象是從沒有形象處顯現的；一旦有了具體的聲音、形象，反而破壞了自然的完美。老子的這些見解，接觸到審美的境界問題，揭示出審美活動中追求真實自然、「意在言外」的審美體驗。

客觀地說，中國戲劇與外國戲劇之間的差距在於對戲劇的認識，戲劇不應是文以載道的工具，而應是探索、揭示人的心靈的一種藝術表達方式。

四、戲劇最重要的特徵——假定性

戲劇藝術最重要的特徵就是假定性，我們

可以稱之為「舞臺假定性」；它隨著戲劇藝術的產生就已存在，它是戲劇藝術所特有美學特徵。

舞臺假定性是指舞臺採用的往往與現實不相吻合、但能為觀眾接受且帶有象徵意味的一種表現手法。

梅耶荷德認為：「一切戲劇藝術的最重要的本質是它的假定性本質。某些劇作家企圖創造逼真的舞臺，然而戲劇藝術就其本性而言是不逼真的。」⑦斯坦尼斯拉夫斯基也說：「戲劇，以及隨之而來的佈景本身，都是假定性的並且不可能是別的。」⑧

從這個意義上說，舞臺上沒有不可能被表現的東西，狹小的舞臺具有無限表現可能性。

我們曾經在電視上看過日本的一個節目《超級變變變》，那是由日本的普通觀眾參與的一個創意類的遊戲節目，要求參賽隊員充分發揮的自己想像力，參與者可以任意選擇他們認為可以在舞臺上表現的事物，大至太空漫遊，小至家庭烹飪。利用一些輔助工具或手段，用自己的肢體造型出各種樣的東西，在三分鐘內表演一個富有創意而幽默小節目。我們可以在節目中看見舞臺表現的無限可能性：滔天的海浪，行駛中的汽車，被煎的兩面金黃的雞蛋，烤箱裏逐漸發酵的蛋糕，出神入化的乒乓球比賽……所有這些都由人扮演，都是假定的、是象徵性的。

這些創造可以激發觀眾極其豐富的想像力，可以使觀眾得到極大的觀賞享受。

童道明先生認為：「假定性一詞源於俄文。和談妥、約定屬同一詞源，接近於中文『約定俗成』的詞義，通譯『假定性』，也曾有『有條件性』和『程式性』等譯法。在戲劇藝術中，則指戲劇藝術形象與它所反映的生活自然形態不相符的審美原理，即藝術家根據認識原則與審美原則對生活的自然形態所作的程度不同的變形和改造。藝術形象決不是生活自然形態的機械複製，藝術並不要求把它的作品當作現實，從這個意義上說，假定性乃是所有

藝術固有的本性。在戲劇藝術中假定性的表現範圍十分廣泛。首先，人們普遍承認舞臺空間與時間的假定性，如中國戲曲藝術就是借助演員的虛擬動作和說明性臺詞，暗示空間和時間變化的，戲曲藝術家在這方面已經與觀眾建立一種約定，並憑藉它獲得極大的時空自由。在話劇藝術中，無論是各種構成性的佈景，還是鏡框式舞臺的寫實性佈景，都是假定性的。話劇藝術家也可以通過舞臺節奏的處理對自然時間進行調整、壓縮和延展。藝術家還可以借助某種特殊的處理方式，利用觀眾對時間流逝的錯覺，擴大壓縮與延展的幅度。使一齣戲的三個小時左右的演出時間，可以表現幾天、幾十天、乃至幾十年的劇情時間跨度。在這種情況下，以幕（場）間歇和燈光效果等技術手段所暗示的劇情時間的流逝和地點的變遷，則具有很大程度的假定性。戲劇情境的構成也具有不同程度的假定性，特別是莎士比亞的某些劇作和當代劇作家狄倫馬特的怪誕現實主義劇作，

以及某些現代派的劇作，其戲劇情境還往往包含著怪誕的成分，如鬼魂現身說法（《哈姆雷特》）、女巫預示未來（《馬克白》）等等。由這些極度誇張以及怪誕的成分構成的戲劇情境，具有鮮明的假定性。從某種意義上說，戲劇藝術的某些表現手段，也具有假定性。中國戲曲藝術中的虛擬動作是假定性的，話劇中的『獨白』、『旁白』也是假定性的。當代戲劇中大量運用的內心獨白、幻象和夢境以及各種意識活動的具象化，則具有更大程度的假定性。戲劇假定性的表現手段是難以窮盡的。」⑨

法國戲劇理論家薩賽認為：「戲劇藝術是普遍或局部的、永恆或暫時的約定俗成的東西的整體，人靠這些東西的幫助，在舞臺上表現人類生活，給觀眾一種關於真實的幻覺……為了一些真實的事物在觀眾眼裏逼真起見，必須使用一套約定俗成的東西或伎倆。」⑩

俄國的奧赫洛普科夫在〈論假定性〉一文

中說：「只有假定性的手法，才能幫助我們把這些似乎最不可思議的東西搬上舞臺……在浮冰初融、安加拉斷流、山崩地裂、暴風驟雨的時候，在大陸上，在深海裏，在月球上，甚至是在某公共住宅的一個最小的房間裏，我們都可以找到許多引人入勝的、動人心弦的場面。沒有任何東西是戲劇不能用它自己獨有的手段來表現的。」⑪

在《仲夏夜之夢》中，莎士比亞就向我們展示了舞臺假定性原則是如何與觀眾在瞬間達成一種約定，同時也表現了舞臺假定性的無限可能：

《仲夏夜之夢》 第三幕 第一場

△昆斯、斯納格、波頓、弗魯特、斯諾特、斯塔弗林上，
……

波頓　在這本《皮拉摩斯和提斯柏》的喜劇裏，有幾個地方准叫人家滿意。第一，皮拉摩斯該得拔出劍來結果自己的性命，這是太太小姐們受不了的。你說可對不對？

斯諾特　憑著聖母娘娘的名字，這可真的不是玩兒的事。

斯塔佛林　我說咱們把什麼都做完了之後，這一段自殺可不用表演。

波頓　不必，咱有一個好法子。給咱寫一段開場詩，讓這段開場詩大概這麼說，咱們的劍是不會傷人的，實實在在皮拉摩斯並不是真的把自己幹掉了，頂好再那麼聲明一下，咱扮著皮拉摩斯，並不是皮拉摩斯，實在是織工波頓：這麼一下她們就不會受驚了。

昆斯　好吧，就讓咱們有這麼一段開場詩，咱可以把它寫成八六體。

波頓　　把它再加上兩個字，讓它是八個字八個字那麼的吧。

斯諾特　太太小姐們見了獅子不會哆嗦嗎？

斯塔佛林　咱擔保她們一定會害怕。

波頓　　列位，你們得好好想一想，把一頭獅子——老天爺保佑咱們！——帶到太太小姐們的中間，還有比這更荒唐得可怕的事嗎？在野獸中間，獅子是再兇惡不過的。咱們可得考慮考慮。

斯諾特　那麼說，就得再寫一段開場詩，說他並不是真獅子。

波頓　　不，你應當把他的名字說出來，他的臉蛋的一半要露在獅子頭頸的外邊；他自己就該說著這樣或者諸如此類的話：「太太小姐們，」或者說，「尊貴的太太小姐們，咱要求你們，」或者說，「咱請求你們」。或者說，「咱懇求你們，不

昆斯　　用害怕，不用發抖，咱可以用生命給你們擔保。要是你們想咱真是一頭獅子，那咱才真是倒楣啦！不，咱完全不是這種東西；咱是跟別人一樣的人。」這麼著讓他說出自己的名字來，明明白白地告訴她們，他是細工木匠斯納格。

昆斯　　好吧，就這麼辦。但是還有兩件難事，第一，咱們要把月亮光搬進屋子裏來，你們知道皮拉座斯和提斯柏是在月亮底下相見的。

斯納格　咱們演戲的那天有月亮嗎？

波頓　　拿曆本來，拿曆本來！瞧曆本上有沒有月亮，有沒有月亮。

昆斯　　有的，那晚上有好月亮。

波頓　　啊，那麼你就可以把咱們演戲的大廳上的一扇窗打開，月亮就會打窗子裏照進來啦。

斯　　對了，否則就得叫一個人一手拿著

舞臺假定性的手段則可以圓滿的

臺技術條件，都無法完美。而採用
活的方法去表現，不論具有何種舞
頭。這些在舞臺上如要採用再現生
殺、獅子出現、皎潔月光、一堵牆
出了幾個舞臺表現的難題：角色自
在這裏，莎士比亞通過演員之口提

低聲談話了。
拉摩斯和提斯柏就可以在手指縫裏
讓他把手指舉起作成那個樣兒，皮
些灰泥粘土之類，表明他是牆頭；
讓什麼人扮做牆頭；讓他身上塗著

斯納格

你怎麼說？
你可不能把一堵牆搬進來。波頓，
斯柏是彼此湊著一條牆縫講話的。
拉摩斯和提斯柏就可以在手指縫裏

波頓

牆；因為故事上說，皮拉摩斯和提
件事，咱們在大廳裏應該有一堵
假扮或是代表著月亮。現在還有一
柴枝，一手舉起燈籠；登場說他是

解決。

我們可以看到，在該劇的第五幕第
一場裏，演員是如何運用舞臺假定
性原則，和觀眾們共同實現了這場
「戲中戲」：

△皮拉摩斯及提斯柏、牆、月光、獅子上。

昆斯

列位大人，也許你們會奇怪這一班
人跑出來幹嗎。儘管奇怪吧，自然
而然地你們總會明白過來。這個人
是皮拉摩斯，要是你們想要知道的
話；這位美麗的姑娘不用說便是提
斯柏啦。這個人身上塗著石灰和粘
土，是代表牆頭的，那堵隔開這兩
個情人的壞牆頭；他們這兩個可憐
的人只好在牆縫裏低聲談話，這是
要請大家明白的。這個人提著燈
籠，牽著犬，拿著柴枝，是代表月

亮；因為你們要知道，這兩個情人覺得在月光底下到尼納斯的墳頭見面談情倒也不壞。這一頭可怕的畜生名叫獅子，那晚上忠實的提斯柏先到約會的地方，給它嚇跑了，或者不如說是被它驚走了；她在逃走的時候脫落了她的外套，那件外套因為給那惡獅子咬住在它那張血嘴裏，所以沾滿了血斑。隔了不久，皮拉摩斯，那個高個兒的美少年，也來了，一見他那忠實的提斯柏的外套躺在地上死了，便赤楞楞地一聲拔出一把血淋淋的該死的劍來，對準他那熱辣辣的胸脯裏豁啦啦地刺了進去。那時提斯柏卻躲在桑樹的樹蔭裏，等到她發現了這回事，便把他身上的劍拔出來，結果了她自己的性命。至於其餘的一切，可以讓獅子、月光、牆頭和兩個情人

牆

詳詳細細地告訴你們，當他們上場的時候。

在這裏，演員把具體的舞臺假定性手段告訴了觀眾，希望觀眾在腦海中建立劇中所需要的想像。

……

小子斯諾特是也，在這本戲文裏扮做牆頭；須知此牆不是他牆，乃是一堵有裂縫的牆，湊著那條裂縫，皮拉摩斯和提斯柏兩個情人常常偷偷地低聲談話。這一把石灰、這一撮粘土、這一塊磚頭，表明咱是一堵真正的牆頭，並非滑頭冒牌之流。這便是那條從右到左的縫兒，這兩個膽小的情人就在那兒談著知心話兒。

演員再一次在觀眾面前確認自己扮演的角色，並且把細節告訴觀眾，希望觀眾用自己的想像彌補舞臺表

是舞臺技術條件的限制，更是經濟條件的制約，因此莎士比亞試圖用舞臺假定性的方法，用少量的演員來代表人數眾多的軍隊，這和中國戲曲龍套的運用有極其相似之處。

《亨利五世》　開場白

致辭者

啊！光芒萬丈的繆斯女神呀，你登上了無比輝煌的幻想的天堂；拿整個王國當做舞臺，叫帝王們充任演員，讓君主們瞪眼瞧著那偉大的場景！只有這樣，那威武的亨利，才具備著戰神的氣概；像他本人，才具備著戰神的氣概；在他的腳後跟，「饑饉」、利劍和烈火像是套上皮帶的獵狗一樣，蹲伏著，只等待一聲命令。可是，在座的諸君，請原諒吧，像咱們這樣低微的小人物，居然在這幾塊破板

現的不足。

獅子……
各位太太小姐們，你們那柔弱的心一見了地板上爬著的一頭頂小的老鼠就會害怕，現在看見一頭兇暴的獅子發狂地怒吼，多少要發起抖來吧？但是請你們放心，咱實在是細木工匠斯納格，既不是兇猛的公獅，也不是一頭母獅；要是咱真的是一頭獅子衝到了這兒，那咱才大倒其霉。

月光……
這盞燈籠代表著角兒彎彎的新月……；咱好像就是月亮裏的仙人……。

在《亨利五世》中，莎士比亞同樣向我們展示了舞臺假定性的妙用：在戲劇中，戰爭或武裝衝突不大可能由眾多的演員參與演出，這不僅

搭成的戲臺上，也搬演什麼轟轟烈的事蹟。難道說，這麼一個「鬥雞場」容得下法蘭西的萬里江山？還是我們這個木頭的圓框子裏塞得進那麼多將士？只屑他們把頭盔晃一晃，管叫阿爾庫金（法國北部的一個村落，亨利五世大敗法軍於此）的空氣都跟著震盪！請原諒吧！可不是，一個小小的圓圈兒，湊在數字的末尾，就可以變成個一百萬；那麼，讓我們就憑這點渺小的作用，來激發你們龐大的想像力吧。就算在這團團一圈的牆壁內包圍了兩個強大的王國：國境和國境（一片緊接的高地），卻叫驚濤駭浪（一道海峽）從中間一隔兩斷。發揮你們的想像力，來彌補我們的貧乏吧——一個人，把他分身為一千個，組成了一支幻想的大軍。我們提到馬兒，眼前就彷彿真有萬馬奔騰，捲起了半天塵土。把我們的帝王裝扮得像個樣兒，這也全靠你們的想像幫忙了；憑著那想像力，把他們搬東移西，在時間裏飛躍，叫多少年代的事蹟都擠塞在一個時辰裏。就為了這個使命，請容許我在這個史劇前面，做個致辭者——要說的無非是那幾句開場白：這齣戲文，要請諸君多多地包涵，靜靜地聽。（下）

莎士比亞開宗明義地打破了觀眾對華麗舞臺佈景的期待，說「咱們這樣低微的小人物，居然在這幾塊破板搭成的戲臺上……」然後又要求觀眾：激發你們龐大的想像力吧。就算在這團團一圈的牆壁內包圍了兩個強大的王國。這裏全是假定的，使得觀眾不得不運用自己的想像力去彌補舞臺佈景的貧乏。當這樣的「約

定」產生後，舞臺上出現的一切假定性手段自然會得到觀眾的認可，甚至當假定性手段不夠理想時，觀眾也會「激發起龐大的想像」，替演出完善。

不僅是莎士比亞時代，在二十世紀上半葉，瑞士劇作家狄倫馬特在創作的悲喜劇《貴婦還鄉》⑫中，也詳細寫明了舞臺假定性手段的運用：

男乙　　我們是深綠色的樅樹。

男甲　　我們都是樹木，杉樹、松樹、櫸樹。

△旅店金使徒雕像向臺右側隱去。有四個公民抬著一條沒有靠背的簡單板凳從左側上，他們把凳子放在台左。男甲登上板凳，胸前掛著一個用硬紙板做成的大紅心，上面寫著「A-K」兩個大字。其餘他人在他身旁圍成一個半圓形，各人手裏拿著張開的樹枝，裝成樹木的樣子。

男丁　　竊竊私語的樹枝，舊日的美夢。

男丙　　密密麻麻的蘑菇，害羞的小鹿。

男乙　　道地的德國荒原的樹根。

男甲　　遊動的彩雲，鳴叫的飛鳥。

男丁　　矮樹叢和狐狸窩。

男丙　　苔蘚、地衣、和常青藤。

△克雷爾‧察哈納西安坐在轎子裏，由那兩個嚼著口香糖的怪模怪樣的人抬著從背景處上場，伊爾走在她的旁邊，轎子後面是她的第七任丈夫，最後是總管，他牽著那兩個瞎子。

兩個瞎子　　停一停，洛比和托比，停一停，波比和莫比。

克雷爾　　這就是康得拉村的樹林了。洛比，托比，停一停。

△克雷爾下轎，觀察著樹林。

克雷爾　阿爾弗雷德，你看這就是銘刻這咱倆的名字的那顆紅心。幾乎全變白了，兩個名字也離得遠遠的了。這棵樹已經長大了，樹幹和樹枝都變得很粗了，就像我們自己那樣。（她走向另一棵樹木）這是一排德國的樹木。

克雷爾　（在板凳上坐下）瞧，一頭小鹿。

……

△男丙一個躍步閃開了。

……

△男甲從褲兜裏掏出一隻煙斗和一把生鏽的房門鑰匙，他用鑰匙敲打煙斗。

克雷爾　一隻啄木鳥。

伊爾　現在的情景跟從前的一樣，那時候我們年輕、大膽，在我們熱戀的那些日子裏，我們常到康拉德村的樹林裏來玩。太陽高懸在檼樹上空。遠處白雲朵朵飄動，野林深處傳來布穀鳥的叫聲。布穀！布穀！

男丁　（摸了摸男甲）布穀！布穀！

伊爾　枝間吹過的風，像大海的浪潮呼呼作響。像從前那會兒一樣，一切都像那會兒一樣。

△裝成樹木的三個男人吹起氣來，手臂上下起伏地運動著。

狄倫馬特細緻而又精彩地提示了這個戲的舞臺假定性手段運用的具體方式，也給了導演二度創作的啟發和空間。

德國戲劇理論家曼弗雷德·普菲斯特認為：「有一些限制乃是源於戲劇文本的多媒介性，在一定程度上也是由於劇場裝置的複雜程度的限制。還有某些行動或事件鏈條就是無

法在現有水準的舞臺上表演，而只能通過角色的語言敘述來傳遞。」⑬並且他拿《培爾·金特》中的一個場景做了證明，在《培爾·金特》第五幕第二場中，易卜生對舞臺演出限制的利用達到了極限，在舞臺指示中，易卜生要求把海難事故的場面表現在舞臺上：

離陸地不遠，在暗礁亂石叢中，輪船正在下沉。煙霧中隱約可看到一條小船，上有二人。暗礁使它陷入漩渦。小船翻了。喊叫聲。然後，一片寂靜。過一會兒，船的龍骨浮上水面。

培爾·金特在離翻了的小船不遠的水面冒出頭來……培爾緊緊抓住小船的龍骨。大師傅從小船的另一邊冒出頭來……牢牢地抓住翻了的小船。大師傅一隻手受了傷，另一隻手還緊緊地抓住船身……邊喊邊向下沉……培爾·金特抓住他……他

把抓住大師傅的手鬆開。⑭

曼弗雷德·普菲斯特認為：「看來，要達到這些舞臺指示的要求，必須有電影的技術條件才行，這在作品創作的當時顯然是不可能的，所以也就不可能將它們實現在舞臺上，導演只能借用象徵性和風格化的手段來表現，《培爾·金特》之所以很少上演，之所以更多地被當作案頭劇本來閱讀，舞臺表現上的困難是最主要的原因。」⑮他在這裏提到，「導演只能借用象徵性和風格化的手段來表現」，這無疑是正確的，但他認為，「要達到這些舞臺指示的要求，必須有電影的技術條件才行，這在作品創作的當時顯然是不可能的，所以也就不可能將它們實現在舞臺上」，就明顯低估了舞臺假定性手段的可能性和觀眾的接受能力，這段場景正是導演運用舞臺假定性手段予以表現的巨大空間。

同時需要指出的是，有些戲的情節和內容

由於美感的原因、情感的原因、民族習慣的原因、社會風俗的原因，不大適合在舞臺上直接表現，因此需要使用假定性的手段。古羅馬的賀拉斯就反對在舞臺上表現野蠻的暴力行動，他認為這些內容應該通過角色臺詞以敘述的方式表達。他在《詩藝》中說：「情節可以在舞臺上演出，也可以通過敘述。通過聽覺來打動人的心靈比較緩慢，不如呈現在觀眾的眼前比較可靠，讓觀眾自己親眼看看。但是不該在舞臺上演出的，就不要在舞臺上演出，有許多情節不必呈現在觀眾眼前，只屑讓講得流利的演員在觀眾面前敘述一遍就夠了。例如，不必讓美狄亞當著觀眾屠殺自己的孩子，不必讓罪惡的阿特柔斯當眾公開地煮人肉吃，不必把普洛克涅當眾變成一隻鳥，也不必把卡德摩斯當眾變成一條蛇。你若把這些都表演給我看，我也不會相信，反而使我厭惡。」⑯

賀拉斯的看法主要是基於舞臺美感，而舞臺假定性的手段可以將一切不可思議的事物

表現在舞臺上，所受到的禁忌很小。比如古希臘悲劇索福克利斯的代表作之一《俄狄浦斯王》，說的是俄狄浦斯弒父娶母的悲劇故事。故事的結尾是俄狄浦斯證明了科林斯牧人所說的一切並非虛言。神示終於應驗了，王后伊奧卡斯特自縊而亡，俄狄浦斯刺瞎了自己的雙眼，離開了特拜城，在大地上流浪：

十一　退場

△傳報人自宮中上。

傳報人

我邦最受尊敬的長老們啊，你們將聽見多麼慘的事情，將看見多麼慘的景象，你們將是多麼憂愁，如果你們效忠你們的種族，依然關心拉布達科斯的家室。我認為即使是伊斯特爾河和法息斯河也洗不乾淨這個家，它既隱藏著一些災禍，又要

歌隊長　把另一些暴露在光天化日之下，這
　　　　些都不是無心，而是有意做出來
　　　　的。自己招來的苦難總是最使人痛
　　　　心啊！

傳報人　我們先前知道的苦難也並不是不
　　　　可悲啊！此外，你還有什麼苦難
　　　　要說？

歌隊長　我的話可以一下子說完，一下子聽
　　　　完：高貴的伊奧卡斯特已經死了。

傳報人　不幸的人呀！她是怎麼死的？

歌隊長　她自殺了。這件事最慘痛的地方你
　　　　們感覺不到，因為你們沒有親眼看
　　　　見。我記得多少，告訴你多少。她
　　　　發了瘋，穿過門廊，雙手抓著頭
　　　　髮，直向她的新床跑去；她進了臥
　　　　房，砰的關上門，呼喚那早已死了
　　　　的拉伊奧斯的名字，想念她早年所
　　　　生的兒子，說拉伊奧斯死在他手
　　　　中，留下做母親的給他的兒子一

些不幸的兒女。她為她的床榻而悲
歎；她多麼不幸，在那上面生了兩
種人，給丈夫生丈夫，給兒子生兒
女。她後來是怎樣死的，我就不知
道了；因為俄狄浦斯大喊大叫衝進
宮去，我們給他一把劍，還問哪裡
去，叫我們給他一把劍，還問哪裡
去找他的妻子，又說不是妻子，是
母親，他和他兒女共有的母親。他
在瘋狂中得到了一位天神的指點；
因為我們這些靠近他的人都沒有給
他指路。好像有誰在引導，他大叫
一聲，朝著那雙扇門衝去，把弄彎
了的門杠從承孔裏一下推開，衝進
了臥房。我們隨即看見王后在裏面
吊著，脖子纏在那擺動的繩子上，
國王看見了，發出可怕的喊聲，多
麼可憐！他隨即解開那活套。等那

不幸的人躺在地上時，我們就看見那可怕的景象：國王從她袍子上摘下兩隻她佩帶著的金別針，舉起來朝著自己的眼珠刺去，並且這樣嚷道：「你們再也看不見我所受的災難，我所造的罪惡了！你們看夠了你們不應當看的人，不認識我想認識的人；你們從此黑暗無光！」他這樣悲歎的時候，屢次舉起金別針朝著眼睛狠狠刺去；每刺一下，那血紅的眼珠裏流出的血便打濕了他的鬍子，那血不是一滴滴地滴，而是許多黑的血點，雹子般一齊下住眼睛。

降……

可以看出，在這段戲裏，王后伊奧卡斯特自縊而亡、俄狄浦斯刺瞎自己雙眼的情節完全是用「傳報人」的語言來表述的，這樣的表述方式對於這樣血腥的場面來說不僅顯得含蓄，

而且可以給觀眾提供很大的想像空間，完全符合賀拉斯對舞臺的美感要求。

但上世紀八〇年代在中央戲劇學院演出的《俄狄浦斯王》中，導演羅錦鱗為這一片段賦予了強烈的直觀形象，而這樣的直觀形象是用假定性手段達到的：

……俄狄浦斯緩步走上臺階，面對觀眾，緩緩舉起雙手，突然一個轉身，背對觀眾，雙手對準自己的眼睛猛地摳去，伴隨著一聲慘叫，他轉身仰面朝天倒掛在臺階上；這時，歌隊自舞臺兩側出，在臺階上合攏，並形成一個半圓形遮擋住了俄狄浦斯；在歌隊的遮擋下，扮演俄狄浦斯的演員用黑布蒙住眼睛。

當歌隊全體蹲下時，已經用黑色的布條蒙住雙眼的俄狄浦斯在臺階上方站了起來，兩隻手分別拉著他的兩個孩子，開始了他的獨白……

照片提供：羅錦鱗

照片提供：羅錦鱗

這樣的假定性處理不僅將殘酷的現實直接展現在觀眾面前，並且具有一種詩意的舞臺美感。

二○○七年五月，由上海話劇藝術中心與加拿大史密斯·吉爾莫劇團共同創作的根據魯迅作品改編的《魯鎮往事》在上海話劇藝術中心上演。該劇也充分運用了舞臺假定性手段：

當「我」回家時，導演讓兩個演員趴在地上，充當兩隻攔路狂吠的大狗；

當「我」趕走這兩條狗後，這兩個演員一轉身，雙手撐地，怒目圓睜，成靜止狀態，他們馬上又成了老爺家門口兩隻威嚴的石獅子；

「我」走向那扇虛擬的大門，輕輕地推開，那兩個演員的手臂馬上又成了沉重的大門。被推開的一瞬間，兩個演員還發出了大門開啟時「嘎嘎嘎」的聲響；一旦走進這扇虛擬的大門，那兩個演員一轉身，就變成了主人家的老爺和太太……。

演員扮演的石獅子。上海話劇藝術中心供稿

石獅子一轉身就變成了久未見面的父母。上海話劇藝術中心供稿

演員扮演的供品和祖宗畫像。上海話劇藝術中心供稿

新年來臨，傭人們燒香祭祖，演員三根手指頭就成了三根燃燒著的線香；演員手中虛擬的畫卷在一位演員的面前逐漸展開，演員呆若木雞的面龐就成了祖宗的畫像。

暗夜裏，幾個男人偷偷來綁架祥林嫂，手中的竹竿一會兒是釣魚的魚竿兒、一會兒是茂密的樹林、一會兒又成了運載祥林嫂的小木船。

二○○七年，英國ＴＮＴ劇團演出的《霧都孤兒》，僅用一個帶樓梯的小平臺、一個絞刑架、一個可以隨意開合的木製小棺材就表現了狄更斯描寫的十九世紀英國社會的眾生相。演員們在舞臺上運用假定性的手段，不斷創造出令觀眾感到興奮的情境：演員把絞刑架下的活動開門打開，鑽進去，就到了倫敦的另一個貧民的世界；拉起一道曬衣繩，舞臺上就變成扒手的老窩；扯下曬衣繩，舞臺上就變成了煙霧濛濛的倫敦；五位演員交替扮演劇中的十幾個角色，一個演員可以既是潑辣骯髒的接生婆又是心地善良的妓女。

假定性不僅是戲劇特有的一種表現手段，更是戲劇特有的一種審美方式，它能激起觀眾的創造性想像，從而能激發起觀眾的審美

體驗。事實上，當導演的假定性手法呈現在舞臺上時，它立刻就會受到觀眾的檢驗和證實，觀眾會以過去的觀劇經驗所形成的假定性「契約」去驗證自己的想像。當觀眾的想像和導演的假定性手法完全契合時，觀眾會有一種完成創造性想像的滿足；而當觀眾沒有理解導演的假定性手段時，觀眾在心理上就會有一種若有所失的缺憾。因此，尋找觀眾能夠接受的假定性手法，尋找觀眾想像和導演手法之間準確的契合點，是導演創作過程中的重要工作。

需要強調的是，運用舞臺假定性手段，肯定不是要在舞臺上去創造或復原一個現實的生活場景，而是要通過那些與現實生活具有明顯差異的表現方式來儘量暴露自己的「假」，明確無誤地告訴觀眾：我就是假的，請你們不要用真的來要求我。而觀眾也會從舞臺假定性手段中的「假」，看到現實生活的真，從而感受到想像的快感和樂趣。

中國戲曲藝術的舞臺假定性與話劇藝術的

舞臺假定性的表現手法以及性質有所不同。話劇的舞臺假定性是採用的往往與現實不相吻合、但能為觀眾接受且帶有象徵意味的表現手法；

中國戲曲藝術是在歌舞的基礎上，與自然形態的生活保持一定距離，通過誇張變形的美化形式表現生活，這是一種超越生活真實的藝術真實。戲曲的舞臺假定性主要表現在表演的虛擬性、示意性和舞臺時空的自由處理，並以演員和觀眾之間長期形成的約定俗成的、完整的程式化表現手段為主要特徵，它具有很明顯的模擬生活真實的痕跡。中國戲曲在舞臺假定性的運用上有著精彩的創造：四個龍套象徵千軍萬馬、水旗車旗表示江河湖海和行進中的車載、起霸是表示大將軍出征，這都是和觀眾長期形成、約定俗成的「默契」。還有《秋江》中僅靠兩個演員就表現出那條波浪起伏的大江和那條小船；《武松打店》中的武松、孫二娘和《三岔口》中的劉利華、任堂惠在明亮的燈

光下做黑夜打鬥；《挑滑車》中的高寵用槍連挑十數輛根本沒有實物出現的鐵葉滑車，終因坐騎力盡被第十二輛滑車碾死，如此等等，舞臺場景雖空空如也，但觀眾卻滿眼皆是。

當然還有獨特的時空處理原則，戲曲的時空不是生活時空的模擬，而是經過選擇後壓縮或者放大的時空。需要時，可以把分秒之間的事情放大至幾十分鐘；不需要時，一個轉身或一句臺詞，就走過了千山萬水。

不過，應予指出，中國戲曲的假定性手段在其初並不是出於一種統一的美學原則的追求，更多的還是源於當年演劇條件的簡陋，為了創造出豐富的舞臺形象，在與觀眾的長期互動中，逐漸摸索出的一些約定俗成的程式化表現手段，並日臻成熟，具有了很高的藝術和審美價值。

就像電影的鏡頭語言隨著電影藝術的發展在不斷發展變化一樣，我們相信，隨著觀眾對舞臺假定性手段的逐漸「默契」，舞臺假定性

的手段也會逐步發展，越來越豐富。

五、舞臺場面是情感的需求

舞臺場面是指戲劇中由人物、佈景、音樂、舞臺調度等因素綜合而形成的一種具有強烈情感色彩的場景。它有時具有儀式感、有時具有莊重感、有時具有狂歡的味道，它與生活常態有較大的距離。

所以，這裏所說的場面，不是指導演對一般性場景進行的藝術處理，而是指在戲劇高潮時由導演藝術處理所形成的一種詩化的舞臺場景；它通常出現在戲劇情節和人物內心衝突的高潮處，給觀眾以很強的視覺聽覺的衝擊，使觀眾的情感隨著劇中人物的情感悠蕩起來，整個劇場充盈著一種激蕩的詩情，一種統一的節奏，最終使觀眾的情感和劇中人物的情感緊密地融合在一起。

現實中，對一些重要活動，人們常要用一

定的程式和儀式來操辦，從而呈現出一種場面。天安門廣場每天的升國旗就是一種非常莊嚴的儀式，莫斯科紅場上衛兵的換崗也是一種儀式；這種儀式逐漸就形成了一個固定的場面；一些國家的狂歡節也是一種儀式和場面。奧運會開閉幕人們也一定需要有一個莊重並且可以狂歡的儀式和場面。

儀式需要一定的場面才可以表達人們心中的情感，這個場面的出現一定是發生在儀式的最高潮。舞臺場面雖然和生活中的場面不同，但也常常會帶有某種儀式的意味，借此以表達劇中人物無法用語言表達的內心情感。

眾人皆知的《茶館》第三幕其結尾處，王利發、常四爺、秦二爺三人繞著桌子為自己撒紙錢，就是導演焦菊隱精心處理的一個舞臺場面。它不僅表現了人物內心世界裏的無法用語言表達的情緒，同時也體現出了一種詩一般的意境。

二〇〇四年，上海話劇藝術中心根據老舍

未完成的自傳體長篇小說改編的話劇《正紅旗下》⑰，是描寫清末庚子年間，隨著義和團的到來，老北京們的看似平靜的生活陡起波瀾，官軍和團民圍攻東交民巷，旗兵們盡了職守，報國寺的老方丈也帶著滿腔的怨恨走進了熊熊烈火……全劇的結尾處，導演和舞臺美術設計構思了一個極具內涵的場面：當老舍和父母在冥冥之中對完話後，只見他靜靜轉身向舞臺深處走去，走進了舞臺後區一個淺淺的水池，又涉水向遠處走去，逐漸消失在觀眾的視線裏；留在觀眾耳邊的，只有輕輕的水聲……這是一種詩化的，具有象徵意味的場面，它使觀眾不由自主地想起了一九六六年八月二十三日老舍自沉的那個太平湖。

一九九五年，由廣州話劇團演出的《春秋魂》⑱，在表現屈原毅然自沉汨羅江時，導演在屈原投江的那一瞬間，運用燈光處理，創造了一個極具情感衝擊力的舞臺場面：屈原在跪拜上蒼後，詠歎出他強烈的內心情感：

　　楚國啊，是我的故鄉，長江連著我的血脈。

　　在那連綿巍峨峰巒疊嶂之中，搏動著我的情懷，

　　巫山飄渺的雲團，噴湧著我詩章的靈性，

　　遍坡金黃的橘橙，激發我生命的光彩。

　　這裏的山山水水一草一木都銘記著深深的濃情厚愛，

　　現在，我要走了，

　　在這裏我已完成了我的使命。

　　明知不可為而為之，雖然做得不好，可我已經盡心竭力了。

　　潔身自好反為禍，初衷不改任評說，

　　年華不怠走四方，孜孜不倦遍求索！

隨之，屈原轉身向舞臺後區走去，這時，導演將原本關閉的天幕向上打開，強烈刺目的燈光從天幕處向屈原射去，投江的屈原被籠罩在一片逆光中，融化在逆光中……這是一個充滿強烈情感的舞臺場面，那眩目的燈光象徵著

汨羅江，它是屈原靈魂的昇華，也詩化地凝聚了觀眾的情感，在這裏，觀眾和屈原，他們的情感融為了一體。

《春秋魂》劇照，廣州話劇團演出，導演／王曉鷹，舞臺美術設計／王履緯　圖片提供：王履緯。

二〇〇三年，鄭州市豫劇院演出的豫劇《斗笠縣令》⑲，在其結尾部分，導演也設計了一個充滿詩意且激動人心的舞臺場面。其劇情是，清道光十七年春，河南汝陽人曹謹奉旨跨海赴任臺灣鳳山縣令。當時鳳山連年大旱，加之縣政敗壞，饑民多淪為盜賊。曹謹斗笠芒鞋，訪民情，察水源，在高屏溪畔結識了民間名匠龍老伯。龍老伯和徒弟楊號費了十年的心血繪製了一張引水圖。然而這張引水圖卻使楊號陷入了一場冤案，成為官府追捕的「逃犯」。但曹謹仍冒著極大的風險和壓力，親自上山，說服楊號和避禍的饑民下山，「以工代賑」，促成了修圳引水工程的開工。這時，對楊號冤案的復查，卻牽動了上司魏是太乃至巡撫等貪官集團的神經，關鍵時刻，賑糧被斷，工程陷入絕境。曹謹泣血跪求，未能求來半升米糧。在饑荒如火、民心大亂的緊迫情勢下，曹謹為了鳳山百姓的生存和引水工程的順利完成，不惜犧牲自己的仕途前程和身家性命，毅

然決定打開裝滿陳糧的兵備倉庫，「借得官庫一倉米，救得鳳山萬民安」。與此同時，曹夫人風雨兼程，進京拜請恩師上奏案情，以辨清濁、救危難……水圳竣工了，甘泉流到了鳳山，三萬多畝靠天收成的旱田變成了盛產稻米的豐腴美地。此刻，曹瑾卻因私開官倉被朝廷罷官，鳳山百姓含淚送別曹瑾夫婦……導演在全劇的結尾設計了一個場面：修圳引水工程竣工典禮上，曹瑾下令開閘放水，汨汨清泉順流而下，枯立多年的老水車又開始緩緩轉動。

人們把第一桶清泉送到了站立在舞臺前區的工程總領班楊號的手中，楊號雙手捧起……這時，所有音樂停止，全場一片寂靜，只見楊號突然高舉水桶，將一桶清泉劈頭倒下，酣暢淋漓地澆遍全身……隨即，楊號扔掉水桶，猛地轉身，手牽新婚的妻子海妹，一下跪倒在曹瑾夫婦的面前；頓時，眾鄉親也紛紛跪下，含淚送別……在這裏，整個舞臺沒有語言，沒有音樂，語言和音樂已成為多餘，只有不停轉動的

老水車和石雕般跪著的眾鄉親，這一場面成為全劇的情感高潮。

二○○五年，寧波藝術劇院甬劇團演出了根據瑞士劇作家狄倫馬特的《貴婦還鄉》改編的甬劇《風雨祠堂》[20]，故事被搬到了民國初年的浙東小鎮。當年因與程家少爺相愛而被趕出家門，且險遭沉塘之災的丫環，二十年後以身價百萬的貴婦身份重返故里。寧靜的小鎮因為夫人的還鄉而熱鬧起來，大家都盼著夫人能給小鎮帶來一些好處，唯有「夫人」當年的情人程家傳處於一種惶惶不安中。夫人答應給小鎮三十萬大洋，但是需要全體民眾給她一個「公道」——程家傳必須死！從此，小鎮陷入了瘋狂……程家傳最初是恐懼，然後是「認命」，再後決定以跳崖來擺脫這恐懼的命運；而最後，夫人因破產無法兌現對眾人的承諾，再次面臨沉塘之災；這時，跳下懸崖未死的程家傳和女兒花兒反而用錢救了夫人。

結尾處，導演構思了一個具有中國色彩、同時

又耐人尋味的場面：

△程家傳遍體鱗傷，捧著金盒子上，雖只隔了一天，但人卻蒼老的多了。程家傳將手中的金盒子顫抖地交還給夫人。

夫人　（拒接）不，不，我傷害了你，這只金盒子就作為我對你的補償。

程家傳　（搖了搖頭）

花兒　夫人，爸爸早就講過不要你的金盒子。（夫人還是拒接）這樣吧，要是你願意的話，就讓族裏作為抵債之用。

族長　唔，這倒是個好辦法。

夫人　不，我情願以命抵債。

族長　算了，這許多的債務，恐怕你一命也抵不了！（說著從程家傳手裏接過金盒子）

眾鄉親　族長，快去換銅鈿，讓我們還債。

族長　吵什麼，先得還族裏的債務。

△族長下，眾人邊討錢，邊蜂擁著隨下。

△花兒替夫人鬆綁。

夫人　（不相信地看著花兒的舉動）你……你們……原諒了我？

花兒　（停住手中的動作）……你要害死我的爸爸，我們永遠也不會原諒你！

夫人　（不解）可你為什麼要救我？

花兒　（憤恨地）因為你是一個人，你是一條生命！

夫人　可我已經一貧如洗，我不想再活在這個世界上。

花兒　人不論強弱貧富，都是一個應該珍惜的生命。

夫人　你說啥？

花兒　人不論強弱貧富，都是一個應該珍惜的生命。

△夫人內心受到極大的震動，一時無語。

到如今人去樓空好淒涼，
天涯茫茫我何處歸！

花兒　夫人，爸爸把小店賣掉了，我們要到一個很遠的地方去，你要好好地活下去。

△停頓，夫人好像沒有知覺地把錢輕輕地放在茶几上。

△程家傳在花兒攙扶下慢慢地下，突然他轉身回來，從口袋裏掏出幾張紙幣，塞在夫人手裏。

△寂靜無聲中，夫人呆立在祠堂中央。在寂靜中，她將地上的麻繩拾起來，重新繞在自己的身上，然後她將青石板，當她欲將青石板抱起時，感到力不從心。絕望中，她用力拖動了青石板，拽著青石板步

夫人　……

△程家傳在花兒的攙扶下漸漸地消失在夫人的視線中。

△履沉重地向祠堂大門走去。

夫人　……

△門外強烈的光線，使夫人的身體形成了一個剪影。

夫人　（望著程家傳遠去的背影）
　　　望著他傷殘的身軀，
　　　受著他無言的責備。
　　　……

△高大的祠堂空無一人。

△幕漸閉，全劇終。

（唱）……

這是一個充滿悲劇色彩的結尾：夫人自沉了嗎？她死了嗎？有沒有人救她？程家傳的命運如何？……這個舞臺場面給了觀眾很多聯

想，大幕閉上，觀眾的思索仍未結束，使得全劇在揭露金錢面前人的靈魂有多麼醜陋的同時，也留下一絲希望，展現了黑暗中人性的光芒。

在「調整與改變規定情境」這一章節中，曾舉過話劇《馬蹄聲碎》的例子。在那個戲的結尾，導演也有著非常精彩的場面處理：全劇結束時，最後剩下的三位紅軍女戰士經過千辛萬苦，終於找到了大部隊，匯入了隊伍的滾滾洪流。導演在處理這一場景時，讓三位女戰士站在台中，望著遠方依稀可見的紅軍大部隊大聲呼喚。這時，音樂響起，導演讓幾十位紅軍戰士圍繞著中心平台不停地穿場而過，將情緒推向了高潮。這裏其實是兩個時空，一個是三位女紅軍的時空，另一個是紅軍大部隊的時空，雖然彼此沒有直接接觸，甚至無法產生直接交流，但彼此的情緒融為了一體，創造了一個非常激動人心的舞臺場面。

戲劇是視覺和聽覺統一的藝術，在劇情到達高潮時，觀眾需要一定程度的情感衝擊，如

話劇《馬蹄聲碎》姚遠供稿

果導演還是繼續以前的舞臺處理和戲劇節奏，沒有在場面上給予觀眾一定的滿足，戲劇進程中對觀眾情感的衝擊力就會大打折扣。這種舞臺場面可以是情緒高潮的，可以是詩化的，也可以是具有一定儀式感的。

需要強調的是，舞臺場面一定是情節發展、人物情感發展的一種自然延伸，是一種情感的必須，是觀眾情感的需求，而不能是導演的個人所為。過去在一些戲裏，為了達到情感的高潮，編劇或者導演處理一些所謂的「場面」，這些「場面」生硬的出現在戲裏，不僅達不到引起觀眾情感共鳴的效果，反而常常會引起觀眾的逆反心理，此種情形文革時尤甚。

舞臺場面不一定出現在戲劇衝突的高潮時，也許在戲劇衝突進程中的小高潮時可以出現，也許會在全劇結束時出現。導演不能強求，應順應劇本發展的情節線索和情感線索，使場面自然而然地出現。在舞臺場面運用上，導演要充分運用舞臺調度、音樂音響、舞臺空間等等因素，找到最符合表達人物情感的舞臺場面。

【注釋】

① 引自《斯坦尼斯拉夫斯基全集》第二冊「演員自我修養」作者：斯坦尼斯拉夫斯基、林陵、史敏徒譯，中國電影出版社，1959年11月，第一版。

② 話劇《馬蹄聲碎》根據江奇濤同名小說改編，編劇姚遠，導演查麗芳，南京軍區前線話劇團演出。

③ 引自魯迅小說集《吶喊》、《社戲》。

④ 摘自《從假定性到詩化意象》作者：王曉鷹，中國戲劇出版社，2006年5月第一版，第200頁。

⑤ 「爽」是指口腔舌頭的味覺出了毛病，不是爽快的意思。例如中國古代醫書所稱的口爽，便是口腔之味食慾不振的意思。馳騁畋獵，是古代最富於刺激性的個人戶外活動，以及群眾性野外活動。

⑥ 老子《道德經》四十一章。

⑦ 引自《梅耶荷德談話錄》，中國戲劇出版社1986年10月第一版，第232頁。

⑧ 引自《戲劇的世界》，知識出版社P.50。

⑨ 引自《中國大百科全書──戲劇卷》，大百科全書出版社，2004年9月第五版，第189頁。

⑩ 引自《古典文藝理論譯叢》十一冊，人民文學出版社，1963年2月第一版，第257頁。

⑪ 引自《戲劇理論譯文集》第九輯，中國戲劇出版社，1963年第一版，第246頁。

⑫ 又譯《老婦還鄉》葉廷芳譯。

⑬ 引自《戲劇理論與戲劇分析》作者：（德國）曼弗雷德‧普菲斯特。

⑭ 周靖波譯，北京廣播學院出版社，2004年5月第一版。

⑮ 引自《培爾‧金特》第五幕第二場，作者：（挪威）易卜生，蕭乾譯。

⑯ 引自《戲劇理論與戲劇分析》作者：（德國）曼弗雷德‧普菲斯特。

⑰ 周靖波譯，北京廣播學院出版社，2004年5月第一版。

⑱ 引自《詩藝》作者：（古希臘）亞里斯多德、賀拉斯，羅念生、楊周翰譯，人民文學出版社，2005年1月版。

⑲ 《正紅旗下》編劇：李龍雲，導演：查麗芳，舞臺設計：黃海威。

⑳ 《春秋魂》導演：王曉鷹，舞臺設計：王履緯。

㉑ 《斗笠縣令》編劇：羅懷臻、姚金城，導演：李建平，舞臺設計：徐海珊。

㉒ 《風雨祠堂》編劇：王信厚，導演：李建平，舞臺設計：徐海珊。

第五章　導演的重要創作夥伴

思考。

戲劇文學是戲劇的基礎。俗話說「劇本劇本，一劇之本」，道出了劇本在戲劇演出中絕對重要的地位。一個劇本的優劣，可以決定一部戲劇作品的存在價值。自有戲劇始，大浪淘沙般地捲走了無數的劇本，而至今仍可演出的作品無一不是由於它有著堅實的文學基礎。好的劇本是導演進行藝術創造的首要條件，是第一要素；劇本的優劣，決定著導演藝術創造的成敗，因此，導演必須對劇本創作予以足夠重視。

一、劇作者是導演最重要的合作夥伴

劇作樣式大多真實的再現社會生活，細緻具體的表現人物關係和人物心理狀態，這裏可以有正劇、悲劇、喜劇等等。另外一些不僅在表現人物精神世界和人物關係上與傳統的表現方式不同，作者不追求細緻具體的人物關係、表現人物精神世界和人物關係，而且更重視人物內心世界的開拓，而且在劇本的外部表現樣式上有所追求，力求用一種獨特的外部形式來更好的表現作者對生活的環境地點，重視。

戲劇演出的特質，感染觀眾的手法，都要由劇本創作來決定。劇本是一度創作，是劇作者經過長時間思考和藝術構思的結果，是劇作者思想感情、價值觀念、劇作技巧經長時間積澱後的一種藝術的釋放方式，也是導演進行二度創作的基礎和依託。

由於個人閱歷的不同，藝術手段的不同，希望導演能做劇作者之思想的忠實傳導者是不現實，也是違背藝術規律的。導演與劇作者的思考方式、藝術觀點、審美情趣很可能不大一樣，最明顯的區別，是劇作者的思維經常是文學性的，他會考慮自己的文字是否能夠準確表達人物的內心世界；而導演的思維則是舞臺性的、行動性的、直觀性的，他要考慮的是人物的行動是否具有舞臺直觀性，語言是否具有強烈的動作性，劇本是否有激動人心的尖銳衝突和跌宕起伏的節奏感，劇本的思想內涵是否可以通過導演的舞臺藝術處理表現出來。

在所有的藝術形式中，文學的表現力最強，給人的想像空間也最大。雖然文字是凝固的，但它可供閱讀者反覆仔細玩味；而舞臺演出藝術的重要特徵是，演出的二度創造、人物形象的直觀性，它是不停流動的、是瞬間的。在這一點上，舞臺演出相比戲劇文學有著先天的弱勢。劇本中，豐富的人物內涵是劇作者全部思想的濃縮，也是劇作者全部的感情體驗，但這要由導演在不停流動的劇情發展中來解釋、揭示，並將它完全表達清楚，這無疑是困難的。

這樣說並不意味著導演在劇本面前永遠是被動的，導演也許不能完全體現作者的全部構思和思考，但導演也作為一個思想者，他對於劇作同樣也會有他獨特的思考，會有他獨特的思考問題角度；他甚至可以挖掘出隱藏在劇本下面且是被作者所忽視的東西，甚至可以在一個表面平庸的劇本下面尋找到深刻的思想和獨特藝術表現的可能。

但是，不能依靠導演的舞臺藝術手段去完

全彌補劇本的缺陷，在一個有缺陷或者不完善的劇本上，導演使用的舞臺藝術手段越多，往往越會暴露劇本思想的貧乏。導演運用舞臺藝術手段對劇本予以美學上的提升是有限的，關鍵仍舊在於劇本的文學基礎，因此導演應該特別重視，要把相當大的精力放在劇本的完善上。劇本的完善可以使導演的工作更為順暢，更可以發揮創作集體活躍的藝術想像，會產生一加一大於二的效果。

劇本是多樣的，有些劇本不適合舞臺演出；有些是作者對舞臺不夠瞭解，所以寫的不成功；有些則是作者並無演出的打算，只是運用劇本這種戲劇文學樣式表達自己的思想感情。歌德曾說：「一部劇本對我們產生巨大效果，我們就認為可以拿它上演，不費什麼力就可以成功。但這是另一回事。一部劇本，如果本來不是作者本著自己的意圖和才力為上演而寫的，上演就不會成功，不管你怎麼演，它還是有些彆扭甚至引起反感……莎士比亞所

寫的劇本全是吐自衷曲。」[1]「一部寫在紙上的劇本算不得怎麼回事。詩人必須瞭解他用來工作的手段，必須把劇中人物寫得完全適應要扮演他們的演員……為舞臺寫作是一種特殊的工作，如果對舞臺沒有徹底瞭解，最好還是不寫。每個人都認為把一種有趣的情節搬上舞臺後還演一樣有趣，可是沒有這麼回事！讀起來很好乃至思考起來也很好的東西，一旦搬上舞臺，效果就很不一樣，寫在書上使我們著迷的東西，搬上舞臺就可能枯燥無味……一個人為舞臺上演寫劇本，既要懂行，又要有才能。這兩點都是難能罕見的，如果不結合在一起，就很難收到好效果。」[2]

對導演來說，一個劇本好不好，並不在於它目前是否成熟，而在於它有沒有給導演提供一種可被開掘的新的思想立意、新的藝術創造的可能。有些劇本，看起來似乎無懈可擊，卻缺乏新的思想立意和藝術創造的可能和空間；而有些看起來似乎不起眼的劇本，卻能為導演

和整個創作集體提供新的思想立意和藝術創造的可能。這些新的思想立意和藝術創造的可能，也許正是導演需要闡發的一種思想；也許是對生活對人物的一種新的解釋；也許可以體現這個劇種特有的藝術特色；也許可以進行這種新的表現手法，是對舞臺藝術新的探索。對於導演來說，選擇就更重要，努力是需要的，但用敏銳的眼光進行選擇就更重要；選擇對了，可以收到事半功倍的效果。

劇本需要導演進行調整。有的導演喜歡按照自己的喜好對劇本進行任意的裁剪刪改，這常會破壞劇本原有的結構和風格。但有時，劇作者對自己的作品愛之過甚，一言一語都是自己心血鑄成，一字一句都是歷經推敲，彷彿字字珠璣，導演若改動一個字，都覺得是對他的莫大傷害。所以，導演的調整，應是在尊重作者、尊重原作、理解原作、彌補原作某些不足的基礎上，進行慎重的調整。理想的合作狀態是，導演在充分理解了劇本的思想內涵和藝術

追求之後，再將自己的導演構思與對方溝通，使作者瞭解舞臺演出的最大可能性，接受自己的構思，最後在一種統一的藝術追求下進行劇本的調整與修改。

實際中，導演與編劇的合作方式，一般是這樣一個流程：

編劇寫出劇本；
劇院決定排演；
導演提出意見；
按照導演的意見，編劇做進一步的修改；
導演在排練場根據現場情況再不斷調整，最終形成演出文本。

可以看出，最終的演出本，主要是由編劇和導演兩人合作完成的。所以，他們的美學追求可以決定演出的效果。如果兩人具有共同的美學追求，具有較高的審美品位，創作的結果可以預期，反之則難以預料。

美國好萊塢的電影編劇方法與我們有著許多不同。在《好萊塢怎樣講故事》一書中，作

者以拍攝於一九四二年的經典影片《卡薩布蘭卡》為例，講述了劇本完成的過程：

默里·伯內特和瓊·埃裏森創作了一個劇本《每個人都來雷克的店》；

隨後，朱利斯·J·艾普斯坦和菲力浦·G·艾普斯坦兄弟首次執筆，對這個劇本進行了大的修改；

之後是霍華德·科克把它修改成了最接近最終成品的樣子；

最後，凱西·羅賓森和倫諾爾·科菲協助導演邁克爾·柯蒂茲拼貼縫補，把它拍攝了出來。

之後，朱利斯·J·艾普斯坦在接受採訪時被問道：「你們兄弟二人是怎樣在好萊塢贏得『劇本醫生』的名聲的？」

他回答：「……在製片廠，每一個人都是劇本醫生——『這會兒誰在閑著、過來看看劇本還有哪兒要修改』。」③

美國一九八二年拍攝的《窈窕淑男》（又譯「杜絲先生」）的導演西德尼·波拉克說：「甚至有時需要十個人參與一個劇本的創作，因為要是你在第一個作者那兒得不到你想要的東西，你就去找第二個，從他那裏得到更多的一點兒，然後將其中你想要的那部分吸納進來，把你不需要的丟掉。」④

可以明顯看出，好萊塢的編劇方法具有它自己鮮明的特點——積聚了眾人的智慧，避免了個人的局限。美國電視劇在撰寫初稿時也許有十個編劇共同討論，將情節細化到每一分鐘，每六分鐘就要有一個「興奮點」，防止觀眾轉臺；再由二個編劇撰寫具體臺詞，其他編劇繼續推進劇情細節發展。也許我們還不能完全採取這樣的方法進行創作，但編劇與導演之間的合作是可以取長補短的。

前一章節提到豫劇《斗笠縣令》的創作過程，就是一個導演和編劇良好合作的例子。史載：清代道光十七年，河南汝陽人曹謹赴臺灣高雄旁的鳳山縣任縣官，他勵精圖治，號令民

眾開圳引水，將幾萬畝靠天收的旱田改造成了旱澇保收的豐腴之地。至今，那裏的曹公廟仍香火不絕，曹公圳的清泉也還在惠澤著當地的民眾。

二○○三年，劇作者根據這一史實，創作了《斗笠縣令》，初稿中全劇共有六場。

序　幕：接聖旨，曹謹赴任鳳山。

第一場：微服私訪，曹謹瞭解旱情和當地官府的腐敗，接觸到當地的真實情況。

第二場：曹謹決定以工代賑，開圳引水；曹夫人星夜趕到鳳山，勸阻他不要莽撞行事。

第三場：曹謹冒險上山，力勸飽受冤屈、占山為王的楊號下山執掌開圳總領班之職；曹謹的真誠打動了楊號，楊號決定不懼官府的追捕，追隨曹謹下山。

第四場：開圳工地，官府賑災之糧斷絕，工地停工在即；楊號欲搶軍備倉庫糧食救急，被曹謹喝止；曹謹急赴臺灣府求救。

第五場：曹謹求糧未果，回到工地；群情激憤，皆欲散去，千鈞一髮之際，曹謹主動承擔了搶軍糧的罪責，開倉分糧；同時寫下血書，讓夫人火速趕往京城，將實情稟報皇上。

第六場：引水工程完工；官府派人來抓楊號和曹謹，民眾怒不可遏；關鍵時刻聖旨下，貪污腐敗的臺灣府政被逮捕法辦，擅開軍備倉庫的曹謹調職，改任淡水縣令；百姓送別曹謹夫婦。全劇結束。

這個劇本裏，有基本史實，如當地的乾旱，曹謹以工代賑、開圳引水、調往淡水任職等；也有虛構，如楊號占山為王的線索，夫人追隨曹謹下山執掌開圳總領班之職，曹謹以工代賑的真誠打動了楊號的線索，搶軍糧的情節，將貪污腐敗的臺灣府的線索，搶軍糧的情節，將貪污腐敗的臺灣府

政魏是太逮捕法辦的結局等。這是一個具有強烈悲劇色彩的正劇。作為劇本，它完成了創造人物形象的任務，情節的發展也通順流暢。但編劇和導演總覺得這裏面還缺少某種動人的東西，缺少一種悲劇的力量。

首先，在第五場和第六場之間，曹謹星夜赴臺灣府求糧的情節被省略。原先考慮到從台南一下到了臺北，地點的跳躍太大，而求糧的戲無非就是請求、懇求、哀求而已，沒有什麼文章可做，加上又要多出幾個為官的人物，於是就省略了。在這被省略的時空裏所發生的事，即曹謹在臺灣府求糧所經歷的種種挫折，通過第六場曹謹和大家的對話交待出來。但他在臺灣府具體受到了什麼挫折，有何遭遇，倒是觀眾欲知究竟的。既然如此，那為什麼不將他在臺灣府求糧的經歷描寫得獨特一些呢？為何不將他求糧的遭遇直接體現在舞臺上呢？於是，編劇和導演共同構思了一場新的戲：

曹謹深夜求見臺灣府政魏是太，被門禁

斥喝；

曹謹百般請求，卻被拒之於府衙大門外；

曹謹心急如焚，百般無奈之下，在府衙門前長跪不起；

一夜風雨雷電，長跪之後的曹謹最後昏倒在了府衙大門前。

豫劇《斗笠縣令》曹瑾跪求賑災糧。鄭州市豫劇院演出，筆者供稿

這裏有幾個值得注意的創造。首先，它符合觀眾的觀劇心理，曹謹隻身赴臺灣府求糧結合觀眾的觀劇心理，曹謹隻身赴臺灣府求糧結果如何？這是一個懸念。編劇和導演現在直接將此懸念用舞臺形象直接呈現給了觀眾。同時，運用這個時刻，合理地引出大段核心唱段：

烏雲滾滾星光暗，

夜風襲來徹骨寒。

鳳山百姓日夜盼，

盼引水驅走旱魔迎豐年。

為開圳饑腸轆轆把活兒幹，

擋饑餓全靠著個個把腰帶緊緊纏，

腰帶緊緊纏。

……（略）

大人你今天不把下官見，

為鳳山我願把石階跪穿，

石階跪穿！

曹謹跪求臺灣府政魏是太是這個人物的歷

史局限，也是人物性格的表現，具有很強的悲劇感。導演據此創造了一段戲曲舞臺上從未出現過的長達一分多鐘的靜場。身著官服的曹謹在大段唱腔後，衝著府衙大門高喊：「魏大人，為了鳳山百姓，我求求你啦！」接著，猛地跪倒在府衙門前，執拗地長跪不起，導演同時運用「秋蟲鳴叫、大雨磅礴、清晨鳥鳴、烈日蟬叫」四段音響，配合燈光的變化，最終讓曹謹在炎炎烈日下轟然倒地。這一場新寫出的戲，有懸念，有劇烈衝突，有大段唱腔，還有人物性格的表現，由此成為全劇的一個亮點。

另外，原劇本的結尾還原了史實：曹謹因為開圳有功，上調緊靠臺北的淡水任職，幾年後回到河南家鄉，得以善終。為了追求戲劇性效果，編劇於此加了一些戲：

一是來人宣旨，且有具體念白：「奉天承運，皇帝詔曰：經查證，鳳山縣令曹謹救災修圳，造福於民，功不可沒，本該重用。然擅開官倉，借用軍糧，罪亦不可赦！著即免去鳳山

縣令之職，調淡水候缺。待查明實情，權衡功過，再作任用！」

二是將臺灣府政魏是太及二千人革職法辦。

三是開圳引水典禮和楊號、海妹的婚禮隨即開始，眾鄉親在一片歡慶的氣氛中依依不捨地送別了曹謹夫婦。

這裏有傳統戲曲的「聖旨下」，有官場上的傾軋，還有中國人喜聞樂見的大團圓。這樣的結尾，符合中國觀眾善惡有報、希望團圓的心理，也沒有違背基本的歷史史實。但作為戲劇作品，這裏卻缺少一種動人的力量。大團圓確實令人賞心悅目，但一種缺憾或不圓滿的感覺更能給觀眾帶來一種心靈的震顫，這種感受會比大團圓更久地留在觀眾的心裏。為此，導演與編劇共同商量，改動了結尾：將「著即免去鳳山縣令之職，調淡水候缺！待查明實情，權衡功過，再作任用！」改為「著即免去鳳山縣令之職，回鄉養老，永不敘用！」

這個改動只寥寥數字，卻使全劇產生了極

大的悲劇效果——一個被民眾認為是鞠躬盡瘁的好官，卻落得這樣一個下場。這樣，接下來的開圳引水典禮和楊號、海妹的婚禮被染上了一層悲壯的色彩，這些喜慶的典禮在觀眾心裏引起了完全不同的感受：一種遺憾，一種憤懣，一種憂傷，充盈著劇場。

二〇〇二年，南京市話劇團準備排演根據真人真事創作的話劇《平頭百姓》⑤。那一年，南京出現了一位市民英雄周光裕，在一次制止犯罪的過程中，他被刺中了幾刀，倒在血泊中死去。這是一個普通的不能再普通的小人物，可是他用自己並不強壯的身軀，擋住了罪犯的刀尖，伸張了正義。此事發生後，引起了南京社會的極大震動，更重要的是，人們從他平凡的生活點滴中，挖掘出許多優秀的品質，因此成為南京市民的一個代表性人物，代表著新世紀新市民的形象。劇本塑造這樣一個人物有相當大的難度，它在創作伊始就和政治任務掛上了鉤，不可避免地要在這個人物的身上表

現主流社會的價值觀念。作者力求用小事件、小矛盾、小衝突去寫這麼一個平時不起眼的小人物，也構思了一些生活中原本沒有，但符合藝術創作規律的矛盾衝突和人物關係。在最後一場，大家都來到主人公犧牲地悼念他。這是一場極其難寫的戲，不僅要體現出眾人的悲傷，還要體現出主旋律的色彩，更要有一種明朗向上的情緒。作者寫出了這樣的情節：

△張明華忽然看見了那些鮮花，他拿起一枝，聞著──

張明華　　這些鮮花是送給誰的？

李惠琳　　是送給你的！

張明華　　送給我的？

張文娟　　是啊！

張明華　　不，這鮮花還是送給那些比我優秀的人吧！惠琳！女兒，這件事，我只有拜託你們了！

△他說著，又向天邊的晚霞那裏飛騰而去。

張文娟　　爸爸！

李惠琳　　明華！

△二人欲下。

△李惠琳收集起那些鮮花。

△忽然，天空中傳來張明華的喊聲：「惠琳！女兒！」

△李慧琳和張文娟忙向天上望去。

△人們離去。

△音樂聲起。

△張明華從晚霞中飛落了下來──

……（略）

△幕落，劇終。

可以看出，這是一種不得已而為之的寫

法，因為不論從情緒上還是從舞臺呈現上，都很尷尬、很勉強。再者，主人公死了之後再出現在舞臺上，這更是與劇本的寫實風格相悖。這個方案無疑不可行，必須尋找一種更好的方案來替代，以達到人們希望的情緒氣氛。這個尋找的過程極其困難和艱苦，這不只是在尋找一種替代方案，而是要尋找一種完美的藝術處理手段。最終，一件東西——尋呼機，觸發了導演的想像：前一場中，導演設計老闆為主人公新配了一隻尋呼機以便於工作聯繫，他希望今天能得到女兒保送大學的好消息，並選了一隻和女兒出生年份一樣的號碼——「一九八三」，這就預設了一個懸念——他能聽到女兒的好消息嗎？結果，他死了，沒有聽到女兒的好消息，這給所有人留下了深深的遺憾。演出最後改為：

△眾人悼念後逐次散去，只留下妻子和女兒。

李惠琳　明華！我和女兒來了——

張文娟　爸！我來了——

李惠琳　明華！——怎麼這些事都被你碰上了呢？你為什麼沒有把那拐彎走開呢？——聽人說，你抓住那個歹徒，死都不肯鬆手。——我不是說過嗎？你為什麼不鬆手呢？——我不是說過嗎？不要管閒事，不要管閒事！你吃的虧還少嗎？——你總說，該管的事就得管，可你只是個平頭百姓啊！你管那麼多事幹嘛……可我知道，你這麼做是對的，對的……

張文娟　媽，別哭。從小到大，我沒見爸爸發過愁，他不喜歡我們掉眼淚。爸爸是對的，我佩服他……（走到台前）爸爸，真遺憾您沒有聽到我的好消息……（走向舞臺一側的公用電話亭，撥電話，忍住淚水，一字一句說出）……你好，請呼

一九八三，……留言……爸爸，學校
保送我上南大了。……注意身體，
早點回家，我和媽媽在家等……
著……您！（掛電話，泣不成聲）

△遙遠的天邊，突然傳來尋呼機的「嘀嘀」
聲，它輕盈地響著，逐漸響徹整個劇場。

△母女倆往空中遙望著，搜尋著，金黃的落葉
繽紛而下，越落越多，金燦燦地鋪滿了整個
舞臺。

△慢慢地，她們相互攙扶著走向舞臺深處，越
走越遠，漸漸地消失在觀眾的視線中……

△幕落，全劇終。

這樣的處理，不僅給了觀眾強烈的情感衝
擊，同時也留下了一種深深地遺憾和惆悵，一
種揮之不去的淡淡憂傷。

二〇〇八年八月陝西省京劇院演出了京劇
現代戲《風雨老腔》⑥，從中也可以看到編劇

話劇《平頭百姓》南京市話劇團演出，筆者供稿

和導演如何共同追求一種統一的美學境界。劇本寫的是上世紀二○年代陝西關中地區皮影藝人的生活，具有濃烈的地方風情和悲劇色彩。劇中最重要的情節是：男主人公李水龍出於狹隘的報仇心理，偷偷將水灌進了演皮影照明用的馬燈，致使洪家班打擂失敗，也使自己心愛的姑娘秀英被惡霸擄走，最後為保貞操，自盡身亡；全劇在大段悲憤的唱腔中結束。這個結尾，從傳統意識形態來看是圓滿的；這樣的結局，也符合一般人倫理道德審美取向，因為秀英沒有被惡霸玷污。但這樣一來，整場戲只有主人公的大段唱腔，沒有了積極的戲劇動作。這裏還有一個重要的美學問題：生活的不完美恰恰是吸引觀眾的重要因素，殘缺使得觀眾感到了一種悲劇的崇高美、純淨美。

在編劇和導演統一的美學追求下，作者修改了劇本：秀英為救戲班於水火，被迫嫁給惡霸做小；十天後秀英回門省親，和水龍見面，相互傾訴內心的痛苦；全劇結束時，秀英無奈

地告別水龍；水龍孤獨地站在門口，久久地望著秀英遠去的背影……

這一修改非常精彩。因為它既超出了一般觀眾的思維定勢，也提供了一些藝術創造的空間和可能：

一是劇情具有強烈的懸念。秀英回來了，她和水龍見面會怎麼樣？他們會說什麼？懸念使觀眾產生了強烈的觀劇期待；

二是場上人物具有強烈的動作性。被迫嫁給惡霸的秀英回到了自己家中，又見到了自己的戀人，他們將有多少話要說，水龍有多少痛苦和悔恨要傾訴，人物充滿了行動的慾望，行動也就積極起來；

三是展現了一種濃烈的悲劇美，撞擊了觀眾的心靈。畢竟每個人的生活都存在著缺憾，觀眾會將自己生活中的缺憾和劇中人物的遭遇作一種潛意識的對比，那種殘缺的美給觀眾留下了無限想像的可能。

四是為音樂、舞臺美術、演員表演提供了藝術創造的可能性，這裏可以有獨唱、對唱、二重唱，還可以有優美的戲曲身段。

劇本修改是必要的，之所以必要，是因劇本或多或少存在一些妨礙舞臺完美表現的問題；同時，導演是用舞臺形象進行藝術想像，最終出現的舞臺表現諸元素不可能與作者完全一致。就此展開來說，我們的一些作者在進行創作時，習慣於將劇本寫得很滿。他們為了充分表達自己的構想，堆砌語言，甚至將舞臺提示也寫得非常具體，總希望給導演和演員一種鮮明的提示，希望導演演員非常準確地、忠實地體現劇本中的一切。可這樣結果是，劇本留給導演、舞臺美術設計和演員的創作空間非常少。生活中，人們在進行交流時，是非常注意語言分寸的，都是能不說的儘量不說，能少說的儘量少說，不會口無遮攔地喋喋不休。更何況在舞臺上，還有許多肢體的動作、面部的表情可以起到甚至超出語言的作用。所以，作者應該善於「留白」，應該留出導演進行二度創作的空間，而過多的語言和舞臺提示有時反倒會束縛導演二度創作的想像力。

而可以既充滿激情又思辨地表現生活，追尋生活的實質。

還有一些編劇和導演深深地沉浸在劇情和人物中，在創作中常會不由自主地感動、傷心、落淚，並將這種情感衝動視為最佳創作狀態。我們並不否認這的確是一種很好的創作狀態。激情是藝術創作的原始動力，沒有激情的藝術作品是枯燥的，無法打動觀眾；將自己沉浸在劇情和人物中，不僅可以準確地體會人物的情感，淋漓盡致地表達人物的情感，而且還可以用創作者自己的情感去想像和豐富劇中人物的情感。但生活中的許多事件，深陷其中的人常會被其表像所迷惑，常會被一些當事人激烈的情緒所左右而失去了自己的準確判斷。所以，作為戲劇的創作者，編劇和導演要對現實生活予以一種理智、冷靜的審視和思考；與現實生活拉開一定的距離，才更有可能準確地表現生活，表現生活中人物、事件的本質。「不識盧山真面目，只緣身在此山中」，所以，適度地拉開距離，觀察到生活之表像下所隱藏的實質，在創作中就不會被一些表像所左右，從

二、演員是導演主要的工作對象

戲劇最使人著迷的是演員能夠當著成百上千的觀眾創造人物形象，揭示人物內心世界的隱秘，與千百觀眾在一個節奏裏呼吸。這是戲劇藝術與其他藝術最大的不同。

導演的主要工作對象是演員，只有通過演員的表演，才能使舞臺和觀眾之間產生一種有機的美感交流，想用其他手段來達到這一點是不可能的。波蘭導演格洛托夫斯基認為「演員的個人表演技術是戲劇藝術的核心。」[7]由此可見，演員是導演重要的合作夥伴。

演員是舞臺藝術的中心，是人物形象的創造者，是導演構思的主要體現者。導演最主要的任務就是通過演員的創造性工作，將演出的思想立意和導演構思表現出來並傳達給觀眾。

作為演員，各自都有自己的獨立思考和與眾不同的創作個性、創作習慣。導演必須瞭解演員的創作個性和創作習慣，才能找到啟發演員創作主動性積極性的「鑰匙」。

導演應該積極主動地幫助演員，在排練和演出中向演員提出人物表現的最高境界，把人物置於尖銳複雜的規定情境，使演員永遠處於「不滿足」的狀況，從而始終保持積極旺盛的創作狀態。

雖然演員是創作的中心，但演員的創作信心又十分脆弱，非常容易受到導演或其他因素的影響。導演在藝術創作中佔據著主導地位，這很容易使導演擁有一種掌控別人的自我感覺，很容易使導演對演員居高臨下，頤指氣使。其實，這只是藝術創作中的分工造成的，當大幕打開的那一瞬間，導演的作用其實已經消失。

導演要保護演員的創作積極性和信心。每個創作集體或藝術團體總有一個或幾個有影響

力的演員，他們是創作集體的主幹，是藝術團體藝術風格的主導；他們因為自己的藝術成就而在一個藝術團體裏享有特殊的，受人尊重的，有時甚至是一言九鼎的地位。導演要與他們建立一種良好的、融洽的、藝術創作上的關係，在創作個性和創作習慣上要有意識地滿足他們。在創作排練時，導演與演員永遠是創作上的夥伴，導演不能將自己處於一種居高臨下的地位，不能將演員置於一種被動接受導演構思的境地。導演要將自己的構思很好地與演員溝通，將每一幕中最關鍵的環節以強烈的方式告訴演員，給演員以深刻的印象，得到演員的理解和贊同，激發起演員的行動慾望，就可使演員在領會導演構思的基礎上激發新的想像，進行新的創造，從而使導演構思更趨完整。

導演在指出演員問題時，一定要保持一種善意和商榷的態度，不能損傷演員的自尊心和創作熱情，有時一句不經意的話也許就會傷害演員的自尊和創作熱情，而自尊心往往與創作

熱情和想像力相聯繫。同時，導演要與演員建立一種相互信任的創作關係，使演員始終對導演抱有堅定的信心，這種信心是創作成功的必要保證。總之，導演在對待與演員的關係上，指出問題要準確，方式方法要講究。

導演構思不可能是完美無缺的，總有值得商榷和考慮的地方，導演沒有必要固執己見。導演在貫徹自己的導演構思時，時常會在一些地方與演員發生矛盾和分歧，此時就應在導演構思沒有受到大的損害的情況下，進行適當的調整。

斯坦尼斯拉夫斯基體系裏有一種人人皆知的說法：只有小演員，沒有小角色。這在藝術理論上是正確的，它要求演員不去計較角色的大小輕重，應花同樣的努力去創造角色。這樣的例子不勝枚舉，如在《茶館》中，黃宗洛飾演的松二爺、童超飾演的龐太監；《駱駝祥子》中，于是之扮演的老馬就是很好的例子。但在實際中，小演員大量存在。由於個人能力

的問題，甚至機遇不好，使他們在創作集體中處於一種無足輕重的地位，似乎可有可無，費了很大的力氣人們也感覺不到他們的存在，彷彿完全可以被忽視。而實際上他們作為一個演員，有著一樣的自尊，甚至這種自尊更強烈，更容易被傷害。導演應該尊重他們在戲中的作用，重視他們對於戲的建議。

在戲劇史上，導演和演員的關係經歷了一個發展變化過程。在戲劇萌發之初，那時沒有導演，舞臺以演員為中心；到文藝復興時期，美術家以其獨特的創作，一度佔據舞臺，演員倒成了陪襯；再後來，導演才逐漸佔據了舞臺演出的主導地位。甚至還有導演將演員當成沒有思想的「棋子」、「工具」去使用。自上世紀以來，導演和演員的關係被逐漸理順，他們應該是創作中的夥伴，而作為導演，應將演員視為激發導演藝術想像、體現導演構思、豐富導演構思的主體。

在斯坦尼斯拉夫基體系的影響下，在過去

很長一段時期，導演非常強調演員對角色性格的塑造，演員的最高境界，就是使自己靠近角色的行動，塑造一個與自己外形、聲音、性格完全不同的角色，這就使導演需要運用化妝、服裝、燈光等等外部手段，演員需要運用聲音造型、形體造型、語言造型，來使自己脫胎換骨變成另外一個人。這樣做，固然可以極大地發掘演員的表演潛力，而熟悉這個演員的觀眾也會驚歎其高超的演技，但這樣的表演，在現在看來有明顯的人為痕跡，即一種明顯的表演痕跡。

由於當代戲劇表演觀念的變化，強調自然流暢的表演風格，需要摒棄過去那種充滿人工氣的表演方式。過去是演員靠近角色，使「我」變成「他」，現在是使角色靠近自己，「我」就是「他」。所以，導演在選擇演員時，也應更多地去注意演員身上與這一個角色氣質、性格、外形相似的東西，最終使這個演員身上的獨特氣質化為角色的氣質。

應該注意的是，由於需要觀眾時刻都對舞臺上發生的一切感到興趣，因此，舞臺上人物的行動，都必須經由導演和演員共同設計，生活無疑是對舞臺上經常要表現的，但舞臺上的人物行動不應該是對現實生活的簡單展示，更不能僅僅是生活過程的流淌。舞臺上展示的人物行動，應該是人物為了達到自己的目的而採取的一系列行動，並在這個行動中逐步展現人物的精神狀態和特有的情感表達方式。導演在處理人物行動時，不可能面面俱到地設計好舞臺演出的每一個瞬間，但應該有一個總體的要求，而演員也應在導演的引導下進行人物行動的構思，組織有機合理、積極有效的人物行動，然後導演再在演員創造的基礎上做合理取捨。因此，導演和演員要根據演出的主題和人物性格，對人物行動進行有選擇的重組，應該在生活過程的流逝中尋找最有代表性的行動環節，省略一些不必要的生活過程。

三、舞臺美術可以發展導演構思

我們知道，導演是用人物形象、表演、臺詞、場面調度等等活動的因素，構成了他的主要舞臺語彙，而舞臺美術設計則是用相對固定的舞臺裝置作為其舞臺語彙的。

舞臺美術設計不僅需要且可以體現導演的構思，而且更重要的是，它可以補充、豐富、發展導演的構思。

導演應該對舞臺美術各部門有一個完整的認識，並具備一定的駕馭能力，最終使導演的思維和舞美設計的思維融合成一種統一的整體藝術思維，真正使舞美設計成為導演手中的重要工具。導演應高度重視與舞美設計的溝通。

在可能的情況下，導演應在構思的第一時間就與舞美設計溝通，及時將自己的意圖告訴對方，使其充分理解自己的樣式感追求。

實際工作中，我們常常會遇到兩種情況：

一是舞美設計完全按導演對樣式感的設想去思考，亦步亦趨，逐漸落入導演的既定方案中，完全失去了自己的主動性和可能進行的追求；

一是導演的藝術追求沒有被理解，當舞美設計拿出自己的設計時，導演只好改變自己對原初樣式感的追求，去適應舞美設計的方案，重新構思自己的樣式感。理想的狀況應是，導演的追求與舞美設計的方案基本吻合，甚至舞美設計對空間的處理，不僅體現了導演的構思，而且還發展了導演的構思，補充導演構思的一些的不足。

過去，舞臺美術設計的基本目的是體現立意，揭示規定情境，提供演出空間與支點。現在則不僅僅要創造一個符合規定情境的空間，體現導演所需要的意象，更要提供一個獨特的空間，為導演構思的拓展提供可能性，並創造性地發展了導演的創作構思。

在與舞美設計合作的過程中，導演首先要使舞臺空間符合自己的構思，空間結構、

色彩、氣氛、意韻都與戲的整體追求一致；

其次，要使舞臺空間的設置應該具有戲的功能，它不能只是一種擺設，應該參與到戲的進程中。由徐曉鐘導演、劉元生擔任舞臺美術設計的《培爾‧金特》最後一場，出門在外，浪蕩了幾十年的培爾終於踏上了回家的旅途，這時導演運用舞臺美術設計提供的轉臺開始順時針地緩緩轉動，培爾則逆時針地行走：

「我的流星老弟，培爾，培爾‧金特向你致敬！

你一閃而過，然後就熄滅，永遠消失在太空中──難道宇宙裏就沒個人嗎？深淵裏沒有人？上蒼也沒有人嗎？這麼說來，一個人的靈魂可以凄慘地回到那虛無縹緲的灰色煙霧裏去的……」在這一長段獨白中，由於轉臺和培爾的相互運動，儘管培爾不停地向前走，卻始終停留在舞臺的中前端，長久地保留在觀眾的視線中，給觀眾以強烈的情感和視覺的衝擊。⑧

再者，要使舞臺空間設置可以積極地參與到戲的進程中，而不僅僅是一種空間的點綴。

豫劇《斗笠縣令》⑨中，那個一直在觀眾視線內的巨大的老水車，從戲的第一場開始就豎立在那裏，但是它年久失修、枯裂、殘破、已經很多年沒有水的浸潤。很明顯，舞美設計是在舞臺上將水車作為一個象徵，鮮明地表現了當時鳳山縣久旱無雨的現況。

隨著戲的進程，老水車開始有了變化，它殘破的骨架開始被修復……最後一場，清泉被引到鳳山，在萬眾矚目下，觀眾看見老水車在泉水的衝擊下吱吱呀呀地開始徐徐轉動；泉水的聲越來越響，老水車也轉得越來越快；終於，它帶著飛濺的水花，不停地旋轉起來，隨之，舞臺上方降下了無數濃綠的樹枝，整個舞臺籠罩在一片綠蔭中……

最後，舞臺空間的設計應該經濟。這裏所說的經濟，不是單指製作成本的低廉，重要的是，要在空間的處理上，考慮到以少勝多、一物多用，充分運用舞臺假定性的手段，以盡可能簡約的方式設置舞臺空間。

豫劇《斗笠縣令》第一場，徐海珊供稿

豫劇《斗笠縣令》第七場，徐海珊供稿

舞臺燈光是導演重要的造型手段。在傳統的意義上，舞臺燈光只有兩大功能，即照明與營造渲染氣氛。在寫實主義的演出中，用舞臺燈光揭示具體的時間、空間以及時空轉換，其作用至關重要，因而這一類的演出都十分講究光源，要求符合自然規律與生活邏輯，以求逼真可信。但隨著戲劇觀念的變化，也由於現代（燈具）科技的發展，舞臺燈光的功能、語彙有了極大的發展與強化。在諸多演出中，舞臺燈光不再是對客觀現實做逼真的模擬，也不再是把注意力僅放在具體的時空關係處理上，甚至不僅僅是表現情緒，而是把燈光用作強調人物心理情緒的重要手段，使之具有象徵意義。

【注釋】

① 《歌德談話錄》作者：（德）愛克曼輯錄，朱光潛譯，人民文學出版社，1978年9月1日第一版，第98頁。

② 《歌德談話錄》作者：（德）愛克曼輯錄，朱光潛譯，人民文學出版社，1978年9月1日第一版，第181頁。

③ 引自《好萊塢怎樣講故事》（美國）克莉斯汀·湯普森、李燕、李慧譯，新星出版社，第80頁。

④ 引自《好萊塢怎樣講故事》（美國）克莉斯汀·湯普森、李燕、李慧譯，新星出版社，第81頁。

⑤ 話劇《平頭百姓》編劇：王立信，導演：李建平，南京市話劇團演出。

⑥ 京劇《風雨老腔》編劇：謝豔春、謝迎春，導演：李建平，陝西省京劇團演出。

⑦ 《邁向質樸戲劇》作者：（波蘭）格洛托夫斯基，（義大利）巴爾巴編，魏時譯，中國戲劇出版社，1984年第一版。

⑧ 《培爾·金特》中央戲劇學院1983年演出，導演：徐曉鐘，設計：劉元聲。

⑨ 《斗笠縣令》導演：李建平，設計：徐海珊。

243

第六章　排練場裏的「竅門兒」

一、舞臺語言裏的科學

戲劇藝術主要是以演員的語言或唱腔作為表現手段。舞臺語言即臺詞，這是表達人物情感的重要途徑，其本身也構成了戲劇藝術的美感。

一般來說，舞臺上演員應將臺詞清晰地送達給觀眾。但演員在劇場這個環境裏，不論是否使用話筒，聲音的傳輸總會受到一些干擾，比如劇場的聲學效果、擴音設備的失真、演員自身條件的限制、觀眾情感反應的程度，都會對演員臺詞的傳送造成影響。實際上，排除這些主客觀因素，臺詞送達給觀眾的清晰度，也並不是以每一個字的清晰度為評判標準，而是取決於觀眾對臺詞的理解程度。

漢語普通話的字音由聲母（ㄅ b ㄆ p ㄇ m ㄈ F ㄉ d ㄊ t ㄋ n ㄌ l ㄍ G ㄎ K ㄏ h ㄐ j ㄑ q ㄒ X 业 Zh ㄔ ch ㄕ sh ㄖ r ㄗ Z ㄘ C ㄙ s）、韻母（ㄧ i ㄨ u ㄩ ü ㄚ A ㄛ o ㄜ e ㄝ ai ㄟ Ei ㄠ Ao ㄡ ou ㄢ an ㄣ en ㄤ Ang ㄥ Eng ㄦ）和聲調（陰平 陽平 上聲 去

聲）三部分構成。一般認為，要將每一個字都完美地讀出其聲母、韻母和聲調，也就是字頭、字腹、字尾都能清晰，吐字歸音完整，聲調準確，臺詞才會清晰，觀眾才可聽清。長期以來，我們也是以這樣的標準去要求演員的。

其實，生活中人們在進行語言交流時，並不是將自己所要說的話全部說出。一般情況下，當對方說出一句話的一半後，聽者已經基本明白了對方的意思，因為在這之前，雙方已經有了一段時間的交流，並通過對方的肢體和表情更多的瞭解了對方的意圖，所以並不需要對方將語言全部說出。觀眾在劇場也是一樣，過去我們總是要求演員在舞臺上字字清晰，其實觀眾對臺詞的理解程度，並不以每一個字的清晰度為標準，觀眾不僅可以根據臺詞場上演員的表演來理解劇情。經研究，語言音節的清晰度低於單個詞可懂度，單個詞可懂度低於單句可懂度，如果觀眾可聽懂音節的清晰度為五〇％，單個詞的可懂度則為六五％，單句的可懂度則超過八五％。也就是說，當觀眾聽懂一半音節時，他就幾乎可以全部聽懂語句的含義。美國心理學家亞伯特·赫拉別恩曾提出過一個公式：

資訊交流的效果＝七％的語言＋三八％的語調語速＋五五％的表情和動作。①

我們過去看待演員，常會看其嗓音是否清亮圓潤，吐字是否字正腔圓。現實生活中，絕大多數人不可能具有珠圓玉潤的嗓音，那種經過長期訓練的嗓音固然響亮悅耳，但它同時也缺乏一種生活的質感，呈現在舞臺上有一種「假」的感覺，以至於越來越多的觀眾開始排斥這樣帶有人工氣的嗓音。現在許多人越來越喜歡周信芳先生的麒派唱腔，還為那種略帶沙啞的嗓音起了個「雲遮月」的美名，這不僅是由於他的嗓音具有一種滄桑感，更是因為他的嗓音具有一種與常人貼近的親近感。導演對演員臺詞的要求應該是它能準確地表情達意，演員的基本要求應該是嗓音自然，具有特色，可

以完成角色塑造。

趙本山導演的長篇電視連續劇《鄉村愛情》，就對我們長期以來奉為圭臬的藝術語言形態做了根本性的「顛覆」。在這部電視劇裏，我們看不到往日慣常見到的那種清晰明確、發音規範的語言表達方式，人物語言在這部電視劇裏變成了斷斷續續、吞吞吐吐、缺乏連貫性和常見的那種「純正」，也沒有你先我後的秩序，語法更是無從談起，甚至無法將這些語言用文字記錄下來。但正是這樣的語言形式，形成了該劇生動、鮮活的語言特色。

現代科學技術的發展，使得過去純粹依靠演員自身嗓音條件的表演方式發生了根本性的改變。由於話筒的廣泛使用，對演員聲音的要求也降低了，音響師可以在調音臺上將演員的聲音修飾得珠圓玉潤。無線話筒的廣泛運用，更是帶來了一種不同于傳統舞臺演出的聲音傳播方式，即聲音尚未進入舞臺空間、沒有和人物表演的空間相吻合就被錄下來並且傳播了出

去。這是一種直接到達的聲音，這種聲音沒有相應於演出空間聲場的空間感，更沒有相應的距離感，它給觀眾的感覺是耳朵貼著說話人的嘴巴聽臺詞，而場上人物卻離自己實際有十幾二十米。雖說它存在某種不自然不協調，但由於廣泛地使用，現代觀眾已經基本適應並接受了這樣的傳播方式。

無線話筒的廣泛運用，也對戲劇表演方式產生了巨大影響。過去需要放大誇張的聲音，現在由於無線話筒的作用，就使得令人難以忍受。現在的觀眾不僅習慣了影視表演的分寸，同時也拿這種分寸去要求舞臺演出，這就帶來了舞臺表演的巨大變化，由於聲音可以很輕鬆地傳遞到每一個觀眾的耳中，演員的表演也隨之發生了巨大變化，他們可以改變過去演戲的習慣，演得更生活更真實，甚至過去很難表現的私密性情節，也能很容易地將其展現在觀眾面前，觀眾彷彿就像一個隱身人，躲藏在主人公的身邊，偷窺著他的一切。

從美學的角度上來說，除去詩劇或者特殊樣式的劇種，舞臺語言應該以生活中的語言狀態為依據，雖然它是經過提煉的、是藝術的，但舞臺語言終究應該是生動的、起伏不定的，不應將舞臺語言處理得生硬、機械。

生活中的語言，有許多其目的性並不明確，也許是寒喧，也許是一般性的交流，甚至是為了打發時間。但舞臺上的語言應該具有很強的目的性，人物所說的臺詞都是為了達到一定的目的，具有具體的強烈的行動性。我們常說的「行動性語言」，指的是導演要求作者在寫作時，劇中人物的語言具有行動性，所有的語言都必須表達人物強烈的慾望，而不能是可有可無的。而在表演過程中，我們要求演員的語言具有行動性，也就是「語言行動性」，演員的每一句臺詞都具有舞臺行動，都必須達到一定的目的。因此，我們在處理舞臺語言時，更應該強調它的意義和動機，而不必過於強調它每個字音的清晰度。

二、音樂音響的運用

當音樂音響在電影電視中已成為一門專業性很強的藝術表現手段時，舞臺演出藝術中的音樂音響因素卻仍處於一種非藝術的、純技術的狀態，甚至沒有一部舞臺藝術專業書籍在某一章節很專業性的談到它，更不用說涉及音樂音響的專著。

在生活中，音樂可以掀起人們內心情感的波瀾，音樂能使人更快樂，可以使人感情更加敏銳、更健康而且更加精力集中。有時音樂和人們內心情感吻合時，可以使人潸然淚下，有時又可以使人欣喜欲狂，有時甚至使人失去理智，全身心沉浸在音樂旋律裏。

人的大腦收集、對比、分析感覺器官得到的信號，保留重要的資訊，同時摒棄不重要的資訊。但以前並不清楚，大腦根據什麼原則立即把資訊就分成「重要的」和「不重要的」。

科研人員在研究大腦處理聽覺和視覺信號能力時得出的結論，聽覺能增強視覺的敏銳程度。

他們發現，聲音同視覺的靈敏程度有著很密切的聯繫。當人看到某種物體時，如果這種物體不發出任何聲音，就很難記住它的具體模樣。聲音可以充當「重要程度」的分析器，並且促使大腦作出反映。

「隱藏的行動，尤其是與舞臺上的行動同時發生的空間的隱藏行動，如果訴諸聽覺，會對觀眾產生一種特別強烈的效果，會導致特別揪心的懸念，而這是訴諸視覺的直接表現所不及的。正是這些不在舞臺上公開的事件，引得觀眾朝著最可怕的方向去想像，體驗極大的恐懼。古希臘悲劇中的奧瑞斯提亞弒母的情節被移出了觀眾的視線之外，只有從慟哭聲中才能感知。但是行動的隱藏並沒有減弱戲劇效果，反而使觀眾的想像中充滿恐懼，對最終命運的可怕預示增強了懸念的力量。」②這從一個方面說明聲音在戲劇藝術中可以起到增強觀眾注意力、強調某些段落的重要作用。

生活中的聲音有兩種，一種是樂音，是由發音體有規律的振動而產生的有一定頻率的和諧悅耳的聲音。另一種是噪音，噪音有兩個概念，一是區別於樂音的音高強變化混亂，發音體不規則的振動，聽起來不和諧的聲音；二是在一定的環境裏不應該有的聲音。從廣義上說，任何不需要的聲音都是噪音。但是噪音在藝術上卻可以給觀眾帶來許多感受，是藝術表現的重要手段。

在舞臺演出藝術中，導演不可避免地會涉及音樂音響這一舞臺演出因素。我們應該給舞臺演出藝術中的音樂音響下一個定義：在舞臺演出藝術中，根據劇本的規定、劇情的要求、或是導演構思的需要，為使演出達到特定的效果而在演出中使用的有源的或無源的（自然的或非自然的）音樂音響。

所謂有源音樂音響（也可稱自然音樂音響），是指戲中有明確聲源所發出的音樂音響），是指戲中有明確聲源所發出的音樂音

響，如臺上或台後的收音機電唱機發出的聲音、動物發出的鳴叫、自然界的風雨雷電聲、江河湖海甚至是小溪的聲音、近處或遠處的人聲，角色演奏的樂曲等，是一種客觀的聲音。

而無源音樂音響（也可稱非自然音樂音響），則是指戲中並沒有明確聲源，只是由於導演的需要或是劇本的要求，出現的情緒性的音樂音響，是一種主觀的音樂音響。

有源的音樂音響和無源的音樂音響並沒有高下之分，全在於導演的運用是否得當。

需要明確的是，音樂音響在舞臺上是一門專業性很強的藝術，是導演藝術的一個重要組成部分，是導演的聽覺語彙。決不能將音樂音響簡單地理解為──「配樂」、「配效果」，它更不是導演興致所至，招之即來、揮之即去的手段，它應是導演藝術創造中一個不可或缺的有機組成部分。如果說臺詞和形體是演員的兩扇翅膀的話，那麼燈光、服裝、道具、音樂音響、化妝這些因素則是導演一隻手上的五根手指，缺一不可。

聲音在日常生活中對人們有巨大的作用，它不僅可以使人們對具體的事物進行辨析，還可以增強人們對具體事物的認識深度。

我們可以做一個有源音響的練習：

大幕還未開啟，這時觀眾聽見了「篤篤篤」輕盈的高跟鞋在長長走廊的回聲；

這時，高跟鞋的聲音慢了下來，回聲也逐漸終止；

接著，聽見幾聲有些遲疑的敲門聲；

接著是開門聲；

然後是含糊不清幾句男女之間的話語；

門關了，「篤篤篤」的高跟鞋聲也由近及遠，逐漸消失……

通過這段音響，我們可以明確的知道，這是一位年輕的女性在尋找一個人，但她找錯了地方。這樣的音響可以在聽眾的腦海裏產生各不相同的細節，每個觀眾都會運用他們的生活經驗去合理的構建這段生活情景。

廣播劇就是一種以廣播為媒介，通過人物對話和音樂、音響效果等藝術手段去創造聽覺形象、展開劇情、刻畫人物的戲劇形式。廣播劇是聽覺藝術，雖有局限性，但也有獨特的優勢，可以讓它的接受者具有更廣闊的想像空間，不受螢幕、舞臺現場限制，無需受演員形象、神色的影響，只憑藉神奇的語言和聲音去想像。甚至可以使觀眾想像到廣播劇情節展開想像的羽翼，體味劇中意境。廣播劇充分利用了人們的生活經驗，使觀眾通過音響和音樂電臺廣播員現場感極強的聲音和與之配合的播放的情景、場景。一九三八年的萬聖節，美國哥倫比亞廣播公司導演奧森・威爾斯運用廣音響，逼真的顯現了火星人入侵地球的場景，完美的表現了一個巨大災難的來臨，引起聽眾的巨大恐慌。③這段史實正說明了音樂音響具有很強的敘事功能，並且可以在聽眾的腦海裏引發豐富的聯想。

賈島的詩〈題李凝幽居〉：「閒居少鄰並，草徑入荒園。鳥宿池邊樹，僧敲月下門。過橋分野色，移石動雲根。暫去還來此，幽期不負言。」④這是「推敲」典故的來源，為何「推」不如「敲」？無疑，在月下推門不如月下敲門，因為「敲」有聲音，靜靜地月夜裏敲門的聲音格外引人注意。

杜甫〈石壕吏〉「暮投石壕村，有吏夜捉人。老翁逾牆走，老婦出門看。吏呼一何怒！婦啼一何苦！聽婦前致詞：三男鄴城戍。一男附書至，二男新戰死。存者且偷生，死者長已矣！室中更無人，惟有乳下孫。有孫母未去，出入無完裙。老嫗力雖衰，請從吏夜歸，急應河陽役，猶得備晨炊。夜久語聲絕，如聞泣幽咽。天明登前途，獨與老翁別。」⑤不用過多解釋，僅僅從聲音就可以知道發生了什麼事情，尤其是「夜久語聲絕，如聞泣幽咽」更賦予讀者豐富的想像。

因此我們可以說，音樂音響不僅可以豐富我們的導演手段，它們還具有一定的敘事功能。

電影中的音樂音響主要以自然狀態為主要的表現對象，可以對時空做精細的表達，使自然環境聲音的流動，隨著電影中時間的流逝同步發生的。舞臺音樂音響和電影的音樂音響不一樣，舞臺上的聲音主要以臺詞的方式表示，臺詞的高低輕重、速度節奏、風格樣式感是情感表達的主要手段，而音樂音響則是除臺詞之外重要的表情達意手段。

音樂音響可以為導演傳達情感，它通常出現在導演需要強調和突出的舞臺瞬間，導演可以用誇張、放大、變形等等手段，有意識地予以強調。導演應該站在觀眾觀劇的角度，充分體會觀眾觀劇時的心理變化，構思出符合劇情情感起伏幅度的需要，符合觀眾心理變化需要的音樂音響。

一個戲的音樂音響因素應在導演構思時就予以慎重細緻地考慮。首先必須從劇本的風格體裁和演出的樣式出發，確定總的處理原則，是有源的還是無源的，是自然音響還是非自然音響，是真實的音樂還是情緒性的音樂。有源的音樂音響和無源的音樂音響一般情況下最好不要混用，否則觀眾會對戲的真實感和戲的風格樣式產生錯覺。如果需要混用，導演必須在使用前做適當地鋪墊，使觀眾在聽覺上認可這種混用。如果導演確定了一個戲寫實的風格，音樂音響是有源的，導演在音樂音響的使用上就應保持音樂音響較真實的距離感和空間感，也就是與舞臺和觀眾席相匹配的距離感、與劇中人物所處環境相匹配的空間感。如果戲中的人物非常想喝水，臺詞說：「離這兒一千米有一條小溪。」音響這時出現了嘩嘩地流水聲，就破壞了舞臺設計和演員費盡心機創造出來的距離感和空間感，因為一千米外的小溪流水聲是聽不見的。但如果是非寫實風格，或是特別的風格樣式，這時出現嘩嘩地流水聲則是恰當的，它此時的運用就是情緒性的、主觀性的，它表現了人物對水的渴望，可以理解成是人物腦子裏出現了流水聲，此時的水聲完全可以在

一個適度的範圍內超出常理，甚至可以誇張、變形。

導演在構思音樂音響時，不能隨心所欲、雜亂無章。就像一部交響樂需要一個主導型或主要動機一樣，導演應考慮一個戲主導的貫穿全劇的音樂形象或者音響形象。有時，劇作者會在劇本中設計了音樂音響，幫助自己體現劇本的思想內容和氣氛節奏。

如曹禺的劇本《雷雨》中，作者就規定了貫穿全劇的主導音響——雷雨聲。

在第一幕中，舞臺提示寫道：「鬱熱逼人。屋中很氣悶，外面沒有陽光，天空灰暗，是將要落暴暴雨的氣氛。」

第二幕的舞臺提示是：「……天氣更陰沉，更鬱熱。低沉潮濕的空氣，使人異常煩躁。」

到了第三幕，則是：「……雷又隱隱的響著……閃電更亮的藍森森的可怕，雷也更兇惡地隆隆的滾著。……暴風暴雨一直延續著，一

直到閉幕。」

當第四幕開始時：「……外面的雨聲淅瀝可聞，……」

在曹禺的《北京人》裏，作者運用「天空斷斷續續的鴿哨聲」、「算命的瞎子隔半天敲兩下寂寞的銅鉦……遠遠寥落的長街上淒涼地喊著的漫長的叫賣聲」、「外面一陣陣地噪著老鴉。獨輪水車的輪聲又在單調的『孜妞妞、孜妞妞』地滾過去……」，這些音響暗示了這個劇本憂鬱、惆悵的基調，為導演藝術創造提供了明確的指示。

有些劇本中並沒有明確的音樂音響提示，這就需要導演在二度創作時，根據導演構思的要求，創造出演出所需的音樂音響。在老舍的《茶館》中，導演焦菊隱要求：「效果的氣氛最重要，占戲的一半」。⑥根據劇本的規定和導演構思，在第一幕，音響師設計了表現茶館買賣興隆氣氛的音響：「天空中的鴿哨、門口吱吱扭扭推過去的水車、『爛糊芸豆』、『爛

糊蠶豆」、「熱麵條」的叫賣聲、灶上炒勺的響聲……」；「當宋恩子與吳祥子上場時，門外傳來了一聲聲悠長的『喚頭』聲，襯托出在場人物的緊張心情……」；還有那幾聲教堂的鐘聲，鮮明的表現了隨著帝國主義入侵中國而日益彰顯的宗教勢力；為了表現代表新興資產階級的秦二爺「春風得意馬蹄急」的身份氣勢，音響師設計了一匹急馳而來的走驟，「當一串鈴聲和急促的蹄聲停後，他上場了」。⑦

在第二幕和第三幕中，音響師也設計了及其精彩的音響和音樂。第二幕的音響有唱片「洋人大笑」聲、有叫賣聲、大兵們的兵歌聲，將軍閥混戰的時代特徵點送的非常清楚。

第三幕的年代是一九四九年前夕，市面上一片混亂，音響有大卡車、吉普車刺耳的喇叭聲和刹車聲，有賣報的叫賣聲，賣袁大頭的叮叮聲，商店播放的流行歌曲聲，還有結尾時幕後傳出的「團結就是力量」的歌聲和隱約傳來的凄厲的喪樂聲，這些音樂和音響就把這個世界

的歷史趨勢清晰地強烈地點送了出來。

再如：郭沫若創作的《蔡文姬》中，導演焦菊隱和音樂設計傅雪漪運用了漢魏時期北方少數民族的一種竹制樂器胡笳的曲調，創作了「胡茄十八拍」，用它來統一全劇的氣氛，並且創造了一種特殊的情調；

美國劇作家尤金・奧尼爾的劇本《安娜・桂斯蒂》中，全劇四場戲，有三場是在海上發生的，導演就可以考慮用海浪聲、汽笛聲、船的馬達聲來統一全劇的音響。

在尤金・奧尼爾的《瓊斯皇》中，作者使用了大量的非自然音響。

第六場的結尾：

……瓊斯身後顯現兩排坐著的人。……一陣低沉而憂傷的哼聲在他們當中騰起，節奏漸漸增強，好像是受遠方手鼓咚咚聲的指揮控制，成為一陣發顫而失望的長聲嚎啕，調門

兒高得簡直叫人難以忍受，接著又漸漸降下來，歸於沉寂，隨後又升高起來。瓊斯猛地抬頭觀望，看到那些人影，又撲倒在地，避開那種景象。那陣嚎啕又在他身旁升起時，他驚嚇得渾身顫抖。可是接下來，他好像在某種不可思議的強制下，同其他人一道哼哼起來。在這種合聲響的強制下，他爬起來，坐在地上，像那些人一樣前後搖擺。他聲調達到憂傷而淒涼的最強音。亮光熄滅，其他聲音消逝，只剩下一片黑暗，可以聽到瓊斯爬起來的逃走聲，他的呼喊聲隨著他在林中越跑越遠而漸漸低下來。手鼓咚咚聲越來越響，越來越快，節拍敲得更為鮮明歡暢。

曹禺的《原野》中，劇本也賦予了大量非自然的音響，表現了人物幻覺之中的心理狀態和精神狀態：

第三幕：

焦花氏 （喘息，呼出一口長氣）啊！好黑！（驚疑地）這是什麼地方！（忽而看見重甸甸的黑影裏閃出一條條白衣的東西，低聲急促地）虎子！虎子！（等候答聲，但是沒有，遠處發了一槍，流彈在空氣裏穿過，發出嗚嗚的嘯聲。她不敢再喊，她向後退，後背碰著了白皮的樹幹，她倏地回轉身來探視。一陣疾風掃過來，滿天響起那肅殺可怖，慘厲的聲音……）

仇虎 你看，（回頭向花氏）他走過來了。（在回頭的時刻，那人形已走到仇虎的面前──傘擋著前面，觀眾看不見他──立好。仇虎回

望，正與此人打個對面，還看得不
清楚，只噓了一口氣，倒退一步）
喂，弟——兄！（那人形突然把
紅燈籠提到自己的臉上照，仇虎看
個正好，虎子忽然慘厲地怪叫，聲
音幽長可怖，響徹林間）啊——啊
——啊！（隨著喊聲，那持
傘舉著紅燈籠的人形倏地不見。驀
然野風疾迅地吹過來，滿林頓時嘯
起肅殺的亂響，——）

……

△鼓聲單調地由遠處傳來。螢火蟲搖搖向土
坡飛，隨在後面是一堆無聲的人群，靜悄
悄地也向土坡走。……單調的鼓聲愈擊愈
響，……。

△遠處隱隱傳來微弱的單調的鼓聲，風吹來，
才聽得略微清晰，漸漸又聽不見。

△金子奔上巍巍的木板，趴在上面喝水，仇虎在

塘畔蘆葦旁焦急地等候。這時由左面慢慢起
一種含糊的一面「哼」一面和的多少人的工
作聲，觀眾聽得見的，單調而沉悶，在月光
下，傳到耳裏，其聲詭異，不似人音。彷彿有
許多冤苦的幽魂在呻喊，而又不敢放聲。

貫穿使用音樂音響會使全劇形成一種統一
的、特有的情調和形式感，強化戲的風格樣
式。在一些具有悲劇成分的戲裏，恰當地使用
音樂音響會形成一種難以說清的、淡淡地、詩意
地憂傷，會有一種難以言傳的弦外之意傳達給
觀眾，會在不知不覺中引伸和昇華戲的主題。
用音樂音響來創造規定情境是導演創作的
重要手段。自然界的音響是十分豐富的，但它
是沒有選擇的、是雜亂的、沒有重點的，如果
直接使用效果常常令人失望。從生理上分析，
人的聽覺是選擇性的。生活中，當人們注意
力集中時，可以在一定程度上摒棄自己不願意
聽的聲音，選擇自己願意接受的聲音。比如，

我們可以在嘈雜的馬路上與對方傾心交談而對身邊的喧鬧毫無知覺。高爾基曾寫道：「我記得，我讀福樓拜的《樸素的心》，是在一個聖靈降臨節。傍晚，我爬到雜物間的樓頂上讀這本書，因為要躲開那些熱鬧節日的人們。我完全被那小說迷住了，簡直成了聾子，瞎子……」⑧但當我們有意注意那些嘈雜的聲響時，我們會突然發現那些聲響是多麼嘈雜且令人難以忍受。舞臺音樂音響就是利用人類聽覺具有選擇性的這一特性，選擇最能表達導演意圖的音樂音響。因此，導演應在雜亂無章的生活音響中尋找和創造最有典型意義的音樂音響呈現在舞臺上。

需要注意的是，在製作音響效果時，我們常常會將一些公共場合人們發出的嘈雜聲弄得過於清晰，以至於可以分別出每一個人的具體話語，這樣反而會有一種不真實的感覺。科學研究證明，我們在公共場合，比如商場、體育場、飯店、酒吧、車站、大街上等嘈雜場所

一般是聽不見每個人具體的說話內容的，而只能聽見嗡嗡的雜訊。這是因為通常人們的大腦用語義分析和信號處理能力來分離不同的談話。這種稱為「雞尾酒會效應」。然而，年齡增長和長時間聽高噪音，導致內耳不可再生的纖毛死亡，感受極高頻率和極低頻率聲音的纖毛尤其脆弱，因此我們會失去低頻聽力會妨礙「雞尾酒會效應」，而高頻的重要性在於所有輔音發音時都需要高頻的吸氣音和噓音。沒有這兩項聽力，我們聽到的就會是母音。因此在日常生活中，雖然你可以努力分辨出與你交談的人說的話，但他的話會很容易與附近的人聲混雜在一起，形成一種「嗡嗡」的雜訊。除非需要特別強調嘈雜的人聲中某一個人的具體話語，否則在製作嘈雜人聲音響時就不要將人聲的內容處理的特別具體清晰，這樣會有虛假的感覺。

導演可以將音樂音響作為藝術創造的重要手段：

1、創造規定情境和時代感——

用音樂音響創造導演所需要的規定情境是一種非常有效的方法。我們聽見京腔的交談聲、京胡的演奏、京劇的吟唱聲、小胡同裏悠揚而略帶回音的叫賣聲、悠揚的鴿哨聲、馬上就可以暗示出北京普通市民的生活環境;用汽笛聲、吳儂軟語、鋪天蓋地的汽車馬達聲,可以暗示上海外灘附近的城市環境;用茶樓裏的喧嘩聲、低吟淺唱的粵劇和絲竹聲等,可以暗示廣州的環境特點。

二〇〇五年,英國聲音藝術家凱芙·馬休斯在「我最喜愛的上海聲音」創作活動中,尋找了她認為最能代表上海這個城市的聲音——

① 〈喜愛上海的理由〉(啤酒的廣告歌聲);
② 空巢老人清晨的餵鳥聲;
③ 上海童謠「外婆橋」和「梔子花」的唱念聲;
④ 弄堂早晚(提醒人們注意門戶)的搖鈴聲;
⑤ 黃浦江上的汽笛聲、海鷗聲;
⑥ 上海地鐵的行駛聲;
⑦ 上海女孩的普通話發聲;
⑧ 上海除夕夜的鞭炮聲;
⑨ 申城清晨的車流聲。

北京的代表性聲音——
① 天空的鴿子哨聲;
② 大棗的落地聲;
③ 磨刀人在街道上的吆喝聲;
④ 刻字機的機聲;
⑤ 景山公園老年人的合唱聲;
⑥ 風聲;
⑦ 電報大樓的鐘聲;
⑧ 「吃了嗎」的問候聲;
⑨ 街上的叫賣吆喝聲;
⑩ 公車上售票員的報站聲。

廣州的代表性聲音——

①下一站「楊基」；（車站名）

②早茶旋律；

③晨運；

④天字碼頭的輪渡；

⑤涼茶裏的溫情；

重慶的代表性聲音——

①夜啼、開石歌、運石歌、三面回音、夏夜青蛙大合唱；

②打石匠的吆喝聲、賣牛奶人的吆喝聲、民間二胡獨奏；

③古老的叫賣聲；

④用重慶俚語討價還價；

⑤川江號子；

⑥棒棒來。⑨

同樣是音樂，如果是表現交響樂團或者音樂學院的生活環境，出現的背景音樂就應該是純熟的演奏技巧、音色優美的樂器、較高深的練習曲，也許木管銅管較好，因為這些樂器在普通老百姓家裏聽不到。

如果是幼兒音樂學校的生活環境，出現的背景音樂就應該是小提琴、鋼琴、手風琴等等常見的樂器，也許曲子很簡單，很不熟練，甚至音都不准。

一把京胡幾聲鑼鼓點兒就可以暗示京劇團的生活；

吉普車、炮車、列隊集合聲、粗獷而整齊的歌聲口令聲可以表現軍隊生活。

使用音樂音響時要注意時代感，不能出來不是那個時代的東西。導演要選擇那個時代最有代表性的音樂音響。比如運用背景音樂，導演就應尋找到那個年代最具代表性的音樂：

二〇年代，可能是民間小調、鼓書、戲曲；

二〇年代末至三〇年代初，可能是黎錦暉的「毛毛雨」、「桃花江」等歌曲，由於錄音技術的緣故，出來的聲音有些發顫、單薄；

四〇年代，前期可能是淪陷區電影插曲，後期則是美國電影和國統區電影插曲；

五〇年代以「抗美援朝」和「大躍進」歌曲為主，技巧上基本是齊唱；

六〇年代前期至七〇年代前期的電影抒情歌曲為主，六〇年代後期毛澤東語錄歌、文化大革命歌曲占了絕對多數，技巧上多不講究，吼歌現象突出，很少和聲，伴奏以手風琴為主。當然還有不能忽視的樣板戲。

七〇年代後期的歌曲以文革前的老歌翻唱為主，演唱技巧大為提高，配器開始豐富，並開始有了身歷聲的概念；

八〇年代開始，音樂的範圍擴大，色彩豐富，電子音樂頗受歡迎。英文歌曲開始有人哼唱，並引為時髦。

到了九〇年代，卡拉OK風起雲湧，並且幾乎每個唱歌的人都將混響開到極限。另外由於MIDI的出現，使配器手法和音色大為豐富，歌曲伴奏的氣勢越來越大。

2、擴大有限的舞臺空間——

舞臺的空間是有限的，我們以一個比較理想的舞臺做為例子：如果兩個建築台口之間寬十五米，從大幕線到舞臺後牆深二〇米，舞臺地面到沿幕高八米。這個舞臺的平面面積在三〇〇平方米左右，由於觀眾的可視面積與舞臺平面形成夾角的原因，不可能完全俯視整個舞臺，觀眾的可視面積其實不足三〇〇平方米，因此在觀眾的眼裏，舞臺的平面面積是有限的。算上觀眾可視的舞臺高度，整個舞臺空間的體積也就在二四〇〇立方米左右。這樣的空間要用來展現日常生活中的場景，就顯得極其有限。雖然舞臺美術設計會將舞臺的空間設計成透視或者假定性的，努力去創造一種生活幻覺或者去打破生活幻覺，使舞臺的空間在觀眾眼裏擴大許多。但是不管使用什麼方法去擴大舞臺空間，舞臺總有一個恒定的空間，不可能真的擴大。

我們知道，人的視覺能力是有限的，最好的眼睛在無障礙的情況下也只能看到十公里遠的地方，作為觀眾，他眼睛再好，可視範圍也只在三〇〇平方米之內；人的聽覺也是有限的，小於若干分貝的聲音就令人無法辨認，太大的聲音同樣也會令人難以忍受，人的正常聽覺也就在一〇〇分貝之內，觀眾的耳朵再靈敏，舞臺演出提供給他的資訊也是有限的。但人的另一種能力卻是可以無限擴展和延伸的，這就是人的想像力。想像力是一種在人的知覺的基礎上，將以往的知覺經過新的組合而創造出新形象的心理過程，它可以對並不在眼前的事物想像出它的具體形象，想像力就是這種能力的體現。我們完全可以運用「想像力」這一種神奇的力量，讓音樂音響作為我們的工具，無限的擴展有限的舞臺空間。如果舞臺上是一間房屋，我們看不見它的地理位置，也不瞭解它的環境特點，但觀眾聽見了嘈雜的街道聲，汽車經過的發動機聲，那觀眾就可以通過

自己的生活經驗去總結去想像：這是臨街的一間房屋。這時，我們利用音樂音響將舞臺空間擴大了，在觀眾的腦海裏，這個舞臺空間已經不僅是眼前的三〇〇平方米，而是包含整個街道在內的一個大空間。

同理，如果舞臺上是一間房屋，但傳達到觀眾耳朵裏的是潺潺的流水聲，那觀眾就可以通過自己的生活經驗去總結去想像：這是山間小溪旁的一間房屋。這時觀眾已經在腦海裏將舞臺空間擴大至這間房屋周圍的整個環境，也許有藍天，有山坡，有草地，有順坡而下的清清溪流；

如果舞臺上是一間很好的房屋，陳設也很精緻，但觀眾聽見了震耳欲聾「突突突」的風鎬聲和房屋倒塌聲，觀眾就會通過自己的生活經驗去合理想像：這間房屋的周圍正在進行拆遷。在觀眾的腦海裏，這間房屋周圍的環境也遷。和自己經歷過的拆遷一樣，殘磚碎瓦、斷樑折柱、煙塵四起、一片狼藉；

如果在舞臺上呈現的是一個作戰指揮部，室內是指揮作戰的場面，看不見衝衝殺殺的戰鬥場面，但從室外傳來的槍炮聲，觀眾完全可以想像出這是一場什麼樣的戰鬥，激烈程度如何。

《茶館》就是用豐富的音樂音響激起了觀眾的想像力，將老裕泰茶館周圍的地理環境和不斷變遷的社會環境在觀眾的頭腦裏形成完整的形象。

需要說明的是，由於每一個觀眾的社會經歷和想像力的不同，最終出現在觀眾腦海裏的舞臺空間之外的具體形象總是各不相同。

3、烘托場上氣氛——

音樂音響可以幫助導演烘托場上氣氛，如《茶館》第一場劉麻子逼康六賣女兒給龐太監做老婆，康六說：「從古至今，哪有……！」停頓，這時候傳來沉重的算命鼓聲：咚！咚！咚！一下一下敲在觀眾的心上。康六猛地蹲

己的生命時，學生遊行隊伍中〈團結就是力

下，抱頭抽泣。此時又傳來悠長淒涼的叫賣聲：「高莊柿子！澀了管換！」觀眾的心裏頓時充滿了酸楚，場上那種令人壓抑的氣氛達到了頂點。

在第三幕，常四爺說道：「我愛咱們的國呀！（這時出現了出殯的哀樂聲，鑼聲一聲又一聲）……可是誰愛我呀？……」

第三幕的結尾，三個老人撒紙錢為自己送葬：

王利發　（好像有了興致）對，（哀樂中的號角聲漸小，象有人在鳴咽）四爺，照老年間出殯的規矩，喊！……三人撒紙錢。（哀樂中的號角聲、鑼聲。）

當紙錢撒完後，場上一片寂靜，只有輕輕的臺詞。當王利發往下場門走去，預備結束自己的生命時，學生遊行隊伍中〈團結就是力

量〉的歌聲越來越強，其間夾雜著隱隱約約的哀樂聲。

哀樂在這裏明顯烘托了場上的氣氛，整個戲在這裏達到了高潮，可非常有意思的是，許多觀眾都沒有明顯感到哀樂的出現，只是感到心裏的酸楚無法釋放。如果沒有哀樂的存在，場上氣氛達不到最高點。音響的高明之處就在它和戲已經完全融為一體。

4、運用的技巧——

音樂音響如果運用得當，可以給戲增加許多份量和意想不到的效果。

（1）、上世紀八〇年代德國曼海姆民族劇院演出的《屠夫》（編劇【奧地利】彼得·普列瑟斯和【德】烏爾利希·貝希爾），表現了二戰時期在納粹統治下，納粹分子瘋狂虐待猶太人的場景，真實再現了當時奧地利維也納普通老百姓的生活。在劇本上作者對場

景做了細緻具體的規定，全劇共分四幕十三景，除了伯克勒的家以外，另外的場景有八個之多，地點、環境各不相同。

話劇《屠夫》北京人民藝術劇院演出，圖片引自：directorchina.com

第一幕

第一景△一九三八年三月下旬的一個夜晚，卡爾‧伯克勒家。伯克勒的店鋪。帕尼格胡同的一段人行道。拐角處有一盞路燈。

第二景△市立公園入口處。路邊長凳。高高鐵柵欄門。

第三景△伯克勒家。

第四景△火車西站三等候車室。

第二幕

第一景△卡倫貝格村的酒店「瓦斯特酒家」的庭院。

第二景△在蓋世太保設在大都市旅館的審訊室裏。審汛室左邊放著一張寫字臺，寫字臺上放著一部電話和一些卷宗。寫字臺，一把轉椅，幾把椅子。

第三景△伯克勒的住宅和肉食店的陳設同第一幕相同

第四景△一九四零年七月的一天上午，天氣晴朗，在伯克勒肉食店前。

第五景△在外環路火車站東站附近的托斯卡咖啡館裏。咖啡館的前面和中間安放著假大理石鋪面的小圓桌。在檯球桌上方低一點是阿尼米爾咖啡。稍靠左一點是一張簡陋的檯球桌。後面是阿尼米爾咖啡垂著一盞吊燈。後牆上已被風雨剝蝕的巨幅裝飾油畫《阿斯佩爾戰役》。牆上掛著一塊小黑板，一個檯球棍架和幾個衣鈎。在衣鈎上掛著一些用報夾夾好的報紙。左邊掛著一塊紫紅色的波紋氈製簾布。

第二幕

第一景△「瓦斯特」酒館。一九四二年十月末的一個天氣晴朗的下午。紅色的樹葉從樹上掉下來，落在院子裏開始腐爛。房子和院子給人一種荒蕪的感覺，彷彿這裏缺少一位能幹的管家人。

第二景△伯克勒的住宅，肉食店和胡同。

一九四三年仲夏一個悶熱的夜晚；十一點鐘。臥室裏的臺燈發著微光。比內爾穿著睡裙，頭戴髮捲，坐在床上。伯克勒赤著雙臂，穿著粗布褲子，對襟衫和氈拖鞋，在床前來走著，心情不佳。後廳裏沒有燈光，只聽見有人小聲說話，人影來回晃動。店門半開著，百葉窗已放了下來，遮住了櫥窗。路燈還在，但沒有燈光。一個瘦弱的男人依在店鋪的門框上，

他那藍色的襯衣在微微的月光下不時地閃動著。

第三景△一九四四年九月的一個陰天，黯淡的晨光籠罩在一片廢墟上。熏黑的斷牆殘垣。濃煙仍一直不斷地冒著。廢墟被一條長繩攔著，繩子外面站著一群人，他們傻愣愣地站在那裏。

第四幕△伯克勒的住宅。店鋪。人行道。伯克勒身穿白色襯衣。坐在後廳的沙發上。不太高的衣領和小小的黑色領結給人一種鄉間過節的氣氛。

從作者對場景的要求看，作者希望再現生活真實，在實際的演出中，也是這樣呈現的。但這裏出現了一個問題，這些近十個氣氛、色彩差別都非常大的場景，如何用一個形象統一起來？如何在一種統一的意蘊下呈現而不顯得雜亂？簡而言之，也就是用什麼方法形成全劇統一的樣式感？我們看見導演在所有的幕間都

用極其優美跳躍的施特勞斯圓舞曲來過渡，這種音樂處理不僅使各不相同的多個場景統一在一個意蘊上，而優美旋律和殘酷環境的極大反差使觀眾更感到劇中現實的險惡及和平的可貴。

（2）、上海話劇藝術中心二〇〇六年演出的《烏鴉與麻雀》（導演　楊昕巍）最後一場：共產黨軍隊兵臨城下，侯伯義捲了姘頭和蕭阿貴的金銀細軟潛逃去臺灣。眾人氣憤萬分，紛紛議論。這時，沒有登上飛機的侯伯義夾著包裏狼狽的逃回來了，眾人一擁而上，準備狠揍侯伯義。突然，門外響起了一種整齊但不不熟悉的聲音，蕭阿貴疑惑的打開大門，頓時，熱鬧整齊的腰鼓聲猛地湧進這所石庫門的小院，眾人呆立在那裏，驚訝的望著門外……在導演有意放大誇張的腰鼓聲中，大幕徐徐關上。在這裏，導演沒有讓軍隊上場，人物也沒有說共產黨軍隊進城，但僅僅通過這樣一個具有典型意義的音響——腰鼓聲，就把市民歡迎軍隊進城的時代氛圍點送了出來。

話劇《烏鴉與麻雀》編劇，趙化南，導演，楊昕巍，楊昕巍供稿

（3）、戲曲在過去雖然沒有音響的概念，但在實踐中，卻很好的運用了「鑼鼓」這樣的打擊樂音響來體現場上的節奏和氣氛。戲曲鑼鼓原本是在廣場、空地、野外戲臺演出前招徠觀眾的手段，在歷史的演變中，逐漸在戲曲藝術中佔有了重要地位，唱念做打都離不開它。它的特點是音響強烈，節奏鮮明，用來加強節奏，製造氣氛。

戲曲鑼鼓有許多節奏，叫做「鑼鼓經」，它有一定的打法，但又有靈活性，藉以襯托場上人物的行動和內心。

戲曲的鑼鼓經其實就是運用打擊樂音響發出的不同音色和不同的節奏變化來表現人物心情表現規定情境。

比如表現人物內心紛亂心情的「亂錘」；表現緊急情況發生時的「急急風」；表現矛盾衝突力度的「八答倉」；表現緩慢悠長節奏的「扭絲」；表現戰鬥場面的「馬腿兒」；表現高興心情的「沖頭」等等。戲曲觀眾在長期的薰陶中，對鑼鼓的音色和節奏變化有很強的認同感，通過音色和節奏的變化可以明顯的體會到場上人物內心的情感。戲曲鑼鼓還有一種妙用：戲中已經由一個人物向另一個人物交代了事情的全過程，但到了下一場，又上來一個新人物，而他在戲中必須也知道事情的全過程。如果再交代一次肯定會顯得節奏拖遝並且會引起觀眾的不耐煩。在這裏，戲曲非常巧妙地運用了鑼鼓或者樂隊奏花腔，幾秒鐘就可將一個十分複雜的事情交代清楚。

音樂音響對戲的影響如此之大，使許多導演愛不釋手，只要能用，只要能安的上，他都會使用，甚至不管合不合適，有時到了濫用的地步。如果下雨，臺上可以下傾盆大雨，聽那

個雨聲，完全可以把整個劇場淹沒。如果是打雷，他可以讓雷聲驚天動地，聽那雷聲，完全可以擊垮劇場。如果人物站在海邊，那就可以讓音響效果掀起十二級狂浪，完全不考慮劇中人物如何在那種環境下活動。導演不能毫無控制的肆意揮霍音響，應當「吝嗇」的使用音樂音響。一個戲要不要音樂，不能只看劇本上的提示，也不能光聽效果人員的設計，導演應在排練場根據音樂音響的需要程度來最後決定自己的取捨。如果一段戲不用音樂已很感人，那就不要用音樂，否則很可能這段音樂會妨礙戲的進行。如果要想使音樂音響在戲裏起作用，導演在使用時就必須吝嗇，不到關鍵時刻決不用，用的越少，當它出現時它的作用就越大。

　　特別需要提醒的是，導演在選擇音樂時要注意一點，不能選擇一般觀眾耳熟能詳的音樂，否則會非常輕易地將觀眾的情緒記憶調動起來，引導他的思緒飛向與戲毫不相干的地方。

三、有意味的表現手段——舞臺調度

　　生活中，人們會根據自己的需要和情境的要求，主動或下意識地去進行位置的移動、調整。這種移動和調整基於我們多年積累的生活經驗，是人們生活的需要、工作的需要、甚至是生存的需要。舞臺上人物位置的移動、調整我們稱之為舞臺調度，它的依據來源於真實生活，但它又不等同於真實生活，舞臺調度是導演對人物精神世界、人物之間關係、規定情境、衝突性質進行揭示的有力手段。

　　下圖是歷史上有影像記錄的第一個舞臺調度場面。照片中所拍攝的是英國演員兼經理人亨利‧歐文演出《羅伯斯比爾》，最後一場的一個場景，歐文扮演羅伯斯比爾，正在革命者大會上發表演講。該劇一八九九年首次公演，當時，呂刻昂劇院嚴禁拍照。此劇照拍攝於一九〇〇年紐約巡演期間，很明顯，該照片拍

攝的是擺好的動作，但它表明當時的演出已開始關注群眾場景中的協調問題。⑩

對於舞臺調度有多種說法：

1・導演根據整體藝術構思，合理安排人物在規定情境中的行動，協調人物之間以及人物與景物之間的相互關係、層次位置，達到每個場面和整個舞臺畫面鮮明、生動、貫串和完整，以揭示人物的思想感情和每場戲的思想內容。

2・舞臺調度是導演進行思想表達的「語彙」。

3・根據舞臺行動和人物關係的發展，人物之間的位置產生的有機變化。

4・心理形體動作的美學處理。

5・舞臺行動的外部造型形式。是向觀眾傳達導演二度創作的解釋和立意，體現主題思想、揭示衝突實質的造型形式。

綜合分析，「舞臺行動的外部造型形式」是表述準確而全面的一種說法。

徐曉鐘先生認為：「舞臺調度是舞臺行動的外部造型形式，也叫場面調度。它通過演員（身段）、演員與演員以及演員與舞臺景物間的組合，通過演員在舞臺上活動位置的安排與轉換，或通過一組形體動作過程，構成藝術語彙，使舞臺生活形體化、視覺化。舞臺是劇本臺詞和舞臺語言在視覺形象上的體現，它是導演藝術的重要表現手段。在演出中，舞臺調度從視覺形象及形體造型形式上揭示人物性格，反映人物豐富的精神世界，展現人物之間或人物思想中的矛盾衝突。導演常常運用舞臺調度形成舞臺焦點，控制觀眾的注意力，強調劇本的某個因素或重要環節。舞臺調度也是幫助演員捕捉人物特定內心情感及正確舞臺自我感覺的『誘餌』。舞臺調度是典型化的、經過美學處理的形體表現形式，並能揭示或表達一個相對獨立的內容和概念，傳達二度創作者的某種解釋和立意。舞臺調度應該有鮮明而美的形式、深刻的內涵和強烈的藝術感染力。

舞臺調度的依據是臺詞、『舞臺指示』以及導演的總體構思。導演要準確地把握人物的性格氣質和思想感情，把握劇本的規定情境和人物關係與衝突的內容，在全劇思想立意、演出總體形象和演出處理原則的指導下，孕育人物衝突和行動的獨特形式。導演在『構思』中要預見到演出的重點場次和劇中主要環節人物行動和生活場景的基本造型形式。

舞臺調度有著自己的特性。在劇場裏，觀眾的視點是固定的。因此，導演在安排演員的體態、空間活動以及與景物的組合時，要注意以多變的方位和姿勢來揭示人物的思想感情，揭示人物關係和衝突的內容。舞臺調度具有更多的假定性。它可以有現實主義的圖形，也可以有浪漫主義的圖形；可以有逼真性的、寫實的圖形，也可以有假定性、虛擬性甚至象徵性的圖形。因此舞臺調度具有極豐富的審美特徵。中國戲曲表演身段、舞蹈及龍套隊形等空間造型處理的美學原則，是創造舞臺調度學

習、借鑒的寶貴美學財富。」⑪

舞臺調度的重要作用使得有人認為，導演排戲就是排舞臺調度，就是指揮演員在舞臺上進行恰當的位置移動。舞臺調度只是導演重要的一項工作，並不意味著它是唯一的導演工作。若干年前，法國青年劇院在上海演出了古希臘劇作家埃斯庫羅斯的悲劇《被縛的普羅米修士》，天神普羅米修士盜來火種送給人類，激怒了眾神之主宙斯。宙斯命令將普羅米修士釘在高加索的懸崖上，暴露在雨雪風霜和烈日炙烤之中，以警告他以後不要再對人類濫施同情。在這個演出中，被縛的普羅米修士坐在舞臺上，背靠著象徵岩石的佈景，獨自述說了近一小時，沒有任何舞臺調度，但這並不妨礙故事情節和劇作思想的表達。

以此為例，舞臺調度必須有其生活的依據，舞臺調度的產生應該根據生活邏輯、人物關係、人物行動目的、規定情境等等方面進行構思，必須是有機的、是有具體目的地，不

能無目的地滿台亂跑。生活中如果沒有必要，人是不會隨便移動的。舞臺上也是一樣，如果沒有確切的目的，人物不會產生舞臺調度，切忌滿台調度。一九八八年，北京人民藝術劇院演出了由美國作家赫爾曼‧沃克根據自己創作的小說《凱恩艦嘩變記》改編的話劇《嘩變》⑫，該劇以美國軍事法庭審判為主要情節，全部劇情都在軍事法庭展現，法庭的嚴肅莊嚴，使得任何人都不能按照自己的意願隨意走動，法官、陪審員、辯護律師、檢察官、犯罪嫌疑人都需在規定的位置就坐，因而導演不可能產生許多舞臺調度，這就產生了這個戲的舞臺調度基本原則——利用體態的變化來表現人物關係和衝突的實質。「舞臺調度」也就局限在法庭所許可的狹小範圍內。

在這個戲裏，戲劇的進行幾乎全部依靠臺詞，舞臺調度手段的運用明顯很少。如果導演一味追求舞臺畫面的流動和滿足觀眾視覺上的需求，那必定會破壞「法庭」這一規定情境所特

有的氣氛和肅穆的環境要求，觀眾就會對舞臺事件和人物產生不信任感。舞臺調度應是有機的，生活中如果沒有必要，人是不會隨便移動的。舞臺上也是一樣，如果沒有確切的目的，人物不會產生舞臺調度，有時也許就是沒有調度。因此，舞臺調度雖然是導演藝術創造的重要手段，但它並不是導演工作的全部。

一般來說，我們根據觀眾對舞臺空間強弱的感覺將舞臺分為幾個區域，如果觀眾面對舞臺，我們可以將舞臺的表演區分為六個區域：左下、中下、右下；左上、中上、右上。

《嘩變》北京人民藝術劇院演出，圖片引自：百度

左上區	中上區	右上區
左下區	中下區	右下區

也可以將舞臺分為九個區域，左下、中下、右下；左中、中中、右中；左上、中上、右上。

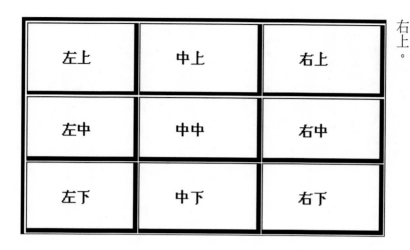

左上	中上	右上
左中	中中	右中
左下	中下	右下

中國戲曲的舞臺區域大致也是這樣區分的，只不過在過去的戲臺上多出兩個「出將」、「入相」的上場口：

舞臺調度的基本規律是：左強，右弱。前強、後弱。

在劇場觀看演出時，觀眾的眼光總是先注意左邊，總是把左下區叫做上場門，而把右下區叫做下場門，把上場門一邊的出場人物當作

（後臺）
出場（上場門）　守舊　入相（下場門）
（內場）
右後　椅　堂桌　椅　左後
（九龍口）
（小邊）　臺中　（大邊）
（場外）
右前　臺口　左前

傳統戲曲舞台部位圖

重要人物對待。這是出於什麼樣的原因？為什麼會形成這樣認知？如果我們從科學上去分析，左腦控制右半身、右腦控制左半身是常識。根據經驗也能知道，如果人的右腦受損，則左半身無法自如活動。如果說，「運動神經將大腦所發出的指令傳到肌肉的時候，需要有神經中轉。而這神經以身體的中軸線為界『交叉』。蒼蠅、魚也和人一樣，運動神經都在身體中軸線交叉一次。神經並非都有交叉。比如視神經只有一半交叉。表現為：視野中左半邊的資訊由右腦、右半邊的資訊由左腦處理。這種情況被稱為『半交叉』。魚如果被刺激身體左側，則會繃緊右半身逃跑。左半身的刺激隨脊椎傳遞，經由僅交叉一次的神經再傳遞到右邊的運動神經。那運動神經使得右半身肌肉收縮。為了在緊急情況下逃跑，這樣的神經交叉是合理的。在進化的過程中這種機理得到了發展，人也是這樣。」⑬這裏並沒有能夠找出左邊顯得格外重要的原因。

從生理解剖上說，大腦中央前回區是主管運動的區域；中央後回區是主管感覺的區域；兩側顳葉區主管精神和意識形態；後面的枕葉區則是主管包括視神經在內的平衡區域。從生理上看，沒有找出上場門能夠引起觀眾特別興趣的理由。那我們就只能從舞臺演出的慣例上去尋求解釋。

大腦解剖圖

人們從第一次觀看舞臺演出始，就受到演出慣例的影響，重要的人物和重要的事件大多都發生在某一個區域，比如戲曲的「出將」「入相」兩個上下場口，就給中國戲曲的觀眾強烈的暗示，並逐漸形成了一種慣例的印象。長此以往，這種慣例就成為一種心理上的認同，也就形成了一種約定俗稱的舞臺規律。比如社會禮儀和社會習慣形成了中間的人物最重要這樣的定勢，皇帝、上司、領導者、年長者我們都會自覺地將他們置於中間位置，拍照時更是這樣。如果位置亂了，就會引起大家的不安。

從上面的分區圖我們可以看出，中下區由於它距離觀眾最近，對觀眾的衝擊力最強；

左下區同樣距離觀眾很近，但由於它不處在舞臺的中心點，因此不如中下區強；

右下區距離觀眾很近，但由於它靠近下場門，觀眾對它的感覺不如左下區，因此它的強度又比左下區弱一些；

中上區雖然佔據了舞臺的中心位置，但由於它距離觀眾稍遠，因此它比右下區稍弱；

左上區雖然是我們經常使用的上場口，戲曲的「九龍口」、「出將」都在那個區域，但它距離觀眾較遠，因此顯得又弱了一些；

右上區是最弱的，一是因為距離觀眾較遠，二是觀眾的視線不容易注意到那個區域。

在戲曲舞臺上，那個區域是「入相」和反面角色經常出現的地方，過去的一些戲劇也將那裏作為陰謀、死亡或者妖魔鬼怪出沒的地方。

舞臺區域的強弱不是絕對的，這裏所感覺到的只是在靜止條件下強弱的變化，隨著空間的變化和導演的處理可以產生許多相反的強弱變化。就拿舞臺上的最強區「中下區」為例，在這個區域裏的演員表演對觀眾的壓迫感和衝擊力最強，觀眾的所有注意力幾乎都會被處在這個區域的人物所吸引，導演也常常會將人物處理在這個區域出現，予以強調。從下圖可以看出，位於中下區的十五個人在視覺上是非常

強的，給觀眾的衝擊力也是最強的。

但如果我們將這十五個人的視向全部轉向位於最弱區的那一個人物，這時，舞臺區域的強弱就發生了根本性的變化，那位於最弱區域

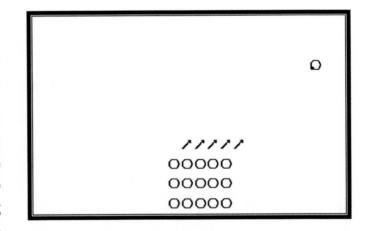

強弱就發生了根本性的變化，那位於最弱區域的人就成為整個觀眾注意的焦點，他所處的位置就成為了舞臺的最強區。

這樣，舞臺區域的強弱就不是絕對的了，

導演可以利用舞臺空間的處理和舞臺手段來造成所需要的強區吸引觀眾的注意力，比如空曠舞臺上有一所建築，如果我們將建築處理在較弱的左上區甚至右上區，但這裏是人物出入和衝突的場所，那麼這所建築就成為了整個舞臺的強區。

我們可以利用對比的原理來造成自己所需要的強區。比如導演可以利用舞臺平面的高低，造成強區，吸引觀眾的注意力。如果在弱區有高於舞臺平面的區域（平臺、臺階、土坡等），處在這個區域的人物無疑會比處於舞臺平面的人物更吸引觀眾的注意力。

我們可以利用道具吸引觀眾的注意。如果所有的人都坐在椅子或凳子上，只有一個人坐在桌上或椅子背上，他比所有的人都要高，那這個人物所處的區域就會成為視覺上的強區。

如果所有的人都站著，只有一個人蹲著或者坐著，那這個人所在的位置就是舞臺的最強區。

如果所有的人都坐著，只有一個人站著或者躺著，那這個人所在的位置就是舞臺的最強區。

如果所有的人都不說話，只有他一個人在說話，且不管他走到何處，他行走的路線包括每一次停頓的的位置都是舞臺的最強區。

如果所有的人都在說話，只有他一個人是靜靜地，那他所在的位置就是舞臺的最強區。
如果所有的人都在大聲說話，只有他一個人小聲的說話，那他所在的位置就是舞臺的最強區。

如果所有的人都在小聲的說話，只有他一個人是在大聲的說話，不管他走到舞臺的哪個角落，他經過的位置都都是舞臺的最強區。
如果所有的人都在走路，只有他一個人在舞蹈，那這個人所在的位置就是舞臺的最強區。

如果所有的人都在舞蹈，只有他一個人在走路，那他經過的路線就是舞臺的最強區。

舞臺調度在許多場合是一種對比關係的運用，對比是一種很強烈的表現手段，生活中我們經常會看見這樣的情況，一個人身材並不顯突出，但如果他旁邊站著一個矮小的人，我們就會覺得他很高大。成龍並不矮小，在片中，他和姚明拍了一個宣傳奧運的廣告片，個頭顯得非常矮小。法國自然主義作家左拉（一八四○—一九○二）的短篇小說《陪襯人》講述了這樣一個故事：在資本主義盛行的社會裏，一切都可以變為商品貼上標籤加以買賣。主人公杜朗多是個以工業起家的百萬富翁。有一天他突然想到了既然一切可以用來做生意，那麼賣「醜」也可以算是一門賺錢的行當。正如「紅花需要綠葉來襯托」這個道理，也知道每個女人走出去，總是希望自己能光彩奪目，優點顯現，那麼找些醜點的女人用來出租，一定會受那些外貌並不出眾的太太小姐們的歡迎。後來，杜郎多的生意果然蒸蒸日上。這也是對比的作用。

一九四八年四月二十九日，在國民大會的第四次選舉中，李宗仁獲得一四三八票，而蔣介石支持的孫科獲得一二九五票，李宗仁以微弱的多數取勝，當上了國民政府的第一屆副總統。蔣介石盛怒之下，一腳踢翻收音機。五月二十日，總統、副總統宣誓就職，事前李宗仁請示蔣介石，就職典禮上正副總統應著什麼服裝？蔣介石說穿西裝大禮服。李宗仁急忙連夜找上海有名的西裝店，趕製了一套硬領燕尾服。到典禮前夕，李宗仁忽然接到蔣總統手諭說，典禮改著常用軍服。那天，南京城裏張燈結綵，與會的文武百官及各國使節均穿制整齊的禮服。可是總統就位時，李宗仁忽然發現蔣介石並未穿軍服，而是學孫中山就任臨時大總統時的樣子，著一身中式長袍馬褂從後面走了出來，旁若無人地站在臺上，而李宗仁穿一身軍服，佇立其後。在當時的氣氛中看去，李宗仁不像參加宣誓的副總統，倒像隨待總統的馬弁，令李宗仁很是尷尬。⑭

圖片引自　《蔣介石與我——張發奎上將回憶錄》作者：張發奎
星克爾出版（香港）有限公司，2009年8月，第一版，第410頁

在電影《風雨下鐘山》中，蔣介石在總統府宴請高級將領和各國使節時，導演也使用了這個手法。所有的賓客都是西服領帶，軍人都是將星閃爍，唯獨蔣介石一身藍色的長袍，在眾人的簇擁下，他的身份立刻就被襯托出來，在強烈的對比之下，不論他走到哪裡，哪裡就成為全場的焦點。

西安話劇院二〇〇七年演出的《郭雙印連他鄉黨》（編劇王真、導演王小琮）表現的是在陝西一個極度貧困落後的山村，郭雙印帶領廣大村民，為改變家鄉貧困面貌，艱苦奮鬥、植物造林直至把自己的生命獻給家鄉和人民的故事。在全劇的最後一場，郭雙印去世了，在悲傷的民間樂曲中，鄉親們抬著他去墓地，全體演員都在場上往下場門方向做原地的行走狀，場面震撼人心。這時，導演讓擔架上已經死去的郭雙印突然翻下擔架，徑直離開人群，走到舞臺前區，彷彿他的在天之靈在看著往日熟悉的鄉親。在這個舞臺瞬間，佈滿舞臺的鄉

親們仍舊在充滿動勢的悲哀前行，而郭雙印停頓在舞臺中央，動靜對比，停頓不動的郭雙印成為整個舞臺的焦點，具有極強的情感衝擊力和藝術感染力。

我們還可以利用場上人物視覺焦點轉移來形成觀眾的注意中心和最強區。如果這一個焦點中的人物在走動，那舞臺的最強區同時也在不斷變化，並且隨著人物的走動不斷發生新的轉移。

導演可以利用燈光的明暗和色調來強調自己需要引起觀眾注意的區域；

同理，導演也可以利用音響來強調自己需要引起觀眾注意的區域，比如古典戲曲中的驚堂木一拍，官員坐的那個位置就會引起觀眾的

臺調度引導觀眾注意力有機合理的轉移形成舞臺焦點的轉移。如果場上人物都將視覺的注意力集中在某一點或某一人身上，那這一點或這一個人就成為場上的注意中心，這一點或者一個人所處的位置在這一瞬間也就成為場上的最強區和焦點。

注意。

導演還可以利用服裝或舞臺空間的色彩來強調自己需要引起觀眾注意的區域；

總之，舞臺上的強弱區域是相對的，是可以變化的，而不是靜止的，導演可以有無數的方法來創造所需要強調的強區。

導演運用舞臺調度手段，可以達到特定的藝術效果：

1、揭示人物行動的目的和動機——

法國劇作家讓─保羅‧薩特曾在他的劇本《禁閉》中通過伊內斯之口說出：「只有行動才能判斷人的願望。」也就是說，人的內心欲求是通過他的外部行動表現出來的。

生活中，如果一個人沒有行動目的，他也許會靜止不動，也許會漫無目的地遊蕩，生活中有時人們就是處在毫無具體目的的狀態中。但在舞臺上，人物的一切行動都具有明確目的性，具有強烈的動機，舞臺上不允許存在毫無

目的和動機的人。既然舞臺人物都具有行動目的和動機，那麼，人物為了達到自己的行動目的，必定會產生一系列積極的行動，這裏有語言，有情感，有肢體，同時必然會產生與行動對象之間位置的變化。

我要與對方交流，必定要縮短與對方的距離，於是我走向前去⋯⋯；

為了告訴對方自己希望談多久，人們會尋找一個最恰當的姿態和位置。如果我希望與你說幾句話，那我不會坐下。如果我希望與你長談，那我會找個舒適的地方坐下；

如果一個人在自己的家中或辦公室裏，他肯定不會四處遊走，他會尋找一個相對穩定的姿態以使自己能夠比較長時間的坐或站；

如果一個人在別人家中作客，他一定會很自然地坐在主人為自己準備的位子上；

如果是兩個人在喧鬧的馬路上碰見了，一方若不想交談，那他就會採取一個不穩定不持久的姿態和對方寒暄，他會用自己的體態告訴

對方：我沒有打算和你久談。

如果對方欲躲避他人，或者是希望拒絕他人，或者要使對方感到我不想繼續這次談話，但又不能使對方下不了臺，於是我會用各種辦法逐漸疏遠與他的距離，同時會利用身體和語言做出許多暗示，使對方知道自己的意圖：我不希望與你接近。

人們互相之間進行交流時，彼此之間一定會尋找一個最合適交流的位置，會尋找一個相對安靜的地方，生活中雙方希望進行交流，總是要尋找一個恰當的位置，比如在飯店，希望有一個包房。談戀愛，希望去咖啡館。取悅對方，希望去娛樂場所。用這種方式暗示對方：我想和你多談一會兒。在馬路上，兩個人是不大可能進行長談的，一是妨礙別人的行走；二是聲音嘈雜，妨礙交流的效果；三是站立長久會疲勞。但如果主客觀原因迫使雙方必須在馬路上交流，那這兩個人一定會左右環顧，尋找一個相對適合停留的地方⋯林蔭樹下、商店

門邊、電線杆旁，這樣他們可以有一個依靠之處，可以避開周圍的人群，可以相對注意力集中的談話。然後他們都會將身體重量移至一條主力腿上，以此告訴對方，我們可以開始這次談話了。但如果一方不希望與對方交談，但又不便明說，他很可能會不顧對方的暗示，用雙腿作為主力腿，執意站在妨礙別人行走、聲音嘈雜的地方不動，示意對方：這裏不是合適的談話位置。如果對方仍不明白，他很可能會選擇另一種辦法，反覆交換站立的主力腿，以此告訴對方：「我站立的很疲勞，應該馬上結束這次談話。」

兩人之間發生衝突，雙方也不會產生很大的距離的移動，他們彼此都會緊盯著對方不放，相互之間的距離一定會保持得很緊密，否則衝突的強度立即就會降低，彼此之間的衝突就會逐漸停止。

如果希望說服對方，除了語言和肢體的行動之外，在相互距離上也會發生很大的變化。

我要說服對方，必然要使對方感到我很值得信賴，我應該採取一系列使對方感到放鬆的行動，於是我會逐漸縮短與對方的距離，不使對方對我產生警惕；

在生活中，我們知道，戀愛的人之間距離會由遠而近，相互之間有好感的異性會尋找機會和辦法使自己和對方之間的距離縮短。如果是向一位異性第一次表達自己的愛意，而她又毫無準備，那麼他就會利用一切機會很自然的縮短與她的距離，先是交談，找一些共同感興趣的話題，使她感到是安全的；下一步是請她吃飯或者是設計一些可以獨處的機會，使她感到與自己相處是很舒服的；再下一步可能是彼此距離更加接近的看電影看戲喝咖啡，使她感到與自己相處是令人激動的。同時，他也在時刻準備調整自己與她的距離，一旦發現她對正在逐漸接近的距離感到不安或有意躲避的話，他就會立即調整與她的距離，恢復與她原先的距離。當他感到她對彼此之間距離的縮短認可

後，愛的進攻開始了。這樣的調度在生活中
是很自然的，我們幾乎感覺不到，但它確實
存在。

在生活中，人們會使用各種各樣的手段，
如語言、氣息、面部表情等手段來影響對方
變對方，以求達到自己的目的。除此之外，人
們還會用自己位置的移動來展現自己的行動目
的，表達自己的內心需要。在實際生活中，
不可能讓行動中的人仔細思考判斷後再決定採
取什麼樣的行動，這種位置的移動和變化是受
行動目的支配的一種下意識的行為，是一種長
期生活積累形成的條件反射。但是在舞臺上，
我們在重建生活的同時需要根據人物的行動目
的尋找到此時此刻人物有目的的位置移動。因
此，構思人物有目的的位置移動是導演構思的
重要部分。

美國前總統克林頓的自傳《我的生活》
中，描寫了克林頓和妻子希拉蕊初次見面的情
境，從戲劇的角度看，這裏有一些非常有趣的

表現人物之間關係的調度變化：法學院的學習
以及政治方面的進展都非常順利，但我的私人
生活卻是一團糟。……有一天，我坐在教室的
後面聽艾默生教授講授「政治和公民權利」的
時候，看見一個我從來沒有見過的女孩。……
下課以後，我跟著她走出了教室，我打算向她
做個自我介紹。當我走到距離她幾英尺遠的時
候，我伸出手去，想去碰她的肩膀，可馬上就
把手收回來了。這差不多算得上是一種生理上
的反應。我知道這不僅僅是肩膀的接觸，我很
可能會開始某種我無法停止的事情。

在隨後的幾天裏，……我都沒有接近她。
後來，有一天晚上，我站在狹長的耶魯大學法
學院圖書館的一頭，跟一個同學傑夫·格勒克
爾談論加入《耶魯法學雜誌》的事情。……過
了一會兒，對於他的請求我就突然連一個字也
聽不進去了，因為我又看到了那個女孩，她站
在房間的另一頭。她回看了我一眼。又過了一
會兒，她合上書，從房間的那頭徑直朝這頭走

了過來。她看著我的眼睛說：「如果你準備一直這樣盯著我，我也準備反過來盯著你。我們至少應該知道彼此的姓名吧。我叫希拉蕊‧羅德姆。你叫什麼名字？」……過了幾天之後，我走下法學院去一樓的樓梯時又見到了希拉蕊。她穿著一條顏色鮮豔的拖地長裙，我打定主意準備和她待上一會兒。她說她準備去註冊下個學期的課程，我就說我也要去。我們排了一會兒隊，同時聊了起來。我的感覺好極了，可是等我們排到隊伍前面的時候，登記員抬起頭看著我說：「比爾，你怎麼又來了，你今天早上剛剛註冊過。」我的臉一下子紅到了耳根。希拉蕊以她特有的方式哈哈大笑起來。我的把戲被揭穿了，於是乾脆要她陪我走一走，……到耶魯美術畫廊去看馬克‧羅思科的作品展覽。……看完之後，我們走到花園裏，我把那裏的樹枝都撿了起來。我想這是我一生中第一次也是惟一一次破壞罷工的行動，但是工會在博物館的外面沒有糾察隊，再說，當時政治在我的頭腦中已經變得無關緊要了。我把我應要做的事情做完之後，和希拉蕊在花園裏又待了一個小時左右。花園裏有一個巨大而美麗的女子坐像，那是亨利‧莫爾的作品。希拉蕊坐在女子的腿上，而我就坐在她的旁邊，我們就這樣聊著。不久之後，我就俯下身去，把我的頭放在了她的肩膀上。這是我們的第一次約會。隨後幾天我們也是一同度過的，我們廝守在一起，天底下的事情我們無所不談。下個週末，希拉蕊去了佛蒙特，去約會男友，因為這是很早以前就約定了的。我對此焦急萬分，我不想失去她。她星期六很晚的時候才回來，一回來我就給她打電話。她病了，我於是給她帶去一些雞湯和果汁。從那時開始，我們就分不開了。⑮

克林頓在追求希拉蕊時，一些行動是下意識產生的，一些則是根據人物關係的逐漸變化主動產生的。

在舞臺演出中，我們可以經常看見這樣展

現人物行動的目的的舞臺調度。

如北京人民藝術劇院演出的《左鄰右舍》最後一場中，大家都沉浸在粉粹「四人幫」後的喜悅中，有人提議大家一起照一張像，於是眾人在舞臺中央排起了椅子，正當大家依次落座時，過去的造反派、今天的失意者洪人傑卻不在大家招呼的範圍內，明顯地他被大家冷落了。這時觀眾可以看見，洪人傑在舞臺上場門附近大幅度走著不合常理的步伐，形體也大幅度擺動，他希望用這樣的方式引起大家對自己的注意，這個調度非常明顯的表現出他的意圖：我想和你們一起照相！這時，過去被洪人傑打倒的老幹部李振民發現他在那裏大幅度地走動，明白了他的意圖，於是主動招呼洪人傑過來照相。

2、揭示人物關係的實質——

舞臺調度是一種無聲的語彙，是人物心理狀態的外化，它可以準確地揭示出人物之間存在的具體關係。劇中人物相互之間的關係是舞臺調度的重要依據，有什麼樣的人物關係就會有什麼樣的舞臺調度。生活中，人們都會根據具體的人物關係來確定自己的「調度」。除了在特定的場合，如公車上、電影院裏、球場、街道、商場等等人所不能控制的場所外，人與人之間的距離都有一定界限的。科學家研究，生活中人與人之間有個無形的「氣泡」，這個「氣泡」就是人與人之間覺得安全的物理距離，彼此不能隨意進入對方的那個「氣泡」，否則就會引起對方的不舒服或反感。

在生活中，我們對自己與他人的關係是明確的，在與他人交往時你會準確地判斷與對方的關係，然後保持一個恰當的距離，不大會犯錯誤。在生活中，我們對自己與他人的人物關係是明確的，在與他人交往時你會準確的判斷與對方的關係，然後保持一個恰當的距離，不大會犯錯誤。比如，迎面走來一位你不認識的女性，你絕不能照直走過去，你一定會提早調

整自己的走向，作出避開對方的姿態，使對方感到安全，不必防範自己；如果迎面走過來的是你尊敬的的一位人物，你一定會迎上前去，但又與對方保持一定的距離，並不影響對方原有的行走路線；如果是你的一位老熟人，你一定會迎上前去，並和他攀談。你不可能衝著那位不認識的女性照直走上去；你也不會面對熟人老友遠遠避開；你更不會迎面擋著那位你尊敬人物的去路。

類似的例子還有很多，比如，如果一方是位高權重的人物，一方是卑微弱小的人物，他們之間的關係一定會較遠，一定會比一般人物關係的距離遠得多；

如果雙方是一對親密無間的好朋友，他們之間的距離肯定會比常人關係要近得多；

如果是一對戀人，他們之間就一定沒有任何距離；

如果是兩個熟識的人，平時只是一般的人物關係，但今天一方有求于另一方，那他一定

會千方百計的有意縮小彼此之間的距離，使對方明顯感到彼此距離的改變，感到他今天對自己很親熱，是不是有什麼事情難以啟口？

如果是一對好朋友，平日裏經常保持一種很小的物理距離，今天由於某一件事的發生引起了一方的不快，因此造成一方主動疏遠對方，這時另一方就會對不同平常的距離產生疑惑：「他今天怎麼啦？」

在舞臺上，一切人物關係也都是劇作者設定的，因此重新建立人物關係就顯得極其重要，只有準確的尋找到人物關係，才可能尋找到準確的舞臺調度。《雷雨》中，繁漪與周萍的人物關係就可以通過舞臺調度表現的非常具體鮮明：過去他倆是一對曾經冒天下之大不韙相愛過的情侶，現在由於四鳳的出現使得這種畸形的關係無法再繼續下去。周萍要躲避繁漪，躲避這種「令人生厭的關係」，而繁漪則不想失去周萍，周萍是她唯一的精神依靠，她想再次牢牢

地抓住周萍。這樣，兩人之間舞臺調度的基本圖形就產生了，周萍躲避，繁漪追逐；周萍想方設法擴大或者保持與對方的距離，繁漪則千方百計希望縮短相互之間的距離。

在曹禺《日出》第四幕裏，從潘月亭和李石清兩人之間距離的變化，就可以看出兩人之間人物關係的變化。潘月亭是大豐銀行的經理，是社會上的「上等人」，李石清原是大豐銀行的小職員，「憑著狡黠和逢迎的本領現在升為潘月亭的秘書」，接著又被提升為襄理。這兩個人的社會地位應該是很懸殊的，平時兩人之間的交流總保持一個相當的距離，潘月亭頤指氣使，李石清絕不敢貿然坐下，他一定會站立一邊。可是，由於李石清在一個偶然的機會偷看到了潘月亭抵押銀行房產的秘密，自認為抓住了潘月亭的把柄。在一次公債投機買賣中，李石清又利用時機為大豐銀行贏得了一個賺大錢的機會，認為自己為銀行立了大功，自己是

大豐銀行的功臣，銀行不能缺少自己，於是忘乎所以，看見經理潘月亭，隨口就直呼其名：「月亭——」，然後又一口一個「我們」。導演在處理這場戲時都可以很敏感地意識到潘月亭和李石清之間人物關係的變化，我們經常會看見這樣的舞臺調度：李石清不僅一口一個「月亭」、不僅滿口「我們、我們」地主動改變了他與潘月亭的人物關係，而且一改過去與潘月亭的距離，甚至坐在長沙發上，緊挨著對方，與潘月亭平起平坐。這引起了潘月亭的極度厭惡，本來他已經知道李石清偷看了自己的秘密文件，現在又知道自己已經賺錢，李石清已經是一個無用的「三等貨」，而李石清居然不知分寸，口口聲聲「月亭」、「我們」，更無法容忍的是，李石清居然坐到自己的身邊來。於是潘月亭開始反擊，首先他幾次利用點煙斗、打斷對方的話、挖苦對方的方式，又拉開了李石清有意縮短的距離，接著他開始了語言犀利的進攻。於是我們在舞臺上就可以清晰

地看見這樣的調度圖形：

潘月亭看見李石清後有意保持一定的距離
——李石清積極接近潘月亭——潘月亭竭力拉
開距離——李石清再次主動縮短距離——潘月
亭忍無可忍開始反擊——李石清停止接近——
潘月亭繼續進攻——李石清開始主動拉大自己
與潘月亭的距離——為了進攻更加犀利，潘月
亭主動接近李石清——李石清後退，保持與潘
月亭過去原有的距離，也就是過去經理與襄理
的距離。

這樣的調度，就把人物關係的實質準確的
揭示了出來。

3、揭示人物的心理狀態——

除了以上的幾種依據之外，還有一種依據
不可忽略，這就是場上人物的心理狀態，心理
因素會明顯的影響人們的外部行動。由於規定
情境的變化，原先的人物關係會發生一些很微
妙而具體的變化，人物的心理也會產生一些

變化。比如說原先很熟悉很親密的人物關係，
由於乙方對甲方有所企求，但又難於開口。這
時人物關係就會發生了變化，原先很熟悉很親密
的人物關係會由於這種因素變得不自然起來。
甲方還不知道，乙方則由於心有目的，已改變
了原有的相互關係和交流方式。平時可能很固
定的距離會產生明顯的變化，可能會比平時更
近，也可能比平時要遠；平時可能很隨便的就
走到甲的身邊，今天乙可能會仔細思考自己與
甲的距離，甚至會設計接近甲的具體路線。

如果是個好動的人，今天心情不佳，他的
舞臺調度就會比平時要少；

如果是個沉靜的人，今天心緒紊亂，他的
舞臺調度就會比平時顯得急促。

如果一個人戀愛了，追求了很久的戀人終
於答應了自己，他可能會手舞足蹈，可能會瘋
狂，可能會出現大幅度並且速度很快的調度；

如果相處了很久的戀人移情別戀，一個原
本很活潑的年輕人今天的調度可能是沉重的、

遲緩的、呆滯的；

如果是個遇到喜事的人，他今天很可能會出現一些反常的調度，甚至可能會顯得沒有邏輯。

中國女排主教練陳忠和，從任何角度去觀察，他都是一個溫文爾雅的人，說話辦事都顯得很有分寸，就是球隊在關鍵時刻落後，他也是不慌不忙地緩步走向前去，笑嘻嘻的給隊員以指導。但當中國女排擊敗俄羅斯隊取得奧運會冠軍的那一瞬間，陳忠和在巨大的歡呼聲中，像一個孩子一樣，雙手握拳，瘋狂地在場上跑了一個很大的弧形的圓圈。

湖北省京劇團在上世紀八〇年代演出了新編歷史劇《許九經升官記》⑯。清官徐九經，滿腹文章，九年前，兩榜奪魁，本應中狀元，但由於相貌醜陋，被安國侯劉文秉參奏一本，貶為玉田縣七品縣令。徐九經懷才不遇，經常借酒澆愁，只以為此生無望。一日，並肩王的小舅子尤金正在舉行婚禮，安國侯的乾兒子

劉鈺率兵闖入尤府，搶走了新娘李倩娘。於是，並肩王傳諭大理寺捉拿劉鈺；安國侯也批示大理寺嚴懲尤金。攝於雙方的顯赫權勢，大理寺不敢問案，六部大臣也嚇得逃之夭夭。

這時，並肩王想起了與安國侯有宿怨的徐九經，便保舉他為大理寺正卿。徐九經滿心喜悅，奉旨進京。戲曲表現官員出場，鑼鼓一般會打「撤鑼」接「帽兒頭」，以表現該官員的端莊。但為了表現徐九經「滿心喜悅」急切地趕去赴任，導演余笑予為徐九經設計了一個非常特別而且反常的出場：在急促地「撕鈸」鑼鼓聲中，徐九經緊抓官服下擺，像一個趕汽車上班的市民一樣，從「九龍口」急匆匆地一路小跑急上，充分表現了徐九經急於上任的心理狀態。導演余笑予曾撰文詳細描寫這一藝術處理的創作過程：「徐九經上任時的第一次出場，如果按傳統戲裏主要人物出場，來個『四擊頭』『亮相』，或是套用京劇小花臉出場時固有的程式套路，都不足以表達人物心理，也

給人以陳舊感，與全劇的喜劇風格節奏也不吻合。根據人物胸懷大志，滿腹才華，卻屈就七品縣令九年不得升遷，這次忽然破格提拔，青雲直上，急於一步趕到京城的迫切心情，我反覆思考，徐九經急迫亢奮的心態，使他感到車、馬等交通工具都太慢了，最快的還是自己的雙足，於是他以步代車，急急上任。同時，徐九經的提拔，是王、侯兩種勢力鬥爭的結果，就形象的設計出他從兩座大山的夾縫中被擠出來的登場調度。只見他撩袍、執扇、背朝觀眾，在急切的『撕鈸』聲中，急步行走，一個大弧線調度走至台中，就像一管牙膏被外力猛地擠壓後，一下子衝了出來似地，快速直達左前臺口，後轉身『亮相』。在『歪脖樹』的映襯下，一個其貌不揚，肩負重任而心情急迫的徐九經形象突兀地展示在觀眾面前。急匆匆地大步，急促地『撕鈸』聲，大幅度的調度，都比較好的表現了人物的內心情感與喜劇節奏，也滿足了觀眾急於見到這位一日之間升為奏，也滿足了觀眾急於見到這位一日之間升為

大理寺三品正卿的主人公，到底是什麼樣兒的期待心理。」⑰

4、展現人物的精神世界和性格──

歌劇《卡門》的最後一場，劇本是這樣表現的：

鬥牛場上的軍樂隊吹起了號角，人們為鬥牛士埃斯卡米洛高聲喝彩。卡門聽到場內的歡呼聲，於是往鬥牛場的大門奔去。看到卡門仍然鍾情於埃斯卡米洛，唐・豪賽絕望了，他拔出了刀，攔住了卡門的去路：「他們歡呼的那個人，就是為了他，你拋棄了我！」

卡門輕蔑地望著他：「讓我過去！」

埃斯卡米洛說：「為了讓你去告訴他你是怎樣把我拋棄的，讓你同他一起取笑我的悲慘遭遇！」

這時鬥牛場內又傳來觀眾的歡呼聲：「格蘭那達的鬥牛士！埃斯卡米洛萬歲！」卡門聽見後也不由得發出了歡呼。

「你愛他!」唐‧豪塞說。

「對,我愛他!即使為了愛他我必須死,我也愛他!勝利屬於埃斯卡米洛!我要去找鬥牛場上的勝利者!」

這時,卡門向鬥牛場的大門奔去,唐‧豪塞正站在她和大門之間,卡門衝到了臺階上,這時唐‧豪塞猛地衝上去追上了卡門,瘋狂地把手中的刀子扎入了她的後背。隨著鬥牛場內的歡呼喝彩聲,卡門發出一聲尖叫,滾下臺階,橫臥在廣場之上。

上世紀八〇年代法國導演在中央歌劇院導演了《卡門》,在這一場景,唐‧豪塞殺死卡門的那一瞬間,導演的處理是:卡門向著高平臺上的鬥牛場大門飛快地跑去,這時唐‧豪塞手持匕首猛地攔住了卡門的去路;一個小小的停頓之後,唐‧豪塞揮動手臂,將匕首扎進了卡門的前胸,卡門在音樂聲中緩緩地倒在高高的平臺上。

這裏,我們已經看到了導演處理中的思想含義,一是唐‧豪塞在激憤和嫉妒之下揮刀殺死了卡門;二是強調了卡門對埃斯拉米洛狂熱而不可抑制的愛情。

卡雷拉斯演出的歌劇《卡門》則是另外一種處理方法,它表現唐‧豪塞在鬥牛場觀眾以及卡門共同壓力下的應激反應——殺死了卡門。

但我們還可不可能產生其他的導演處理呢?我們完全可以通過不同的舞臺調度處理,展現導演對人物和人物關係的不同解釋:

可以是:當時雙方都停頓下來,處於一種短暫的靜止狀態,在這種令人窒息的情境下,唐‧豪賽處於一種狂熱的情緒和男人的自尊,揮刀殺死了卡門。這種解釋是雙方都不想出現死亡的結果,但一種特殊的規定情境和心理狀態使唐‧豪賽殺死了卡門。

也可以是:唐‧豪賽面對卡門的步步緊逼退縮了,但男人的自尊又使他不能收回自己手中的匕首,他僵在那裏,不敢正視卡門的目

光，他轉過了自己的頭，一動不動，而卡門則迎著匕首一步一步走了上去，直至匕首慢慢紮進自己的身體。這種舞臺調度表現的是：卡門剛烈的性格最終造成了這場悲劇。

5、渲染氣氛，創造意境——

我們可以運用舞臺調度創造某種氣氛或者意境。

比如在創造一個普通街道場景時，我們可以運用人物上下場方向的不同，人物身份的不同，創造出一個四通八達、車水馬龍的氛圍；

比如創造一種祥和寧靜的意境，我們可以將演員的步伐放慢，或者有意識地在舞臺主要部位處理一些小小的停頓；

如果創造軍隊的氣氛，我們可以用隊列行進、急促的奔跑；

如果創造一個緊張慌亂的氣氛和意境，我們可以運用演員大幅度地跑動和穿插，節奏紊亂的步伐；

如果要創造一個壓抑沉悶的意境，我們可以將演員的形體動作和舞臺調度處理得非常緩慢；

如果要創造一個歡快的氣氛和意境，我們可以選擇一些三向上向下的跳躍，大幅度地調度。

6、創造需要觀眾注意的舞臺焦點——

科學研究證明，人的眼睛具備一種視覺中心，它能夠幫助我們很好地觀察一個物體的細節部分，其次還有周邊視覺幫助我們觀察畫面的其餘部分。人在觀看一個畫面或者場景時，眼球轉動的頻率大約是每秒三到四次，在這個時間內，眼球實際上是在尋找這幅畫面中最吸引他的部分，並把目光最終停留在那裏。舞臺藝術與影視藝術在視覺上有一個很大的不同，影視藝術展示給觀眾的是導演希望展示給觀眾的，凡是希望回避或者省略的東西，導演都可以通過鏡頭予以回避省略。通過鏡頭景別

的運用，導演可以將觀眾的視覺強行固定在他想要表現的內容上，觀眾沒有別的選擇，只能順從導演的引導，觀看導演讓你看的內容。而戲劇則不同，舞臺是一個開放的空間，除非運用燈光強制性的引導觀眾觀看，導演並不能制止觀眾觀看其他地方。舞臺有足夠大的空間可供觀眾去選擇，他可以注意燈光、道具、服裝，觀眾的注意力基本不受導演的控制。這也可以去關注站在旁邊可有可無的小角色，甚至可以違背導演的要求，去注意矛盾衝突的雙方，舞臺調度的手段製造一個能引起觀眾注意的舞臺焦點，使觀眾將視覺集中到導演需要觀眾注意的地方。

有趣的是，觀眾的視覺容易被反常的動作所吸引。正在跑道上急促奔跑的運動員中突然有一個人停了下來，這時觀眾的注意力肯定在這個人人身上；移動的物體比靜止的物體更能吸引觀眾的注意力。這是人生理上的一個特點，

它甚至不受人的意識的控制。靜止的物體意味著停滯，而移動的物體意味著將會在它的身上發生一些不尋常的事，這自然就引起了觀眾的興趣。導演應充分掌握人的這種生理特點。試想一下，如果舞臺上所有的人處於停頓狀態，只有一個人物在走動，這個走動的人物一定是舞臺的焦點。

7、舞臺調度的一些基本的規律——

導演切忌單純為了舞臺的美感而構思調度，切忌瑣碎、雜亂、繁複的調度。舞臺調度應以生活真實為依據，在生活中，人們不需要指導，就可以準確地尋找到合適的行走路線。一般來說，人們總是會找尋最便捷的路徑以求最快的達到自己的目的地，於是人們會選擇最近最短的距離；但是在舞臺演出中，導演有時為了突出線條的美感，或者是一定的曲線韻律感，會選擇一些略略違背生活真實的調度，這是舞臺美學的要求，是允許的，但它一定是在

生活真實的基礎上進行變形和誇張。在一些風格特殊的劇目中，甚至可以允許導演做更為大膽的變形和誇張。舞臺調度最根本的依據仍然是生活真實。

導演必須構思一個戲總體的舞臺調度原則，也就是總體的舞臺調度基調，這個戲總體上將會呈現一種什麼樣的形態：是模擬生活真實，還是詩意誇張；是憂鬱緩慢，還是興奮急促；是幅度很大粗獷的，還是很有控制細膩精細的。比如老舍的《茶館》，其舞臺調度原則就是模擬生活真實的；莎士比亞的《羅密歐與茱麗葉》可能是詩意誇張的；契訶夫的《櫻桃園》可能是憂鬱緩慢的；莎士比亞的《威尼斯商人》可能是興奮急促的；奧尼爾的《毛猿》可能是幅度很大而粗獷的；曹禺的《北京人》則可能是很有控制，細膩精細的。

在確定了一個戲的總體調度原則後，必須找到整個戲裏最重要最關鍵的舞臺調度，同時必須找到每一段戲裏主要的最關鍵的舞臺調度。一般調度中要突出主要調度，主要調度中要突出最主要最關鍵的調度。為了突出主要的調度，可以先抑後揚，先靜後動。導演構思產生的精彩舞臺調度應該放在最關鍵的時刻使用，要「省」著用。

舞臺調度還要注意舞臺畫面的均衡。除了舞臺空間的設計上應注意舞臺的均衡以外，導演在處理舞臺調度時，也應注意畫面的均衡，應使舞臺上的人物調度與舞臺畫面保持一種均衡的美感、一種調度與舞臺空間的和諧，創造一種舞臺的美感和韻律感。不能使舞臺畫面長久的出現「一頭沉」的不均衡現象，這會使觀眾在視覺上感到不穩定。

如果舞臺畫面中有兩個人物出現，導演應注意他們在舞臺空間中的位置，應使他們的位置在大部分時間內與舞臺空間大體相平衡。

如果場上有第三個人出現，除非必要，一般不要將三個人做同等距離的處理，這樣會使畫面顯得機械呆板，缺乏生活實感。如果將三

人的彼此間距離做不等距離的處理，畫面會顯得生動而自然。

當場上人物超過三人，甚至更多人物出現的場面，人物間的距離就是次要問題了，這時，導演要注意的是要在眾多的人物中如何突出主要的人物，也可以應用前面所說過的對比、強調、焦點的轉移等手法。

群眾場面也要注意演員與空間的平衡，要注意人群高低大小的錯落有致，除了特殊的樣式外，切忌整齊劃一。這樣可以為舞臺畫面帶來很真實的生活實感，可以使觀眾更相信導演營造出的舞臺氣氛。

有些導演為了使觀眾更好的觀賞，特別注意前後每一個演員的位置，唯恐有一個演員被其他演員遮擋。其實沒有必要這樣擔心，因為劇場觀眾席的幅寬有幾十米，每排最少也有二三十位觀眾，只要演員有前後位置的站立，就一定會存在遮擋。但由於演員位置的不斷移動，這種遮擋只會存在很短的時間，所以不必

過於介意。

中國戲曲藝術很早就意識到舞臺調度和舞臺行動的一個基本規律：逢長必斷、逢短必長。欲左先右，欲進先退。供演員活動的舞臺平面寬度大約是十二米至十四米左右，深度大約是十四米至十八米左右。在生活中這樣的寬和深並不算什麼，通常只需十餘秒便可走過。但這樣的時間在舞臺上就會顯得過長，節奏會顯得拖遝。如果導演需要演員走這樣長的舞臺調度，我們就可以採取中國戲曲的「逢長必斷、逢短必長」的方法。也就是說，在處理一個長的舞臺調度或者一個連續的舞臺動作時，應當在調度中途尋找適當的時機做一個小小的停頓或者節奏的變化，來打破原有時間和空間的長度，使觀眾的視覺上覺得演員走的是兩個不同的調度，心理上覺得這個長調度顯得較短，從而不使觀眾感到單調；如果場上比較多的出現了距離較短的調度或者較多短促的舞臺動作時，觀眾的視覺裏就會覺得舞臺上零亂瑣

碎，這時導演就應該將短的調度放慢，有意識的適當拉長原有的時間和空間，使觀眾視覺上感到這個調度比較長比較完整。這是中國戲曲在藝術實踐中總結出來的利用觀眾心理錯覺的方法。電影中的慢鏡頭其實就是「逢短必長」，將一個很短促的動作有意的拉長，使得觀眾可以在一種特殊的情調裏觀賞人物的行動。

而「欲左先右，欲進先退」，則表現了演員舞臺調度的韻律感，使所有的舞臺調度都是處在一種富有節奏感的韻律中，而不是生硬的向左向右、向前向後。

對不同風格樣式的劇目和不同藝術門類的舞臺調度，在構思的過程中，導演除應考慮一般的生活邏輯外，還應充分考慮該劇的風格樣式感，注意該劇特有的韻味，因為不同的風格樣式感會給舞臺調度帶來不同的制約。

如果是詩劇，或者是詩意濃厚的風格樣式，導演在設計舞臺調度時就應注意避免一些

短促、隨意、零碎的調度，以防破壞了該劇的風格樣式和詩意。導演應設計一些具有韻律、較長的、平穩的調度，以達到與該劇的風格樣式相統一。

如果是外部衝突激烈的劇本，也許選擇一些短促的、快速的、短距離的調度更能有效地體現衝突的強度。

如果是生活氣息很濃的劇本，選擇一些不露痕跡的、具有生活實感的調度更符合劇本的風格樣式。北京人民藝術劇院的《茶館》，從第一幕到第三幕，導演將自己的導演處理完全融化在人物的行動中，觀眾根本感覺不到導演的舞臺調度處理，只感到每一個人物都在他自己的生活軌跡上生活。就算導演處理痕跡最重的第三幕中三個老人撒紙錢那一段戲，也是嚴格的按照出殯隊伍的動作在移動各自的位置。

如果是《俄狄浦斯王》之類的古希臘悲劇，或者是充滿寓言意味的《伊索》，也許可以考慮一些具有雕塑感或靜止的調度。

可以選擇一些凝重的，分量感較明顯的舞臺調度。

如果是悲劇，也許導演在調度的處理上

如果是喜劇，導演可以選擇一些對稱的、重複的、跳躍的、誇張的、具有曲線意味的調度，以體現輕鬆愉悅的心理感受。

如果是鬧劇或者滑稽戲，導演除了運用一些誇張的舞臺調度外，甚至還可以選擇違背一般生活邏輯，但符合喜劇邏輯的舞臺調度。

當然，這裏所說的舞臺調度的選擇只是一般意義上的，只是一種總體風格樣式的大致要求。導演完全可以根據自己的導演構思和對劇本的理解，設計出全新的舞臺調度。

不同的藝術門類或者不同的劇種也會給導演的舞臺調度帶來新的變化。我們在導演戲曲劇目，尤其是傳統的古典的劇目時，一定會注意到該劇種特有的傳統和表現形式。比如古典戲曲的基本舞臺調度是規整的，有很強的舞臺造型形式感，在處理一般的群眾場面時，大多會出現均衡對稱的隊形，如八字隊形、一字隊形、圓形隊形等等；如果是戲曲現代戲，我們就可以在充分運用古典戲曲舞臺調度特點的基礎上，吸收話劇或其他藝術門類的舞臺調度手法去豐富它；

在導演舞劇時，我們會注意到舞蹈表演中群體場面調度中特有的整齊劃一的韻律感。由於舞蹈藝術跳躍、旋轉的特點，它的舞臺運動線條就不可能是曲折的、繁複的，它一定是直線或者曲線運動；它也不可能有較多地停頓，它一定會是運動的。我們不能用一般戲劇舞臺的調度要求去處理它。

如果是音樂劇，它就不是話劇的，也不是戲曲的，而可能是吸取了大量舞蹈舞劇因素，並且結合了戲曲某些舞臺調度因素，是音樂劇所特有的舞臺調度形式。

8、經常會發生的問題——

經常發生的問題之一：舞臺調度的處理主

次不分，輕重不分。

在一個戲裏，導演要對舞臺調度進行構思和處理。導演應該尋找到整個戲裏最重要的舞臺調度，這樣重要的調度在全劇也許只有一兩處或幾處，它可以充分表現導演希望揭示的思想立意或者人物關係；在每一場裏，導演還會尋找到在這一場裏最重要的幾處舞臺調度，它是揭示這一場思想立意和人物關係的重要手段；在每一段戲裏，導演還會尋找到這一段中最重要的舞臺調度。在全劇、每場、每段這三個層次中，按重要性的排列，最重要的無疑是「全劇」，然後是「每場」，再然後是「每段」。導演應該分清主次，將最重要的舞臺調度手段放在「全劇」最重要的地方予以表現。

經常出現的問題之二：導演沒有將最有力、最鮮明的舞臺調度運用在最關鍵的時刻，反而在一些不重要的場景中隨意的揮灑掉。

一些導演在設計舞臺調度時，他感到處處需要富有隱喻的調度，處處需要用舞臺調度去

強調，每一個細小的地方都不願放過，結果呈現在舞臺上的就是沒有主次和輕重區分的調度，整個戲的主要調度或者是核心調度被無數力度很大的調度所掩蓋。處處用力就等於不用力，舞臺調度的運用並不是越多越好，它不能「錦上添花」，而應該「雪中送炭」。如果需要突出主要的調度，導演就應該做「減法」，捨得放棄一些非核心段落的調度，將主要的調度集中在核心的段落使用。

經常發生的問題之三：無意義的調度、滿台調度、沒有人物行動邏輯的調度。

有的導演在排戲時，特別擔心舞臺畫面的停滯，他們總是將演員處理的滿台走動，場上人物彷彿都在趕路，一刻不停，好像不這樣就不足以說明自己在導戲。這種現象的發生由於導演缺乏經驗以外，更重要的原因是導演忽視了人物所處的規定情境。在生活中，人的行為都是受自己意識控制的，人總是在控制自己，使自己的言行符合自己所處的規定情境，

符合一般意義上人的正常行為，不可能總是不停頓的來回走動，在舞臺上無意義的來回走動需要導演特別注意避免。

經常發生的問題之四：為調度而調度，過於強調所謂的「美感」。

導演沒有將舞臺調度作為揭示人物內心和人物關係的手段，而是出於舞臺畫面的好看，舞臺節奏的順暢，這就違背了使用舞臺調度的初衷。不可否認，舞臺調度具有一定的外在美感，並且具有很重要的造型形式感，它可以給觀眾帶來視覺上的愉悅，還可以消除觀眾觀劇上的疲勞，引起觀眾觀劇的興奮感。但過於注重這種功能，就會本末倒置，就會將舞臺調度的功能弱化，甚至抵消了關鍵時刻舞臺調度的作用。

經常發生的問題之五：普通生活邏輯調度和特殊的樣式感調度混用。

每一個戲都具有它獨特的樣式感，都有它表達感情的獨特方式。體現在舞臺調度上，就

應使舞臺調度的處理符合總體樣式感的追求。

如果是再現生活真實的樣式，在舞臺調度上就應該體現生活真實，按照生活邏輯去處理舞臺調度；如果是特殊的樣式，或是詩意的、表現的、象徵的等等非再現生活的，在舞臺調度上就應該尋找到符合樣式感的處理原則。

經常發生的問題之六：過於注意演員的面向。

也就是主角或者說話的演員一定要面對觀眾，不能側身，更不能後背向觀眾，即所謂的「背台」。過去，在沒有音響設備的情況下，演員需要面對觀眾放大音量說話或演唱、戲曲演員需要展示給觀眾，這都是演員面向觀眾表演的原因。在今天劇場聲學效果很好，音響設備齊全的情況下，刻意要求面對觀眾表演就形成一種虛假做作的感覺。

二〇一〇年四月，上海話劇藝術中心演出的《十二個人》⑱（導演：田水）就在舞臺調度原則上就做出了有趣的探索。劇情表現的是

一名十八歲的男孩，被控在午夜殺害了自己的父親，法庭上的證據極具說服力，被告顯然會被裁決有罪，只要十二位「陪審員」一致通過有罪，就可以將這男孩送上電椅。臨時被召集來的「陪審員」是十二個普普通通的人，素不相識，有著各自不同的生活、利益和經驗。看似已成定局的判決由於其中一人的異議而變得審慎和複雜起來。對生命的尊重、對偏見的反思、對公正的責任，逐漸地改變著他們的裁定……。導演和舞美設計將開會地點放在一個空曠的環境中，十二個人圍坐在一起。這就產生了一個重要的問題：男主角坐在哪裡？按照過去的舞臺慣例，他應該面對觀眾而坐，這樣不僅符合主角的身份，而且也符合我們長期對舞臺表演的認知。但劇本給導演出了一個難題：這十二個人中並沒有高貴或低下的身份規定，都是普通的市民。

導演對此做出了精彩的處理：她將十二個人圍坐在一起，其中最重要的主角正好背對觀

眾而坐，並且在演出的第三十一分鐘才轉過臉來，讓觀眾看見了他的真實面容，更奇妙的

是，所有的觀眾都接受這樣的處理。這說明，主角必須面對觀眾的慣例是可以改變的，觀眾的寬容度是很大的；它還說明，符合生活邏輯的舞臺調度同樣也符合觀眾的審美需求。

導演應該知道，演員的面部是重要的表現手段，演員的背部同樣是重要的表現手段，甚至可以更強烈的表現某種情緒。我們在戲曲的「起霸」中可以看到，演員在「九龍口」是背對觀眾橫向上場，走到台中，猛地一亮相，將自己展示給觀眾。這裏的背向觀眾，就可以造成一種突然變化的節奏感，給觀眾一種強烈的刺激。

四、「停頓」是導演強有力的表現手段

在生活中，「停頓」是指一個事件的中止或暫停。生活中，由於一個事件的結束它就會產生一個永久性的終止；在進行過程中被別的事件打斷，它會產生一個暫停。

舞臺停頓是指舞臺事件的停止或暫時的停頓，它經常出現在矛盾衝突發展的關鍵時刻。

大多出現在人物相互間產生強烈的刺激、交流，舞臺上發生重大的思想衝突，或戲劇情節驟然變化之處，或者是人物內心受到了極大衝擊的瞬間，舞臺上的人物由於某種事件的發生，一時間失去了語言或行動。

舞臺停頓是有具體內容的、有機的停頓（「有機」是指事物構成的各部分互相關連協調，而具有不可分的統一性），是一個前因後果的停頓瞬間，它不同於生活中的一般停頓，它具有特殊的藝術價值。

貝拉‧巴拉茲在《電影美學》中說：「保持沉默常常是一種故意的、生動地、富有表現力的動作，而且它經常代表某種十分明顯的心理狀態。」[19] 舞臺有機停頓是導演藝術的重要表現手段，它可以準確的揭示場上人物的內心狀態，它可以給觀眾一種極強烈的情感衝擊力，使劇場內的氣氛達到一個高潮。

舞臺停頓並不意味著舞臺行動的停止或者事件的結束，舞臺停頓出現時，舞臺上會出現短暫的動作停止或者語言的空白，人物彷彿處於一種無話可說的狀態，人物的外部動作也處於停滯狀態。從表面看，舞臺上彷彿處於空白狀態，但實際上舞臺上正醞釀著更激烈的衝突，人物的內心正經歷著劇烈的矛盾，此時的舞臺節奏遠遠高於停頓之前的戲劇進程，它往往預示著更激烈的衝突將要發生，在此停頓之後出現的也許是更有力更激烈的舞臺行動或衝突。這就像拳擊手擊出一拳後將拳收回來的那一瞬間，下一次出拳將會更加有力。在足球比賽罰點球的瞬間，原本激烈的節奏全部停止了，整個足球場彷彿是一個巨大空曠的宇宙，萬籟俱寂，只有罰球的球員和守門員在調整自己，但隨著罰球隊員的瞬間助跑，更激烈的節奏出現了。在雜技表演中，高難度動作進行之前也都會選擇一種常見的藝術處理：那一瞬間，伴奏音樂突然停止，演員在觀眾的屏息中

小心而緩慢的進行著準備動作，舞臺彷彿一切都停滯了，整個劇場寂靜無聲，觀眾只能感到自己的心臟在劇烈地跳動，突然，演員做出了觀眾久已期待的驚險動作。

舞臺有機停頓可以是劇作者創作的，在劇本中就有體現，劇作者藉以表現人物內心狀態，或者表現一種特殊的場上氣氛；也可以是導演對劇作的導演處理，在劇本中也許並沒有這樣的瞬間，但導演出於揭示人物內心的需要，尋找到這樣的瞬間加以表現。

舞臺停頓有三種狀態：

一種是場上事件給人物的內心帶來了極大的衝擊，使人物震驚、尷尬、僵持、或者是一時語塞無話可說，不知如何是好。

果戈理的劇本《欽差大臣》以誇張、漫畫式的手法，對俄國官吏的醜惡心理，進行了無情的解剖。在第五幕「最後一場」裏，果戈理不僅指定了舞臺有機停頓的瞬間，並且詳細的描述了有機停頓的具體內容和每一個人物在停

最後一場

△前場人物和一個憲兵。

憲兵　奉聖旨從彼得堡來的官員，命令你們立刻前去。他現在住在旅館裏。

△這幾句話好像雷鳴似地使大家吃了一驚。女太太們的嘴裏齊聲發出驚異的叫喊，全體演員突然變更了所有的狀態，好像化石似地站著。

啞場

△市長像一根柱子似地站在中間，張開兩手，頭朝後仰。他的妻子和女兒在他右邊，全身前傾，好象要衝到他跟前去一樣；在他們後面，郵政局長，變成一個疑問號，對住

觀眾；在他後面，魯加・魯基奇顯出茫然若失的天真的神情；；在他後面，舞臺的極邊上，三個女客互相靠著，以最諷刺的表情，徑直對著市長的家屬。市長的左邊是塞姆略尼卡，頭有幾分傾斜，好像在傾聽著什麼似的；法官站在他後面，兩手張開，差不多蹲在地板上，嘴唇動著，好象要吹口哨，或是說出：「奶奶，您可槽了！」柯洛布金在他後面，面對觀眾，瞇縫著眼睛，對市長做著諷刺的表情；在他對面舞臺的極邊，陶布欽斯基和波布欽斯基彼此伸出手來，張著嘴，彼此瞪著眼睛注視著。其餘的客人們就跟柱子似的站在那兒。化石似的全體演員保持這個姿勢差不多一分半鐘。幕落。

果戈理在劇本中規定了這個有機停頓的瞬間長達一分半左右，他試圖用這樣停頓的長度來強調場上人物內心所受到的震動和尷尬，這個有機停頓的瞬間也成了舞臺停頓的經典。

在瑞士作家狄倫馬特的劇作《貴婦還鄉》裏，作者也規定了停頓瞬間。克雷爾年輕時被自己的戀人伊爾拋棄，並被伊爾買通法官遭到不公正的判決。四十五年後，她以一個百萬富翁的身份回到了家鄉，她要復仇，她要用十億之巨的金錢買伊爾的一條命。在歡迎她的儀式上，克雷爾宣佈將捐贈給居倫小城十億，這時劇作者規定了一個巨大的有機停頓瞬間：

克雷爾

市長先生，居倫城的兄弟姊妹們。

你們因我的來臨表現出如此毫無私心的歡欣實在使我深受感動。事實上我小的時候和市長的講話裏所講的那個孩子並不完全相象。在我上學的時候，我常常挨打。我，在伊爾的幫助下，偷了許多土豆送給寡婦老太太波爾，並非為了救那個老婊子的命，怕她餓死，而是為了要她把床讓出來，讓我可以跟伊爾舒

△死一樣的沉寂。

市長　　（幾乎說不出話來了）十億。

△其他所有的人仍然呆若木雞。……

狄倫馬特在劇中用這樣的停頓來表現場上人物因為十億之巨的金錢所受到的震動，這個震動是如此巨大，以至於所有的人都「呆若木雞」，不知如何是好。

第二種舞臺停頓狀態是此時的劇中人物感

舒服服地睡一會，因為在康拉德村的樹林裏或者彼得家的倉房裏實在太不舒服了。但不管怎樣，為了對你們的這種歡欣表示一點我的意思，我現在要告訴你們，我決定送給家鄉，家鄉的人都不認識他了，五億捐贈給市政府，五億由各家均分。

覺任何語言都失去了作用，只有用停頓或者沉默來表達內心的情感。

在易卜生的劇作《培爾・金特》的結尾，浪蕩了一生的培爾終於回到了家鄉，家鄉的人都不認識他了，他就像一個外人，舉目無親，只有滿頭白髮的索爾薇格仍舊在茅屋等待著他回來：

培爾　　不，我聽得出，這是一種狂烈的、無止無休的喊聲，我要進去，我要回去，我要回家。（向前走了幾步，但又停下來）困難再大，這次我也要走進去。

△他朝茅屋奔去。這時，索爾薇格走了出來。她是一身進教堂的打扮：手絹裏包著禱告書，手裏拿著一根拐杖，直直地、安詳地站在那裏。

……

培爾　那麼你就說吧。我自己，那個真正的我，完整的我，真實的我到哪兒去啦？我額上帶著上帝打的烙印，到哪兒去了呢？

索爾薇格　你一直在我的信念裏，在我的希望裏，在我的愛情裏。

培爾　（驚慌得往後退縮）你說什麼？這是你在說謎語哪。你好像是作母親的同她的孩子講話一般。

索爾薇格　正是這樣。可誰是這孩子的父親呢？聽了母親的祈禱就赦免了他的那位，就是他的父親。

培爾　（一道光輝似乎照在培爾·金特身上。他哭出聲來。）我的母親！我的妻子！你這聖潔的女人！啊，保護我，用你的愛情把我保護起來吧！

△他緊緊偎依著她，把臉貼在她的膝蓋上。長時間的沉默。太陽升起。索爾薇格溫柔地唱著。長時間的沉默，可是劇作者卻在這裏安排了一個「長時間的沉默」，因為劇情發展到這裏，培爾·金特已經無法用語言來表達自己的感情，在這時，任何語言都顯得蒼白無力，這個「長時間的沉默」包含了太多的意義，包含了培爾·金特的一生。

上海話劇藝術中心於二〇〇九年演出了歌德的《浮士德》，浮士德在梅菲斯特的幫助下闖進監獄，希望在死刑執行前救走已有身孕的甘蕾青，但處於瘋狂狀態的甘蕾青卻拒絕了浮士德的要求，寧願選擇死亡。她感受到浮士德的劫獄不是出於對她的愛情，而僅出於對她淒慘遭遇的同情。浮士德的內心在這裏受到了極大的撞擊……

……

浮士德　你該活下去，你的命不該被奪走！

甘蕾青　這是主的裁判！

靡菲斯特　主啊，我已把自己交付了你！

甘蕾青　（對浮士德）來！來！

我只好讓你把她丟下！

天父！救我！

我是你的，天使們，快來保佑我！

梅菲斯特　到我這裏來。

甘蕾青　來！——

梅菲斯特　亨利！——

甘蕾青　亨利——

△停頓

在這裏，導演徐曉鐘處理了一個長達九十秒的停頓，劇場裏觀眾看見甘蕾青充滿希望的望著浮士德，梅菲斯特也向浮士德伸出了不可抗拒的手，這時三個人物都停頓了，觀眾只能聽見浮士德短促的呼吸聲，看見浮士德痛苦的神情。在這個長長的停頓裏，觀眾感受到了浮士德撕裂的內心。一方是滿懷內疚深深眷戀的甘蕾青，另一方是內心那個魔鬼的撕扯，他無法克服這個巨大矛盾，無法做出也許是一生中最嚴酷的選擇，最終，他選擇了隨魔鬼而去。需要強調的是，這裏的巨大停頓並不是舞臺行動的靜止，在這個停頓裏，觀眾看見了浮士德內心的撕扯和掙扎，他強烈的內心活動一直沒有停止。

第三種是場上人物之間的溝通出現了問題，這時的「停頓」意味著人物在尋找溝通的方法，但一時又沒有找到，於是出現了暫時的停頓。

在俄國劇作家萬比諾夫的《打野鴨》第二幕第一場裏，主人公齊洛夫在外鬼混，一夜未歸。清晨，他回到家裏，看見妻子加琳娜一夜未眠，他心虛的向妻子解釋自己昨

晚的去向，可妻子根本不搭理他，於是他開始從各種角度揣測妻子的心理，直至最後被妻子揭穿。在這一段戲裏，作者運用了許多「停頓」、「靜場」、「沉默」等手段，用以表現齊洛夫竭力尋找與妻子溝通的方法。

臺灣劇作家姚一葦的劇作《重新開始》，心理醫生丁大衛懷疑妻子金瓊與他人關係曖昧，他將妻子帶到了一個山間小屋，希望不受打擾的談話能夠證實自己的懷疑。丁大衛說出了他懷疑的那個「藝術家」，以及那位「藝術家」的妻子與自己的談話：

丁大衛　是的。是她找我，我根本不認識她。

金瓊　　她找你幹嗎？

丁大衛　她很困惑，很擔心，或者說anxiety，顯得有點hysteria。

金瓊　　她說什麼？

丁大衛　她說她要把有關我太太的事情告訴我，並希望獲得我的幫助

金瓊　　你怎麼說？

丁大衛　我跟她說，我完全不知道這些事我需要查證，

金瓊　　你相信她的話？

丁大衛　你怎麼說呢？

金瓊　　我？

丁大衛　這是你的一次機會？對嗎？

金瓊　　什麼？

丁大衛　你剛才說你什麼機會也沒有，連一點自己的聲音也沒有。不是嗎？

△沈默。

丁大衛　這就是你找我來到這兒的原因？

金瓊　　我想聽聽你怎麼說，

△沈默。

△雨越下越大，開始有水流的聲音。

△只有雨聲和漸響的水聲

金瓊　你相信她的話？

丁大衛　你怎麼說？我要聽你怎麼說

△長長的沉默

△雨聲和水流聲更響

金瓊　你不說是不是？我想一個做丈夫的有權利知道他的妻子是不是再愛他。

丁大衛　你不相信我是不是？一個做妻子的同樣有權利知道他的丈夫是不是相信她。

金瓊　你先回答我的問題

丁大衛　你先回答我的問題。

△一種僵持的沉默

△雨聲和水流聲更響

△金瓊緩緩站起，拿她的手提皮包和衣物

金瓊　沒有什麼好說的，我走了

△金瓊緩緩地向門外走去。

……

這裏的幾處停頓，鮮明的表現了妻子金瓊希望擺脫窘境，但卻找不到可以說服丈夫的理由。這裏的停頓，可以使觀眾摩挲到金瓊豐富的內心活動。

需要強調的是，舞臺時間不等同於生活實際時間，舞臺上的時間是具有假定性的，生活中一分鐘甚至幾秒鐘之間發生的事情在舞臺上也許需要好幾分鐘表現；同理，幾小時之間經歷的事情由於不重要也許舞臺上只需要幾分鐘就可以過渡；這和觀眾對生活時間的感受是一致的。舞臺停頓是導演對舞臺時間長度的一種處理，這裏體現的舞臺時間和生活中的實際時間，觀眾的心理感受具有很大的不同。生活中人們一般是以「分鐘」來表達自己對時間流逝

的感受，「秒」的概念對人們幾乎不起作用，人們根本不會注意到它的流逝。但是在舞臺上，由於舞臺壓縮了生活時間，由於舞臺時間的假定性，觀眾會產生與生活中完全不同的時間感受，這時的觀眾一般是以「秒」來衡量和感受舞臺時間的，也就是說，觀眾對於「秒」的感受非常敏感。因此，我們不能拿生活中的實際時間去衡量舞臺上的時間，生活中的一分鐘停頓也許不算什麼，但舞臺上幾秒鐘的停頓卻可以給觀眾「很長時間」的心理感受。

波蘭國家話劇院於二〇〇五年十一月十九日在上海演出的莎士比亞《馴悍記》中，導演處理了一個非常有趣的停頓場面：

第三幕第二場。巴普提斯塔家門前

巴普提斯塔、葛萊米奧、特拉尼奧、凱瑟麗娜、比恩卡、路森修及從僕等上。

巴普提斯塔

凱瑟麗娜

巴普提斯塔 （向特拉尼奧）路森修先生，今天是定好彼特魯喬和凱瑟麗娜結婚的日子，可是我那位賢婿到現在還沒有消息。這成什麼話呢？牧師等著為新夫婦證婚，新郎卻不知去向，這不是笑話嗎！路森修，您說這不是一樁丟臉的事嗎？

凱瑟麗娜 誰也不丟臉，就是我一個人丟臉。你們不管我願意不願意，硬要我嫁給一個瘋頭瘋腦的傢伙，他求婚的時候那麼性急，到結婚的時候卻又這樣慢騰騰了。我對你們說吧，他是一個瘋子，他故意裝出這一副窮形極相來開人家的玩笑；他為了要人家稱讚他是一個愛尋開心的角色，會去向一千個女人求婚，和她們約定婚期，請好賓朋，

宣佈訂婚，可是卻永遠不和她們結婚。人家現在將要指點著時，同樣也有一個長達二十多秒鐘的停頓，觀眾同樣也被這樣的時間長度所困惑，也禁不住苦命的凱瑟麗娜說：「瞧！這是那個瘋漢彼特魯喬的妻子，要是他願意來和她結婚。」

這一場的開始時，巴普提斯塔、葛萊米奧、特拉尼奧、凱瑟麗娜、比恩卡、路森修及從僕等走上舞臺。在巴普提斯塔開口說話之前，導演處理了長達三十秒的停頓，舞臺上所有的人物都處於一種靜止的狀態，以此來表現新娘一家長時間等候新郎，而新郎卻遲遲不出現的尷尬場面。生活中的三十秒只是一瞬間，可以忽略不計。但在演出的現場，當舞臺上停頓達到二十秒時，已經有性急的觀眾認為舞臺上發生了事故，開始鼓掌催促起來，到三十秒時，已經有相當多的觀眾參加到鼓掌的行列中。

二〇一〇年七月上海話劇藝術中心也演出了莎士比亞這部喜劇，由英國TNT劇院藝術

總監保羅・斯特賓導演。在處理上面這段戲時，同樣也有一個長達二十多秒鐘的停頓，觀眾同樣也被這樣的時間長度所困惑，也禁不住鼓起掌來。

二〇〇九年上海話劇藝術中心演出了《21克拉》[20]，在最後一場，公司小職員王繼偉如願娶到了漂亮的小模特劉佳音，他手持鮮花在等待劉佳音的到來。導演為了強調出王繼偉焦急的等待心情，設計了一個長達二分鐘的靜場停頓。對此，觀眾的反應仍舊和前面一樣，同樣是禁不住地鼓起掌來。

由此可以推斷，果戈理在《欽差大臣》劇本結尾時規定「化石似的全體演員保持這個姿勢差不多一分半。幕落。」這個長達一分半鐘的有機停頓瞬間是果戈理的一種藝術想像，是一種藝術的誇張處理，體現在舞臺上時，如果沒有其他藝術手段的處理，人物靜止不動一分半鐘對於觀眾將是一個令人難以忍耐的時間長度。觀眾對於舞臺停頓的時間長短有一個容

忍的極限，一般來說，靜止不動的停頓在十秒鐘之內為宜；形體不停但語言停頓的瞬間可以略長，但也不宜過長，否則將會造成觀眾的誤解。前面舉例徐曉鍾導演的《浮士德》中，處理了一個長達九十秒的停頓，之所以沒有讓觀眾感到困惑，是因為在那個巨大的停頓瞬間，觀眾看見了浮士德內心的起伏，看見了他由於內心的掙扎導致的氣息變化。

導演應該知道，舞臺停頓的瞬間應該有豐富的內心動作作為支撐。

五、舞臺節奏的依據

一般人的理解，節奏的體現就是快慢、長短，就是「速度」。節奏和速度有相當類似的內涵，但又有所不同，速度只是簡單的快慢的對比，只是節奏的一種表現形式，應該說「速度」包含在「節奏」這一概念之內，而舞臺節奏牽涉的問題較為複雜。

舞臺節奏包含著時間和空間兩個概念：速度是舞臺節奏的時間概念；高低起伏，層次變化則是舞臺節奏的空間概念。

生活節奏是舞臺節奏真實感的來源和依據，觀眾是通過自己對生活節奏的具體感受來衡量舞臺節奏的真實感的。但舞臺節奏不等同於生活節奏，生活節奏是不能完全受人主觀控制的，甚至經常處於失控狀態。人在社會裏，可以與整個社會節奏吻合，比如在觀看球賽的體育場裏，作為觀眾，你可以和全場的觀眾一起為你支持的球隊吶喊助威，你的內心節奏會隨著球場上比分的交替上升而起伏。當球隊比分領先時，你的內心節奏可能會稍稍平穩；一旦你支持的球隊落後，你的心臟和全場幾千上萬名觀眾心臟一起激烈的跳動，內心節奏非常快。人在社會裏，也可以完全游離於社會節奏之外，比如在看球時，作為一個純屬看熱鬧、沒有傾向性的觀眾，當別人熱血沸騰時，

他可能對比分的變化無動於衷，完全游離於整個球場的節奏之外。

舞臺節奏不同，舞臺節奏是經過劇作者、導演、演員、舞臺美術共同創造和安排的，它必須是可控的。它源於生活，但比生活真實節奏更集中、更鮮明、力度更強、更能調動觀眾的情感，它使觀眾能更明顯感覺到一種源於生活但藝術化了的節奏，它必須使舞臺上的所有演員和其他一切演出因素都處在同一個舞臺節奏之中，包括使劇場內的所有觀眾都強烈地感受到舞臺的整體節奏，並且被這個節奏所影響，所控制。

導演對舞臺節奏處理主要依據兩個方面的因素，首先是根據主要人物感情起伏的幅度和人物衝突的頻率來判斷演出節奏的高低起伏、確定節奏總譜。節奏有外部節奏，有內部節奏。外部節奏的體現就是衝突頻率的快慢、長短，劇中人物外部形體動作的頻率；內部的節奏則是人物內心情感起伏的幅度。

其次是根據一般觀眾的觀劇興趣來調整全劇的節奏總譜。

節奏無處不在，同時節奏應是具有韻律感的，有規律的，它會給觀眾一種有秩序的美感。單一的有規律的脈動對於舞臺來說是沒有意義的，根據戲劇情境產生的不斷變化的舞臺節奏才是重要的、有意義的。

節奏是起伏，是變化，是一種自然的脈動，更是人內心的一種需求。單調不變的節奏會造成煩躁、淒涼和沒有希望的感覺。而有規律的節奏變化，符合劇中人物貫穿動作的節奏變化則可以給人一種生動、鮮明、充滿希望的心理感受。導演應該注意演出的統一節奏感，防止節奏紊亂、分散，防止各演出因素各自孤立的存在。

人需要有節奏的變化，如果人的生活沒有節奏的變化、沒有感情起伏就會像一個機器人。人的每一天都有明顯的節奏感：早晨起床後生機勃勃，隨著上班的開始，

人的節奏開始加快，思維活動和體力活動都處於一個很興奮的狀態；

隨著中午的臨近，肚子感到饑餓，思維和體力都感到力不從心，人的節奏也就逐漸放慢下來；

中飯後，隨著血液大量供應消化系統，人的大腦感到缺氧，昏昏欲睡，人的節奏變的更加緩慢，逐漸陷入節奏更加緩慢的小憩中；

下午，休息了一會兒的人重新投入工作，節奏又開始重新加快，並且隨著下班時間的臨近，為了及時處理手中的工作，節奏會顯得越來越快，臨近下班時，由於工作任務的減少，節奏又開始慢了下來；

回到家中，家務、晚餐、看報、看電視，人的節奏經過一個小小的興奮期後又開始逐步放緩，直到人的生物鐘發生作用，大腦皮層開始產生抑制作用，催促人上床，人的節奏走到了一天中的最低谷，處於極其緩慢的狀態。

如果我們將人的一天畫成節奏總譜，它將會是這樣的圖形：中速 —— 稍慢 —— 稍快 —— 快速 ——

中速 —— 稍慢 —— 慢 —— 稍快 —— 極快 ——

稍快 —— 漸慢 —— 快 —— 極快 ——

慢 —— 很慢 —— 極慢

—— 停頓。

人的一生也有節奏，從呱呱墜地開始，節奏就產生了，雖然偶爾也有起伏，但新的生命節奏是均勻的，到了青春期，節奏開始產生變化，明顯地加快了，甚至是迅猛的；到了中年，節奏開始平穩，相對舒緩下來；到了老年，生命開始衰老，節奏也就更加緩慢；越老節奏就越慢，直到脈動停擺。節奏的變化非常明顯。

工人和農民的勞作也有很強的節奏感，這種節奏不能破壞，否則就會影響效率。在影片《摩登時代》中，卓別林在機器旁有節奏地動作，就說明了節奏在勞動中的重要性。

一年四季也有節奏的變化，春天的節奏是萌動的，表面看萬物剛開始萌動，而在大地之下，卻湧動著壓抑不住的生命的躍動；夏天繁

花似錦，節奏是肆意的、喧囂的、高節奏的；從百花爛漫到一片金黃，秋天彷彿是從高節奏向慢節奏逐漸轉換；到了冬季，萬木凋零，天寒地凍，給人們的心理感受是節奏緩慢，甚至時間都已凝固。

事物的發展也有節奏，從萌發到發展、到壯大，再到衰落，直至消亡，節奏的圖譜是：

慢——中速——稍快——極快——稍慢——中速——慢——很慢——極慢——停頓。

人是需要節奏變化的，坐久了需要活動，睡多了想起床，跑累了想坐下休息，感情平靜久了需要衝動，衝動久了需要平靜。人對身體也有節奏的要求，要求人的身體具有曲線美甚至具體到三圍的尺寸，其實這也是對節奏的一種要求。

城市的節奏和鄉村的節奏明顯不同，鄉村的節奏緩慢而又平穩，城市的節奏急促而又快捷。城裏人在長期快節奏的壓力下，嚮往鄉村緩慢而又平穩的生活；而農村的人們也會厭倦

長期一成不變的生活節奏。

另外每一個城市也有著不同於其他城市的節奏，上海的急促緊張，北京的雍容舒緩，成都的恬靜悠長，廣州的喧鬧跳躍，都體現了每一個城市不同的節奏。一個外鄉人乍到此地，一定會深刻地感受到這個城市特有的節奏。

中國戲曲藝術對劇作者提出「起、承、轉、合」的要求。「起」是開始，戲劇情節展現，人物關係和矛盾衝突的鋪排、顯現；「承」是發展，戲劇情節和矛盾衝突得以進一步展開，矛盾衝突開始趨於激烈；「轉」是人物之間發生劇烈的戲劇衝突，衝突的性質發生根本性的變化，也許這裏是全劇高潮的出現；「合」是全劇的結束，也是衝突和人物關係得到了解決。戲曲藝術在安排情節結構和矛盾衝突時，已經充分考慮到整個戲劇節奏的安排，如果也用圖譜來表示，「起」是：慢——中速；「承」是：稍快——較快；「轉」是：極快——最快；「合」是：稍慢——慢。

電影電視在研究觀眾後提出，每隔七分鐘一定要有新的矛盾或者衝突出現，否則觀眾就會感到疲倦。而在戲劇中，起承轉合的每個階段同樣也不能持續太久。這不僅是觀眾對節奏的要求，同樣也是導演對節奏的要求。

單一的脈動無所謂速度，也無法體現節奏的具體快慢。節奏只有在對比中才能顯現，快的脈動沒有慢的脈動對比就無法顯現其快，反之，慢的脈動沒有快的脈動的對比也就無法顯現其快，節奏的顯現一定是相對的。十一秒跑完一〇〇米無疑是一個很快的速度；但和百米世界冠軍同場競技，馬上就會顯現出速度上的巨大差異，十一秒的速度簡直令人不能忍受。為了鮮明的體現速度，中國人很早就懂得「欲揚先抑」、「欲抑先揚」的道理，這其實就是通過不同節奏的對比顯現出鮮明地節奏。為何人們覺得磁懸浮列車比一般的列車快？這裏除了具體的物理指標——每小時四〇〇多公里外，它的快是人們乘坐一般列車時感覺到的速

度與磁懸浮列車的速度進行對比產生的；為何人們認為烏龜跑得慢？因為它是和兔子對比；如果烏龜和蚯蚓相比，烏龜的速度就會顯得快得多。

人們一般會將速度的快慢作為節奏的依據，每分鐘完成十個動作肯定比完成五個節奏要快，但這是排除一切因素純物理指標。舞臺節奏並不由表面的快慢來決定，人物內心情感起伏的頻率是節奏快慢的重要因素，它是舞臺節奏的根本依據。

節奏應該分為內心節奏和外部形體節奏兩種。有時人物的內心節奏和外部形體節奏是統一的，有時則不然。莎士比亞的《哈姆雷特》中，在哈姆雷特和雷歐提斯鬥劍時，我們可以看見哈姆雷特的內心節奏和外部形體節奏是統一的；而在哈姆雷特對這自己的戀人俄菲麗婭說出：「進尼姑庵去吧……」時，我們又可以看見他內心節奏和外部形體節奏的巨大反差。

在老舍的劇作《茶館》第三幕中，掌櫃王

利發無端被打，茶館要被霸佔、小劉麻子又準備將茶館作為監視進步學生活動的特務據點，王掌櫃感到：「我這一輩子心裏都沒這麼亂過！」常四爺、秦二爺上場後又傾訴了各自心中的苦痛，三個老人撒起了極具象徵意味的紙錢，整個戲劇情境在非常高的節奏下進行，王利發的精神處於崩潰的邊緣。當常四爺、秦二爺下場後，場上只剩下王利發一人，只見他一個人默默地站著，整個場上一片寂靜。他環顧自己經營了幾十年的茶館，慢慢走向搭著腰帶的那把椅子，右手緊緊攥住那根腰帶，稍一停頓，緩緩走向店後，走向生命的終點……如果僅從外部看，舞臺節奏似乎很慢，甚至有些停滯。但在王利發的內心，卻處在一生中最複雜最劇烈的衝突之中，整個舞臺在最高的節奏中行進。

黃梅戲《徽州女人》的結尾也是如此，面對自己幾十年未曾見面的丈夫，要不要相認？開口說什麼？

丈夫　　你是誰啊？

妻子　　（沉默）……

丈夫　　你到底是誰啊？

妻子　　（仍舊沉默）……

丈夫　　你究竟是誰啊？

△沉默。更長久的沉默。

妻子　　……我是伢他姑。

△沉默……

△沉默……

△落幕。

可以想像，在這短短的幾句話中間，在這表面停滯的外部節奏下，妻子的內心經歷了怎樣的巨大折磨和衝突！無疑，這是全劇的情感高潮，也是人物內心節奏最高最快的瞬間。

契闊夫的《櫻桃園》結尾處，櫻桃園被賣

掉，新的主人開始砍伐那些櫻桃樹：

△空蕩蕩的舞臺。聽得見有人把所有的房門一一鎖上的聲響。寂靜來臨。衝破這片寂靜的是斧頭砍伐樹木的聲響，這聲響單調又憂傷。聽到腳步聲。從右邊的房門走出費爾斯。他照例穿著西裝上衣和白色背心，腳上跩雙拖鞋。

他病了。

費爾斯　（走近房門，推了推門把手）鎖上了……都走了……（坐在沙發上）全都把我忘了……我在這裏坐一會……列奧尼德·安德列耶維奇沒有穿皮大衣，就穿著夾大衣走了……（擔心地歎息）我沒有看管好他……嘴上沒毛的年輕人！（嘟囔了一些聽不清楚的話）生命就要完結了，可我好像還沒有生活過……（躺下）我躺一會……精疲力盡啦……哎嘿，你……這個不中用的東西！……（一動不動地躺著）

△慕落。

△傳來一個遙遠的、像是來自天邊外的聲音，像是琴弦繃斷的聲音，這憂傷的聲音慢慢地消失了。出現片刻寧靜，然後聽到砍伐樹木的聲音從遠處的花園裏傳來。

從表面上，一切都已經結束了，場上只剩下八十七歲的老僕人費爾斯，除了遠處傳來一聲聲砍伐櫻桃樹的斧頭聲，場上一片寂靜，節奏似乎很緩慢。而在場上人物和觀眾內心深處，卻掀起了巨大的情感浪潮，舞臺節奏在高節奏中運行。

導演在進行劇本分析和導演構思時，不僅要從導演的角度，而且也要從觀眾觀劇的心理角度去感受全劇的整體節奏。

平時常見的演講，有的演講者可以將一個枯燥的話題表述的生動有趣；有的演講者卻可以將一個生動有趣的話題表述的枯燥乏味。一個人講話是否生動，除了內容之外，外部節奏的變化也是吸引人的重要因素。中國的評書藝術就有這樣的特點，說書人除了掌握評書的內容之外，還必須掌握敘述的節奏，抑揚頓挫，一詠三歎。同時觀眾也迫切需要這種節奏的變化，否則滿場觀眾便會昏昏欲睡。

導演對劇情發展的節奏，也就是這個戲劇故事的敘述節奏應予以充分的注意。有時導演會將劇情的每一個細節每一句臺詞都細緻入微的進行敘述，淋漓盡致的表達，這常常會使舞臺呈現出一種節奏緩慢的敘述過程，引起觀眾的厭煩。生活中，一個人要理解對方的意圖並不需要等對方將語言全部說完。由於相互之間的交流已有一段時間，彼此已瞭解對方的思想傾向，因此只需要對方說出意圖六成左右時，自己就可以充分瞭解，並及時作出恰當的反應。觀眾理解劇情和人物關係、矛盾衝突，也並不需要每一句臺詞每一個細節的仔細呈現，通過劇情總體的發展趨勢，人物之間的大致關係，矛盾衝突的性質就可以準確感受劇情。加之現代觀眾由於資訊社會資訊的發達，頻繁接觸影視鏡頭的組接技巧，接受能力大為提高，想像力非常活躍，因此導演在處理舞臺節奏時，不能將所有觀眾全部理解定為標準，應將絕大多數觀眾理解接受能力定為目標，將舞臺節奏略略調整到觀眾理解能力的前面，使舞臺節奏與觀眾的接受程度基本吻合。舞臺節奏過快觀眾來不及接受，舞臺節奏過慢會使觀眾感到疲憊和煩躁。

導演在處理舞臺節奏時，應注意區別一般情節和主要情節，在一般情節中，導演對舞臺節奏的把握應做減法，防止過於重視一般情節，掩蓋了主要情節。在主要情節或關鍵情節上，導演應對舞臺節奏予以高度重視，重點突出、強調。

導演應將整個演出的各種因素統一在一個總體演出節奏上，所有的演出因素都應理解、服從、掌握這個演出的總體節奏，尤其要使演員的內心節奏和外部形體節奏緊密地融合在這個總體節奏上，不能允許出現游離於總體節奏之外的舞臺表現。

導演在導演構思確定之後，就可以根據自己的藝術構思來確定舞臺節奏的「總譜」。這個「總譜」，就是演出從頭至尾每一個節奏的具體節奏演變。導演應該在內心裏對全劇的整體舞臺節奏有一個清晰的掌控，對每一個演出環節的舞臺節奏都有準確的定位，在排練時，應該按照自己預先設定的節奏「總譜」指導排練，以使整個演出的節奏符合導演構思的要求。

在具體的排練過程中，經常會出現演員由於心理過程沒有完成、或者由於希望表達細緻的人物心理狀態，而導致外部節奏緩慢，滯後於觀眾觀劇正常反應的情況。因此，導演應該

使演員在準確掌握人物後，細緻地抓順人物的心理活動過程，然後要求演員在熟練掌握人物內心活動過程的基礎上，逐漸加快這一心理過程的，直至可以達到演員的心理過程與觀眾觀劇的反應過程基本一致。簡而言之，分析人物要仔細，執行動作要簡單。

【注釋】

① 轉引自《廣州日報》2010年03月26日，作者：周利波。

② 《戲劇理論與戲劇分析》（德國）曼弗雷德・普菲斯特，周靖波、李安定譯，北京廣播學院出版社，第263頁。

③ 《光榮與夢想》（美國）威廉・曼徹斯特，廣州外國語學院譯，商務印書館，1978年8月第一版，第273頁、277頁。

④ 賈島（779—843），唐代詩人。漢族。字浪（閬）仙。唐朝河北道幽州范陽縣（今河北省涿州市）人。早年出家為僧，號無本。自號「碣石山人」。

⑤ 杜甫（西元712—西元770），字子美，自號少陵野老，杜少陵、杜工部等，盛唐詩人，號稱「詩聖」，現實主義詩人，代表作「三吏」「三別」（〈新安吏〉〈潼關吏〉〈石壕吏〉）（〈新婚別〉〈垂老別〉〈無家別〉）

⑥ 引自《「茶館」的舞臺藝術》——「茶館」的音響效

果處理，作者：馮欽，中國戲劇出版社1980年7月第一版，第285頁。

⑦ 引自《「茶館」的舞臺藝術》——「茶館」的音響效果處理，作者：馮欽，中國戲劇出版社，1980年7月，第一版，第287頁。

⑧ 《論文學》作者：（蘇聯）高爾基，人民文學出版社1978年版，第182頁。

⑨ 凱芙·馬休斯（Café Matthews），引自《新民週刊》2006年17-18期，第86頁，作者金姬。

⑩ 引自《劍橋插圖英國戲劇史》，山東畫報出版社，第176頁。

⑪ 引自《中國大百科全書——戲劇卷》，中國大百科全書出版社，1992年4月第一版，第406頁。

⑫ 英若誠翻譯（美國）導演查爾頓·赫斯頓。二戰尚未結束，近乎報廢的「凱恩號」戰艦在一次執行戰鬥任務時，在南太平洋海面上遭遇到強颱風。如何避免沉沒？向南，還是向北？艦長魁格和副艦長兼執行官瑪瑞克發生了根本分歧，也因此爆發了美國海軍歷史上最為著名的一次嘩變事件：以瑪瑞克為首的嘩變一方，解除了艦長魁格的指揮權，並躲過了強颱風的襲擊。事後，魁格向軍事法庭提起訴訟，控告瑪瑞克犯有奪權嘩罪。隨著審理的深入和被告辯護律師格林渥的巧妙「引導」，法庭最終宣判瑪瑞克無罪，他勝利地躲過了嘩變事件所可能帶來的懲罰。在瑪瑞克的同僚基弗上尉為其舉行的慶功宴上，格林渥卻聲言他為瑪瑞克的辯護是不情願的，真正有罪的應該是基弗，因為基弗利用了瑪瑞克的年輕衝動，鼓動他嘩變以取代魁格，而事實上當時瑪瑞克完全有時間和能力勸說魁格艦長採取他的方案，但基弗的鼓動使整個事情轉向了具有濃郁奪權色彩的嘩變。基弗才是嘩變事件爆發的幕後操縱者。

⑬ 引自東方網〈右腦控制左身左腦控制右身〉2006年01月01日。

⑭ 引自《蔣介石與我——張發奎上將回憶錄》作者：張發奎，星克爾出版（香港）有限公司，2009年8月第一版，第410頁。

⑮ 引自《我的生活》作者：（美國）克林頓，李公昭等譯，譯林出版社，2004年9月1日。

⑯ 京劇《徐九經升官記》編劇：郭大宇，導演：余笑予，主演：朱世慧。

⑰ 《戲曲導演技法談》作者余笑予，第142頁。中國戲劇出版社，1993年12月第一版。

⑱ 話劇《十二個人》根據美國電影《12 Angery Men》改編，導演：田水。

⑲ 引自《電影美學》作者：（匈牙利）貝拉·巴拉茲，何力譯，中國電影出版社，二〇〇三年九月第一版，第二三九頁。

⑳ 《21克拉》編劇寧財神、導演何念。

第七章　劇本分析和導演構思

一、劇本分析是導演構思的基礎

劇本分析是導演構思的基礎，也是導演產生創造性想像的前提，導演在進行導演構思之前，必須對劇本進行詳盡的分析。

劇本分析有幾個基本步驟：首先是對劇本進行仔細地閱讀。這種對劇本初次接觸的閱讀應該是充滿感性的，在閱讀過程中，導演全身心地去感受和體會劇本中表現的事件和人物關係，感受人物之間的情感，充分體會劇作者

所創造的舞臺情境。伴隨閱讀，導演的腦海裏會出現一些零散的舞臺表現瞬間，甚至是某一個具體的舞臺場面。這些伴隨閱讀出現的舞臺場景也許是準確的，也許它隨著繼續閱讀會逐漸消失，但它是第一時間出現的藝術直覺，是寶貴的，也許它就是今後生發導演構思的重要基礎。在反復感性地閱讀劇本之後，導演將會比較準確地感覺到劇本所要表現的思想情感和人物之間的關係，感覺到劇本中所體現出來的精神實質和藝術風格。

在這個基礎上，導演要對劇本進行理性的

分析。所謂理性的分析，就是導演在對劇本感性閱讀之後，再將劇本的這種感性認識上升到理性認識。這裏包括對劇本進行思想立意、時代背景、作者、主題思想、藝術特色、風格體裁、情節結構、人物關係、人物性格、矛盾衝突、主要事件、戲劇高潮等方面的分析研究。

一、思想立意——驅使作者進行創作的原動力，是作者心中湧動著的創作衝動，作者希望通過戲劇的形式傾訴對生活的看法和認識。這樣的思想立意通過矛盾衝突和人物關係在舞臺上予以展現。

在亞瑟‧米勒以十七世紀九〇年代薩勒姆女巫審訊事件為背景創作的《薩勒姆女巫》（又譯《煉獄》）中，我們可以看見戲劇性，可以看見戲劇懸念，還可以看見強烈的戲劇衝突和人物內心的絞殺，但我們更應該看見隱藏在這些後面的歷史因緣：二十世紀四〇年代末到五〇年代初，美國掀起的反共、排外運動，「麥卡錫主義」的影響波及美國政治、教育和

文化等領域各個層面。①不管是亞瑟‧米勒對人性的洞察，還是他對麥卡錫主義的影射，甚或是對蘇聯式共產主義的警惕，都可以看出這部戲的背後具有強烈的創作動機，即亞瑟‧米勒用他的劇作展現了他對人性深邃的洞察，對人性陰暗面的和人性脆弱的洞悉。導演在對劇本的思想立意進行分析時，就應該理解作者對生活和人生的認識，從而將這些認識轉化為舞臺藝術形象。

二、時代背景——指劇本中所表現的具體時代的政治、社會、歷史、文化、民族等狀況。

它對理解人物和人物關係，表現人物準確的精神狀態，舞臺各部門準確的表現藝術形象具有重要的意義。我們知道，一切社會關係和人物關係都是建立在一定的社會政治基礎上的，劇本中所表現的矛盾衝突也是建立在特定的政治、社會、歷史、文化、民族等基礎上的。不瞭解具體的時代背景，就無法瞭解矛盾

衝突的性質，也無法瞭解人物之間細緻準確的人物關係以及人物關係的實質。

三、作者——瞭解和分析作者是準確理解劇本和人物形象的重要步驟。

劇本以及劇中的藝術形象是作者思想、生活積累、藝術風格的集中表達，劇中的有些人物形象可能就是作者所見所聞，也可能是作者長期生活經歷的濃縮。通過對作者生活經歷和藝術經歷的細緻分析，對作者其他作品的閱讀，導演可以對劇本產生更準確更直接地認識，可以對劇本的精神實質和藝術風格產生更準確的把握。

四、主題思想——作者在劇本中所表現的中心思想，是作品思想內容的核心。主題思想表明了作者的思想、感情和價值觀念，通過分析劇本的主題思想，可以使導演在進行導演創作時準確地把握劇本的思想傾向，表達作者希望表達的思想感情和價值觀念。在劇本中，主題思想的表達不是單一的，而是多義的，甚至

是朦朧的。雖然我們在藝術表達上應該是含蓄的，但導演對劇本所表達的思想傾向應該有準確的把握，應該將作者所表達的思想傾向通過矛盾衝突和人物關係藝術的表現出來。

五、最高任務——按照一直以來的看法，最高任務應指劇本內容所規定的一種指向性的思想目標，它表明了作者希望演出達到的一種思想傾向。通過導演的再創造，最終使舞臺呈現出符合劇本追求的統一的思想內涵。正如斯坦尼斯拉夫斯基所說：「劇本中所發生的一切事情，劇本的一切大小任務，演員的一切符合角色的創作意圖和行動，都是為了要完成劇本的最高任務的。演出中所做的一切事情與最高任務的總聯繫和對它的信賴是如此之緊要，乃至那最微末的細節，只要與最高任務無關，也會成為多餘的，有害的東西，分散觀眾對作品主要實質的注意。」「奔向最高任務的意向應該是連續不斷的，應該貫串整個劇本和角色之中。」②

這裏有兩點需要導演準確把握：

1、作者希望達到的目的；

2、此次演出的現實意義。

分析劇本時，導演應該準確把握作者通過劇情和人物的發展，表達了什麼樣的思想傾向；但更重要的是第二點，也就是導演希望通過這次演出表達什麼樣的情緒和思想。作者和導演的思想意識由於生活經歷的不同，必然有著某些差異，作者在劇本中鮮明的體現了希望表達的思想傾向，但也許導演從劇本中看出了另外的可能性，看出了符合時代要求且有價值的東西。就像一些經典劇目一樣，劇目產生的歷史背景和矛盾衝突與今天的社會已大相徑庭，作者過去希望表現的思想傾向在今天已經失去了意義，好比前文所舉例子，今天重排《薩勒姆女巫》也許就不是對人性的洞察，對麥卡錫主義的影射，或是對蘇聯式共產主義的警惕，甚至也可以不像導演王曉鷹所說的那樣，是「對靈魂的拷問」。導演可以在今天這個時代，找到更加符合當今社會現實的現實意義，並通過新的舞臺形象，將這種有價值的東西呈現給觀眾，這就是導演創作的最高任務。

需要強調的是，導演在各種可能性之間進行的選擇不能違背劇本的基本思想傾向，應該在總體符合作者意圖的前提下進行選擇。

六、風格流派——風格是指一個流派或某一個人的藝術作品所表現的思想特點和藝術特點。作者通過作品表現出來的一種個人的藝術個性，這裏有寫作方式、慣用的手法、與眾不同的表現方式、獨特的精神氣質等等。藝術特色和風格與作者個人的經歷、社會文化背景、民族感情表達方式、個人氣質等因素有著緊密的關係。藝術特色和風格是導演創作的重要依據，也是這個導演的作品有別於其他導演的重要標誌，導演應該分析和掌握作者的藝術特色，並且在創作過程中通過自己的導演手段將這種獨到的特色鮮明地表現出來。風格不是做出來的，風格體現出的是藝術家本人的個性與

藝術才華；風格不是隨心所欲、無所顧忌，風格建立在堅固的文化底蘊與理論基礎之上，建立在一系列成熟作品的基礎上。導演的風格來自於對戲劇藝術的研究與探索，對本民族文化深入透徹的理解，對生活與人生的充分領悟，對社會的廣泛認識，對自然的美好追求，以及對某種情感表達方式的偏好，這些是形成導演藝術風格的基本要素。

流派則是指在一定的歷史時期裏，藝術見解和藝術風格相近的藝術家自覺或不自覺地結合，從而形成一種可以影響社會文化，影響人們審美取向的或大或小的力量。就如十七世紀上半葉，古典主義戲劇它的「三一律」原則，即——時間、地點和行動的一致。要求一部劇本只允許寫單一的故事情節，戲劇行動必須發生在一天之內和一個地點的創作原則佔據了主導地位，法國古典主義戲劇理論家布瓦洛把它解釋為要用一地、一天內完成的一個故事，從開頭直到末尾維持著舞臺充實。古典主義劇作

強調理性，榮譽，國家的命運，排斥個人的情感，當理性和感情發生衝突時，總是理性戰勝情感的理性之上原則，在當時就是不可逾越的唯一藝術法則。高乃依的《熙德》是歐洲古典主義戲劇的代表作品。它取材於西班牙英雄史詩《熙德傳奇》和西班牙作家卡斯楚的《熙德的青年時代》。劇本講述了年輕的羅迪克為了父親的榮譽，在決鬥中將未婚妻施曼娜的父親殺死，施曼娜開始想要復仇，但是最後在阿隆索國王和眾人的調停下仍然維持婚約的故事。

按常理來說如果施曼娜知道了父親被未婚夫殺死，肯定應當取消婚約，並且痛下殺手為父報仇；羅迪克的父親如果知道自己的兒子和施曼娜已經快要結成伴侶也絕對不會命令兒子代替自己去與施曼娜的父親決鬥；另外阿隆索國王也大可不必為了施曼娜的復仇去調停兩人的關係。但是因為理性高於一切，所以眾人的行動都圍繞著理性的行為方式展開。可以說，《熙德》是一部將理性思維發展到極致的作品。

但在浪漫主義戲劇強烈個人情感的衝擊下，古典主義很快就土崩瓦解。一八三〇年，雨果的劇本《歐那尼》在法蘭西大劇院上演，引起浪漫主義和古典主義著名的「歐那尼之戰」。從此，古典主義戲劇結束了獨霸劇壇的統治地位，浪漫主義戲劇在舞臺上佔據了主宰地位。《歐那尼》寫的是十六世紀西班牙一個貴族出身的強盜歐那尼反抗國王的故事，雨果讚美了強盜的俠義和高尚，表現了強烈的反封建傾向。《歐那尼》以反暴君為主題，劇本寫出帝王將相的醜態，反映了七月革命前夕人民反對復辟王朝鬥爭的迫切性和尖銳性，在藝術上一反古典主義的陳規陋習，充滿浪漫主義自由奇異的構思。《歐那尼》的演出遭到古典派的極力反對，上演過程頗為曲折，但是經過一場激烈的搏鬥，最後取得成功。這一成功，標誌著浪漫主義戲劇對古典主義的決定性勝利。

當人們還沉浸在浪漫主義的詩意、激情、誇張中時，自然主義以其對生活精細無比的再現，很快淹沒了浪漫主義。隨後，現實主義的光輝又掩蓋了自然主義。再隨後，象徵主義、存在主義、荒誕派、先鋒派又不斷地對現實主義戲劇進行衝擊，極端者，當屬荒誕派劇作家愛爾蘭的塞繆爾‧巴克萊‧貝克特，他的劇作《呼吸》全文只有百餘字：

1、弱光照射著散落著各種垃圾的舞臺，持續大約五秒。

2、微弱、短促的哭喊聲，接著是吸氣聲，燈光漸亮，十秒鐘內吸氣聲與燈光同時達到最大。沉默，持續五秒鐘。

3、呼氣聲與燈光同時減弱，並在十秒內達到最弱（燈光效果如1）。馬上接哭喊聲。沉默。持續大約五秒。

真是你方唱罷我登場，各領風騷「只數年」，有時一個流派根本無法留存「數十年」，只是「只數年」而已。因此，沒有一種藝術理論可以解釋所有的藝術現象，只需藝術創作者可以自圓其說。

有趣的是，作為文學藝術基本創作方法之一的現實主義，自十九世紀五〇年代由法國畫家庫爾貝和作家夏夫列里作為一個創作流派名稱提出來後，直至今日，一直成為藝術創作的一種最重要的方法。恩格斯一八八八年四月初致瑪‧哈克奈斯信中為現實主義下的定義是：除了細節的真實外，還要真實的再現典型環境中的典型人物。現實主義是通過典型環境裏的典型人物，反映現實生活的本質。匈牙利哲學家、美學家、文藝評論家喬治‧盧卡奇（一八八五──一九七一）認為，現實主義不僅僅是一種創作方法、藝術風格，現實主義應是一個廣義的概念，他所認為的現實主義是一切偉大文學的共同基礎，由此盧卡奇提出的某一種流派已經很難再現。

一般來說，人們容易將有別於現實主義的其他戲劇流派的藝術風格稱之為風格。其實現實主義也是一種風格，並且是一種很鮮明的風格。在現實主義的戲劇裏面也有著許多不同的風格，有寫實的，也有非寫實的，甚至有的在表現手法上走得很遠。

一切偉大的藝術，它的目標都是提供一幅現實的圖像，在那裏，現象與本質、個別與規律、直接性與概念等等對立消除了，以致兩者在藝術作品的直接印象中融合成一個自發的統一體，對接受者來說是一個不可分割的整體」。在藝術創作中，現實主義注重現實事件的客觀過程，力求客觀準確的表現人物的思想和行動，給觀眾一種真實可信的感受，因而現實主義法則歷經一百多年各種藝術流派的衝擊，仍舊是藝術創作的主要手法和美學上的方向。

就是現實主義，也在內涵和外延上發生了很大的變化，我們熟悉的傳統戲劇是通過戲劇矛盾和衝突揭示一個故事的內在含義，而現代戲劇則可能通過一個故事，更多的展現人們的精神狀態和生存狀態。因此，在當今的藝術創作中，各種流派的影響經常交織在一起，純粹的某一種流派已經很難再現。

各種戲劇流派的誕生和發展依附於一定的社會政治歷史文化背景，這些流派鮮明的表現了當時的社會現狀，表現了處在當時社會背景下的人，表現了那些人獨特的精神世界，更表現了那個時代的人們對藝術作品的要求。通過對各個流派的瞭解，我們可以更直接地接觸到不同文化帶給我們的不同的哲學思考，可以加深對這些流派的理性認識。

從戲劇流派分析，一個流派中的作家與作家之間，戲劇作品和作品之間也都有風格上的差異。儘管大多數風格流派的劇本是在有別於我國的社會土壤中成長的，許多劇本所表述的內容和思想觀念也與我們有所不同，但它們都是人類文化的重要組成部分，是戲劇發展過程中不可缺少的環節。

另外，伴隨著這些戲劇流派的誕生，獨特的表現這些流派特徵的舞臺表現手法也隨之出現。每一個戲劇流派，除了運用它獨特的文學樣式承載它的哲學思考之外，為表現這些流派

的獨特樣式和哲學思考，它們還尋找到最能表達該流派藝術特徵的舞臺藝術手段。客觀的說，風格流派的繁榮促進了舞臺藝術表現手段的發展，它不僅豐富了舞臺的表現力，而且拓展了戲劇藝術的極大可能性。

在選擇某一風格流派劇目時，我們應該瞭解這個流派整個的發展歷史，瞭解這個流派之前的歷史。瞭解這些，可以幫助我們準確的掌握這個流派發生的社會歷史背景，準確地掌握當時人們的精神和心理狀態。

我們還應該瞭解形成這個流派最重要的藝術特徵是什麼？哪些獨特的表現方式形成了它重要的藝術特徵？這可以使我們運用恰當地表現方式去表達劇本的內涵。

在現代戲劇作品中，有一些劇本尚未形成流派或同時具有多種流派風格，作者並不以某一種固定的戲劇風格流派表現手法為依託，並不顧忌風格流派的制約，只專注於突出表現人物的內心世界，所以在表現手法上、外部樣

式上、哲學思考上都有著鮮明特點。這些與現實主義有較大差異的流派，其創作初衷非常明確，他們認為現實主義的方法已經不能準確地表現現實生活，更無法表現一些形而上的哲學思考，現實主義的方法用再現生活的方式遮掩了生活的本質。他們不希望在舞臺上像現實主義那樣「簡單」地再現生活，對簡單的描摹生活對象感到不滿足，而希望提供一種不同於現實主義那樣，對現實生活有所變形的那種「真實的生活」。

從世界範圍去觀察，不管出現了多少流派，現實主義的表現方法一直佔據著戲劇的主流。現實主義用一種有選擇的、再現生活真實的方法，將人們平時熟視無睹的生活經過提煉重新展現在人們面前，使人們通過舞臺上的人物形象重新認識生活和人。現實主義之所以長期存在於舞臺和其他一些藝術領域，在於它可以用最直觀最直接最集中的方法呈現生活，觀眾在理解人物理解生活時，不易發生歧義。一

些現代戲劇流派之所以很快就銷聲匿跡，與他們在劇作中承載了過多的哲理思考有關，儘管它們呈現了很真實的人物精神世界，但人們走進劇場的目的不是形而上的，而是形而下的，畢竟人們不願在劇場進行哲理上的提升和思考，戲劇也並不是人們哲學思考的最佳工具。

七、體裁——劇本外部的表現形式。一般我們慣常將劇本的體裁分為正劇、悲劇、喜劇或悲喜劇幾種，確定劇本的體裁是進行導演構思的重要基礎，準確把握劇本體裁是導演構思的重要一環。

導演要從劇作者對主要人物的命運和主要衝突所持的情感和態度去分析劇本具體的體裁。

莎士比亞的《奧賽羅》所呈現的矛盾衝突是由於奧賽羅的嫉妒和誤會，使他殺死了他深愛的妻子苔絲特蒙娜，莎士比亞將巨大的悲憫和遺憾傾注在男女主人公身上，這個戲的體裁就是悲劇的。再如，哥爾多尼的《一僕二主》

生活窮困潦倒的僕人特魯法爾金諾為了生存，不惜同時周旋於陰差陽錯卻未能相遇的一對亡命鴛鴦亞格麗奇和費羅林多之間，恰巧這兩人又都住在一家旅館中。目不識丁的特魯法爾金諾要隱瞞在兩家當差的事實，卻頻頻出錯，出盡洋相，反令兩對有情人終成眷屬，而他自己也從而覓得意中人，終以大團圓結局。故事所呈現的矛盾衝突是特魯法爾金諾同時為兩個彼此相愛的男女服務，但又要瞞住自己的主人，防止被揭穿，而他肯定會被揭穿。作者賦予主人公的是善意的嘲諷，但同時也讓他覓得佳偶。用這樣的態度對待矛盾衝突肯定是喜劇的。

在導演創作中，不同體裁的劇本具有不同的處理方式，導演應清晰的區分不同體裁的劇本處理方式，使得自己的導演藝術處理與劇本的體裁相吻合。

正劇兼有喜劇和悲劇的因素，多以表現嚴肅的矛盾衝突為主要內容。與喜劇相比，正劇

的矛盾衝突比較複雜，表現的社會生活也較豐富。正劇在外部表現形式上，事件的結局和人物的命運都有一個較圓滿地結局。黑格爾將正劇的特徵解釋為：「把悲劇的掌握方式和喜劇的掌握方式調節成為一個新的整體的較深刻的方式，……並不是使這兩個對立面並列的或輪流的出現，而是使它們互相沖淡而平衡起來」。③在正劇體裁中，人物之間圍繞著一個嚴肅的事件或者社會問題展開衝突，在衝突中人物關係發生一系列的變化，人物的內心世界也經歷了矛盾和鬥爭，最終矛盾衝突得到較圓滿地解決，或者預示著將要得到解決。比如中國戲曲的《十五貫》、《穆桂英掛帥》，易卜生的《娜拉》等，都屬於正劇的範疇。

悲劇以表現主人公與現實之間不可調和的矛盾衝突以及悲慘的結局為基本特點。恩格斯在評論拉薩爾的劇本《濟金根》時對悲劇有過一個著名的定義：「歷史必然的要求與這個要求實際上不可能實現之間的悲劇衝突。」

雖然主人公明知不可為而為之，多以失敗為結局，但主人公的追求和理想，包括在這個過程中展現出的人性光輝和精神力量，都會給觀眾一種撼動心魄的情緒感受。比如莎士比亞的悲劇《哈姆雷特》、《李爾王》、《馬克白》、《奧賽羅》，中國古典戲曲中的《竇娥冤》、《趙氏孤兒》、《杜十娘》，新編歷史劇《曹操與楊修》等都是以悲劇的體裁來展開矛盾衝突，展現人物無法挽回的悲劇命運。悲劇的藝術處理一般以肅穆、規整、嚴謹為主要特徵。

悲劇常常表現人們生活中的苦難，但單純的痛苦和災難構不成悲劇。只有把痛苦和災難經過藝術加工，才能成為悲劇。因為生活中的痛苦會讓人感到陰鬱和沮喪，而悲劇卻令人鼓舞和振奮。真正的悲劇會體現一種無比高貴的精神氣質。

喜劇是用誇張的手法諷刺和嘲笑那些醜的或沒有意義的事物，突出這些現象的矛盾和可笑，以此激起觀眾的笑聲。喜劇的結局一般是

圓滿的。亞里斯多德認為：「喜劇是對於一個可笑的、有缺點的、有相當長度的行動的模仿……藉以引起快感與笑來宣洩這些情感。」

果戈裏的《欽差大臣》，莫里哀的《慳吝人》、莎士比亞的《溫莎的風流娘們》、《第十二夜》，中國古典戲曲中的《牆頭馬上》、《拾玉鐲》、《秋江》、《櫃中緣》等都是以喜劇的方式揭示人物性格和矛盾衝突。喜劇可以諷刺生活中醜陋的現象，也可以表現生活中美好善良的人和事，可以在人物的「本質與現象、內容與形式、願望與行動，目的和手段、動機與效果」④的相悖中獲得幽默、滑稽、可笑的效果。喜劇還可以分為許多種類，如諷刺喜劇《欽差大臣》、《慳吝人》、《楓葉紅了的時候》、《升官圖》、《抓壯丁》；抒情喜劇《牆頭馬上》、《溫莎的風流娘們》、《仲夏夜之夢》；幽默喜劇《壓迫》、《一隻馬蜂》、《拾玉鐲》、《秋江》、《櫃中緣》；鬧劇《群猴》等等。上海的滑稽戲也是喜劇的

一種類型，它擅長在生活邏輯的基礎上誇張表現，有時簡直誇張到荒謬的程度。如「文革」期間，著名滑稽戲演員周柏春被關起來交待問題，不交待不給飯吃。他餓得頭昏眼花，只好說：我是蔣介石派來的，洋浦大橋就是我炸的；我經常叮鈴鈴地跟美國人發電報，發電報的時候，美國人的臉我都能看到。造反派不信，問周柏春跟電影《永不消逝的電波》裏的男主角李俠是什麼關係，周柏春說：他是我阿舅。⑤這樣的矛盾衝突如果搬上舞臺就是喜劇的，因為它鮮明的體現出創作者對那個時代的嘲諷。

一九八〇年上海曲藝劇團創作了滑稽戲《性命交關》，表現的是「文革」中荒唐絕頂的生活場景，工宣隊進駐了醫院，實行「醫護工合一」，拿手術刀的醫生被下放去掃廁所。為了搶救病人，醫生只能偷偷摸摸地為病人做手術，像個賊一樣躲躲藏藏。這樣極度辛辣的諷刺使得作者的態度不言自明。在《性命交關》的第五幕裏有一段落可以鮮明體現滑稽戲的體裁感：

△蘇妻與張小鈴下。

姚堯　（悔恨交加）老蘇呀老蘇，你完全不應該死的，是我害死的，為了表達我內疚的心情，我要一個人為你開個追悼會。

△姚堯拉起門簾和窗簾。

姚堯　現在追悼會開始，奏哀樂（嘴裏哼哀樂曲），……獻花圈（從懷裏取出一隻小花圈，放在老蘇身上）……默哀（老蘇趁機拿起花圈看看，又放下，姚堯默哀了一會，看看手錶）……默哀畢。致悼詞！……悼詞本來是讀給參加追悼

會的人聽的，現在這個追悼會只有我一個人。老蘇呀，我只好讀給你聽了，你要聽好呀！

蘇宗棠　（下意識地）噢，我聽好。

△姚堯聽到聲音，找不到人，以為是自己錯覺。

姚堯　（開始致悼詞）蘇宗棠，男，江蘇蘇州人，因醫療事故不幸逝世，享年五十三歲！
（唱（宣卷調）！）老蘇老蘇你死得苦，將我的惡夢來驚破。
（情不自禁）我原諒你的！
......
我是鬼迷心竅好像在吃漿糊，老蘇啊，你九泉之下要原諒我！

姚堯　（繼續開追悼會）向遺體告別（三鞠躬），（姚堯鞠躬時，蘇宗棠翹首探望姚堯）最後一項儀式，瞻仰遺容！......（走到蘇宗棠的床前）老蘇呀，你無緣無故地死掉，我莫名其妙地去吃官司，我們兩個人算什麼名堂呢？讓我在你面前好好地哭一場吧！

△姚堯忘情地撲到蘇宗棠身上大哭。

蘇宗棠　（坐起，忘情地勸慰）姚堯，你不要哭！

姚堯　我心裏難過呀！

蘇宗棠　你心裏難過我曉得的。

姚堯　我與你無冤無仇，幹什麼要你死呢？

蘇宗棠　我曉得，害死我的是賈一民、阿陸他們這幫人！

△聽到聲音，姚堯回顧四周，還是找不到人，以為自己渾渾沌沌聽錯了。

姚堯　　對、對、對，他們還對我講這就叫什麼「從資產階級手裏奪權」。

蘇宗棠　　結果害了我，也害了你。

姚堯　　對、對、對，我們都是……（突然意識到蘇宗棠是「死」人，大驚，故事。

蘇宗棠　　逃開）你沒有死？！

姚堯　　我死了！

蘇宗棠　　（更驚）你答應原諒我的！（逃到屏風後面）

姚堯　　我是原諒你的。

蘇宗棠　　那……

姚堯　　是你姐夫把我從太平間裏救活了。

蘇宗棠　　小姚，過來吧！

△姚堯畏畏縮縮地過去和蘇宗棠擁抱，蘇宗棠為他擦眼淚。

△幕落

　　在喜劇的導演處理中，一般是以流暢、圓潤、輕快、跳躍的外部形式來處理。

　　悲喜劇兼有喜劇和悲劇的因素，體現了一種悲喜交加的情感，悲喜劇一般都有圓滿的結局。有的劇本是以喜劇的方式展開一個悲劇的故事。比如瑞士狄倫馬特的《貴婦還鄉》；還有以鬧劇的形式無情鞭撻「文革」的《楓葉紅了的時候》。用喜劇的方式表現一個悲劇的故事是對生活更高更深刻的認識，是一種對苦難的超脫，是一種俯視，甚至是嘲弄。

　　有些劇本不宜簡單地將它們劃分為正劇、悲劇或喜劇，比如易卜生的《培爾·金特》，劇本中體現了多種多樣的體裁感，用一種體裁去規定它就顯得不夠概括。在當代戲劇中，多種體裁雜陳的現象比較普遍，很難用某一種體裁去界定它。

　　有些劇本還要從社會文化歷史方面客觀的去綜合考慮確定體裁。愛爾蘭劇作家薩繆爾·巴克利·貝克特（一九○六—一九八九）的兩幕悲喜劇《等待果陀》，一九五二年用法文發

表，一九五三年首演。《等待果陀》是戲劇史上第一部演出成功的荒誕派戲劇。在一個相當長的時期裏，我們一直以某種意識形態的標準來解讀它，將它看成是西方社會對人類未來不可知命運的悲劇，表達的是西方社會對人類未來的絕望情緒，甚至將其上升到對資本主義的批判。但貝克特生前的摯友、得力助手沃爾特‧阿斯姆斯為愛爾蘭GATE（門）劇院導演的《等待果陀》演出卻一掃中國觀眾對貝氏作品枯燥乏味的印象，還《等待果陀》以輕鬆詼諧的喜劇調子。他認為貝克特的作品是喜劇，它有著自身獨特的黑色幽默；貝克特的語言是詩化的，充滿了節奏感與韻律感。「這是一部十分幽默的戲，享受它，勝過理解它。」希望觀眾以輕鬆的心情來看戲，千萬別自尋煩惱！」對於果陀究竟是誰的疑問，導演解釋說，「很多人都在問這個問題，但其實作家也沒有給出具體答案，劇中想要詮釋的就是生活中有快樂、有不幸，有絕望、也有希望，但希望總在最後一刻破滅。」

八、情節結構

作者為實現自己的藝術追求和思想表達而採取的最恰當的結構矛盾衝突的方法。對劇本的情節結構進行分析是要對劇本進行更加深入的理解，對劇本的情節線索、對矛盾衝突的起承轉合、對人物情感的變化過程和人物關係的變化進行瞭解。通過這些分析瞭解，導演可以清楚地梳理出整個矛盾的發展過程，從而可以對全劇的節奏發展和衝突的強度有著整體的把握。

九、矛盾衝突

矛盾的雙方由於意志或性格的不同，導致矛盾無法協調，發生了激烈的爭鬥。在一個戲裏，人物之間存在著許多不同性質的矛盾衝突，有的是影響整個戲發展的主要矛盾衝突，也有的是展現人物關係和人物性格的一般矛盾衝突。矛盾衝突是為展現劇本的主題立意服務的，劇作者的思想立意只有通過人物之間的矛盾衝突才能鮮明地展現出來。

在劇本中，主要的矛盾衝突都和劇本的主題思

想有著密切的關係，也和人物的貫串行動密不可分。尋找到劇本分析的重要依據，也是尋找到劇本中的主要矛盾衝突是導演進行準確劇本分析的重要依據，也是尋找到主要人物貫串行動的重要依據。

十、主要事件——劇本中圍繞某一事物或某一人物發生的主要矛盾衝突的事件。

從字面上說，事情是指生活中人們有目的的活動，比如做一件事情，說一件事情。在事情的過程中，也許會發生一些小的矛盾衝突，但這些小的矛盾衝突一般都不會使人物關係發生性質的變化。

而事件則是指生活中發生的改變人物關係的大事情。這裏我們可以看到，一般的矛盾和衝突不能稱之為事件，只有改變了人物關係和改變了原有事情性質的大事情才能稱之為事件。在一個劇本中，會存在許多大大小小的、不尋常的「事件」，這些「事件」在發展的過程中會逐漸影響人物的心理、情感和行動方式，許多「事件」逐漸積累和發展，就會逐

漸影響全劇走向和改變人物關係，最終導致全劇主要矛盾衝突的爆發。

事件是戲劇衝突的根據，是人物行動的推動力。

在劇本分析中，我們可以尋找到許多事件，有些事件具有推動矛盾衝突發展的意義，也有些戲劇性事件只具有吸引觀眾的意義，導演應該在這些大小不同的事件裏尋找到導致主要矛盾衝突爆發的主要事件。主要矛盾衝突一定是圍繞著主要事件產生的，因此分析劇本中的主要事件，也就可以準確的尋找到全劇的主要矛盾衝突。

主要事件應該是一件具有思想意義的事件，它應該具有一定的社會意義和一定的人文價值，具有呈現給觀眾的價值，可以給觀眾提供一些思考。

十一、人物關係——劇本中人物之間所表現出的社會關係，這些社會關係決定了人物的行動方向和行動方式。在劇本中，有什麼樣

的人物關係就會產生什麼樣的衝突和矛盾。因此，準確地找出劇中人物之間的關係是產生人物有機合理舞臺行動的基礎，也是導演產生具體細緻的舞臺藝術處理的根據。在舞臺調度的構思上，除了根據人物的行動目的進行構思之外，人物關係也是一個非常重要的依據。

十二、貫串行動——體現全劇主題思想的人物行動。這包括：

1、人物為達到自己目的採取了一系列的行動；

2、這些行動貫穿全劇；

3、這些行動囊括所有劇中人物的行動線索；

4、這一系列的行動奔向一個總的目標。

貫串動作對於矛盾的對立面來說也就是反貫串動作，反貫串行動則是阻礙貫串行動實現的人物行動。在尋找反貫串行動時，切忌表面化的確定人物的反貫串動作，以一種意識形態的傾向去理解，而是應該客觀準確。任何人生

活在社會中，必定會有他生活和行動的理由，從這個人物出發，他有他的邏輯，在他自己看來的理由也許就是不可辯駁的，否則就無法解釋生活的複雜性。

十三、人物性格——人物有別於他人的獨特的情感表達方式，也是人物獨特的行動方式。

通過分析人物性格，可以準確地尋找到這一個具體人物特有的行動方式和情感表達方式。人物性格的形成來源於其長期所處的文化環境，受制於家庭、社會、教育等諸多因素的影響。人物性格是一個社會的產物，它的形成一定是依附於一個特定的社會文化環境。通過對人物性格的分析，可以準確地尋找到人物與他人之間的人物關係，可以準確地構思出人物情感表達的獨特方式。

十四、戲劇高潮——戲劇情節中人物之間或人物內心矛盾衝突發展的頂點。

戲劇高潮有兩種，一種是情節性高潮，另一種是情感高潮。在劇本裏，我們可以很容易

地找到全劇的情節性高潮，它通常出現在矛盾衝突最激烈的場景裏，衝突的頻率很快。同時，人物之間的矛盾明朗化，人物的內心世界表露無疑，人物關係到了轉折點，這裏常常是舞臺節奏最快、最鮮明的地方，常常是極具觀賞性的段落，導演常常會將主要的注意力放在這裏，並且將導演處理的重點放在這些段落。

一般說來，情節性高潮和情感高潮經常會同時出現。

莎士比亞的悲劇《奧賽羅》的第五幕第二場，奧賽羅在憤怒中掐死了自己的妻子。

奧賽羅：只是為了這一個原因，我的靈魂！純潔的星星啊，不要讓我向你們說出它的名字！只是為了這一個原因……可是我不願濺她的血，也不毀傷她那比白雪更皎潔、此石膏更膩滑的肌膚。可是她不能不死，否則她將要陷害更多的男子。讓我熄滅了這一盞燈，然後我就熄滅你的生命的火焰……⑥

當他得知真相後，悔恨之餘拔劍自刎，倒在了苔絲狄夢娜身邊。這裏不僅是情節的高潮，而且也是全劇的情感高潮：

哥爾多尼的喜劇《一僕二主》第三幕中，特魯法爾金諾本以為憑藉自己的聰明可以遊刃有餘地在兩個主人之間左右周旋，但由於自己目不識丁，將兩個主人的行李混在一起。他手忙腳亂的試圖彌補自己的過失，卻給自己造成了更大的麻煩。在這一幕裏，他的兩個主人彼此相見，情節性高潮和情感高潮同時出現。

　　△弗羅林多脫睡衣，穿衣服，把手伸到口袋裏，發現了相片。

弗羅林多　　（驚奇）這是什麼？

特魯法兒金諾　　（旁白）啊嘿，見鬼，我放錯了。該放到那個主人的口袋裏去的，我卻放到這個主人的口

袋裏了。兩個背心都是一個顏色呀。

弗羅林多　（旁白）哦！天哪！不用懷疑，這是我的相片，我親自把它送給我親愛的彼阿特里切的呀！（大聲）請你告訴我，這張相片怎麼跑到我口袋裏來的？

特魯法兒金諾　（旁白）完蛋了，現在可不知道怎麼才能脫身了。要想個主意才好。
……

△彼阿特里切和弗羅林多各從自己的屋內上，每人手裏都拿著一把匕首想要自殺。布里格拉拉著彼阿特里切，侍役攔著弗羅林多。兩人互相沒有看見。

△兩人正想自殺時，忽然同時看見了對方，驚愕。
……

弗羅林多　我看見誰啦！
彼阿特里切　弗羅林多！
弗羅林多　彼阿特里切！
彼阿特里切　您活著？
弗羅林多　您也活著？
彼阿特里切　哦，多幸福啊！
弗羅林多　哦，我的靈魂！……⑦

尤金·奧尼爾的悲劇《榆樹下的慾望》中，年輕的伊本希望繼承農場，七十六歲的父親凱伯特又娶了年輕美貌的愛碧做第三任妻子，而愛碧嫁給凱伯特就是為了得到農場。在引誘伊本的過程中，愛碧對伊本產生了真正的愛情，並生下了兒子。而伊本一直認為愛碧對他並無感情，只是為了生個繼承人奪取農場。在第三幕第三場，愛碧忍痛殺死了親生嬰兒，並且告訴了伊本，藉以表明自己的真心……伊本（情緒突然變得恐怖起來，躲開了

她）不要碰我！你這個妖精！你怎麼能夠……謀害一個可憐的小孩子呢？你一定是把你的靈魂送進了地獄！（突然大發雷霆）哈！我能看透你究竟為什麼做這件事！不是你跟我說的那些謊話……而是因為你想再一次地竊取……竊取你留給我的最後一件東西……他身上我的那一部分血肉。……不，把他全部奪走……你看到他真的象我……你明白他全都是我的……你就受不了……我瞭解你！因為他是我的，你才把他弄死了！（這一切使得他幾乎精神錯亂。他越過她的身旁，向門口衝去……接著，轉過身來……狂暴地向她揮舞著雙拳）可我現在就要報復！我要去報告警長！我要把前後經過統統告訴他。然後，我就唱：「我要去加利福尼亞！」，接著就走……向金門走去……向西部遍地是金子的地方走去！（最後他一邊大喊大叫，一邊斷斷續續地低聲哼著歌曲，突然感情衝動地停了下來）我要去把警長找來，抓你。我要求他把

你帶走，關起來！我見到你就受不了！你這個殺人犯，盜賊……你還在引誘我呢！我要把你交給警長！……⑧

在這一個段落裏，不僅發生了導致人物關係重大改變的事件，而且兩個人物情感也達到了全劇的高潮。

曹禺的悲劇《雷雨》第四幕中，當所有的人物關係都暴露無遺後，人物情感發生了劇烈的變化，最終導致四鳳和周沖觸電死亡、周萍飲彈自盡。這一場的後半段直至全劇結束，不僅是劇本情節的高潮，同時也是人物情感的高潮。

郭沫若的歷史劇《屈原》第五幕第二場中屈原的「雷電頌」是全劇情感的高潮：

風！你咆哮吧！咆哮吧！盡力地咆哮吧！在這暗無天日的時候，一切都睡著了，都沉在夢裏，都死了的時候，正是應該你咆哮的時候，應該你盡力咆哮的時候！

……

緊接著就是嬋娟誤飲毒酒的段落：

．．．．．

嬋娟　（凝目搖頭）先生，……那酒……那酒……有毒。……可我……我真高興……我……真高興！（振作起來）我能夠代替先生，保全了你的生命，我是多麼地幸運呵！……

在這裏，情節高潮和情感高潮也達到了高度統一。

但也有相當多的劇本裏，情節性高潮和情感高潮是分離的。比如易卜生的《娜拉》第二幕，柯洛克斯泰把一封信扔到信箱裏，娜拉為了阻止海爾茂開信箱，強行要求海爾茂彈琴陪她練習特蘭特拉舞：

海爾茂　好吧，我答應你就是了。今天晚上你叫我幹什麼我就幹什麼，可憐的小東西！哦，我想起來，我要去——（向通廳的門走過去。）

娜拉　你去幹什麼？

海爾茂　我去看看有信沒有。

娜拉　你別去，托伐。

海爾茂　為什麼？

娜拉　你別去，那兒沒有信。

海爾茂　喔，我去看一看。

△他正走過去的時候，娜拉在鋼琴上彈起特蘭特拉舞曲的開頭幾節。

．．．．．

娜拉　快給我彈琴！我要跳舞了！

△海爾茂彈琴，娜拉跳舞。阮克站在海爾茂後面看跳舞。

海爾茂　（一邊彈琴）慢一點！慢一點！

娜拉　我慢不了!

海爾茂　別這麼使勁兒,娜拉。

娜拉　一定得使勁兒!

海爾茂　(停止彈琴)不行,不行,娜拉,你這步法完全不對頭。

娜拉　(一邊搖手鼓一邊大笑)剛才我不跟你說過嗎?

阮克　讓我給她彈鋼琴!

海爾茂　(站起來)好吧,你來。這麼著我可以騰出手來指點她。

△阮克坐下彈琴。娜拉跳得越來越瘋狂……

這一段無疑是全劇的情節高潮,而情感高潮則出現在第三幕,海爾茂接到了柯洛克斯泰的信,所有的危機都消除了,氣氛一片輕鬆……

……

娜拉　今晚我不睡覺。

海爾茂　可是,娜拉

娜拉　(看自己的表)時間還不算晚。托伐,坐下,咱們有好些話要談一談。(她在桌子一頭坐下)

海爾茂　娜拉,這是什麼意思?你的臉色冰冷鐵板的

娜拉　坐下。一下子說不完。我有好些話跟你談。

海爾茂　(在桌子那一頭坐下)娜拉,你把我嚇了一大跳。我不瞭解你。

娜拉　這話說得對,你不瞭解我,我也不瞭解你。今晚上才瞭解你。別打岔。聽我說下去。托伐,咱們必須把總賬算一算。

……隨後娜拉毅然決然的離家出走,這裏才是全劇真正的高潮。

莎士比亞的《哈姆雷特》第五幕中,哈姆雷特與雷歐提斯的決鬥場面無疑是全劇重要的高潮,因為決鬥直接導致了哈姆雷特的死亡和全劇的結束。但我們仔細分析全劇,這場決鬥

只是全劇的情節性高潮；而哈姆雷特在第三幕第一場中的獨白：「生存還是毀滅，這是一個值得考慮的問題……」使他陷入了一個難以解開的矛盾漩渦，內心衝突到達了一個很高的程度，這裏無疑是全劇人物內心情感起伏的高潮，也就是全劇的情感高潮。

再比如易卜生的《培爾·金特》的第四幕第十三場——開羅瘋人院，從戲劇情節上考慮，這是培爾·金特回家之前的最後一個場景，在此之後培爾就踏上了回家的路程，直至全劇結束。在這一場戲裏，培爾被瘋子們推上了「皇帝」的寶座，自己也差點陷入瘋狂的境地。無疑，這一場戲是全劇的情節性高潮。最後第五幕第八場培爾和索爾薇格的相見重逢，則是全劇的情感高潮，是人物內心衝突的高潮，這裏才應該是全劇的高潮。

導演應該注意全劇的情節高潮，因為這非常容易吸引觀眾的注意力，在這些地方也容易引起導演的注意，激發導演的想像，構思出激動人心的場面和導演處理。

但導演更應該注意的是劇中人物內心情感起伏、內心矛盾衝突發展的最高點，也就是情感高潮。也許此時戲劇的外部節奏並不顯得那麼快，甚至場上有時會出現停頓，可這時也許正是全劇真正的高潮。

二、導演構思的主要內容

導演構思是導演在對劇本進行詳盡分析的基礎上，明確劇本的思想立意，以及體現這個立意的總體舞臺演出藝術形象，「對未來演出的一種總體設想和預見」。⑨導演在構思時，應該經歷從感性到理性，然後再到具體舞臺形象的過程。

導演應該做到：

思想價值看得準——導演可以準確地看出劇本潛在的思想價值和藝術特色。

導演處理想得清——導演構思可以充分體

現劇本的思想立意，並且具有創造性。

藝術體現排得出——具有豐富的手段可以將導演構思的內容體現出來。

劇本以文字形式表現，而導演是以具體的舞臺形象來表達劇本裏的文字。作為普通讀者，劇本在他的眼中是由文字組成的人物對話和作者描繪的部分場面。

導演在分析研究劇本時，首先會根據劇作者提供的文字產生一種舞臺形象的直覺，劇本所提供的規定情境和矛盾衝突，以及人物之間的關係和彼此之間的臺詞，在腦海中出現一些不太連貫的舞臺畫面以及一些人物清晰或模糊的形象。這些畫面和人物形象有時會很準確，也有時會不準確，在今後的構思中會被逐漸肯定或者被否定。但分析劇本時這種初步的直覺感受非常寶貴，它雖然是直覺，但是導演對劇本思想內涵的第一感覺，同時也是站在觀眾的角度對舞臺形象的一種揣測，它是導演進行進一步構思的基礎。

在對劇本進行詳盡分析後，導演應對劇本的思想內涵和演出的主題立意產生一種哲理的思考，一種形而上的提煉；應對劇本和演出思想的表達有一個總體的考慮，尋找到劇本中最重要或最需要表達的思想立意、主題思想，並且捨棄一些龐雜的或不重要的東西。這是導演構思的理性思考階段，這種理性思考的結果會對導演構思的完成產生積極的指導作用。在導演構思的最後階段，導演應該在對劇本哲理思考的基礎上重新認識劇本，重新認識人物，並且對自己初步的導演感受進行理性的取捨，將符合導演哲理思考的藝術構想納入自己的構思，將不符合的予以否定。這是一個複雜的重新整合的階段，導演要將舞臺演出的所有因素作綜合的考慮，進行取捨，從而使自己的構思符合劇本的情感表達，符合自己的理性思考，並使之具有強烈的藝術感染力。

導演構思與分析劇本不同，分析劇本是在文學的基礎上進行冷靜的理性分析。我們知

道，交響樂隊由弦樂、木管、銅管、打擊四個部分組成，這四種器樂組按照總譜同時行進，交響樂隊在這四個器樂組的協調下，在統一的指揮下完成演奏。導演構思就是在理性分析的基礎上，帶著強烈的個人情感和藝術偏好綜合所有的舞臺藝術手段進行的一種「交響」式的構思。導演在構思時，不應將劇本文字作為唯一的依據，而應該在腦海中將所有的導演藝術手段綜合運用，齊頭並進地進入構思。在構思過程中，所有的舞臺藝術表現手段，如燈光、服裝、道具、化妝、音樂音響、舞臺調度、演員表演等等演出因素同時進入，就像交響樂各器樂組演奏一樣同步行進，直至全部完成。

導演構思具有形象性、創造性、完整性、前瞻性的特點。

形象性——文學家用文字表達自己對生活的思考，用文字描述生活；美術家用顏色和線條表達自己對生活的思考和感受；音樂家將一個個音符組合起來形成完整的樂句表達自己情感。而導演在進行導演構思時，要用具體的人物形象構建自己的導演總體構思，導演的任何哲理思考都需要用一定的人物形象和人物關係來表現。

導演構思是由一個個有機連貫的舞臺畫面和具體細緻的人物關係來體現的，在這個構思的過程中，導演要用舞臺藝術手段使舞臺畫面和人物行動能以生動流暢的節奏行進。如果由於劇本或者導演本身的原因，構思出現不連貫或斷點，導演需要運用演員表演、舞臺調度或者其他藝術手段彌補這些不連貫或中斷點，使導演構思能夠流暢貫通。

創造性——是指導演在進行導演藝術構思時進行的創造性想像。在日常生活中，創造性的想像以新穎獨創的思維方法提出解決問題的方法。導演藝術是一種創造性的藝術，整個創作過程就是一個創造的過程。在導演藝術創造中，導演通過創造性的想像對劇本中的藝術形象進行新的解釋，並對舞臺藝術做出創造性的

展現。這種創造性的想像是在導演豐富的社會文化知識的積累下，在詳盡的劇本分析的前提下展開的，創造性的藝術表現將給觀眾帶來極大的情感和視聽覺的享受。在這個過程中，導演個人的創造能力和藝術想像力起著主導作用。

導演創造性地的藝術想像不可能是沒有制約的，不可能天馬行空無拘無束，它在想像的過程中一定會受到許多主觀和客觀條件的制約，導演應該在劇本的思想立意、風格樣式、時代精神、演出團體的經濟基礎等等客觀條件，包括導演自身的文化和歷史局限等等因素的制約下展開想像，也就是我們俗稱的「帶著鐐銬跳舞，」這些制約並不是藝術想像的桎梏。導演一旦掌握瞭解了這些主客觀制約，就可以在有限的範圍內進行無限的想像。

導演的藝術創造不能脫離演出團體的現實基礎，導演的創造應該建立在演出團體藝術表現的最大可能性上，也就是應達到這個演出團體藝術表現上的最大能力。導演應該熟悉和瞭解演出團體的演出風格、藝術創造力、表現能力、擅長的題材或體裁等等，尋求在這個基礎上的藝術創造。

任何藝術創造和藝術革新都不能脫離導演自身所處的這塊土地，不能脫離本民族長期以來形成的一種約定俗成的審美習慣，不能脫離觀眾長期形成的社會習俗。導演的創造性應該在這些制約下尋找「突破口」，也就是說，藝術創造應該在不違背本民族社會文化歷史背景下進行。革新是永遠的課題，但又不可以一蹴而就，它是一個漸變的過程，需要與社會的進步與發展同步進行。制約也是永遠存在的，任何社會都會對導演的創造願望產生制約，導演不應將這些制約當成導演藝術創作的桎梏，而應當把這種制約看成一種可以進行藝術創造和藝術想像的空間。

完整性——是指導演創作在藝術表現和思想表達上的完整性。導演在接到一個劇本後，

經過劇本分析，先前零散、片段的情感感受和人物形象會在一種統一的藝術構思中逐漸清晰以至完整，產生一個整體性的考慮。這包括中心思想、演出意義、風格體裁、演出樣式、觀演關係，以及舞臺空間、燈光、服裝、效果和具體的舞臺藝術處理的綜合想像，在導演的腦海中最終呈現出一個未來演出的大致形態。這裏還應該對各演出部門的創造能力進行綜合性的考慮和衡量，這個未來演出的大致形態是融合了所有演出因素的一個綜合考慮。

前瞻性——是指導演在藝術創作中應考慮這一個劇目在戲劇發展中的作用和前景，以及在文化上的價值。橫向的應考慮這一劇目的導演構思是否符合當今社會、政治、歷史現狀？是否符合當今人們的審美要求？

導演的構思不能脫離戲劇劇整體發展的大趨勢，但它應該在某處引領戲劇的發展，拓寬戲劇的表現力，為戲劇美學的發展提供有益的啟示。

一、劇本的思想立意與演出的現實意義

導演對劇本進行詳盡的分析後，會對劇本的思想立意有一個明確的理解和認識，並在此基礎上產生演出的思想立意和演出的現實意義。這些認識是構成具體導演構思的基礎，也是導演藝術處理基本原則的出發點。

劇本的思想立意是指劇作者通過劇本所闡發的中心思想，這個中心思想具有一定的社會意義，並具有那一時代的特點。導演要通過劇本的中心思想，準確的理解和掌握劇本的思想內涵。

準確地解釋劇本的思想內涵只是第一步，真正重要的是導演必須尋找到此次演出所具有的現實意義。比如一些經典名劇，劇作者的創作是在對當時的社會歷史背景下闡發自己的思想。現在重新排演，導演所處的社會歷史條件

都已經大相徑庭，導演就必須尋找到此次演出的現實意義——我們在今天為什麼要演出這齣戲？它與我們今天的現實有什麼關聯？它能為我們今天的社會和觀眾提供什麼啟示？我們在演出上可以給觀眾提供什麼樣的情感感受？可以和觀眾產生什麼樣的思想共鳴？演出的現實意義是導演進行藝術想像的基礎，同時更是整個創作集體進行藝術創造的動力和源泉。

二、全劇的藝術處理原則

導演確定全劇藝術處理原則是在完整導演構思的制約下，對全劇的藝術處理原則予以確定，導演的藝術處理原則決定了這個劇目舞臺藝術形象的總體走向。這裏面包括全劇的風格、體裁、演出樣式、藝術特色、表演觀念、舞臺和觀眾的觀演關係等等因素。

導演藝術處理原則的確立，可以為創作集體建立起一個可供想像的創作空間，可以使整個創作集體排除非此原則的藝術想像，在導演

個創作集體進行藝術創造的動力和源泉。

統一的藝術處理原則基礎上進行創作，最終使各部門的藝術想像和藝術創造最終形成完整有機的舞臺呈現。

三、劇本調整及語言風格的確立

劇本是導演進行二度創作的基礎和依託。

劇作者的原始創作動機產生於一定的社會文化背景中，導演所處的社會文化背景與劇作者的社會文化背景不一定相同。劇本在導演手中進行二度創作，導演必定會根據當時的社會歷史文化背景以及現實情況進行一定程度的調整和取捨。而每一個導演因為不同的思考和文化背景也會對劇本作出不同的調整和取捨。但這種調整和取捨的出發點應是導演在充分尊重作者、尊重原作、理解原作、彌補原作某些不足的基礎上進行。不論做何種調整和取捨，都不能違背劇本的精神實質，更不能將劇本僅僅作為體現個人情感的工具。

理想的狀態是導演充分理解了劇本的思想

內涵和藝術追求之後，然後將自己的導演構思
與對方溝通，使作者瞭解舞臺演出的最大可能
性，接受自己的構思，最後在一種統一的藝術
追求下進行劇本和導演構思的修改調整。導演
對劇本進行一定程度修改和調整是導演創作的
必要，這種修改調整基於演出的舞臺性，不論
是情節結構還是其他，都應以適合舞臺演出
為宗旨，也就是變劇本的文學性為演出的舞
臺性。

　　在一些劇作者的劇本裏，人物的語言方式
往往是文學性的，缺乏生活中人們互相之間交
流時的那種自然生動，這就需要導演在不傷害
劇本內涵的前提下進行修改、調整。在一些翻
譯的劇本中，這樣的情況尤為明顯。我們可以
比較尤金‧奧尼爾《進入黑夜的漫長旅程》第
四幕的兩個中文譯本片段：

其一

　　瑪麗：（做夢似地注視著前方。臉上顯得
異常的年輕純真。她大聲地自言自語，嘴唇上
泛起羞澀而信賴的微笑）我跟伊莉莎白嬤嬤談
了話。她那麼和藹可親，世上的聖者。我衷心
敬愛她，我愛她超過自己的母親。這麼說也許
有罪。因為她總是瞭解我，不等你開口她就瞭
解。她那仁慈的藍眼睛看透了你的心事。你對
她不能保留一點秘密。你騙不了她。就是你使
壞想騙她也騙不了。（用女孩子慍怒的神情，
倔強地搖了搖頭）不過，這一回我認為她可
是太不瞭解我了。我對她說，我要做個修女。
我向她解釋，我下了決心要做修女，我向聖母
瑪利亞禱告過，我請我在湖中小島上路德聖
合格。我告訴嬤嬤，當我在湖中小島上路德聖
母的神龕前禱告的時候，我看到了神靈顯聖。
我說就像我知道我跪在她面前一樣確切，我知
道聖母朝我笑了，賜福給我，答應了我。可是

伊莉莎白孃孃告訴我，我還要下更大的決心，就是這次顯聖，她也要我證明那不是我腦子裏的幻覺。她說。如果我下了決心，那麼畢業後回家去接受考驗，我要象別的姑娘一樣生活，參加宴會、舞會、盡情享受。過一兩年如果我還有決心做修女，我可以回來見她，再談這件事。⑩

其二

瑪麗：（癡呆她望著前方。她的臉顯得異常年輕而天真。嘴邊浮現出羞澀而信賴的微笑，一邊大聲自語）我跟伊莉莎白孃孃談了。她心地善良，真是個聖人。我非常愛她。也許，這是不應該的，但我真的愛她勝過愛自己的母親。因為她總是理解你，不等你開口她就理解你了。她那雙藍眼睛可以一直望到你的心底，使你無法對她保守任何秘密。你沒法子騙她，即使你心腸很壞想騙她也辦不到。（她倔強地把頭一仰——帶著女孩子常有的賭氣口

話雖這麼說，她這一次可沒有像以往那麼理解我了。我跟她說我要去當修女，我向她解釋自己是下了決心的，還說自己已向聖母祈禱，讓她給我信心，使我認為自己已當之無愧。我還告訴孃孃，一次我在湖心小島上的露德斯聖母神像前禱告時，神靈果真向我顯現。我說我知道得清清楚楚，就像我知道自己現在是跪在地上一樣。聖母當時對我說這還不夠，說我一定要想辦法證明這不是我自己頭腦一時的幻覺。她說，如果我真有把握，那麼我也就不在乎接受一個考驗，等我畢業後就回家去，和別的女孩子過一樣的生活，參加晚會、跳舞，玩個痛快。這樣過一兩年，倘若我還是執意要當修女，那麼我可以回去跟她再談這件事。

我們可以看出，第一個譯本力圖保持原文的語感，採用的是書面語言，但作為臺詞就顯得不夠生動和流暢；第二個譯本更多的是採用

了中國人習慣的語感，生動流暢，觀眾易於接受。作為導演，應該在構思階段就將臺詞的語感和觀眾的聽覺效果考慮進去，使人物語言符合舞臺演出的要求。

還有一個經常遇到的問題，作者將希望表達的情緒和思想統統用語言的方式傾瀉了出來，劇本臃腫，語言累贅，從而破壞了規定情境、人物關係及舞臺節奏的準確表達。在這樣的情況下，導演對劇本語言的刪節調整就是必須的。

四、舞臺美術處理原則

這裏對舞臺空間、燈光、服裝、化妝、道具、音樂、音響效果等等所有舞臺演出因素的處理應該有明確具體的要求。所有舞臺演出部門的創作都應該在統一的導演構思制約之下，體現出統一的風格樣式、統一的藝術追求。

五、重點場次的導演藝術處理

這裏主要包括導演對全劇總體節奏、氣氛的構思，以及一些關鍵場次和關鍵環節的具體導演構思和藝術處理。這些具體構思和藝術處理經過導演的闡述，可以使創作集體對導演的構思產生直觀的感受，可以激發創作集體的藝術想像，並使創作集體的創造活動統一在導演的總體構思中。

這些處理原則來源於導演對全劇精神實質和思想表達的總體把握，來源於風格、體裁、規定情境、人物關係、人物行動的目的、衝突的性質與頻率、人物情感起伏的幅度等等因素的綜合考慮。這些處理將直接影響導演總體的藝術呈現，導演應該在構思中對關鍵的舞臺場面和重要的舞臺調度予以充分的重視，並進行細緻的處理。

由於導演在實現構思時會因為種種原因對原有的構思進行修改調整，因此在構思時，導

演應該對這些藝術處理予以一定的寬容度，並作出多套方案，以便在排練時調整和改動。

六、人物的解釋

導演對主要人物形象和主要人物關係的解釋，是使演員對所扮演的角色產生直觀感受的重要步驟，也是演員創造角色的出發點。

在閱讀劇本後，演員會對自己所扮演的角色產生許多聯想，會在腦海中產生模糊或具體的人物形象，會有一種創作衝動。但是這種聯想和衝動只是演員自我對角色的認識，不一定符合導演的總體構思。導演對人物形象、人物關係進行解釋可以使演員準確的理解導演對人物和人物關係的構想，從而在這個基礎上產生新的聯想和創造。

七、導演闡述

導演闡述（或稱導演報告）是導演向創作集體全面闡述自己的導演構思。在這一過程

中，導演應將自己對於全劇的理解和藝術處理原則對創作集體進行詳盡的闡述，使創作集體明確自己的藝術追求，並在統一的藝術構思之下進行各部門的創造活動。

導演闡述應抓住重點，條理清晰，富有感染力。

八、導演工作計劃——

導演的工作計劃是為實現導演構思而制訂的具體工作安排。這裏面包括排演工作日程、排演組織工作的部署、各部門的協作配合要求、技術上的具體要求等等。

制訂工作計劃是要使整個創作集體在一個統一協調的步驟下進行藝術創作。排演過程中，會有許多主客觀因素影響工作的正常進行，也會因工作程序的不協調產生許多矛盾。導演應在制訂工作計劃時充分考慮各種影響排練正常進行的因素，並在製作人或舞臺監督的幫助下協調好各方面的矛盾，圓滿地完成工作

計劃。

導演在制定工作計劃時應留有一定的餘地，以防一些不可預見情況的發生。

作為一個導演，一定要將你的工作做到「可能性」的終點，也就是一個創作集體所具有的最大能力。這是因為導演的構思與設想在實施過程中，由於演員的能力、舞臺美術各部門的技術或藝術能力、各創作部門相互之間的配合問題，導演原有的構思與設想必定會打折扣，有時甚至會有較大的損失。這種損失不是到了臺上演出時才發生的，而是從進入創作之始就已經開始萌生了。在整個創作過程中，各創作部門都會不斷發現新的問題，這些新的問題有的會被各創作部門消化解決，一些無法解決的問題則會被相關部門尋找一種替代方案加以排除，當然，這不可避免地會與導演構思產生衝突。這種情況下，導演面臨著兩種

選擇，或放棄自己的構思，服從相關部門提出的新方案，或堅持自己的構思，不妥協。有人說，導演的工作過程就是一個妥協的過程，但是必須明白，這種妥協必須被控制在一定的範圍之內，也就是導演的基本藝術構思得以體現。

在實際創作過程中，任何導演構思都是可以尋找到體現方法的。在不受大的損失的前提下，導演應儘量堅持自己的構思，不要輕易放棄。人總是有惰性的，這是人的自然屬性，能省力人們就會去省力，不大有人會多花力氣去完成一件可以省力完成的工作。各部門偏離導演構思的做法也許只是一點點，但許多一點點就會積累成對導演構思的大的違背和偏離。也就是說，導演應在整個排練過程中，牢牢掌握戲的品質，防止「跑冒滴漏」，以致逐漸喪失導演構思的完整性。

導演應該在合理適度的範圍內堅持自己導演構思的完整性，不要輕易放棄自己的原有構思。

有時導演稍稍堅持一下，自己的構思就可以得到進一步的體現。如果原來的構思是一百，通過排練合成打了一些折扣，最後的結果就可能是八五或九十。導演應該追求舞臺演出的品質，追求每一個細小環節的精美與無瑕。導演應該明確，任何一個好作品都需要付出極大的努力。

人是一定社會環境的產物，家庭環境、教育背景、個人經歷塑造了一個人的性格以及感情表達方式，因此在工作中這些性格特徵及感情表達方式也會帶入，從而影響他人。之所以提出這個問題，是因為在我們的戲劇活動中，可以看見各種各樣性格特徵的導演活躍在舞臺上，有的溫和，有的嚴厲，有的循循善誘，有的令人生畏。有的導演會運用自己的人格力量，在不知不覺間使一個藝術團體具有強大的凝聚力，整個藝術創作過程在他的引領下充滿了愉悅和輕鬆，藝術想像力充分開展；也有

的導演會以一種威嚴的態勢，始終對創作團隊保持一種高壓，導演的一言一行令人生畏，大家不敢越雷池一步，創作過程充滿了小心和嚴謹。因為創作團體的不同，沒人能判斷哪一種方式更有效，更不能隨意藏否，但寬鬆的創作環境總是值得追求的，藝術創作應該是一個充滿靈性、身心解放、內心愉悅的過程，而不應該是一個痛苦的煎熬過程。導演作為一個劇目的主要創作者，他的言行會深刻地影響創作集體的創作過程，甚至對每一個參與創作成員的身心都會產生積極或消極的影響。德國琉森愛樂樂團的指揮是享譽世界的指揮大師阿巴多，有人曾採訪過這個樂團的首席小號演奏家，他說：「我吹了四十七年小號，與阿巴多合作多年，音樂會時，演奏員經常會出錯，每當這時，阿巴多都會在音樂會結束後對大家說，今天我犯了一個錯誤……他把責任都攬在自己身上，他的身上閃耀著人性和慈愛的光芒。」

在戲劇創作過程中，由於參與的部門較

多，在彼此的配合和藝術表達上需要多次磨合方能達到默契。在磨合的過程中，出現失誤甚至是錯誤都很正常，也是不可避免的，同時這些失誤和錯誤也是各部門不願意出現的。導演應該允許各部門在磨合中逐漸消除錯誤和偏差。因此，導演應該具有較高的文化修養，應該對創作集體的每一個成員充滿尊重，應將自己的藝術構思循循善誘的貫徹到每一個部門去，使每一個創作者都和導演一樣，充滿創作的熱情和靈性。

三、附例二篇

話劇《屠夫》的導演構思

編劇：彼得‧普列瑟斯（德國）烏爾利希‧貝希爾（奧地利）

導演：李建平

演出：上海戲劇學院導演系二〇〇二年演出

關於時代背景的一些材料：

《凡爾賽條約》——一九一九‧六‧二八，獲勝的盟國簽署了《凡爾賽條約》，德國政府沒怎麼拖延便批准了條約的條款。條約的條款很苛刻，德國被迫獨自承擔引起戰爭的責任，並賠償戰爭造成的所有損失。大片帝國領土被奪走：阿爾薩斯——洛林地區落入法國之手，馬爾梅蒂地區割給了比利時，波森的大部分以及西普魯士割給波蘭。德國還丟了它的殖民地。丹吉克成為一個自由邦，薩爾、施萊維希和東普魯士將擁有公民投票權。盟國將佔領萊茵河最少十五年，萊茵河東西岸三十英里寬地帶將被劃為非軍事區。德國不得擁有潛艇和軍用飛機，軍隊僅限十萬人。

納粹：德國國家社會主義工人黨。國家社會主義，又譯納粹主義。希特勒在德國推行的極權主義運動。儘管從費希特、黑格爾，特萊奇克、尼采、施本格勒以及斯圖爾特、張伯倫的

著作中可以找到國家社會主義的思想根源，但是如果不是在德國人民（特別是中下階層）在第一次世界大戰後陷入失望和貧困的深淵，從而使希特勒的蠱惑得逞的話，單憑知識份子的輿論準備，國家社會主義學說就不會在德國興盛起來。在希特勒的鼓吹下，國家社會主義終於成為一場極深刻的「革命」。它擯摒理性、法治和人權，採取以秘密警察和集中營為中心的恐怖手段。它煽動德國人民進行反猶，把猶太人當作萬惡的象徵。一九三四年以後，國家社會主義的歷史可以分為兩個階段：

在一九三四-一九三九年，納粹黨建立對德國人民生活各個領域的全面控制，把警察、特務和黨衛軍交由希姆萊統一指揮。在一九三九-一九四五年，它主要致力於領土擴張，把納粹制度推行到德意志帝國以外的地方。國家社會主義追求全球統治，不僅要領導軍事、經濟和政治，而且要支配文化和精神領域。納粹德國的這些狂想，經過六年戰爭，終於在

一九四五年化為泡影。

納粹的標誌：

希特勒堅持自己的黨旗要能與共產黨鮮紅的旗幟並駕齊驅，「我們所需要的旗幟要紅得超過他們，要超過赤色分子，但又大不相同」。最後，有個來自斯坦伯格的牙醫交來一面旗幟，是當地黨建立時使用過的一個萬字，背景是黑白紅三色，萬字在梵文中其意為「包羅萬象」，長期以來就是條頓武士的標記，它不但代表歐洲人，而且也代表北美一些部落的日輪或生命的始末。但它的方向與佛教相反。

衝鋒隊的褐色襯衫：

成為黨的標誌事出偶然。有人向逃往奧地利的衝鋒隊領袖羅斯巴赫提供了相當一批原定供德國駐東非殖民地部隊穿的褐色襯衫。羅斯巴赫將其於一九二四年運到了德國。同黨衛隊的黑領帶相反，衝鋒隊穿褐色襯衫，系褐色領帶。黨衛隊高級指導處的創始人阿洛伊斯·羅森溫克說：「我們在我們黑色的帽子上佩戴骷

體標誌，藉以警告我們的敵人並向我們的領袖表示，我們隨時準備用自己的生命去實現它的思想」。

選取這個劇本的原因：

第一，這是一個經過時間考驗的成熟的劇本，在一九八二年一九八三年分別由德國曼海姆民族劇院和北京人民藝術劇院演出，在當時引起了很大的反響。

第二，從劇本內容來看，它真實的反映了二次大戰期間，奧地利普通人民的日常生活，人物鮮活，性格鮮明，情節生動，具有較強的觀賞性。

第三，雖然二戰已經過去了半個多世紀，但它給人類帶來的肉體創傷和精神上的傷害一直在延續，它所提供的歷史教訓至今仍是我們人類的財富。我們還要看到，歐洲的新納粹主義又有死灰復燃的跡象，奧地利去年的大選，新納粹主義的代表人物差一點就登上了總理的寶座。

我們應該像伯克勒所說的那樣「像山貓一樣警惕」，作為遭受過日本帝國主義蹂躪的中國人民，更應該瞪起雙眼，警惕一切沉渣泛起。

劇本的藝術特色：

現實主義提倡客觀的觀察現實生活，按生活的本來面目精確的描寫現實。恩格斯更是將這種創作方法歸結為「除細節的真實外，還要真實地再現典型環境中的典型人物」。本劇的作者用現實主義的創作手法，以一個維也納普通小市民的生活為契機，從一個獨特的視角，折射出整個時代的生活氛圍和當時人們細緻而生動的精神世界、人物關係，展現了二戰給奧地利人民乃至全世界人民帶來的劫難。劇本構思巧妙，人物設置有機合理，劇情起伏跌宕，語言生動幽默，具有很強的藝術價值和觀賞價值。我們尋找這麼一個具有很強現實主義意味、外部樣式比較具體的的戲，可以在同學們畢業前，將學過的東西進一步強化，使大家始終不忘戲劇藝術的一個根本：展現人的精神世

界和真實細緻的人物關係。

演出現實意義：

戰爭對於我們每個人來說並不是遙不可及的，這裏所說的戰爭不僅僅是對人類炮聲隆隆，硝煙滿天的肉體傷害，它更包括各種各樣對人類精神的侄桔和摧殘。而這也許是對人類更深的傷害，對人的心靈更殘酷的摧殘。這種戕害並不只出現在劇中的年代，它經常出現在不知不覺中，它甚至會以一種時代潮流的面目出現，會使你不知不覺的被裹脅進去。

通過我們的演出，使我們自己和所有的觀眾共同思考一下：在一切情況下，聽從自己善良本性的驅使，保持自己的本性和獨立的人格，堅持自己做人的原則立場，不被潮流所裹挾，也許不是一件容易的事。

演出的前景：

我們將在舞臺上展現半個世紀前的一段歷史生活，這段歷史生活對於我們和每個觀眾來說都不大輕鬆。通過我們的演出，我們會將真

實的生活氛圍，細緻具體的人物性格、人物關係呈現給觀眾，使觀眾在會心的微笑中得到啟迪。這將是一台很有觀賞性的演出。

經過討論，尋找了全劇的主要衝突。

演員們如是說：

1、兩種世界觀的衝突，是健康純美的人性和瘋狂的法西斯之間的衝突。

2、一種正常的生活和法西斯之間的衝突。

3、人與自我的衝突。

4、戰爭扭曲下人與人的衝突。

5、法西斯帶動了一股大潮流，是人與大潮流之間的衝突。

6、不同生活態度之間的衝突。

7、人生意志與價值取向的不同產生了衝突。

8、表面是伯克勒的生活目標與改變之間的衝突，實際上是人與社會變動之間的衝突。

9、以伯克勒為代表的普通平民內心的本

質和精神世界與法西斯世界的抗爭。

是自然與違背自然的衝突。

從伯克勒這個人物去分析，他並不是一個有著明確政治理想或抱負的奧地利公民，他沒有什麼遠大的追求。他的日常生活是平凡而單純的，他的追求是具體而世俗的。他希望他的肉鋪每天有肉賣；希望兒子漢斯今後能繼承他的肉鋪也做一個屠夫；他希望在每個星期四的晚上八點一刻能和他的牌友打幾圈牌，打牌的時候有好的葡萄酒喝。

我們可以想像一下以下的情景：

帕格尼胡同籠罩在撩人的夜色裏，昏暗的路燈微微的照在小胡同的地上。店鋪的門關上了，溫暖的燈光照在一張小小的，鋪上了綠色薄呢的牌桌上。一瓶葡萄酒擺在上面。幾個穿著隨意的奧地利中年人圍坐在一起，斟滿了面前的酒杯，眯著眼看著手中的撲克牌，房間裏繚繞著淡淡的雪茄香。四周一片寂靜，沒有人聲，沒有腳步聲，只有撲克牌輕輕地甩在桌上

的聲音，偶爾從不遠的地方隱隱約約地傳來維也納圓舞曲的聲音，彷彿是天籟之音……

可是，就是這樣的生活，簡單而平凡的生活，被納粹的鐵蹄踏碎了，他的家庭也被納粹思想弄得烏七八糟。他不願意，他憤怒，他反抗，儘管反抗是無力的，他仍然挺起了胸膛。

我們是否可以將衝突歸結於：自然、恬靜、和諧的生活願望和強壓於人的暴政，破壞美好生活的邪惡勢力之間的衝突。

主題思想：

普通人的日常生活是神聖的，美好的，它不應該被任何因素所打擾。我們要警惕一切企圖破壞我們安寧生活的因素，永遠不能失去警惕。

這樣說也許顯得太簡單，缺少哲學層面上的思考。但反觀我們，長期以來缺少的恰恰是關注普通人的日常生活、珍視他們的日常生活。我們常常將太多的政治因素和其他一些日常生活之外的東西摻雜進他們的日常生活，

使得原本應該樸素自然和諧的日常生活變了味兒。把生活真正還給他們，讓他們按生活的本來面目去安排自己的生活。簡單的也許就是美的。

伯克勒是個典型的維也納的市民，可以說是個小市民。參加過第一次世界大戰的經歷使他非常珍視今天的家庭生活，多少年來，他一直非常舒適地生活在這個城市裏，城市裏的一草一木，一街一景已成為他生活的一部分，這個城市就是他，他就是這個城市的一部分。長期呆板不變的生活並沒有使他感到枯燥，反而使他更舒適的浸淫在維也納這種閒散、富足、一成不變的生活裏，伯克勒曾說自己是一隻「老倔羊」，這裏有三層意思，一是伯克勒的姓在德語裏是「老倔羊」的意思（第一幕第四景），二是因為他的性格他的言談舉止非常符合一隻老倔羊的特徵，三是因為羊在人們心目中是一種極溫順，對任何人都不會形成危害的動物。但一旦被逼無奈，他們也會挺起自己堅

硬的角，保護自己的小小家園。他就像一隻在維也納郊外草地上悠閒地散步、香甜地吃草、反芻的老山羊，任何事情都不會影響它安詳恬靜的享受，也不會有任何東西來攪擾它安詳恬靜的生活。可這種生活隨著德國對奧地利的吞併而消失了。

有人可能會問，為什麼伯克勒一次又一次地冒犯納粹當局，他卻總能化險為夷，原因何在？我們可以說，伯克勒下層社會的身份和表面缺少教養的粗魯愚笨，使納粹覺得這是個無足輕重，不必認真對待，可以忽略不計的人物。加上他有一個當衝鋒隊總隊長的兒子以及純種亞利安人的身份，這一切使他可以在夾縫中遊刃有餘。

伯克勒並不是一個自覺的革命者，更不是一個積極的反法西斯戰士，他只是一個一心要過安穩日子的普通奧地利小市民，他的肉鋪生意就是他生活的主要部分，除此以外就只有打牌喝酒聊天了。可這種與世無爭的生活也是很

美的，也是值得尊重的。

戲的體裁：

作者將戲的體裁定為「悲喜劇」。我們知道：悲劇主要是表現主人公所從事的事業由於惡勢力的迫害及本身的過錯而失敗，甚至個人毀滅。或者像魯迅先生說的是：「將有價值的東西撕毀給人看」。喜劇一般以諷刺或嘲笑醜惡落後現象，從而肯定美好、進步的現實或理想為其主要內容。喜劇的構成依靠誇張的手法、巧妙的結構、詼諧的臺詞及對喜劇性格的刻劃，並以此引人發出不同含義的笑。喜劇衝突的解決一般比較輕快，往往以代表特定時代進步力量的主人公在鬥爭中獲得勝利或如願以償為結局。

而悲喜劇兼有悲劇和喜劇的成分，通常具有喜劇的圓滿結局。

在這個戲裏，悲劇因素和喜劇因素是並存的，兩種因素轉換得很快，甚至會使相鄰的兩場戲出現很大的色彩反差。我們可以說，這個

戲應該是一出以喜劇方式展開的悲劇，表面上是喜劇的，但它的實質卻是悲劇，是整個日爾曼民族的悲劇。

對於日爾曼民族來說，第二次世界大戰是一場巨大的浩劫。在導演把握上，首先應該注意這個戲主要事件的內涵，按照事件的內涵來確定它是悲劇還是喜劇。但我們不要被「悲喜劇」這個定義捆住手腳，不要怕拉大悲劇與喜劇之間的差異，這種差異會使得戲的體裁感更加鮮明。

風格樣式：

整個維也納就像是一個大蛋糕，我們用一把刀將蛋糕切下了一小塊，通過這個剖面，我們看見了普通維也納人的生活。它應該是創造生活幻覺的，是通過生活細節和具體細緻的人物關係揭示戲劇衝突的。它應該是寫實的。它就像維也納的日常生活一樣，像身邊的那條多瑙河一樣，不停的流淌。

它應該有城市地域特徵的暗示，也許我們

可以看見維也納美麗的天際線，那音樂一般流暢的建築曲線可以使我們想像出這座城市的優雅和魅力。

它應該有時代的特點，也許有納粹紅黑白基本色調的總體象徵，使觀眾感到壓抑。同時它是充滿生活氣息的，有著具體細緻的生活環境，但這並不意味著過於細緻具體的佈景道具。在每一場景中我們必定會有必不可少的主要道具或支點。尋找每一場中最有代表性的道具和支點是我們重要的工作。這些支撐著每一場戲的道具和支點，他們應該是細緻的、精緻的、足以代表這個場景的。

比如第一幕第一景，一盞路燈、一張牌桌和溫暖的燈光，可以營造一個溫馨的家庭環境；它們就是最為必要的道具和支點。

除了伯克勒的家以外，全劇共有六個場景，我們是否可以在戲中利用兩個猶太人，成為每一場之間的過場人物，利用他們無休止地擦洗街道的機會，張貼和揭去表示環境地點的

示意牌，使他們刷洗街道和張貼示意牌的動作形成一種時代氣氛的象徵，也可以成為串聯起整場戲的重要「鏈條」。

比如，納粹的旗幟是否可以成為我們這個戲重要的舞臺形象或一種時代氣氛的暗示。

當然，維也納的圓舞曲也是一個重要的舞臺形象，它與不斷出現的納粹歌曲應該成為一種明顯的衝突，它可以暗示地域環境，可以反襯納粹的殘暴。更可以將整個戲統一在一個基調上。

我們可以設想一下這個戲是如何開始的：

在優美柔和的維也納華爾茲樂曲聲中，觀眾走進了劇場。舞臺大幕關閉著，整個劇場裏只有音樂在迴盪。場燈慢慢的壓暗，華爾茲的旋律越來越遠，逐漸聽不見了。這時，幾個強烈的特寫燈同時照亮了舞臺的建築台口，寂靜中，觀眾們看見了兩面猩紅的納粹黨旗垂掛在那裏。

大幕悄悄的打開，特寫燈壓暗，演區光

起，我們看見了伯克勒的家，戲開始了……我們也可以試想一下第一幕第二景的處理。第一景結束時…

伯克勒　就是說，洗了八次禮？（從哈青格爾手中奪過這張紙，仔細看）沒問題是個問號！（頻頻地向比內爾點頭）換句話說，是個吉普塞女人？（比內爾哭哭啼啼地跌倒在長沙發上。）

伯克勒　（把證件捲起來，隨便往她身邊一扔）現在咱們總該打牌了。（滿心喜悅地把每個酒杯裏斟滿了酒，把牌像扇面一樣捏在手裏）誰先出牌？開讓人們看看。該您，羅森布拉特先生。（幕下）

此時，維也納的圓舞曲在夜空中輕輕的迴盪，收光……換景時圓舞曲仍舊在劇場裏迴盪。這時，舞曲戛然而止，一片寂靜。

一束燈光打在舞臺前沿一個特定的位置，那裏也許有一塊象徵著牆壁或公告欄的東西。只見兩個黑衣黑帽，著猶太裝束的人逐漸出現在光區裏，他們的胸口無一例外都縫著大衛星。他們手拿漿糊桶和刷子，將牆壁一邊清洗乾淨，一邊小心翼翼地貼上了一塊白色的佈告，上面用黑色的字體寫著「市立公園入口處」，點出了環境。燈光慢慢收。舞臺一片漆黑。突然舞臺上爆發出一陣狂笑，燈光猛起，幾個猶太人正被眾多維也納衝鋒隊員和市民折磨著……。這一段戲我們可以不妨讓它有一些自然主義的味道，將那段殘酷的歷史瘡疤再揭開讓人們看看。

對燈光的設想…

創造生活幻覺的。日爾曼民族對色彩的追求應該是不過分的，加上當時的時代氣氛，它的色調應該是單純的，希望更多的利用演區光來營造我們劇中的環境特點。它應該是追求光

源的，比如牌桌上的吊燈，檯球桌上的照明燈，瓦斯特酒家的小馬燈，第四幕伯克勒家中斜射的夕陽等等。不希望滿台通亮，色彩燦爛。

對服裝的設想：

追求歷史的真實，追求人物身份的真實，希望在細節上也予以注意，力爭還原歷史。對主要人物的服裝精益求精，對一般人物的服裝儘量代用。

對道具的想法：

主要道具力求真實可信，找到具體外形和紋樣的時代特點。色彩注意與整個舞臺空間協調，不能「跳」。注意，那時的色彩比較柔和，沒有現在化學染料化學紡織品的鮮豔，服裝也希望注意這一點。

對音樂音響的設想：

這是全劇重要的組成部分，需要重點關注。它不僅要體現出時代氣氛，還要體現出奧地利的特色。圓舞曲與納粹歌曲的衝突是我們

應該重點注意的，比如瓦斯特酒店一場，納粹歌曲和維也納優美的民歌形成了尖銳的衝突，並引發了伯克勒與納粹黨徒更為激烈的衝突。音樂音響應是我們這個戲十分重要的表現手段，是一個重要的角色，它從頭至尾都應該參與我們的表演。我們應該求助於德國和奧地利的領館，請他們協助，找到一些具有時代特徵的納粹歌曲。

對化妝的設想：

重點在髮式和鬍子的變化上。不染髮。德國奧地利人當時的風氣和猶太人的基本裝束應該準確。納粹的髮式以及黨衛隊、衝鋒隊的髮式鬍子應準確無誤。似乎應短髮無須。

劇本的刪節：

全劇的演出時間估計在三小時左右，明顯偏長，最合適的時間應在兩小時左右，不超過兩小時為佳。因此刪節劇本就是十分必要的工作。但由於劇本本身的構思非常嚴密，臺詞之間的邏輯關係非常緊密，事件的過程細緻具

體，這就給劇本的刪節造成了一定的難度。我們既要保持事件的完整，人物邏輯的合理，臺詞的有機流暢，又要刪節的天衣無縫。這樣一來，刪節一定的場面和人物就成為一種必要。我們除了刪節一些臺詞和場面以外，又將第三幕的第三景完整的刪去。這樣可以既保持情節人物的連貫，又可以節約相當一段時間。在今後的排練中，我們還將本著尊重原作，不破壞劇情人物完整性的原則，繼續進行一定量的刪節。

事件分析：

第一幕

第一景——伯克勒的家

1、漢斯要去參加衝鋒隊的集會；
2、羅森布拉特來告別，他要離開奧地利；
3、比內爾「引火焚身」。

中心事件：羅森布拉特將被迫離開奧地利

事件命名：——「不情願的告別」

第二景——公園人口處

1、猶太人被當眾侮辱；
2、猶太兒童誤進公園；
3、伯克勒幫助了猶太婦女。

中心事件：猶太人陷入絕境

事件命名：——「及時的援手」

第三景——伯克勒的家

1、兒子和妻子要參加為希特勒祝壽的遊行，伯克勒大為不滿；
2、哈青格爾為伯克勒慶祝生日；
3、伯克勒的警覺。

中心事件：全城為希特勒祝壽，衝擊了伯克勒的生日。

事件命名：——「伯克勒的警覺」

第四景——火車西站三等候車室

1、布勞夫婦和羅森布拉特逃離奧地利；

2、伯克勒和赫爾曼的約定；

3、伯克勒耍弄秘密警察。

中心事件：人們紛紛逃離奧地利。

事件命名：——「無奈的逃離」

第二幕

第一景——卡倫貝格村的酒店「瓦斯特酒家」的庭院

1、伯克勒與朋友聚會；

2、伯克勒與柏林人發生衝突；

3、漢斯抓住了父親；

4、漢斯自作主張放走了父親與赫爾曼。

中心事件：兒子抓住了父親，又放走了他。

事件命名：——「兒子放走了老子」

第二景——大都會旅館裏蓋世太保的審訊室

1、格施忒特納對漢斯的威脅；

2、伯克勒和赫爾曼受到了秘密警察的審訊

中心事件：伯克勒與德國人的第三次交鋒。

事件命名：——「第三次反抗」

第三景——伯克勒的家

1、漢斯出賣了赫爾曼，赫爾曼死在了集中營；

2、伯克勒對赫爾曼妻子的救助；

3、伯克勒要將漢斯趕出家門。

中心事件：漢斯出賣了赫爾曼

事件命名：「父子衝突」

第四景——伯克勒家門口

1、戰爭使肉類成了稀缺商品；

2、伯克勒不得已掛起了萬字旗。

中心事件：伯克勒按自己的理解掛起了萬字旗

事件命名：「掛旗風波」

第五景——托斯卡咖啡館

1、漢斯被事實真相所震驚；

2、父子告別。

中心事件：漢斯瞭解了事實真相

事件命名：「漢斯的震驚」

第二幕

第一景——瓦斯特酒館的庭院

1、伯克勒夫婦為死在俄國的漢斯做了彌撒；

2、為了轉移比內爾的注意力，伯克勒故意激怒妻子。

中心事件：漢斯死了，伯克勒要轉移妻子的注意力

事件命名：「伯克勒的『心理學』」

第二景——伯克勒的家

1、德國來的難民住滿了伯克勒的家；

2、伯克勒和克那波探討誰是戰爭的罪魁禍首。

中心事件：尋找戰爭的根源

事件命名：「誰是戰爭的罪魁禍首」

第四幕

第一景——伯克勒的家

1、慶祝戰爭結束；

2、「希特勒」又出現了；

3、抓瘋子；

4、羅森布拉特回來了；

5、生活雖然重新開始，但人們學會了警惕。

中心事件：「希特勒」重又出現

事件命名：「永遠要警惕」！

甬劇《風雨祠堂》的導演構思

原著：瑞士　弗里德里希・迪倫馬特

改編：王信厚

導演：李建平

設計：徐海珊

演出：寧波藝術劇院甬劇團二〇〇五年演出

　　這是一齣根據瑞士劇作家狄倫馬特的著名劇作《貴婦還鄉》（又譯作「老婦還鄉」）改編的新戲。

　　弗里德里希・狄倫馬特（Friedrich Duerrenmatt，1921-1990）瑞士劇作家、小說家。一九二一年一月五日出生在伯爾尼州的科諾爾豐根一牧師家庭。曾在伯爾尼和蘇黎世學習文學、神學和哲學，畢業後當過新聞記者和劇場解說詞作者，後在蘇黎世《世界週報》任美術和戲劇評論編輯。一九四七年發表的第一部劇本《立此存照》，寫十六世紀明斯特一個再浸禮教徒為了信仰寧可拋棄財富和家庭

的故事，在蘇黎世首演成功。劇作《盲人》（一九四八）以德國三十年戰爭為背景，主人公盲公爵的遭遇取材於《聖經》中約伯的故事；寫作手法受德國表現主義戲劇的影響。

　　《老婦還鄉》（一九五六）是他聞名世界的第一部劇本。女主人公是億萬富翁，她在離別45年後重返故鄉，為了害死使她17歲時淪為妓女的舊日情人伊爾，用金錢收買了全城居民，讓伊爾突然死去。劇本揭露了金錢對人們心靈的巨大腐蝕作用，在藝術上採用了作者擅長的「悲喜劇」手法，戲劇效果強烈。一九六二年問世的《物理學家》，進一步奠定了狄倫馬特在西方文壇的地位。劇本主人公是一個天才的物理學家，他研究出一種能夠發明一切的萬能原理，因擔心這一發明被政治家利用去毀滅人類，便裝瘋躲進瘋人院。西方和某「社會主義」國家的情報機關都派人裝瘋打進瘋人院，企圖竊取資料，而以瑞士大資本家為後臺的瘋人院女院長卻早已盜走了論文。劇中的物理學

家是作者肯定的正面形象，但是他的逃避政治的願望只是一種空想，最後還是落入了象徵大壟斷資本家的女院長手中。這個劇已成為西方劇壇的保留劇目。

狄倫馬特其他重要劇作有《羅慕洛皇帝》（羅慕洛斯大帝）（一九四九），它取材於羅馬歷史，故事卻完全是虛構的，表現了作者對生活的冷漠旁觀的態度。《密西西比先生的婚事》（一九五二）進一步發揮了這種處世態度。《天使來到巴比倫》（一九五四）的背景是古巴比倫王國，以寓意的手法強調人只有依靠自己才能獲得幸福，鄙視財富和權勢。《弗蘭克五世》（一九六〇）成功地塑造了一個橫行不法的資本家形象，是繼《老婦還鄉》後又一部抨擊金錢萬能的劇作。一九六六年問世的《流星》取材自《聖經》中的拉撒路的故事，描寫一個著名作家一再死而復活的荒誕故事，曲折地反映了資本主義社會中藝術家的精神危機。這部諷刺喜劇被認為是作者的自我寫照。

狄倫馬特除了以喜劇形式反映悲劇性社會問題之外，還喜歡用「犯罪小說」的形式反映現實社會問題。他認為，描寫犯罪問題是研究現代資本主義社會唯一有效的方法，因為現實生活中充滿了罪惡，作者可以通過犯罪問題探索犯罪的生理、心理原因和社會根源。《法官和他的劊子手》（一九五二）是他的第一部犯罪小說，它以頗有說服力的情節描寫，揭示了法律的破產。中篇小說《拋錨》（一九五六）通過一次遊戲探索了犯罪和道德問題，在題材處理和人物心理分析上，構思巧妙；對社會的冷酷無情和墮落的揭露，有一定深度。《諾言》（一九五八）是他的犯罪小說的代表作，副標題為「以犯罪小說形式寫的安魂曲」，它通過主人公破案不成而身敗名裂的結局，反映了主持正義者反被看成怪癖的令人震驚的社會現象。這樣的故事完全脫出了一般偵探小說的窠臼。

狄倫馬特的作品表現為荒誕、誇張，卻

都反映嚴肅的社會問題。他自稱「中立主義者」，實際上是人道主義者，他面對社會現實中的畸形現象無可奈何，作品中的主人公往往有悲觀、消極、走投無路的特點。狄倫馬特還寫過一些戲劇理論著作，以《論喜劇》（一九五二）《戲劇問題》（一九五五）、《弗德里希·席勒》（一九六〇）等文章建立了自己的悲喜劇理論。

在狄倫馬特的原著裏，貴婦克雷爾用金錢作為利器，擊碎了居倫小城的寧靜和善良。作者用一種寓言的方式，淋漓盡致的揭示了人性的複雜性和金錢給與人們粉碎性的打擊，在金錢面前，人性中惡的一面表露無疑；在金錢面前，任何原有的古老的道德、秩序都顯得那樣不堪一擊。

狄倫馬特的思維是一種怪誕的思維，往往以無比豐富的想像力創造出離奇荒唐的情境和人物，藉以諷喻現實。他對世界的看法是悲觀的，他至多相信人道主義的力量將取得勝利，

他用喜劇的方式來體現自己的結論，但他的大多數喜劇實際上是悲喜劇。「怪誕」是他戲劇作品的核心手法，他運用怪誕的手法，將生活中常見的事物加以變形，或者將醜陋的事物美化，或者使崇高與滑稽結合，或者將某個細節加以誇張和魔怪化，這樣，司空見慣的事物變得怪異荒唐後，一是可以產生間離效果，使事物失去舞臺的幻覺，二是產生喜劇效果。他的戲有比較明確的主題思想、完整的故事情節、鮮明的人物性格和生動的戲劇語言。人物和戲劇情境看上去怪誕，實際上合乎情理，富有哲學意蘊。他實際上是在用一種喜劇的方式辛辣的諷刺和鞭撻金錢至上的現實世界。狄倫馬特說過：「一種悲劇所賴以存在的肢體齊全的社會共同體的整體已經失去。今天的社會只有喜劇才適合我們。」這個戲荒誕的復仇方式很可能會影響我們對這個戲的理解，因為中國人不會出現這樣的復仇方式，更不大可能出現這種整個的，他至多相信人道主義的

小鎮人們群體性的附和。但我們從一個人二十年的苦難生活出發，從二十年非人的妓女生涯出發，從渾身都是零件裝配而成的痛苦出發，從曾經差一點被沉塘的經歷出發，我們就可以理解她的復仇方式。也就是說，我們應該從她的情感邏輯出發去理解她的復仇方式。

改編這樣一齣名著無疑是很困難的，首先它具有名著原有的社會影響和經過世界肯定的文化價值；它又有原著中很強的藝術特色；更重要的是它有著不同於我們民族的人物思維方式和情感表達方式。幾重限制攔在我們面前，使得我們不得不數次調整我們改編的方向和方法。簡單的翻譯成中國的故事？我們發現很難解釋人物的動機，因為那是外國人的情感邏輯和思維邏輯。將故事中國化？我們還是發現劇中有著不同于中國人的思想感情，甚至有些「食洋不化」，半生不熟。幾經周折，我們找到了一條出路：忠於原著精神，保留原著中的思想力量，然後進行「改編」。也就是既忠於原著，又不拘泥於原著。比如花兒這個角色，就是原著中所沒有的，她的出現，給全劇帶來了濃厚的中國人特有的倫理道德和價值觀念，帶來了中華民族所獨有的感情色彩。

最重要的改動是在全劇的結尾處。原劇作是以殺死伊爾，克雷爾的金錢戰勝了居倫城作為全劇的終結。但我們覺得這樣的結尾對於中國觀眾來說有些不太容易接受，它太冷酷，太無情，也不符合中國觀眾的審美習慣。我們改成現在的結尾就是為了照顧到中國觀眾的欣賞習慣，這樣的結尾不僅給全劇帶去一絲淡淡的溫情，同時也彰顯了我們改編此劇的立意——在世間萬物中，人的生命永遠是第一位的，是最寶貴的。人的生命只有一次，誰也沒有權利去剝奪別人的生命，哪怕是最卑微的生命。

中國封建社會的傳統力量是強大的，尤其是以宗族血親為紐帶的氏族社會。氏族內部的傳統道德力量和慣性思維可以強大到無視法律的存在，可以漠視人的一切情感，可以漠視人

的存在。有報載，最近雲南某地試圖用氏族的血親紐帶、道德力量和古老的歃血盟誓等手段，使希望戒毒的人控制自己吸毒的慾望，從而達到戒毒的目的。從這裏我們可以看出在中國封建社會裏，氏族內部的傳統力量是巨大的，外部的力量很難侵蝕其內部。但同時，這種力量又是無比脆弱的，在相對封閉的社會裏，它的力量顯得不可一世的強大，但是只要外部有一種因素輕輕敲擊一下它，它立刻就會土崩瓦解。這種因素就是「錢」，就是可以改變人們命運的「經濟」因素。正像莎士比亞在《雅典的泰門》第四幕中所描述的那樣：「金子！黃黃的、發光的、寶貴的金子！這東西，只這一點點兒，就可以使黑的變成白的，醜的變成美的，錯的變成對的，卑賤變成尊貴，老人變成少年，懦夫變成勇士。嗐！你們這些天神們啊，為什麼要給我這東西呢？嘿！嘿，這東西會把你們的祭司和僕人從你們的身旁拉走，把壯士頭顱底下的枕墊抽去；這黃色的奴隸可以

使異教聯盟，同宗分裂；它可以使受咒詛的人得福，使害著灰白色的癩病的人為眾人所敬愛；它可以使竊賊得到高爵顯位，和元老們分庭抗禮；它可以使雞皮黃臉的寡婦重做新娘，即使她的尊容會使身染惡瘡的人見了嘔吐，有了這東西也會恢復三春的嬌豔」。

在劇中，作者用「祠堂」這一象徵性的建築替代了原作中的「居倫小鎮」，突出的表現了氏族社會原本強大的力量，同時用祠堂這一建築所形成的內部幽暗的光線，象徵了人心的幽暗。我們將體現中國傳統家族血親紐帶的祠堂作為全劇的主要象徵物，所有的故事都被籠罩在祠堂巨大的陰影下，一旦人物走入這個「陰影」，他就不可避免要受到它的控制和影響。

我們將此劇設置成發生在本世紀初中國南方浙東一帶一個偏僻小城鎮的故事。這是一個陷入嚴重經濟危機的南方小城，由於外國資本在大城市的入侵，小城居民原本自給自足的生

活方式也受到了嚴重的衝擊，居民們正面臨破產和饑餓。

劇本探討了金錢與法律的關係，程家傳固然有罪，但遠構不成死罪，然而依附於金錢的法律不可能保護他的生命，小鎮的居民明知這是不公正的謀殺，卻昧著良心高唱「不是為了錢」；明明是為了錢，卻厚著臉皮聲稱「主持公道」。劇中還探討了金錢與道德的關係，小鎮居民得到了金錢，但良心和道德卻受到了腐蝕，並且這種腐蝕是永久性的，是不可逆的，它徹底摧毀了小鎮人們過去的純潔善良。程家傳最後說出「一切都是自己的錯」，情願以生命來贖罪時，他心裏其實已經明白，他的錯只錯在沒有錢上。當全城的人們對他的生命進行表決時，他也舉起了自己的手。這樣，他就從一個原本犯有道德過錯應該令人鄙視的人物變成了觀眾同情的對象。他雖然沒有受到金錢的誘惑，但他卻屈服於金錢勢力的恐怖，作為一個弱者，他毀滅了。但在這個小鎮裏，他

在精神上道德上最終是一個勝利者。

這是一齣悲喜劇，老婦復仇心切，程家傳卻被蒙在鼓裏想入非非，兩相對照，形成了典型的悲喜劇。老婦殘年，病入膏肓，她手無縛雞之力，她只有一件武器──金錢。全劇突出了金錢和道德在人們心中引發的衝突，表面上寫的是老婦用金錢來復仇，但實際上寫的是小城的居民為了金錢出賣了守恆多年的道德，出賣了自己原本純淨的靈魂，從而顯示了金錢在當今物質社會無堅不摧的力量。全劇的衝突發展到最後，已經不是善良與邪惡、正義與非正義、美與醜的衝突，而是一群「獵手」與「獵物」之間的衝突。但奇妙的在於，老婦一旦失去了她無堅不摧的利器──金錢，瞬間，她就從一個驅使獵手圍獵獵物的主宰者，變成了一個被獵手圍獵的獵物。這個變化是如此迅猛，以至於沒有一點過渡，沒有一點憐憫。這也是金錢的力量，但這一次不是金錢的驅使，是小鎮的居民們失去金錢失去希望之後赤裸裸的獸

性大發。

主題立意：

在這個戲裏，我們要表現的是金錢的力量如何輕易的摧毀了人們固守了多少代的傳統倫理道德，在金錢面前，那些貌似堅固的傳統倫理道德是多麼的不堪一擊，在金錢的面前，人可以變成屠殺同類的獸。同時我們更想表現的是，不論金錢的誘惑多麼大，多麼咄咄逼人，人性的光芒終究會照亮幽暗的祠堂。這是這個劇本與原作之間最大的區別，不管程家傳的命運多麼令人不忍，金錢面前人的靈魂多麼醜惡，但作者仍將希望和善良帶給了觀眾，仍給這個冰冷的社會帶去一絲溫情。

演出的現實意義：

金錢帶給我們的好處太多了，它可以改變我們的生活，可以給我們帶來一切想要得到的東西。可是仔細考慮一下，得到它的同時我們是不是也失去了一些原本我們很珍視的東西？那些東西可能是經我們世代精心留存下來的，一直被我們視為生活的圭臬，可是在金錢面前，我們竟會將它們棄如敝屣。通過我們的演出，我們應該給觀眾一些啟示，應該給觀眾展示金錢對人靈魂的侵蝕，應該展示給觀眾，金錢對人的侵蝕是多麼容易啊！同時我們也應該展示花兒美好善良的心靈，這也是我們整個民族善良心靈的展現，「怨怨相報何時了」，「以德報怨」，「己所不欲勿施於人」，這些都是中華民族幾千年沉澱下來的精神文化和民族的心理定勢。中華民族對於傷害過自己的人，總有一種大國子民的心態，總願意找出一些原因去原諒對方，總願意以寬廣的胸懷容納對方。我們讓花兒在最後關頭救下了夫人，正是體現了中華民族溫柔敦厚博大寬廣的胸懷，也許這將是我們這個戲最大的亮點。

這個戲帶給觀眾的不應該是感動，而應該是震驚。我們應該讓觀眾震驚的是，這樣一個幾百年來古樸、安祥、平和的小鎮，竟被一張看不見的，無法兌現的「空頭支票」整個顛覆

了，這是第一個震驚。在夫人的心中，人世間只有金錢是實在的，金錢的魔力是無邊的，金錢是攪動人世間一切事物的「魔棒」，她憑藉這根「魔棒」將往日裏古樸、安祥、平和的小鎮攪了個天翻地覆，人人都在這根「魔棒」的指揮下失去了本性，可這根「魔棒」在柔弱的花兒面前卻失去了作用。可是夫人一貫持之，視為天經地義的人生信條輕易的就被花兒顛覆了，她沒有想到，居然在這個世界裏還有不為金錢所誘惑的人。；她更不會想到，應當把她視為仇人的花兒竟然在死亡關頭將她救下，並且放過了她；而對夫人致命的一擊則是花兒臨走時的一句話：「只要你活著，就是一個值得珍視的生命！」我們可以看到，在花兒的背後是博大厚重的中華文化，在花兒的心中，是中國人最不缺乏的寬厚、仁愛和慈悲，這種寬厚、仁愛和慈悲可以熔化一切。這不能僅僅用人具有的「善」的本性來解釋，在某種程度上，花兒的行為具有一種佛教上的含義，具有一種最

高品格的人性，這也是我們將要給觀眾的第二個震驚。

我們要將演出風格定為：

稍稍有些變形的具有濃郁江南小鎮風情，鮮明的典型的地域特徵，比例不太準確的建築特色，濕潤的空氣。

荒誕怪異的行為方式下真實細膩的人物感情。

天空陰鬱，氣氛壓抑。

一種苦澀的微笑，一種欲哭無淚的感覺。

演出樣式的追求：

創造生活幻覺的整體氛圍，細緻具體的局部。

我們會突出體現祠堂的外部和內部，體現它龐大的體積，體現它巨大的陰影，體現人在它面前的渺小和畏懼。祠堂出現在我們面前時，它是陳舊的，斑駁的，可以看出歲月和風雨給它留下的印痕。除去程家傳的小店以外，我們在每一場中都會讓觀眾感覺到它的存在，

都會使觀眾感到它令人不寒而慄的巨大力量。

我們將會把那個敲鑼人作為貫穿全劇的一個重要人物，通過他的幾次出場，將全劇有機的串聯起來，並且形成一種特殊的樣式。在第一場，他上場時可能衣衫襤褸，那一面敲了幾十年的銅鑼已經破了，銅鑼的聲音是嘶啞的。在第二場，他的衣著開始發生了變化，那面破鑼也換成了一面新鑼，他曾經嘶啞的嗓音也變的高亢起來。

但隨著夫人的到來，他的衣著開始發生了變化，那面破鑼也換成了一面新鑼，他曾經嘶啞的嗓音也變的高亢起來。

在第六場結尾時，夫人說：「什麼輸了金錢不輸理，這世上有錢就有理，豈有輸錢不輸理之說！」這時，我們會讓打鑼人衣著光鮮的拎著一面新鑼突然出現在夫人身邊，大聲叫著：「祠堂翻新，電廠落成，程家富裕，不忘文明，揚善懲惡，撥亂反正，善惡有報，維護公平。」助紂為虐的感覺撲面而來。

當眾人圍獵程家傳時，又是敲鑼人鑼聲當當的掀起了一個殺人的高潮。

而當第八場夫人破產之後，我們又可以看見他的衣著發生了變化，在第一場時出現的襤褸衣衫又重新穿在了他的身上。

敲鑼人是全劇節奏變化的引領者，是戲劇情節走向的風向標，也是形成一種樣式感的重要因素。在演出中，我們將強化他的作用。

演出節奏的追求：

作為主要的矛盾衝突——金錢與古老道德的衝突，無疑是結構這個戲最重要的因素，這個衝突不論體現在外部還是人物內心，都是劇烈的，緊張度很高的，節奏應該是很快的。

作為戲曲藝術，作為一種以歌舞來說故事的藝術，作為一種時常有炫技性表演的藝術來說，有時偏離正常的生活節奏和邏輯，恣意汪洋的灑灑一番炫耀一番也是必要的。雖然這是一個發生在本世紀初的故事，雖然當時的社會生活的節奏很緩慢，外部顯得很悠閒，但考慮到現在觀眾的欣賞習慣，我們不僅應該在戲的結構上進行刪繁就簡的處理，也應該在戲劇的外部

節奏上有所考慮，儘量避免不必要的拖遝，避免過多的炫技性的表演。

鮮明、快捷、乾淨應是我們追求的目標。

但我們會在戲劇進程中，在戲劇衝突的關鍵時刻，突出停頓的作用。舞臺停頓是指舞臺事件的停止或暫時的停頓。舞臺停頓是一個有機的停頓，是一個有前因和後果的停頓瞬間。

一般來說，舞臺有機停頓有兩種，一種是場上事件給人物帶來了較大的衝擊，使人物震驚、尷尬、僵持、或者是一時語塞無話可說，不知如何是好。另一種則是遇見了一時無法溝通的人物關係或事件，停頓下來尋找新的溝通方式。這是一種尋找行動方式方法過程中的短暫停頓。

舞臺停頓常常並不意味著事件的結束，而是預示著更激烈的戲劇衝突的到來。我們在這個戲裏可以找到一些很有意思的有機停頓的瞬間，我們會利用這些瞬間，揭示人物關係和矛盾衝突的實質。

比如第一場裏夫人發現那塊青石板的瞬間；第二場結束時程家傳一人呆坐在風雨中的瞬間；

第三場裏夫人宣佈送給程鎮大洋三百萬後，所有人的都驚呆了的瞬間；

第四場黑狗被打死的瞬間；

第八場程家傳遍體鱗傷默默地上場的瞬間；

以及最後一場裏所有人下場後，夫人一人在場上唱完那段唱腔後的巨大停頓瞬間。

音樂的追求：

希望體現甬劇的音樂特色，老腔老調也許更能體現甬劇的地方特色。要想此劇能夠站住腳，音樂的地方特色是必不可少的，這也是甬劇有別於其他劇種的主要因素。當然，希望在配器上更多的注意現代觀眾的聽覺需要。

演員的表演：

我們希望用戲曲的方法，用甬劇的方法去表現人物。要求演員的表演在真實的基礎上適當的誇張，有些場面可能會在內心充實的基礎

上略略背離生活原態，我們會用一些「表現」的手法，強調戲的內涵。這個戲許多違背一般生活常理的情節是我們表演的難題，怪異荒唐是原作的特色，一些間離效果的使用，又使事物失去舞臺的幻覺，又可能使我們在表演時感到一時無法準確掌握。但抓住人物的精神世界，找到人物的情感邏輯，充滿信念感的去表演，就會解決這些難題。應該說，越真實的表演，就能顯現此劇怪異荒唐的藝術特色。

服裝化妝的處理：

南方特色必不可少。也許我們會在戲劇進程中，隨著程鎮人們生活的改善，將原本的衣衫襤褸逐漸變為衣衫整潔，然後再變為衣衫華美。我們可以通過衣衫色澤樣式的變化，體現人們內心的變化。當然，到最後一場時，原本華美的衣衫沒有了，人們又穿上了第一場的襤褸衣衫。從服裝的變化中我們可以隱喻人們內心的變化，我想，隨著生活境遇的改善，原本頭飾蓬亂，面

有菜色的人們可能會變得容光煥發，但他們的內心卻變得日益陰沉晦暗，這種內心和外表的極大反差也正是這個戲的特色之一。

夫人的衣著應該和小鎮的人們衣著有明顯的區別。如果說小鎮的人們衣著是浙江一帶的特色，夫人則是從上海等大城市過來的，她的衣著應該有明顯的城市印記，應該是華貴的，雍容的。

道具的處理：

這個小鎮過去曾經富過，也許出過幾個像模像樣的大戶人家。現在程鎮敗落了，但過去的遺存仍可顯示出它過去的風貌。因此在大小道具的處理上我們應該注意它是精緻的，有品位的，有時還會泛著幽幽的光澤，儘管現在它們已經顯得舊了，殘了。尤其是在祠堂裏陳設的那些器物、桌椅，更應講究。在程家傳設的小店一場，我們可以利用這個環境，將浙江小鎮的地方特色充分展示出來，比如室內的陳設，小店的特色，室內外環境的營造等等。在

這個小店裏，它的傢俱和祠堂裏的傢俱應該有明顯的不同，它就是一個僅僅可以維持生計的小店。

我們還會讓觀眾特別注意到那塊具有重要戲劇性因素的青石板。從第一場開始，我們就會讓觀眾特別注意到它的存在，也許這時它只是一塊普通的青石板，二十年前過去了，它仍舊靜靜的躺在祠堂的門口，過去它是使人沉湎的兇器，現在它可能是慵懶的人們娛樂的場地，人們可以在上面打牌九、喝茶、聊天。只是由於夫人的到來，到了最後一場，使人娛樂的工具複又成為殺人的兇器。

在一些手持的小道具的製作上，應該具體細緻，越具體細緻，這個戲就越顯得荒唐怪誕。

音響的處理：

小鎮的音響很少，是幽靜的，應該保持這種基調，出現的音響應該是精心選擇的，應是點睛之筆。

第一場裏，當夫人推開祠堂厚重的大門時，我們可以聽見那吱吱嘎嘎作響的門臼摩擦聲。

第二場裏，祠堂邊小院落裏，幾隻小鳥的鳴叫聲應該是這一場的主要音響。結尾時的風雨雷電聲應該是震撼人心的。

第三場裏，喜慶的鑼鼓聲和鞭炮聲是重點，但我們希望鑼鼓是演員在舞臺上敲出來的。

第四場裏，眾人圍捕黑狗的喊叫聲和黑狗被打死的那一聲槍響應該是震撼人心的，應該給人一種天羅地網的感覺，一種天網恢恢的感覺。那一聲槍響應該是放大的，變形的，打在觀眾心上的。

第七場追殺程家傳的喊叫聲，應該就是第四場圍獵黑狗的重複，但是它更瘋狂，更沒有理智，更像一群獸類的嚎叫。

為體現本世紀初的環境特點，真實是我們的追求。在話筒的音量處理上，要控制住音量，突出演員自身聲音的本質，使觀眾感覺不到電聲的存在。

具體的導演處理：

第一場——這是全劇的引子，是規定情境的營造。我們首先要帶給觀眾一個沉寂的、蕭條的、遲滯的小鎮氛圍。我設想，在開演前，觀眾進場時，我們就將大幕拉開，在舞臺上演員們真實的生活著，他們就是小鎮的居民，觀眾可以看見他們在懶洋洋的曬太陽、在那塊將要發生重要作用的青石板上打紙牌；觀眾還可以看到他們在做小買賣、在說閒話、在幹一些可幹可不幹的事情。就這樣，他們在觀眾的注視下慢慢的生活著，毫無希望的生活著，整個小鎮彌漫著一種頹唐的氣息。

漸漸的，開演的時間到了，場燈漸漸滅了，他們仍舊在舞臺上生活著，這時，打鑼人出現了，嘶啞的鑼聲驚醒了沉寂多年的小鎮，我們的戲就此開始了……。

這一場的中心事件是夫人的到來給小鎮帶來了巨大的希望，同時，勾起了夫人以及眾人對過去往事的回憶。在這裏，我們尤其要強調

那塊青石板的作用，我們要利用一些舞臺手段引起場上所有人以及觀眾對它的注意。

當然，我們會在這一場裏造成今後事件的懸念，引起觀眾的觀賞興趣。

在夫人上場後，我們可以利用服裝上的反差，體現這個小鎮的經濟狀況。也許所有的人，包括鎮長和眾族老在內，穿著上已是竭盡所能，但仍顯得寒酸破舊，使夫人在這群渾渾噩噩的人群中顯得超凡脫俗，氣質高貴。

第二場——這是一場似溫馨實則屠刀畢現的戲。首先，我們將戲安排在祠堂的後院或者是偏院，這樣我們可以將祠堂這一具體的形象繼續保留在觀眾的視線裏，同時，祠堂對觀眾和場上人物的壓迫感仍將繼續存在。

在這一場裏，我們將要突出情節的陡轉，夫人一下子亮出了殺人的屠刀，給場上人物和觀眾一個意外，這是一種出乎一般人意料的殺人方法，同時為劇情的發展創造了一個巨大的懸念。這一場可分為兩個段落，第一個段落

是夫人貌似溫馨的回憶，而其實這種回憶越溫馨，給夫人造成的反彈就越大，痛苦就越深，殺人的動機就越強烈。第二個段落是全劇矛盾衝突的真正開始，夫人說出了殺死過去情人的辦法——讓大家殺死他，讓平時朝夕相處的親朋好友來殺死他。這是一個駭人聽聞的殺人方式，是一種聞所未聞的殺人方式，程家傳震驚之餘是不相信的，在結尾，我們會處理他一個人在場上，雷電風雨中，他仍舊呆坐在那棵巨大樟樹的根部，他不相信，但同時，一種恐懼籠罩了他。

第三場——這場戲是夫人和小鎮千百年的傳統道德進行的初次交鋒。開場時，夫人將要捐助大家的消息使祠堂內外所有的人都沉浸在一片喜悅中。當夫人終於說出了那個令人吃驚的數字——三百萬！場上所有的人都窒息了，因為這是個令人無法相信的巨大數字，我們將會在這裏設置一個巨大的停頓，所有的人都停止了呼吸，場上瞬間出現了一個靜場，也許是

五秒，也是甚至是十秒，隨後緊接著的就是一個近乎瘋狂的狂熱場面，但令眾人萬萬沒想到的是夫人說出了一個令所有人都無法作出回答的條件，這時我們可以看見金錢的作用在開始慢慢顯現了，那三百萬的巨大誘惑就開始侵蝕所有人的靈魂，從這時開始，他們的說話不整齊了，說話時的底氣開始不足了。只有花兒站了出來，開始向夫人的誘惑發起了挑戰，這時，我們看見小鎮搖搖欲墜的古老道德和良心勉強站穩了，鎮長代表全鎮居民勉強保住了自己的操守。

第四場——這場戲很熱鬧，充分展示了小鎮的人們內心開始發生劇烈變化，人們開始預支未來的期望，紛紛來到程家傳的小店用賒帳的方式滿足自己的物質慾望。從表面上看，是人們對自己的未來充滿了期望，可以花掉明天的錢。其實內心真正的、不可告人想法是已經預期了程家傳的必然死亡，今天的賒帳明天是不用還的，這才是這場戲裏最令人毛骨悚然的

地方！

鎮長的出現帶來了好消息，夫人要和程家傳結婚。這時整個劇情彷彿發生了陡轉，程家傳的命運發生了180度的大轉彎，可不等程家傳緩過神來，還沒來得及高興，夫人亮出了她的底牌——「你要比我先走一步」！她仍將死亡的陰影罩在程家傳的頭上。夫人的態度很明確，程家傳的態度也可以預料，最有趣的是族長的態度，這時的他已經守不住內心那道搖搖欲墜的道德底線了，他居然也說出了：「我看夫人說得也有些道理」。其實族長的態度就是全鎮人的態度，他們的終極目標就是拿到夫人那筆足以使他們擺脫貧困的錢，只不過族長的臉上還蒙著一層薄薄的道德面紗，他要用最合理最文雅的方式說出內心那種赤裸裸的慾望。

隨之而來的「殺狗」一段就是一個具有象徵意味的場面，夫人最心愛的小黑狗在所有人的行動卻將他們的內心動機赤裸裸的暴露在朗朗乾坤之下，他們的行動實際上具有一種群體的圍獵追殺下死去了，所有的人用這種方式充

分表達了他們對夫人順從，也用這種方式直截了當的表達了他們對程家傳命運的期望——一旦需要，我們是可以下手的！這個場面應該不僅使程家傳顫慄，更應該使觀眾感到震驚：人只要被金錢誘惑，是可以變成非人的！這一段真正的小黑狗。也許人們在追殺小黑狗時，所有人的眼睛都在盯著程家傳。

第五場——這場戲仍舊放在第一場的空間裏，這裏有一種對照呼應，第一場夫人從這裏走來，到第五場程家傳則要從這裏逃出去。這場戲的內容很簡單，情節線索也不複雜：整個程鎮陷入夫人金錢的「魔力」之中，程家傳發現自己陷入了絕境，花兒準備帶他逃出程家鎮。這是一場很難排的戲，是一場語言與行動形成強烈對比的戲，他們的語言是那麼溫情脈脈，彷彿充滿了程鎮人特有的人情世故，可是他們的行動卻將他們的內心動機赤裸裸的暴露在朗朗乾坤之下，他們的行動實際上具有一種群體

性流氓無賴的行為特徵。在這場戲裏，我們應該使用一些表現的手法，應該使用大量的群眾場面，將整個程鎮居民的內心世界剖析出來。這場戲實際上是程鎮居民直接參與實施殺人計劃的第一個具體行動。

第六場——這一場表面上充滿喜慶氣氛，實則處處殺機，對於程家傳和花兒來說，整個婚禮上彌漫著一股死亡的氣息；對於程鎮所有的人來說，這是一個盛大的慶典，這將意味著那巨額的金錢已經唾手可得，但同時，對於所有的人來說，今天還隱藏著一個巨大的危險，因為花兒已經邀請了上海的記者，這個全鎮人都參與的圍獵計劃很可能會毀在柔弱的花兒手裏，因此對眾人來說，這是命懸一線的時刻，設法堵住花兒的口是今天的首要任務。

這一場發生的事件很多，首先是眾人阻止花兒向記者揭發事件的真相，所有人採取的措施都是讓人挑不出任何毛病的歡慶熱鬧的中國式喜慶方式，他們採用了任何中國式婚禮場面的，早一天也許可以更早的解脫恐懼的折磨。

上都能見到的喜慶方式——灌酒。但這種灌酒的過程還伴隨著眾人的膽顫心驚，如果不把花兒灌醉，真相就會暴露，那錢就會不翼而飛，因此他們在灌酒的過程中是齊心協力的，是爭先恐後的。花兒終於倒下了，一個巨大的危險暫時消除了，大家都鬆了一口氣。當記者出現後，整個程鎮人開始了撒謊，他們撒謊時是那樣真誠，那樣言之鑿鑿，簡直不容置疑，我們悲哀的看到，程鎮人已經無法挽回的墮落了，他們正將人性一點點拋棄，自己身上蟄伏的獸性逐漸蘇醒。

隨之而來的是程家傳對無法擺脫的命運的臣服，但實際上是程家傳對自己命運的悲哀，對程鎮人行為的絕望。這是一段很悲涼的戲，死亡已經在向他一步步迫近，將要到來的命運時刻在折磨著他，就像一個被判處死刑等待執行的犯人，既然已經逃脫不了，既然已經確定了死亡的命運，那麼早一天晚一天是無所謂的。

於是，他開始了自戕，希望別人幫助自己結束可悲的生命。可他這點可憐的願望卻不能實現，人們還要讓他可憐的生命為發電廠的竣工慶典作點綴，這時的程家傳已經徹底明白，他對待那只黑狗一樣，舞臺上出現了瘋狂的人們，瘋狂的行為，程家傳就像一隻喪家之犬，終於被瘋狂的人們逼下了懸崖。這場戲是整個戲的情節高潮，戲劇情節進行到這裏，我們不僅要給觀眾帶去具有極大觀賞價值的戲劇情節，更要給觀眾心靈上的震撼——「為了錢，人是可以變成獸的。」

一旦認為程家傳已經死去，程鎮人的企圖就赤裸裸的表露出來，他們馬上向夫人伸出了手，討要那三百萬。

結尾的情節使整個戲發生了極大的跌宕，夫人破產了，變得一貧如洗，人物命運急轉直下。

應該說，殺程家傳的不是夫人，而正是程鎮的全體居民。

第八場——從一個獵手變成了一個被圍獵

於是，他開始了自戕，希望別人幫助自己結束可悲的生命。可他這點可憐的願望卻不能實現，人們還要讓他可憐的生命為發電廠的竣工慶典作點綴，這時的程家傳已經徹底明白，他輪給了錢，所有的程鎮人都輪給了錢，他無力抗爭下去。

第七場——這是殺人的慶典，這一場不僅有眾人助紂為虐，所有的人都眼睜睜的看著他將要死去，更有按捺不住的內心的喜悅，希望他早一點觸電而亡。程家傳在所有昔日的親朋好友左鄰右舍的「圍獵」中，在他們沒有一絲的留戀中，絕望的走向了將要置於他死地的電線。更令程家傳絕望的是兒子在父親生命的最後關頭居然沒有伸出自己的手，這是對程家傳最致命的打擊，這極大地刺激了他，激起了他巨大的從未有過的憤怒，於是他扔掉了電線：我為什麼要死？我為什麼要為你們而死！他終於擺脫了夫人的桎梏，勇敢的作了一回自己生命的主人。

的對象，夫人的命運發生了一百八十度的大轉彎，她又重新面臨二十年前的同樣命運——沉塘。這次她的罪名理所當然的是「謀殺親夫、造謠撞騙」，那塊在第一場裏產生很大作用的青石板又出現在夫人的面前。但這一次的集體謀殺不是金錢的驅使，而是小鎮的居民們失去金錢失去希望之後赤裸裸的獸性大發，是獸類對人類的謀殺。由於金盒子的出現，使所有的人忘卻了正在主持的「正義」，這時誰也顧不上主持正義，誰都想在瓜分時能多得到一點實際的利益。

這一場的高潮，也是全劇的高潮。在這裏，鱗傷的程家傳顫巍巍的出現在祠堂。在這裏，將出現一個很大的停頓，所有的人都被震驚了，一時間，所有的人都失去了反應的能力，就像一個兒手突然看見被害人又出現在自己的面前。在這一段裏，我們特意安排程家傳不說一句話，他只是伸出顫抖的手，將金盒子交給了夫人。在他要離開的一瞬間，我們又讓他掏

出了幾張紙幣，依然顫抖著塞在了夫人的手中。我們說不清程家傳這個舉動的確切含義，也許他自己都無法解釋自己的行為——是憐憫？是回憶？是絕望？是報復？是殘存的那一絲溫情？我們不希望有一個明確的答案，這一切，可以給觀眾留下很大的想像空間。

作為夫人來說，程家傳的舉動給了她極大的震撼，我們處理夫人不作任何反應，她只是呆若木雞似的站著，聽憑身邊的人為了金盒子紛爭。此時的她無法作出反應，眼前的一切遠遠超出了她的想像，遠遠超出了她對世界一切的認知。她根本無法想像程家傳會活著，更無法想像程家傳會將金盒子拿出來救了她的命。

緊接著花兒的行動和語言對夫人心靈產生了重重的一擊，她沒有想到有著殺父之仇的花兒居然會捨棄金錢，並且利用金錢救了她，她更沒有想到花兒會如此珍視她這麼個一貧如洗、病入膏肓的殘軀。

當她過去的情人程家傳掏出了幾張紙幣，

顫抖著塞在了她的手中時，這幾張薄薄的紙幣給了她最致命的打擊，這個打擊是如此之大，以至於不能不對她二十年來固守的一切產生懷疑和動搖，最後的一段唱腔無疑就是她紛亂的內心世界的剖白。在這裏，我們不能期望她轉變，更不能期望她大徹大悟，但今天發生的一切，無疑給了她亙古不變的價值觀念粉碎性的打擊。她心亂如麻，無數個疑問打成了一個大大的死結，她不開，她不知自己該怎麼辦，望著手中的錢，她陷入了深深地迷茫。就像暗夜裏走入死胡同，她絕望了，結束自己的生命就是此時最好的選擇，在寬大陰暗的祠堂裏，夫人孤獨的站著，在祠堂的巨大體量下，夫人的身軀是那樣弱小，我們看見她環顧四周，慢慢地慢慢地，她呆滯的目光移動到了面前的那塊青石板上，她的目光停住了。只見她慢慢彎下了腰，輕輕的撫摸那塊青石板……她的手碰到了捆住青石板的那根麻繩……於是她捆起了那塊青石板，試圖再次將它背在身上，

可她的力氣無法挪動它……稍停片刻，她立起了身，抓住麻繩，緊緊地拴在自己的身上，費力地拖著那塊青石板，緩緩地向祠堂的門口走去……遠處隱隱傳來她曾經給她帶來溫暖回憶的童謠聲……，這是她的想像？還是真實的聲音？我們不知道。

她是去沉塘嗎？她死了嗎？我們不知道，也沒有必要明確，我們只是讓觀眾感覺到，夫人已經無法像過去那樣生活了，就是活著，她也無法面對這個世界。

我們的大幕慢慢的閉上了，程鎮又像過去一樣，開始了它周而復始的沉寂、蕭條、遲滯的生活。

那塊青石板，又被程鎮人視若敝屣，放在一個毫不起眼的角落，程鎮人來來回回，熟視無睹，在它身上彷彿什麼事也沒有發生過……。

【注釋】

① 麥卡錫（1908-1957）美國參議員，共和黨人，50年代初因駭人聽聞地而又未經證實地指控共產黨在高級政府機構中進行顛覆活動而橫行一時。1954年12月2日參議院通過決議，正式譴責他的不適當行為，從而結束了麥卡錫主義時代。麥卡錫曾在威斯康辛州當律師，並在1940年-1942年當過3年巡迴法庭法官。第二次世界大戰期間在海軍陸戰隊服役。1946年當選為參議員，1952年連選連任。作為參議院政府工作委員會主席兼常設調查小組委員會主席，麥卡錫煽起全國性的激烈的反共「十字軍運動」。1950年2月他公開指責有205名共產黨人滲入國務院，但始終未能提供任何混進政府部門的「持黨證的共產黨人」的名字。隨後，國內外開始指責他是蠱惑民心的煽動家，他的名字成為政治投機和公開誹謗的同義詞。在艾森豪總統1953年-1957年第一次任期內，麥卡錫與共和黨領導人決裂。1954年在就他指控軍隊和政府官員從事顛覆活動而舉行駭人聽聞的，向全國作了電視轉播的36天聽證會後，他的影響下降。同年11月中期選舉中，共和黨失去對參議院的控制，麥卡錫被免去調查委員會主席的職務。不久，參議院以67票對22票對他「違反參議院傳統」的行為進行正式譴責，從此一蹶不振。引自《簡明不列顛百科全書》第5卷 第688頁

② 引自《斯坦尼斯拉夫斯基全集》第2卷中國電影出版社1962年12月，第二版第406頁

③ 黑格爾《美學》第三卷商務印書館，1981版

④ 《中國大百科全書·戲劇卷》——喜劇，丁濤，中國大百科全書出版社，1992年4月第一版第427頁

⑤ 引自《南方週末》2009年6月2日D27版

⑥ 引自朱生豪譯《莎士比亞全集》第9卷，人民文學出版社第388頁

⑦ 引自世界文學名著文庫《哥爾多尼戲劇集》作者：（義大利）哥爾多尼，孫維世等譯，人民文學出版社·1999年7月 第一版

⑧ 引自《榆樹下的慾望》作者：（美國）尤金·奧尼爾，歐陽基譯，湖南人民出版社，第90頁

⑨ 引自《中國大百科全書·戲劇卷》——導演構思，徐曉鐘，中國大百科全書出版社，1992年4月，第一版第86頁

⑩ 《榆樹下的慾望、漫長的旅程》蔣嘉，蔣虹丁譯，湖南人民出版社，1983年第一版 第257頁

第八章 當話劇導演遇見戲曲

在當今的戲曲舞臺創作上，話劇導演參與創作已是一種常態。在這一章裏，要論述話劇導演進入戲曲之後將會遇到的種種問題。當然，我不是戲曲理論家，只是一個經常會去觸碰戲曲的話劇導演，因此，一些敘述也只能是淺嘗輒止。

戲曲無論在表演體系上或是在道德觀念上，都體現了傳統文化精神和傳統藝術的固有特徵，許多世代傳承的中國文化傳統、價值觀念就是通過戲曲藝術這樣的形式，播撒到中國的每一個角落，教育和影響了一代代有文化或

者目不識丁的中國人。

話劇和戲曲在過去長時間裏沒有交流，雖然都是舞臺藝術，雖然運用了許多相似的舞臺技巧，但彼此井水河水，幾乎沒有來往。戲曲過去沒有導演一說，儘管當年梅蘭芳初出茅廬時，齊如山①曾經為他排過戲，但戲曲的傳承和創作基本都是師傅口傳心授及演員的自編自導，這種狀況在上世紀中葉開始有了明顯的改變。一九六四年六月五日至七月三十一日，在北京舉行了盛況空前的「全國京劇現代戲觀摩演出大會」，演出劇目多達

三十四個。②兩年後的「文化大革命」中所產生的所謂革命樣板戲絕大部分脫胎於這次演出的劇目。

為了改變戲曲觀眾日漸稀少的狀況，更是出於一種改革舊傳統的革命動機，自一九六四年後，戲曲邀請了話劇導演參與戲曲藝術創作。話劇導演的介入使戲曲藝術固有的古老傳統發生了很大的變化，這種變化是戲曲幾百年發展歷程中最大的變化，是非曲直至今眾說紛紜。

現代戲的出現使戲曲藝術表現陷入了一種尷尬，原有的戲曲程式和戲曲原有的審美特性是在幾百年的長期演變中逐漸創造和完善的，所有戲曲的藝術表現形式都依附於古代生活，它在表現古代人物時才具有價值，而在現代戲中，依附於戲曲美麗華服的起霸、水袖、翎子功、高靴功；簡煉象徵的一桌二椅、切末；誇張的守舊；傳統的開打、翻騰等等全部無法表現。

現代戲大量上演，而戲曲還沒有根據現代生活創造出新的程式和新的審美特性，尤其是現代戲的服飾、人物思想感情、舞臺空間更接近於話劇舞臺，這時，借鑒話劇舞臺的藝術表現手法開始出現。隨後部分戲被拍成戲曲藝術片，電影導演又根據電影的審美要求更加真實地再現了劇情表現的生活環境。

從表面上看，中國戲曲的衰落是解放後戲曲劇團全面納入國家文化事業，退出市場時開始的，但它的衰落還有著許多複雜的原因。首先是戲曲失去了賴以生存的社會土壤，戲曲生存需要許多獨特的條件——社會相對封閉，交通不便，造成各劇種可以在一個相對狹小封閉的社會環境裏發展完善，完美的表達了當地人們的情感和價值觀念，形成自己獨特的表現形式，形成了該劇種在這一地區的絕對優勢。其次是過去的生活節奏緩慢、消遣活動稀少。戲曲的節奏符合當時人們的生活節奏和心理節奏，悠哉遊哉，一步三搖。

失，交通的便利更擴大了人們的視野，戲曲劇目中表現的生活和現實生活距離越來越遠、古典戲曲中表現的價值觀念由於社會的進步而不能得到現代觀眾的認同，革命化的要求又使得捧角兒的習慣逐漸勢微。現在，期望消遣的人們可以有無數選擇，可以看電影、電視、話劇、歌星演唱會、球賽；更重要的是，生活節奏的加快，速食文化的興盛，四大名著以及世界名著都出了很薄的縮印簡裝本，人們容不得慢悠悠地講述一個遙遠年代的故事。

自文化大革命開始，戲曲舊的表現形式直面樣板戲的挑戰，樣板戲對戲曲原有的一些表現方式、美學原則進行了幾乎全面的顛覆，最重要的變化在於「三突出」原則的運用，即：所有人物中突出正面人物；正面人物中突出主要英雄人物；主要英雄人物中突出第一英雄人物。當時的《紅旗》雜誌甚至提出「只能讓座山雕圍著楊子榮轉，不能讓楊子榮圍著座山

樣板戲還對戲曲的音樂、舞臺美術、服裝、化妝進行了改變。我們可以說這些改變，加上文藝舞臺的「萬木凋零」，使觀眾被動的接近了戲曲。音樂的改變使唱腔易於普通人接受傳唱；話劇寫實風格的舞臺美術使得過去比較寫意的舞臺色彩豐富起來；服裝化妝也更接近現代生活。；接近話劇的表現形式讓不易理解戲曲繁複程式的青年觀眾更易理解。除此以外，在實際需求和行政干預的雙重壓力下，話劇藝術的美學觀念開始全面滲透戲曲藝術創作，如北京劇院的《紅燈記》是由翁偶虹編劇，戲曲導演阿甲執導，但舞臺空間是話劇寫實風格，充分體現了創造生活幻覺的美學原則；上海京劇院的《智取威虎山》是由上海青年話劇團的導演關爾佳擔任導演；《龍江頌》、《磐石灣》由上海人民藝術劇院的梁大成擔任執行導演。戲曲藝術以新的面貌出現，一方面是形勢使然，政治上的需求而發生題

材、形式上的變化。另一方面則是戲曲在表現現代生活上遇見了障礙，不得不發生變化。文革中話劇導演介入樣板戲的創作，樣板戲在表演的準確性上、劇本的完整性上、音樂的通俗易記上有了一個很大的變化，戲曲認識到了導演在藝術創作上的重要性。但同時又使戲曲話劇化，失去了戲曲藝術的審美特徵。

不管樣板戲有多少改變或革新，但它有一個重要的原則性缺陷，自從一九六二年中國共產黨的八屆十中全會上，毛澤東發出「千萬不要忘記階級鬥爭」的號召以後，以「階級鬥爭為綱」的錯誤路線開始大力推行。戲曲也概莫能外，所有的劇本都建立在階級鬥爭的前提下，包括未被江青等人篡改的原作，也是在階級鬥爭的大背景下創作出來的，也都受到了極左思潮的嚴重影響。王元化先生認為，「樣板戲散佈的鬥爭哲學有利於造成一種滿眼敵情的嚴峻氣氛，從而和文化大革命的要求是一致的。」③

經過上世紀七〇年代後期至八〇年代傳統劇目的演出復興，古典戲曲的發展和傳承遇到了一個很難跨越的障礙，這個障礙就是隨著時代的發展，在戲園子氛圍中長大的一代觀眾正在逐漸老去，在電影電視、流行歌曲中長大觀眾的欣賞趣味發生了巨大的變化，「落難公子中狀元、私訂終身後花園」的故事套路顯然失去了吸引力，古典戲曲的美學原則和審美情趣越來越不被現代觀眾認可。自此，戲曲開始向話劇導演敞開了大門，相當多的話劇導演從開始顯現困境的話劇舞臺走向陌生的、已經陷入困境的戲曲舞臺。

一、話劇導演給戲曲帶來的變化

話劇導演的介入給戲曲藝術帶來了許多變化，話劇藝術美學原則的運用很大程度改變了戲曲原有的面貌。

首先是劇本的變化。話劇導演用話劇結構

嚴謹，思想表達清晰的特點要求戲曲：

分幕場——過去戲曲的場幕比較隨意，有的場次極短，二道幕前，人物上場，幾句話就是一場。汪曾祺先生曾說：「京劇大多數劇本結構很鬆散。為什麼戲曲裏有很多折子戲？因為一出戲裏只有這幾折比較精彩，全劇卻很鬆散，也很無味。今天的青年看這種無頭無味的折子戲，是不感興趣的。」④除元雜劇外，現今絕大多數戲曲劇本並不是劇作家寫作的，而是演員在排練場一句一句磨出來的，因此很不嚴謹。汪曾祺先生針對京劇劇本發表過自己的看法：「京劇對劇本作用的壓低也未免過分了一點。有人以為京劇的劇本只是給演員提供一個表現意象的框架，這說得很慘。不幸的是，這是事實。又不幸的是，京劇為之付出慘重的代價，即京劇的衰亡。這個病是京劇自出娘胎時就坐下的，與生俱來。後來也沒有治。京劇不需要劇作家。」⑤曾長期為梅蘭芳編劇和導演的齊如山曾回憶，為了中秋節演出：

「於是編了一出《嫦娥奔月》，此戲我總不過幾場，簡單極了，編成後把本子交給他們。看過之後，不但他朋友不滿意，戲班中人也以為不夠，他個人更有失望的意思，他把本子送回來，問我：『可以添改不可？』我樂了，當即告訴他，我知道你對這本子不會滿意，但您只管拿回去折單本（每角個人之詞句為單本），趕緊發散，俾大家念熟為要。這是我們所說的神話劇，不能專注重情節，得看排的如何。等我把一切身段安好，您把詞句念熟，我給您一排，管保一定夠看，一定能叫座，您只管放心。於是我想著，把衣服扮相設法都給他改成古裝，並每句唱詞都安上身段，成為一出歌舞劇。這種辦法，在皮簧中還是創舉，一定可以一新觀眾之耳目。」⑥從此可以看出，後來成為經典劇目的《嫦娥奔月》當初並沒有成熟完整的劇本，全靠齊如山為他設計身段來豐富演出和彌補劇本的不足。

話劇審美原則的介入使戲曲劇本創作得到

了改變，嚴格按照戲劇事件的發展邏輯和節奏安排場幕，承載主要矛盾衝突的人物予以集中，每場的事件容量和時間大致相等，給觀眾一種均衡有序的觀感。

去枝蔓——戲劇中需要一些插科打諢的「枝蔓」，藉以表現人物的性格側面，或暫時打破場上的節奏，給觀眾一種不斷變化的感覺。這些「枝蔓」由於即興表演的特點，常常給觀眾極大的興奮感，但古典戲曲有時會將這些「枝蔓」無節制的蔓延，以致影響了主要思想的表達。王國維在《錄曲餘談》中就指出：「元劇多遭伶人改竄，久失其真。」這種情形，在歷史不長的上海滑稽戲中也有體現，產生於一九五八年的滑稽戲《七十二家房客》也「遺傳」了這樣的特點，由於演員不斷的即興精彩發揮，使得其中「查戶口」和「拔牙」兩個段落成為可以獨立演出的戲劇片段。話劇在結構方面的嚴謹，使戲曲原有的即興發揮空間被大大壓縮，並逐漸消失。

提升思想立意——對戲曲劇本原本擅長表達的一些題材和人物給予思想意義的提煉，去除了一些封建或不適應現代生活的內容；在劇本的選擇上貼近現實，主題具有現實意義，有導演闡發的空間，希望借古典故事的「殼」，闡發現代人的理念。

但同時，戲曲藝術那種浪漫隨性和灑脫飄逸的劇本結構消失了，那種隨心所欲上天入地的靈性沒有了，那種精煉時三言兩語、狂放時七八十句的大開大合沒有了，只剩下酷似「三一律」般嚴謹的幕與場。

其次是強調舞臺形象的整體感。話劇導演的介入要求舞臺表現完整的人物形象系統，用話劇的人物形象系統去要求戲曲的人物安排，堅持人物在劇中應有的地位，將重要的人物納入舞臺演出藝術的整體之中，這就極大衝擊了戲曲古已有之的「角兒」制度，使過去那種以「角兒」為主的創作方法得到了改變。但它同時也衝擊了戲曲特有的審美系統。戲曲表演原

本是高度程式化，有嚴格的限制，但優秀的藝術家卻能在這種限制中獲得極大的創作自由。這是與戲曲舞臺時空自由的原則相一致的，是「有定法中無定法」，使得有如「神來之筆」的即興創造成為可能；另一方面，則是這種限制，反而激發了演員的創造力，活躍了他們思維中即興創作機制，通過這種即興創造，不斷地豐富了戲曲表演這座藝術寶庫。演員的即興發揮，不等於是胡來，不等於沒有事前準備，它是演員多年下功夫琢磨，苦學苦練，積在胸臆的技法和技能所形成的一種下意識創作。話劇導演的介入極大的衝擊了這種戲曲演員自由創造的空間，現在導演或「技導」事先替演員安排好了一切，演員到臺上喪失了即興發揮的餘地和可能。

三是舞臺空間舞臺美術的變化。導演不滿足於一桌二椅，傳統切末守舊組成的有效的舞臺空間，被日益寫實的話劇佈景所替代，圍巾，耍出了一連串令人叫絕的身段。當時舞這在文革樣板戲時代發展到極致。導演力爭用

話劇舞臺空間的構成觀念去營造新的戲曲舞臺空間。可是供演員瀟灑起舞的大面積空間沒有了，演員被景片、道具、平臺、吊景困住了手腳，無法施展他高超的技藝。話劇甚至電影的審美系統代替了戲曲特有的約定俗成的審美系統。一九六六年裴盛戎創作現代京劇《雪花飄》，該劇由作家汪曾祺改編，短小而精彩：退休後的火車司機陳大爺，為人民服務辦起了傳呼公用電話站。年三十之夜冒大雪找余技師修工廠的機器，由於沒有聽清電話裏說的門牌號而敲錯了門，他自責，決心用愚公移山的精神把這個事情辦好。全劇四十幾分鐘，首演於北京吉祥戲院。據裴的弟子鉗韻宏回憶，當裴盛戎一副老工人的憨態模樣邁步走上舞臺時，全場觀眾像是看到往日裴所扮演的包拯、姚期或竇爾墩一樣報以熱烈的掌聲。尤其陳大爺在雪中探路一段，裴盛戎利用圍在脖子上長長的美部門建議用人工灑雪增加大雪的感覺，裴盛

榮卻說：「你們撒了雪，那還要我幹什麼？」

因為按照戲曲的審美系統，讓觀眾通過演員的表演中，眼神中感受到颶風、下雪的意境一定會更傳神、更富想像力。

四是在表演藝術上注意現代劇場藝術的美學需求，使過去在廣場演出中逐漸形成的表演方式，如誇張、程式、喧囂的鑼鼓等逐漸適應現代劇場的觀劇要求。強調真實的人物情感分寸，強調細緻的人物關係，強調一人一面的人物形象和性格。這些強調並不錯誤，但這種強調卻弱化了戲曲程式化的表演空間。

五是引入了話劇藝術嚴謹有序、完整細緻的藝術創造部門和工藝流程，劇本、作曲、演員、樂隊、燈光、服裝、道具、音效、化妝，所有的部門在導演的統一構思下進行藝術創造。

六是吸收了西方音樂的編配手法重新編制樂隊，在樂隊的配置、樂器的使用上，京劇原有樂隊是由京胡、京二胡、月琴「三大件」、

打擊樂以及笛子、嗩吶等一些吹奏樂器組成。

經過現代戲曲大樂隊的演出創作，現在戲曲樂隊充分照顧到樂隊的音色音響層次，高中低音的結合。而在一些地方劇種中，則更大膽地引入了西洋樂器甚至電子樂器、地方性民間打擊樂器，配器手法等方面更多的與現代觀眾的欣賞習慣接軌，使樂隊的色彩更加豐富，表現力更強。

傳承了幾百年的戲曲藝術這些明顯的變化必然會產生爭論和質疑。劇作家王仁傑認為，話劇導演介入戲曲，是個雙刃劍。從上世紀五〇年代就開始用話劇改造戲曲。首先是劇本創作，戲曲本身的結構方式已經變了，已經是「話劇加唱」了。最要命的是一切都用西方戲劇的所謂「科學準則」來加以規範與改造戲曲，「衝突論」成為惟一主宰，就像西醫改造中醫，西畫改造中國畫一樣，戲曲本身所剩無幾，這是很可悲的。現在這種模式幾乎漸成「傳統」，這是說一度創作。在二度創作中，

有人試圖用所謂「先進」的話劇方法來弱化演員的表演，包括程式也逐漸被弱化，演員的表演成了一種「秀」。整體上說，戲味是越來越淡了。傳統的戲曲是沒有導演的。……真正永恆的、讓人不會忘記的是演員那種絕妙的表演。但是我們今天看的大部分的戲曲，滿台的燈光佈景很漂亮，可就是沒有留出足夠的空間給演員，跑個圓場都非常困難，有些戲其實就是戲曲歌舞晚會。話劇導演們也帶來了一些好的地方，比如整體的把握、人物性格的把握，對演員的啟發等等。但他如果是帶著『改造戲曲』的目的，戲曲就危險了。接受西方文化教育的人，往往用一種俯視的眼光看待自己民族的文化、民族的藝術，這是自「五四」以來知識份子的集體無意識行為。學習西方話劇出身的導演往往自覺不自覺地走向這一步。演員在舞臺上像道具一樣，被導演搬到那兒，這對於戲曲演員在舞臺上主觀能動性的發揮有了很大的限制，戲曲本體的優勢逐漸被弱

化。當然真正的好導演是尊重戲曲的。[7]

劇作家羅懷臻認為「進入戲曲的話劇導演分為兩種。有些話劇導演惟話劇為高尚。將帶來的話劇理念簡單地理解為先進文化，要用「先進」文化來改造「落後」文化。這些人本質上就是對戲曲缺乏認知，也缺乏敬畏之心。另一類話劇導演，本身就有一些傳統戲曲的素養，或者很欣賞很敬畏傳統戲曲。他往往小心翼翼，唯恐自己破壞了戲曲的本體。……話劇導演讓戲曲加強了舞臺感，豐富了戲曲的功能，也讓表演藝術從技藝層面進入了人物層面，甚至是心理層面。他們用舞美、佈景、燈光營造出一個空間，幫助戲曲把表演藝術的魅力張揚開來。是戲曲自身的缺失和需要導致了話劇導演的介入。戲曲行內產生的導演，一般都是演員出身，他們的優勢是對戲曲技能、表演程式比較熟悉，不足的是他們的知識結構相對狹窄，創作時有捉襟見肘的感覺。話劇導演重視人物，重視場面，重視樣

式，更重視一部作品的整體感。」⑧

話劇導演帶來的這些變化在人們眼裏可以見仁見智，但它確實給戲曲藝術帶來了一些負面的影響，其中最大的問題是話劇導演缺乏對戲曲藝術的瞭解，缺乏對戲曲藝術的敬畏，用話劇藝術的思維和審美要求觀照戲曲，他們會在劇本上要求戲曲劇本在寫作上和情節編排上向話劇靠近，將戲曲劇本處理得很實，喪失了戲曲劇本具有的詩意、空靈、象徵、簡約的特點；他們會在舞臺上按照話劇寫實佈景的要求處理空間，將舞臺空間處理得也很實，失去了戲曲景隨人移，兩三人百萬雄兵，三兩步千山萬水的虛擬特徵；他們會按照話劇表演的要求去要求演員，仔細的表演每一個行動環節，喪失了戲曲不需處一句帶過，要緊處大肆渲染的特點。這就造成了戲曲美學原則的丟失，戲曲藝術特有韻味的丟失。導致不少話劇導演創作的戲曲作品很象地方方言演出的歌劇，有的則象話劇加唱。無意之中，戲曲藝術的發展又添加了許多橫亙。

話劇和戲曲是從內到外有著很大不同的兩種藝術形式，不能用話劇的審美原則取代戲曲特有的審美原則。究竟什麼才是有別於話劇的完整的戲曲舞臺藝術創造？戲曲藝術家們很長時間尋找不到一條準確的道路，究竟是以「角兒」的個人為主，重技藝，圍繞他進行創造。還是象話劇藝術一樣，強調整體人物形象和舞臺表現的完整？如果象話劇一樣強調整體，會不會失去幾百年形成的戲曲特有的美學原則？如果仍然以「角兒」為主，會不會更快地失去現代觀眾？

上世紀五〇年代梅蘭芳「移步不換形」的戲曲改革觀點和程硯秋「守成法，要不拘泥于成法；脫成法，足不背棄成法」的主張幾十年來並沒有得到應有的重視。

京劇導演馬科在八〇年代就說，新京劇就是斯坦尼加梅蘭芳。

華東師範大學東方文化研究中心研究員翁

思再撰文表示「京劇不可革命」，「誠然，京劇史是一部不斷創新的歷史，但創新不能脫離它的根，那就是京劇文化本質，或者說傳統基因。上世紀中葉曾經流行過一個觀點，叫『京劇革命。』今天，我認為應該明確地說，讓京劇告別革命。或曰，京劇可以革新而不能革『命』；可以提倡『邁小步不停步，積小勝為大勝』。強調京劇藝術的傳統基因。」⑩

這些爭論也許很難有個眾人皆能接受的結果，用中醫和西醫的關係來比喻，可能會把問題說得清楚一些。我們知道，西醫以實驗學和解剖學為基礎，將人體量化、指標化，然後對症治療；而中醫學以陰陽五行作為理論基礎，將人體看成是氣、形、神的統一體，通過望、聞、問、切的方法，辨證論治。這是兩種思維方式，彼此不能代替。話劇和戲曲也是一樣，他們是兩個不同的審美系統，創作者必須進入這一個特定的審美系統才能順利的完成創作任務。

二、戲曲獨特的審美方式

中國戲曲是一門博大精深的優美藝術樣式，有著獨特的審美價值和審美系統，可以給人以極大的藝術享受。與話劇相比，戲曲藝術有許多不同於話劇藝術的獨特審美方式。

獨特的劇本結構——

戲曲的劇作在結構情節時，不象話劇那樣，將人物關係設置的比較複雜，戲曲更多的採用線性結構，使觀眾跟隨劇情發展，很容易明瞭。情節線索過多，人物關係過於複雜會使觀眾陷入迷惑，會使戲曲的唱腔沒有鋪排的餘地。

獨特的表演方式——

在演員表演上，話劇要求演員全身心地投入，忘我，塑造性格，盡力使自我與角色

合一。

戲曲表演也投入，但演員的注意力更多的是在完成既定的形體動作上，展現演員個人的藝術魅力。表演時，他會運用許多手法提醒觀眾他這個演員的存在，如叫板、內唱、個人設計好的甩發、水袖、翎子功等。

獨特的觀演關係——

話劇觀眾要看，要直觀的，有頭有尾的欣賞，需要沉浸在劇情中，他們需要整個劇場籠罩在演員導演創造出的情境中，全身心地體驗場上人物帶給自己的情感衝擊。從觀眾角度說，話劇的觀賞基本上是一次性的，很少有人會再看一次。

戲曲的觀賞則可以分為看戲、聽戲、逛戲園子，甚至一個戲可以不看頭尾，只看中間某一折，只聽某一段。戲曲的觀眾並不全身心地投入，這與戲曲常年演出的半開放的劇場、集色的唱腔和身段有很大關係，它的外部表現

形式不能使觀眾長時間沉浸在劇情中，常常在剛要進入劇情時，唱腔出現了，或者身段出了，打斷了觀眾沉浸劇情的可能。因此觀眾在觀劇時，總是處於一種沉浸與疏離的中間狀態，這種狀態可以使他們在沉浸劇情和欣賞唱腔身段之間迅速轉換。它可以讓觀眾在假定性十分強烈的情況下，照樣情迷意亂的欣賞演員的技藝，如《三岔口》、《武松打店》、《八大錘》；在話劇中，人物的「死」是一件很殘酷的事；戲曲舞臺上人物的「死」則是一件可以大肆張揚，很好看，很「帥」的瞬間，可以讓你為正面人物的死亡大聲叫好，博得觀眾熱烈的掌聲，他可以「硬摔」而死、他可以一個「探海翻身」之後倒地而死，如《挑滑車》；甚至《六月雪》中竇娥行將就戮的悲慘場面，觀眾一面淚濕襟衫，一面照樣為演員出色的唱腔和身段大聲叫好；它也可以讓你靜坐十幾分鐘甚至整個一出戲，完全不看舞臺上，

只是閉著眼睛靜靜品味大段唱腔，謂之「聽戲」。

特有的音樂音響──

話劇的音樂音響是導演藝術創造的重要手段，通過音樂音響，導演可以創造規定情境，可以敘述故事，可以擴大舞臺空間、可以推動矛盾衝突的發展、可以烘托場上氣氛、可以外化人物心理狀態。

戲曲藝術過去沒有現代舞台的音響概念，以音樂和唱腔為主導的唱念做打，僅有一些運用樂器模擬動物的鳴叫，如馬的嘶叫，鳥的鳴叫等，具有音樂性。戲曲的音樂與歌劇、交響樂、流行歌曲不同，戲曲音樂、聲腔、鑼鼓所造成的特有的韻味，那種基於地方方言之上的曲調，可以造成「餘音繞樑，三日不絕」的效果，可以使聽者唱者深深沉溺其中，反復吟唱以追求那纖毫之間的「味道」。

特有的假定性手段──

戲曲的發展和西方的戲劇發展在初始階段雖然都來源於祭祀，但在後來的發展過程中有了鮮明的不同，西方戲劇逐漸進入劇場，形成了較完整較規範的演出創造，戲劇的發展和文學流派的發展同步，在這個過程中，逐漸形成了西方戲劇的舞臺假定性手法。

話劇和戲曲都有著鮮明的舞臺假定性特徵。但兩者的假定性有相當大的區別，話劇的舞臺假定性基本包括兩種：

一種是在舞臺上創造生活幻覺，運用模擬現實生活的手法，創造和生活相似甚至逼真的的舞臺空間，給觀眾造成生活實感，創造生活幻覺；或者雖然運用於生活原型相距甚遠的舞臺空間，但演員的表演和導演處理仍然創造了生活實感，觀眾可以從中想像、勾畫出生活。

另一種是徹底打破生活幻覺，運用多種假定性的手段，不斷提醒觀眾舞臺上發生的故事

是編劇和導演創造出來的，布萊希特戲劇就有這樣的特點。這種假定性的原則有一個問題，就是不管編劇導演採用何種手法，都不能改變觀眾進劇場觀劇的初衷──希望自己沉溺在劇情中。不斷提醒觀眾並且不斷的打破生活幻覺只能說明觀眾仍然進入了劇情，仍然在用自己的想像和經驗去創造生活幻覺。因此總的來說，話劇舞臺上的假定性原則總體而言是創造生活幻覺的。

而中國戲曲的假定性原則是從長期的露天演出中逐漸發展起來的，更是在一種喧囂嘈雜的民間喜慶活動中發展起來的，從一開始，就帶有一種「餘興」的性質，它成了婚喪嫁娶民間節日的陪襯。這種處於「餘興」狀態的藝術自然就缺乏一種規範的動力。但同時，它又有了一種相對自由的空間，可以在遵循傳統的基礎上，創造規則，創造假定性手法。早期戲曲還有一些很特別很原始的東西，舞臺三面臨觀眾席，無大幕、二道幕。場景轉換，須由專人

便裝上臺搬移桌椅及砌末之類，稱為檢場。一般檢場上有手，一個檢場頭，上下手各一人，另有兩個撩門簾的，在演員上下場時負責撩起「守舊」的門簾。檢場還負責傳遞道具，劇中人要下跪時，及時扔出墊子，準確落地。有的檢場還要給主要演員送茶水、遞毛巾擦汗。在演員表演驚險動作時，要負責保護，如演員從疊起的桌子翻下時，要扶好桌子。鏡框式舞臺出現後，設有大幕，但仍保留檢場。上世紀五〇年代起，輿論認為演出進行中，便裝人員上臺活動，破壞了戲劇藝術的完整性，遂不用檢場，並取消為演員送茶水、毛巾和扔墊子。須要移動桌椅，更換場景時，拉二道幕或大幕在幕後進行。同時因不用「守舊」，演員改由側幕上下場，所以也不用打門簾的。

戲曲的假定性手法和話劇一樣，也是從生活原型出發，運用舞蹈和形體美化生活原型，把生活原型誇張和變形，這種美化、誇張、變形常常走到極致，以至觀眾甚至演員都無法理

解原意。比如起霸、水袖、扇子功、甩髮、出手等等，就已經美化誇張變形的失去了生活原型，但它是優美的，是專為戲曲觀眾展示的一種美。由於戲曲藝術長期廣場演出的特點，它的舞臺假定性有著非常獨特的特徵。我們以京劇「三岔口」為例，觀眾看「三岔口」理所當然的認為劉利華就應該在燈光大亮，纖毫畢現的舞臺上和任堂惠大打出手。如果是話劇舞臺上表現這樣一段故事，也許就會用燈光營造一個夜色朦朧的場景，再加上追光的運用，讓劉利華和任堂惠在這樣的舞臺空間裏模擬生活真實，打鬥起來。

總體來說，戲曲是從舞臺表現困境中發展起來的一種不大徹底的獨特的舞臺假定性手段，它仍留有山片、車輪、城牆、雲彩、海水等試圖形似的手段。它不是運用假定性手法創造舞臺幻覺，更不是打破舞臺幻覺，而是在似與不似之間，用一些手段示意情境，彷彿是告

訴觀眾：「這裏是海水，你不用太在意」。然後就放心大膽演戲，全然不顧其他。

特有的節奏——

戲曲的節奏有別於話劇的舞臺節奏。話劇的舞臺節奏依據矛盾衝突的強度和人物情感起伏的幅度，組織連貫的逐漸發展的戲劇節奏，舞臺上的外部節奏與內心節奏基本一致，這種節奏與生活節奏基本相符，觀眾可以按自己對生活節奏的具體感受來感受舞臺節奏。

戲曲則不然，戲曲是將生活節奏僅作為一種參考，是基於生活真實節奏之上的一種詩的節奏，省略時極簡，需要對他人詳細交待的事情，喇叭奏花腔或者一通鑼鼓就交待了過去，它更考慮戲曲觀眾的觀劇需求，不管情勢如何危急，該唱之處就需唱，人物可以洋洋灑灑唱上幾十句甚至上百句，雖然有別于正常的生活節奏，但符合戲曲的獨特節奏，也就是前面所說的：不需處一句帶過，要緊處大肆渲

染；細膩時纖毫畢現，放縱時恣意汪洋。它可以在戲劇高潮，人物面臨生死抉擇時，拋開規定情境，出現幾十句甚至上百句的核心唱段；在出現可以充分展示演員技能的瞬間，也可以完全拋開話劇必須遵守的規定情境，專門留出時間為演員表演技藝，比如京劇《八大錘》，表現的是宋代岳飛和金兵會戰於朱仙鎮，兀術義子陸文龍連敗宋軍中使用雙捶的嚴正方、何元慶、岳雲、狄雷四員大將。戰鬥是激烈的，但舞臺表現時，卻完全不顧規定情境的制約，突然進入了另一個欣賞系統，整個武打節奏慢了下來，彷彿是電影中的慢鏡頭，纖毫畢現的展現了人物的每一個動作細節，只見陸文龍視敵人如無物，手持雙槍，瀟灑拋接，宛如雜耍，一連串的「皮猴花」、「掏腿背接」、「過五關」、「托塔」等技巧的展示，讓觀眾目不暇接，直到「十字槍花」出現，達到高潮。此時，觀眾從容的觀看了整個打鬥的場面，不斷為陸文龍的精彩表演叫好，卻全然不顧此時陸文龍代表的是侵略者。

戲曲的衝突高潮從內心節奏來說，在很高的節奏上運行，但外部節奏卻常常慢了下來，整個舞臺進入另一個審美系統——音樂演唱和欣賞系統，觀眾這時關注的不是人物內心節奏和外部節奏是否統一，而是進入了一種演唱的欣賞系統中。

三、戲曲不可回避的缺陷和弊病

儘管人們將中國戲曲列為世界三大演劇體系之一，但不可否認戲曲藝術有著許多先天的不足，顯而易見的缺陷，有著許多不用諱言的弊病。

首先是節奏緩慢，唱腔拖遝。魯迅先生曾在〈社戲〉一文中寫道：「……我只得擠在遠處的人叢中看一個老旦在臺上唱。那老旦嘴邊插著兩個點火的紙撚子，旁邊有一個鬼卒，……於是看小旦唱，看花旦唱，看老生

唱，看不知什麼角色唱，看一大班人亂打，看兩三個人互打，從九點多到十點，從十點到十一點，從十一點到十一點半，從十一點半到十二點……。……但是等了許多時都不見，小旦雖然進去了，立刻又出來了一個很老的小生。我有些疲倦了，……然而老旦終於出臺了。老旦本來是我所最怕的東西，尤其是怕他坐下了唱。這時候，看見大家也都很掃興，才知道他們的意見是和我一致的。那老旦當初還只是踱來踱去的唱，後來竟在中間的一把交椅上坐下了。我很擔心；雙喜他們卻就破口喃喃的罵。我忍耐的等著，許多工夫，只見那老旦將手一抬，我以為就要站起來了，不料他卻又慢慢的放下在原地方，仍舊唱。全船裏幾個人不住的嘆氣，其餘的也打起哈欠來。雙喜終於熬不住了，說道，怕他會唱到天明還不完，還是我們走的好罷。」[10]

第二是程式繁複，不易理解；有些形體的組合已經遠離了生活原型，看不出是何意思，

成為純舞蹈性的形體。並且有不少戲曲程式過於華麗，脫離人物。戲曲的形體與舞蹈相比顯出許多不足，過於內斂含蓄。

三是一些表現手法不符合現代觀眾的要求，戲曲高亢的聲腔常常被部分現代觀眾詬病。小生、青衣、花旦的唱腔使用的是假聲，高亢而刺耳，刺激觀眾的耳膜，這些是戲曲藝術遺留下的廣場藝術特徵，原先是為了能使聲音在沒有擴音設備的廣場上傳得更遠，在劇場條件不同的情況下仍舊使用這樣的唱法，就顯得不協調。還有現代觀眾不大喜歡的男旦、女花臉、女老生等等。魯迅先生就曾嘲諷地說：「我們中國的最偉大最悠久，而且最普遍的藝術就是男人扮女人。」[11]當然，他的評判未必一定準確，他對男旦的看法也有偏頗之處。

戲曲鑼鼓是戲曲藝術的重要藝術特徵，但它也是從廣場演出遺留下來的，起初可能是為了招徠觀眾，逐漸就演變成藝術特點。作為廣

場藝術的戲曲藝術直接搬進現代劇場，演出環境變了，但演出的表現方法卻沒變，劇場演出就顯得音量過大過響、過於強烈。魯迅先生在〈社戲〉中還寫道：「我忽在無意之中看到一本日本文的書，可惜忘記了書名和著者，總之是關於中國戲的。其中有一篇，大意彷彿說，中國戲是大敲，大叫，大跳，使看客頭昏腦眩，很不適於劇場，但若在野外散漫的所在，遠遠的看起來，也自有它的風致。」⑫

四是劇目所表現的生活和闡發的思想距離人們現實生活太遠，演得都是八百年前的事，內容也顯得陳舊，舞臺上總是「私定終身後花園，落難公子中狀元」；還有人批評說，京劇是「盜不完的草，坐不完的宮，起不完的解，拾不完的鐲」；越劇是「離開樓臺到西廂，寶玉黛玉天天忙」；川劇是「天天過秋江，夜夜拷紅娘，不把王魁捉，就把裴生放」。因果報應封建迷信的東西也有相當的數量。

長期以來，戲曲的欣賞美學自成體系，雖

無系統的美學原則，但都可以自圓其說，比如京劇的念白就是一個奇怪的現象，它不是方言，也不是地道的湖北話，據考，它是在譚鑫培的湖北話基礎上形成的一種特殊的語言，但是它卻自成體系，戲曲稱之為「韻白」，一般劇中的文人或者位高權重者都念這種語言。不僅全國京劇都用這種語言，許多地方劇種也沿用這種語言。問何故？無人能答，只是認為這樣莊重而有分量。其實只是戲曲藝術口傳心授沿襲下來的師傅地方口音。

再比如場上人物在進行大段的演唱，另一人物可以毫不顧忌對方的反應，逕自背過身去，面向天幕，過去甚至可以閒或喝口茶（謂之「飲場」），等對方唱完，再慢慢掉轉身來，這也從來沒有人去追究，甚至受過話劇薰陶的觀眾也不會去指責他「怎麼沒有交流？」其實這是由於唱段太長，演員無法進行有機交流，只好回而避之。

還有其他一些問題，如文學上的缺陷，汪

曾祺曾說過：「京劇有一些是有文學性的，時有俊語，如《桑園寄子》『走青山望白雲家鄉何在』，《打魚殺家》『一輪明月照蘆花』，但是大部分唱詞都很『水』。有時為了『趕轍』，簡直不知所云。《探皇陵》裏的定國公對著皇陵歎了一番，最後一句卻是『今日裏為國家一命罷休』，這位元老重臣此時並不面臨生與死的問題啊，怎麼會出來這麼一句呢？因為這一段是『由求』轍。《二進宮》李豔妃唱的是『李豔妃設早朝龍書案』。張君秋收到一個小學生的信，說『張叔叔，您唱的李豔妃怎麼會跑到書桌底下去設早朝呀？』君秋也覺得不通，曾囑我把這段改改。沒法改，因為全劇唱詞都是這樣，幾乎沒一句是通的。……京劇有些唱詞是各戲通用的，如《點將唇》『將士英豪，兒郎虎豹……』，長靠戲的牌子《石榴花》《粉蝶兒》都是一套，與劇情游離。有的武生甚至把《鐵籠山》的牌子原封不動地唱在《挑滑車》裏」⑬

國際上認識到戲曲藝術價值的是德國的布萊希特，梅蘭芳在莫斯科的演出給了他巨大的震動，他尋找到了一種苦苦追尋而無法得到東西。其實他的理解和中國戲曲的內涵是有區別的，他只是按照自己的理解去解釋了中國戲曲，戲曲藝術給了他闡發「間離效果」戲劇理論的靈感。

四、話劇導演和戲曲導演不同的創作特徵

人們對戲曲和話劇還有著不同的審美要求。從今後的發展趨勢看，話劇導演介入戲曲創作還將是一個較長的時間過程，話劇導演對戲曲藝術的影響也將是長期的。話劇導演如何在這樣的情況下以戲曲的思維去觀照戲曲，而不是用話劇導演的思維去代替，這是一個值得重視的問題。

話劇導演的思維是一種行動性的形象思維，是對劇本完整關照下的綜合性思維，他強

調的是劇中所有人物綜合起來的人物形象系統，強調的是劇目演出和社會現實的關聯關係，是一種全方位的、系統化的、自覺的創作。在排演話劇時，文化官員、導演和創作集體思考的多是劇作的思想內涵、藝術的完整性。

話劇導演在構思時需要同時考慮四個條件：

一、原始的未經導演修改的劇作文本；

二、導演創作的初衷和演出的現實意義；

三、經過導演和創作集體再創造的演出文本；

四、經過觀眾準確「閱讀」之後，得到準確反映的「文本」。

只有滿足了以上四個條件，話劇導演的創造性思維才算有了完整的結果。話劇導演在進行導演思維時，眼前的劇本會以一種由舞臺行動和語言組成的一個個連貫畫面，所有的舞臺演出因素同時在腦海中出現，燈光、服裝、道具、化妝、音樂音響也都在有力的支撐舞臺畫面不斷地伸展延續。形象地說，是以一種交響

方式在進行，是一種有意識的、自覺的創造。

戲曲的導演創作是一種以觀眾欣賞習慣、趣味和好惡為主導的，以歌舞為表現方式，有言必歌，有動必舞的詩意思維，在腦海中出現的常常是劇本中可以充分發揮「角兒」個人或是劇種特點的空間，是「角兒」迷人的唱腔，最後是「角兒」的作用，是「角兒」的特長，最後根據「角兒」的情況，決定其他藝術創作因素是「水漲船高」還是「水落石出」。

由於長期以來戲曲界口傳心授式的教戲方式，戲曲導演實際上並不存在。戲曲界真正有導演介入創作，把握人物，也許是從民國元年齊如山介入梅蘭芳的演劇生活開始的，他在回憶錄中寫道：「我最初看過梅的幾次戲，覺著他雖然叫座之能力極大，但藝實平平，可是有他的特別長處，就是天賦太厚，學界中所謂天才太好。戲界老輩常說演戲有六點，合於這六個點，便是好角，差一個點，就要減色若干……第一點是嗓音好。第二點是會唱，嗓音

好不會唱，固然不好聽，唱的好而嗓音不好，也不會好聽。第三點是身段好，身段即是動作，身材好不會動作，固然不好看，倘身材不好，則動作多好，也不會好看。第五點是面貌好，第六點是會表情，只是面貌好，不會表情是死臉，無足觀，倘面貌不好，那你越表情，觀眾越討厭。以上一、三，五三個點，是以天賦為重，雖然用人力也可以幫助一些」，但甚微。二、四、六三個點則以人力為重，果能得到好教習，指點好，傳授好，自己再認真用功，則定能有很大的功效，很大的成就。彼時梅蘭芳的藝術，雖然還不夠水準，但天才太好，前三個點他都很優越，雖然不能說都夠一百分，但同時其他的旦角都不及他，這也是彼時大眾公認的。後三點雖然還差的很多，但這是可以加人工，且可以有很快進步的，於是我就想要多看一看他的戲，或者也可以幫幫他的忙。……發此信後，自己想也不過隨意寫著好玩，不見得有什麼效果。過了十

幾天，他又演此戲，我又去看，他竟完全照我信中的意思改過來了，而且受到觀眾熱烈的歡迎。這一下子，引逗起我的興趣來了，不但感興趣，而且極興奮，因為彼時他在北京，可以算是最紅的一人，乃肯如此地聽我的話，確也實在難得，因此便想助他成一個名角……」⑭隨後齊如山就開始給梅蘭芳寫劇本、輔導排練、研究人物身份和性格。但導演的職能並不明確。

早期的京劇，沒有導演這一專業職務，戲班排演新劇目或恢復上演一台大戲前，由某些主要演員或被稱為「戲包袱」（指懂得戲情、戲路子多）的人，負責「總講」（即劇本），向演員們說戲，負責排戲。但當時的排戲，還僅是排戲人向演員分場說戲（俗稱「幕表」），演員拿著「單篇」（上面只有演員個人的說白、唱詞）準備上場任務。因此，還不是現代意義的導演排戲。

一九二五年九月七日，《申報》上刊登的廣告中「周信芳君主編導演兩大本漢史破天

荒文武機關好戲漢劉邦」，是京劇藝術中首見「導演」一詞，之後，續有「主導」、「編導」等字樣在報上出現。這時的導演、編導已與早年的「說戲人」不同，注意表演與音樂、舞臺美術的綜合和諧統一，開始具有現代意義上導演的功能。

一九六四年之前，戲曲的演出藝術創作大多仍是以「角兒」為主，以「角兒」扮演的主要人物為中心，眾星捧月，水落石出的突出「角兒」的表演優勢，在演出的整體性上缺少思考，由幾個有編創能力的演員在一起「湊」，再加上擅長形體編創的「技導」和編創唱腔的京胡演奏者，一個舞臺創作班子就形成了。他們創作的基礎是過去的老戲和經驗，對現代戲曲的發展和現代觀眾的需求沒有瞭解。

五、戲曲和話劇不同的審美特徵

戲曲和話劇雖同為舞臺藝術，也都是以語言（唱腔）和動作為主要的表現手段，在藝術表現上有著許多共性，但更多的是一些相異。

話劇導演進行創造的過程中，人物是一個完整的形象系統，所有的人物都是為了揭示劇本的主題立意而存在，所有的人物都是人物形象系統中的一個有機組成部分，每個人物都具有他獨特的性格和行為，哪怕是一個群眾角色，也要求他具有自己的行為邏輯和精神狀態，不能有游離的現象出現。

戲曲在創作時，「角兒」的作用被放在一個絕對重要的地位，其他所有的人物都必須圍繞他而存在。除了主要人物外，要求其他的人物處於一種模式化的人物狀態中，如龍套、儀仗、刀斧手、開打的武生等等，他們不能有超出一般固定狀態的表演。

話劇是以語言為基本手段表演故事的一種藝術形式，話劇舞臺的語言是人物交流和衝突、展現人物內心世界的工具，當然它還有其他眾多藝術手段的綜合運用。

而戲曲按王國維的說法是：是以歌舞演故事。戲曲的唱腔也同樣是為了交流和敘述。戲曲表情達意的主要工具則是唱腔，通常需要一百五十—二百四十句唱詞方能滿足觀眾的聽覺需求，有的劇種甚至可以容納更多的唱腔。

話劇觀眾以舞臺上人物關係的變化、人物性格的展現為主要欣賞對象；

戲曲觀眾則以音樂、舞蹈、念白為主要欣賞對象。

話劇演出劇情發展到高潮時，以對手之間激烈的語言、肢體衝突、人物獨白表現人物內心世界；

戲曲在劇情高潮時，則是以大段的唱腔來表現人物內心世界，有些唱腔甚至長達上百句。

話劇舞臺上人物之間的打鬥和肢體衝突應該盡力避免展現，因為這是話劇的弱項；

而戲曲的打鬥和肢體衝突則需要大肆張揚，事先要鋪墊，要渲染，要誇張，要用震耳欲聾的武場。尤為特別的是，戲曲舞臺上人物之間的打鬥衝突常常從激烈的你死我活的矛盾衝突迅速轉化為賞心悅目的炫技性表演，比如《盜庫銀》、《三岔口》、《挑滑車》，此時的打鬥已經脫離的劇情和話劇所一定要遵循的「規定情境」，變為一種純粹的技藝展示。

話劇是以生活原型為基礎創造的假定性的生活，在舞臺上創造生活幻覺。話劇的舞臺空間是導演整體構思和舞臺表現非常重要的因素，主要是靠舞臺佈景或者道具提供了一個可以供角色活動的、具有物理學意義的、可以表現具體環境特徵的客觀環境。通過舞臺空間豐富的造型，導演可以表現具體的環境、表現遠近高低的舞臺層次和舞臺節奏、可以為演員創造進行充分表演的空間。

戲曲是以虛擬的手法表現一個具體的故事情節和人物。戲曲的佈景是一種觀眾可以完全意會的寫意性或提示性的空間構成，戲曲的舞臺空間基本是固定的，出將入相、九龍口、二道幕、守舊、一桌二椅就構成了古典戲曲的基本舞臺造型，並不需要一個視覺感官可以感覺得到的客觀實體。舞臺基本是空的，山川河海、城市村莊、臥室廳堂、茅屋小店、船艙閣樓，以及各種自然環境：陰晴冷暖、風雪雷電、晝夜星空等等，虛擬表演加上觀眾積極想像力的配合，感到那個具體空間的存在。馬也在《戲曲藝術時空論》中認為：「中國戲曲在處理情節時空與舞臺時空這對矛盾時，與傳統話劇相比，即它不是以「再現」為最高原則，因而它的情節處理可以不必象傳統話劇那樣，『必須巧妙地躲開三一律舞臺時空的嚴格限制；甚至可以說戲曲是採用了一種傲慢的態度，『它幾乎無視舞臺對它的限制。它重視的是觀眾的默契、承認和支持。它只是借用了一

下舞臺——借舞臺以表演人物，而非用舞臺再現環境。舞臺對於情節來說，只占從屬地位。這就是人們所說的戲曲舞臺的時空自由的特性。」

在這樣的空間中，戲曲可以表現千變萬化的環境和時空。著名演員奚嘯伯說：「唱念做打的『做』，我個人的看法，京劇不適合用佈景（只是用一些簡單的道具，戲班叫做「切末」，如《碰碑》之碑，或者《失街亭》馬謖、王平在山頭上的山片子，《御碑亭》的亭子⋯等），因為京劇的藝術是以抽象做工來表達出實際的動作，如《坐樓殺惜》的閻惜姣是在樓上，宋江用身段表達出來上樓，在樓上有許多的身段表現在觀眾面前，如果你真做上一個樓，那末觀眾也就看不見你了，即或大抬頭去看，殺惜也唱完了，觀眾脖子也酸疼的低下來了。但是，上樓有一定的步法，如九層、十一層且不管它，不過，你上樓上幾層，下樓也要下幾層；上樓時手扶扶手的動作要越來越

高，下樓時手的動作要越來越低；往往演員不注意這種地方，上時上九層，下時下七層，還是你蹦下來的呢，還是在你上樓後拆下兩層呢？再如《打漁殺家》肖恩父女的搖槳動作，將船在水中的走動表現無遺。往往在新排的京劇中，如演行船，後面出現一個大水片子，水在動盪著，可是劇中人出現時，仍然是手拿著槳，在水片外行動，究竟你是在水上，還是在岸上？如果說在水上，但是沒有船，如果說在岸上，手裏何又持槳？反而弄得畫蛇添足了。⑮

話劇的舞臺時間和劇情的進行時間基本一致，在一個具體的時間內進行一段可以在這一時間內完成的戲劇性衝突。

戲曲舞臺的時間是有彈性的，它並不以時間的具體流逝過程為劇情發展的時間依據，而是以情感的表達為最主要的依據。在不需要時，它可以最大程度地壓縮生活時間，一個圓場，幾個動作，一句臺詞：「啊，某某地方到了」。時空就發生了很大的變化。如果需要，比如在展現人物內心矛盾和人物情感時，它可以將一瞬間的思想過程大大拉長，細緻入微、洋洋灑灑的唱上幾十句甚至上百句，時間可以延續十幾分鐘，以期充分展現人物的內心世界。

話劇的燈光是營造情緒氣氛，刻畫人物心理的重要手段，燈光的使用是以生活的本來面貌作為基礎，基本以表現生活的原型或變形的生活為準則。

戲曲原本沒有燈光的概念，數百年廣場上的演出都是以自然光照為唯一的照明光源。戲曲燈光是照明用的，而不是創造生活環境和氣氛。戲曲進入現代劇場之後，燈光仍然沿襲過去日光的作用，以照明為主，以後逐漸發展到為主要人物服務，以主要人物的明亮、豔麗、光彩為首要目的；

話劇的服裝以人物身份、規定情境為依據，雖然也有很大程度的美化，也有顏色的協調搭配，但總體原則是不能脫離劇情情境的

制約。服裝要注意人物的身份、年齡、經濟狀況、地域特徵等因素。

戲曲由於廣場演出場所人頭攢動，觀者成千上萬，為了觀眾易於辨別，因此服裝的鮮亮和人物身份特徵鮮明就成了重要要素。戲曲的服裝雖也有人物身份的限制和制約，但審美功能是第一位的，人物的經濟狀況、地域特徵等因素是次要的。戲曲藝術所要求的服裝有固定的模式，戲曲服裝雖以明式為主，但可以不變應萬變，基本不用重新構思，什麼人穿什麼衣，有規有矩，不得違反，服裝廠製作的基本是程式化的服裝；「寧穿破，不穿錯」，王寶釧寒窯十八年苦等丈夫薛平貴，仍舊可以滿頭珠翠。戲曲服裝雖然很美，但用現代戲劇的審美觀點去關照，它顯得過於繁複，經常會脫離劇情去表現單純的美。

話劇的道具是表現規定情境，表現人物的重要手段。導演會根據劇本所提供的時代背景、風格樣式、人物身份對道具提出具體的要求。大道具指的是舞臺上一般不移動，體積較大的道具，如傢俱、桌椅等，小道具指的是演員手持的，或體積較小道具。話劇的道具設計依據生活原型，以生活的本來面貌作為創作的根據，同時講究符合戲的風格樣式，或真實或假定性。

戲曲的道具（切末）有一套成熟使用方法以及和觀眾非常默契的認知的系統。

話劇的化妝是以人物身份、性格、年齡為創作的依據，結合導演構思進行創作。它強調人物千人千面，每一個角色都具有與眾不同的面貌。

戲曲藝術則有一套固定化妝程式，謂之：臉譜。臉譜是將人物性格圖案化，一般用在淨、丑角色所扮演的人物上。臉譜以誇張的色彩和線條改變了演員本來的面貌。臉譜的出現恐與戲曲廣場藝術特徵和民間祭祀有關，當年廣場或露天戲臺演出，為解決距離較遠的觀眾觀劇，為了在光線不好的情況下也能使觀眾看

清，同時也是受到民間祭祀面具傳統的影響，逐漸發展到現今的模樣。臉譜強調的是人物鮮明的性格，這種性格同時也是程式化的，在長期的演出過程中逐漸完善，逐漸得到觀眾的認可，從而達成了一種人物性格、人物善惡、人物身份和年齡的默契。

除了這些必須注意的方面外，話劇導演在介入戲曲導演創作時，應該注意一些技術性的問題，如：唱久了做、做久了唱；不宜長時間大段表現唱腔或者語言，一般核心唱腔的時間不宜超過十分鐘，否則會造成觀眾聽覺疲勞，衝突緊張度下降。也不宜較長時間不加入唱腔。

如：對話可唱，矛盾可打；角色對話時，可以由語言變為對唱，一是加強音樂性，二是具有聽覺的快感，如《四郎探母·坐宮》。人物之間出現矛盾時，除了語言和唱腔手段外，還可以運用開打等手段，增強可看性，比如《武松打店》，武松殺死了嫂嫂及西門慶後，被發配孟州，途徑十字坡，宿菜園子張青夫婦

店中。是夜，張青外出未歸，其妻母夜叉孫二娘單獨行刺武松反被武松打敗，正在性命攸關時，張青歸來，認出打虎好漢武松，雙方以禮相待，好人打好人，純屬誤會。《三岔口》也是如此，劉利華和任堂惠打了半天，還是一場誤會。這樣的矛盾衝突在現代戲劇來看是沒有價值的，它沒有推動劇情出現質的變化。但在戲曲看來，這樣的誤會可以充分展示演員的技藝，同時也符合觀眾希望大團圓的心理需求——都是好人，誰都沒死。

如：留出空間，展示流派；觀眾對流派的要求很具體，他們需要聽到他們熟悉心儀的那一種唱腔或唱法，比如看孟廣祿演出，觀眾想聽的是地道的裘派唱腔；看梅派的風韻、聽梅派唱腔；看越劇演員趙志剛演出，觀眾想聽的就是充滿尹桂芳獨特韻味的尹派唱腔和唱法。導演必須在劇中尋找到那種流派最適合表現的情緒，尋找到可以充分展示流派魅力的空間。

如：行當齊全，搭配妥貼；戲曲中，每一個戲主要角色的行當確定後，就要考慮其他行當的搭配，生旦淨丑，儘量使之取得平衡，色彩豐富。比如《失空斬》裏，就有生、旦、淨，還有丑；比如《二進宮》，就有生、旦、淨；《野豬林》裏，林沖的行當是文武老生，魯智深的行當是花臉，林娘子的行當是青衣，高世德的行當是文丑，高俅的行當是花臉，但他的臉譜是水白臉，與魯智深的和尚臉譜是有所區別。如果在一個戲裏將所有角色安排為一兩個行當，就會使觀眾感到人物和唱腔的單調。因此導演和編劇應該在創作初始就考慮到行當的搭配。

話劇導演在進行戲曲導演創作時，最重要的是轉換思維方式，也就是主動「關閉」話劇審美系統，進入戲曲的審美系統，充分瞭解它獨特的審美要求，瞭解它最擅長表現和最不擅長表現的領域和題材，以及觀眾觀劇的期望，同時自覺地接受那一個劇種在表現手段上的

「制約」，在制約下「飛翔」，在制約下進行導演創造。

【注釋】

① 上海演出團《智取威虎山》、《戰海浪》、《送肥記》、《審椅子》、哈爾濱京劇團《革命自有後來人》、北京市實驗京劇團《箭杆河邊》、山東省演出團《奇襲白虎團》、北京京劇團《蘆蕩火種》、天津市京劇團《六號門》、北京京劇二團《洪湖赤衛隊》、黑龍江戲曲學校實驗京劇團《千萬不要忘記》、內蒙古京劇團《草原英雄小姐妹》、陝西省京劇院《延安軍民》、南昌市京劇團《強渡大渡河》、雲南京劇院《李雙雙》、武漢京劇院《柯山紅日》、烏魯木齊市京劇團《紅岩》、省京劇團《耕耘初記》、寧夏京劇團《杜鵑山》、長春市京劇團《五把鑰匙》、河南省京劇團《掩護》、《紅管家》、《好媳婦》、青島市京劇團和淄博市京劇團《草原兩兄弟》、中國京劇院《紅燈記》、唐山京劇團《節振國》、廣西京劇團《紅嫂》、江蘇演出團《再接鞭》、中國京劇院《烈火裏成長》、北京京劇團《杜鵑山》、貴陽市京劇團《苗嶺風雲》、中國戲曲學校實驗劇團《紅色娘子軍》、四團《紅旗譜》和《朝陽溝》被封殺，沒有得到演出機會。

② 齊如山（1875-1962），戲曲理論家。河北高陽人。早

年留學歐洲，曾涉獵外國戲劇。歸國後致力於戲曲工作。1912年在北京經常為梅蘭芳的表演及劇本提出修改意見。1916至1917年間，與李世戡等為梅蘭芳編排時裝戲《一縷麻》、古裝戲《黛玉葬花》、《嫦娥奔月》、《千金一笑》等劇。1931年與梅蘭芳、余叔岩等人組成北平國劇學會，並建立國劇傳習所，從事戲曲教育。編輯出版了《戲劇叢刊》、《國劇畫報》，搜集了許多珍貴戲曲史料。著有《中國劇之組織》、《京劇之變遷》、《國劇身段譜》、《戲班》、《臉譜》、《梅蘭芳藝術一斑》、《梅蘭芳遊美記》等書。曾在北平女子文理學院任教。

③ 引自《清園談戲錄》作者：王元化　上海書店出版社　第77頁。

④ 引自《汪曾祺說戲》山東畫報出版社，2006年8月出版第182頁。汪曾祺，著

⑤ 同上　第186頁

⑥ 引自《齊如山回憶錄》中國戲劇出版社，1991年9月，第二版，第1112頁

⑦ 引自《光明日報》2006年12月1日

⑧ 同上

⑨ 引自《文匯報》2007年4月17日，作者：翁思再「讓京劇告別革命」

⑩ 引自〈社戲〉作者：魯迅

⑪ 引自〈論照相之類〉作者：魯迅

⑫ 引自〈社戲〉作者：魯迅

⑬ 中國京劇的韻腳根據中州韻和北京語音劃分，也夾雜了

一些湖北音。十三轍慣用的名稱為：中東、人臣、江洋、發花、梭波、遙條、由求、懷來、乜斜（迭雪）、言前、衣欺、姑蘇、灰堆。其他韻母分別歸入十三轍，如魚韻歸衣欺。

⑭ 引自《齊如山回憶錄》中國戲劇出版社1991年9月第二版 第105頁

⑮ 引自中國京劇藝術網 http://www.jingjuok.com

參考文獻

《演藝的歷史》 作者：（英國）尼爾・格蘭特，希望出版社2005年4月第一版

《劍橋插圖英國戲劇史》 作者：（英國）西蒙・特拉斯勒，劉振前，李毅，康健主譯，山東畫報出版社，2006年11月第一版

《從假定性到詩化意象》 作者：王曉鷹 中國戲劇出版社，2006年5月第一版

《論佐臨的風格與夢想》 作者，姜濤，中國戲劇出版社，2004年6月第一版

《重慶文化史料》 1990年 石曼，主編

《魯迅全集》——《語絲》第四卷第十六期2005年版第四卷，三閑集

《諾貝爾文學獎獲獎演說／偉大的聲音》 武漢出版社，2009年第一版

《人是誰》 作者：（美國）赫舍爾，貴州人民出版社，1994年第一版

《這個世界會好嗎梁漱溟晚年口述》 （美）艾愷採訪，梁漱溟口述，一耽學堂整理，東方出版中心2006年1月

《幽夢影》 作者：（清），張潮

《張大千藝術隨筆》 上海文藝出版社 2001年

《文藝理論譯叢》 1、2期，人民文學出版社，1957、1958版

《在延安文藝座談會上的講話》 毛澤東《毛澤東選集》第三卷

《歌德談話錄》 朱光潛譯，人民文學出版社，1978版

《歌德談話錄》 朱光潛譯，人民文學出版社，1978年

《定庵續集》 作者：龔自珍，世界書局

《印象中國・張藝謀傳》 作者：黃曉陽，華夏出版社，2008年8月出版

《馬克思恩格斯全集》第1卷，人民出版社，1995年版

《孫中山選集》下卷，人民出版社，1956年11月第一版

《可愛的中國》 作者：方志敏，中國青年出版社，2009年7月

《曹禺傳》 作者：田本相，2009年7月，東方出版社

《中國大百科全書・戲劇卷》 中國大百科全書出版社，1992年4月第一版

《古典文藝理論譯叢》 人民文學出版社第3、9、11冊

1966年4月，第一版

《戲劇技巧》作者：（美國）喬治・貝克餘上沉譯，中國戲劇出版社，2004年3月第一版

《劇作法》作者：（英國）威廉・阿契爾吳鈞燮、聶文杞譯，中國戲劇出版社，2004年出版

《西歐戲劇理論》作者：（英國）阿・尼柯爾，中國戲劇出版社，1987年第一版

《電影藝術詞典》中國電影出版社，1986年出版，第一版

《戲劇與電影的劇作理論與技巧》作者：（美國）約翰・霍華德・勞遜，中國電影出版社，1978第一版

《榆樹下的慾望》作者：（美國）尤金・奧尼爾，歐陽基譯，湖南人民出版社，1987年2月，第2版

《閒情偶寄》作者：（清）李漁，第一卷 天津古籍出版社，1996年2月第一版

《歷史的裂縫》作者：雷頤，廣西師範大學出版社

《吶喊》魯迅小說集，「社戲」

《牆頭馬上》作者：白樸，上海文藝出版社，1959年9月，第一版

《道德經》作者：老子，海潮出版社，2006年12月

《梅耶荷德談話錄》中國戲劇出版社，1986年10月第一版

《戲劇的世界》作者：高鑒，知識出版社 1990年7月

《戲劇理論與戲劇分析》作者：（德國）曼弗雷德・普菲斯特，周靖波譯，北京廣播學院出版社，2004年5月第一版

《培爾・金特》作者：（挪威）易卜生、蕭乾譯

《詩藝》作者：（古希臘）亞裏斯多德、賀拉斯、羅念生、楊周翰譯，人民文學出版社，2005年1月版

《好萊塢怎樣講故事》作者：（美國）克莉斯汀・湯普森、李燕、李慧譯，新星出版社

《邁向質樸戲劇》作者：（波蘭）格洛托夫斯基・（義大利）巴爾巴編，魏時譯，中國戲劇出版社

《光榮與夢想》作者：（美國）威廉・曼徹斯特，廣州外國語學院譯，商務印書館 1978年8月第一版

《「茶館」的舞臺藝術》——「茶館」的音響效果處理，馮欽，中國戲劇出版社，1980年7月，第一版

《論文學》作者：（蘇聯）高爾基，人民文學出版社 1978年版

《蔣介石與我——張發奎上將回憶錄》作者：張發奎，星克爾出版（香港）有限公司 2009年8月，第一版

《我的生活》作者：（美國）克林頓、李公昭等譯，譯

《電影美學》作者：（匈牙利）貝拉‧巴拉茲，何力譯，中國電影出版社，2003年9月第一版

《莎士比亞全集》作者：（英國）莎士比亞，朱生豪譯，人民文學出版社

《哥爾多尼戲劇集》（義大利）哥爾多尼，孫維世等譯，人民文學出版社，1999年7月，第一版

《榆樹下的慾望》作者：（美國）尤金‧奧尼爾，歐陽基譯，湖南人民出版社

《榆樹下的慾望、漫長的旅程》作者：蔣嘉，蔣虹丁譯，湖南人民出版社，1983年第一版

《外國戲劇百年精華》汪義群譯，人民文學出版社，2005年6月第一版

《清園談戲錄》作者：王元化，上海書店出版社

《齊如山回憶錄》中國戲劇出版社，1991年9月，第二版

《汪曾祺說戲》作者：汪曾祺，山東畫報出版社，2006年8月出版

林出版社，2004年9月1日

後記

從初涉戲劇到今天，將戲劇作為自己的職業已有四十多個年頭。

兒時，夢想過當汽車司機、車床工人、甚至是手藝精妙的鞋匠木匠。但身處文革浪潮中的我，卻莫名其妙的被拋上了戲劇舞臺。初涉舞臺，不喜歡，尤不喜天天粉墨登場出現在眾目睽睽之下，那時整天想著能否去當個木匠，斧刨鋸鑿，製作各種可供把玩的精細小玩意兒。

慢慢，在身邊老演員影響下，尤其在他們純淨心靈和精湛演技的吸引下，開始喜歡戲劇。記得第一本斯坦尼斯拉夫斯基的書是在劇團封存的圖書室裏偷拿的，那是他全集的第二卷《演員的自我修養》，說實話，十八歲的我看不懂。文革後抓住青春的尾巴上了大學，才知道除了斯坦尼斯拉夫斯基之外還有布萊希特、梅耶荷德；才知道美國有個尤金·奧尼爾；易卜生除了《娜拉》，還有《培爾·金特》，還有《建築師》；才知道戲劇大門一經打開，就欲罷不能。

長期以來，戲劇導演的理論在導演創作中的作用並不明顯，因為導演藝術畢竟是一門實

踐的藝術，有了一定的戲劇知識和戲劇經驗，加上一些靈光乍現的藝術感覺，也就可以在這條路上順利地走下去。我也和許多導演一樣，曾經癡迷于導演技巧的運用，並對那些熟稔舞臺技巧的導演佩服的五體投地。

改變我觀念的是上世紀八〇年代初求學期間，其時正逢徐曉鐘老師給我們班級排演《培爾‧金特》，記得在導演構思課上，他對該劇導演美學的追求，正如學長李保田形容的那樣：「面面俱到，滴水不漏」，那種對劇本高屋建瓴的解釋使我有如醍醐灌頂。他對導演美學的追求至今還在影響著一大批導演。從此，我對導演理論產生了濃厚興趣，對導演理論指導下導演藝術創作的重要性有了更深的認識，沒有一定戲劇理論和導演美學的支撐和指導，戲劇導演的創造活動就是無源之水無本之木，戲劇導演的創作活動就不可能持續發展。而從事導演教學工作使我有機會繼續研究這些我感興趣的問題。

很感謝我的班主任王大英教授，是他改變了我的人生道路，他對戲劇藝術的的嚴格認真使我受益一生。

我感謝我的業師鮑黔明、白杧本、曹其敬、徐敏教授，是他們一節課一節課的把我引上了戲劇導演之路。

感謝張仲年教授，他給了我很多幫助和機會。

感謝蘇樂慈教授對我的信任和支持。

我要感謝尊敬的前輩和師長胡導教授，在他「導演教學要發展」的鞭策下，我才不敢懈怠地堅持筆耕。

我還要感謝我的老同學張金娣教授，是她修正了我對一些理論概念的表述。

<div style="text-align:right">二〇一一年十月於上海</div>

新美學　PH0072

新 銳 文 創
INDEPENDENT & UNIQUE

戲劇導演別論

作　者	李建平
主　編	蔡登山
責任編輯	蔡曉雯
圖文排版	邱瀞誼
封面設計	陳佩蓉

出版策劃	新銳文創
發 行 人	宋政坤
法律顧問	毛國樑　律師
製作發行	秀威資訊科技股份有限公司
	114 台北市內湖區瑞光路76巷65號1樓
	電話：+886-2-2796-3638　傳真：+886-2-2796-1377
	服務信箱：service@showwe.com.tw
	http://www.showwe.com.tw
郵政劃撥	19563868　戶名：秀威資訊科技股份有限公司
展售門市	國家書店【松江門市】
	104 台北市中山區松江路209號1樓
	電話：+886-2-2518-0207　傳真：+886-2-2518-0778
網路訂購	秀威網路書店：http://www.bodbooks.com.tw
	國家網路書店：http://www.govbooks.com.tw

出版日期	2012年2月　初版
定　價	550元

國家圖書館出版品預行編目

戲劇導演別論 / 李建平著. -- 一版. -- 臺北市：
新鋭文創, 2012.02
　　面；　公分. --（新美學）
　ISBN　978-986-6094-53-8（平裝）

1. 導演　2. 戲劇理論　3. 表演藝術

981.41　　　　　　　　　　101000175

讀者回函卡

感謝您購買本書，為提升服務品質，請填妥以下資料，將讀者回函卡直接寄回或傳真本公司，收到您的寶貴意見後，我們會收藏記錄及檢討，謝謝！
如您需要了解本公司最新出版書目、購書優惠或企劃活動，歡迎您上網查詢或下載相關資料：http:// www.showwe.com.tw

您購買的書名：_____

出生日期：_____年_____月_____日

學歷：□高中 (含) 以下　　□大專　　□研究所 (含) 以上

職業：□製造業　□金融業　□資訊業　□軍警　□傳播業　□自由業
　　　□服務業　□公務員　□教職　　□學生　□家管　　□其它_____

購書地點：□網路書店　□實體書店　□書展　□郵購　□贈閱　□其他

您從何得知本書的消息？

□網路書店　□實體書店　□網路搜尋　□電子報　□書訊　□雜誌
□傳播媒體　□親友推薦　□網站推薦　□部落格　□其他_____

您對本書的評價：(請填代號　1.非常滿意　2.滿意　3.尚可　4.再改進)

　　封面設計____　版面編排____　內容____　文／譯筆____　價格____

讀完書後您覺得：

□很有收穫　□有收穫　□收穫不多　□沒收穫

對我們的建議：_____

11466
台北市內湖區瑞光路 76 巷 65 號 1 樓

秀威資訊科技股份有限公司　　　收

BOD 數位出版事業部

..

（請沿線對折寄回，謝謝！）

姓　　名：＿＿＿＿＿＿＿＿＿　年齡：＿＿＿＿　性別：□女　□男

郵遞區號：□□□□□

地　　址：＿＿＿＿＿＿＿＿＿＿＿＿＿＿＿＿＿＿＿＿＿

聯絡電話：(日)＿＿＿＿＿＿＿＿＿＿　(夜)＿＿＿＿＿＿＿＿＿＿

E-mail：＿＿＿＿＿＿＿＿＿＿＿＿＿＿＿＿＿＿＿＿＿